**아트인문학** 여행
×스페인

스페인 문화예술에서 시대를 넘어설 지혜를 구하다

# **아트인문학** 여행

## ✕ 스페인

김태진 지음

프롤로그
# 스페인의 두 얼굴
# 그리고 내 안의 두 목소리

아트인문학 여행, 그 세 번째 목적지는 스페인이다. 최근 인기 있는 여행지 중 하나인 스페인에는 볼거리, 즐길 거리들이 그야말로 무궁무진하다. 가장 먼저 떠오르는 건 투우와 플라멩코일 것이다. '스페인다움'을 느껴보는 데 이들만 한 것이 있으랴. 그러나 젊은이들이라면 축구경기장으로 먼저 달려갈지도 모른다. 축구광들로 가득한 나라답게, 이 나라의 축구리그 라리가는 이미 전 세계 애호가들을 사로잡은 지 오래다. 그런가 하면 스페인이 좋은 이유로 정감 어린 요리를 꼽는 이들도 많다. 파에야, 하몽, 코치니요, 가스파초 등은 우리 입맛에도 잘 맞는다. 출출할 때 음료와 함께 가볍게 즐길 수 있는 핀초스와 타파스도 여행자의 소소한 행복을 채워주는 메뉴다.

스페인은 또 사진가들을 매료한다. 지중해 푸른 바다와 높고 험준한 산맥에 드넓은 황야가 펼쳐지고, 그 위에 고대유적과 중세의 도시, 현대적 랜드마크들이 어우러진 곳. 스페인은 잊을 수 없는 장면들을 뷰파인더에 선사하는 곳이다. 론다, 몬세라트, 세고비아처럼 널리 알려진 곳들도 많지만 스페인에서 가장 아름다운 풍광은 북부 산악지대를 가로지르는 산티아고 순례길 그 자체가 아닐까 한다. 무려 800킬로미터. 끝없이 이어지는 절경을 가슴으로 맞으며 순례자들은 아픔의 과거를 조금씩 비워나간다. 그 비움이 있어야 '나다움'을 채울 수 있다고 믿기 때문이다.

## 왜 스페인인가

하지만 이곳의 예술을 모르고 스페인을 보았다고 할 수 있을까. 스페인은 이탈리아, 프랑스와 더불어 유럽을 대표하는 예술의 나라다. 아트인문학 여행의 첫 목적지로

선정되었다 해도 전혀 어색하지 않았으리라. 우선 알람브라 궁전과 사그라다 파밀리아 성당처럼 안 볼 수 없는 건축물들이 많고, 엘 그레코, 벨라스케스, 무리요, 고야 등 고전미술의 대가들은 물론 피카소, 미로, 달리 등 현대미술의 거장들이 우리를 기다린다. 어디 이들뿐이랴. 독특함을 자랑하는 스페인 예술은 다양하면서도 하나하나 매력이 넘친다. 그 정점에 프라도 미술관이 있다. 이 미술관의 존재만으로도 스페인은 꼭 가야 할 예술의 나라다.

그런데 이 많은 예술가들 중에서 오래도록 나를 매료한 이들이 있었다. 엘 그레코, 가우디 그리고 달리… 스페인다운 예술의 창조자로서 나에게 스페인 여행의 꿈을 간직하게 한 이들이었다. 이들은 모두 강한 개성의 소유자들로, 각자 삶의 방식 또한 완전히 달랐다. 엘 그레코를 방랑자라 한다면 가우디는 구도자에 가까웠고, 달리는 광인의 성향을 갖고 있었다. 여행을 준비하며 난 이들이 분출한 창조성의 근원을, 이들 각각의 개성을 아우를 수 있는 무언가를 찾고 찾았다. 그러던 어느 날 우연히 머릿속에 떠오른 한 사람이 있었다. 구도자와 광인의 면모를 모두 갖춘 방랑의 기사. 바로 돈키호테였다. 돈키호테를 떠올린 순간 복잡하던 실타래가 조금씩 풀려나가는 느낌이었다. 둘러보니 이들에게서만이 아니었다. 지금의 스페인을 있게 한 이들 모두에게서 돈키호테가 보였다. 여행 전체를 관통할 가장 핵심적인 화두를, 우리 시대에 접목할 시사점의 중요한 단서를 발견한 기분이었다. 그래서 그 뒤로 내게 스페인 여행은 돈키호테와 만나는 여행이 되었다.

돈키호테를 모르는 사람은 거의 없으리라. 기사 소설에 빠져 미쳐버린 사람. 풍차를 거인악당이라고 생각하고 달려들어 봉변을 당하는 사람. 대부분 이 정도는 안다. 나 역시 그랬다. 그러던 내가 돈키호테라는 인물의 의미를 제대로 알게 된 건 두 번의 계기를 통해서였다. 그 하나는 원전소설을 읽은 것이다. 두 권 합쳐 거의 2,000페이지에 달하는 원전에는 알려지지 않은 이야기들이 많이 담겨 있다. 의외로 돈키호테는 자기 생각이 분명한 사람이었다. 심지어 인간미도 있는 데다 때로는 재치가 넘쳤다. 그의 새로운 면모에 이끌려 이야기를 따라가다 보니 그가 벌이는 모험과 방랑, 광기와 기행이 전혀 다른 차원의 의미로 다가왔다. 그저 웃음만을 위한 소재가 아님을 알 수 있었다.

## 내 안의 두 목소리

돈키호테는 브로드웨이 대표 뮤지컬 〈맨 오브 라만차Man of La Mancha〉로 우리 시대에 다시 살아났다. 원전소설에 이어 돈키호테를 더 깊이 알게 된 또 하나의 계기는 뮤지컬 대표곡 '이룰 수 없는 꿈The Impossible Dream'을 듣게 되었을 때 찾아왔다. 가사의 내용을 음미하며 듣고 있는데, 갑자기 묘한 기분에 사로잡혔다. 마치 누군가가 내 마음속에서 울고 있는 듯했던 것이다. 그때 알게 되었다. 내 마음속에도 돈키호테가 살고 있었다는 것을. 그 뒤로 난 그를 의식할 수 있게 되었고 그에 대해 더 많은 것을 알 수 있었다. 그가 언제 깨어나고 언제 무기력해지는지, 무엇을 좋아하고 무엇을 싫어하는지도 알게 되었다. 돈키호테는 주로 하루를 마치고 잠자리에 들 때 내게 다가와 속삭이곤 했다. 늘 마음에 두고 있지만 바쁜 일과 때문에 미루게 되는 것들이 있다. 돈키호테는 그런 것들을 일깨워주었다. 그가 정말 기뻐할 때는 내가 결심한 일들을 해낼 때였다. 용기를 내어 가슴 설레는 도전에 나설 때 그는 활짝 깨어났다. 더 멀리 보라고, 결코 나다움을 잃지 말라고, 그리하여 더 나은 내가 되라고 독려해주던 내면의 목소리가 바로 그였던 것이다. 그런데 생각해보면 이런 돈키호테와 단둘이 있은 적은 거의 없었던 것 같다. 늘 성향이 정반대인 또 하나의 목소리가 함께 있었기 때문이다. 그 목소리는 영리하지만 겁이 많았다. 위험한 것을 빨리 파악했고, 어느 쪽이 더 이익이 될지 또 덜 고생스러울지 알려주었다. 바로 산초였다. 산초는 도전보다는 지키는 쪽을 선택하라고 했다. 눈앞의 이해관계만을 보라 했고 선택의 순간이면 보다 안전하고 확실하며 검증된 쪽을 고르라고 속삭였다. 새로운 방식이나 불확실한 것들은 유독 싫어했다.

아마 당신의 마음도 별반 다르지 않을 것이다. 이렇듯 우리 마음속에는 돈키호테와 산초가 공존하고 또 충돌한다. 문제는 선택을 해야 할 순간이다. 그 선택으로 우리는 돈키호테가 되었다가 산초가 되었다가를 반복한다. 그리고 그 선택들이 모여 결국 어떤 삶이었는지가 결정된다. 쉽게 풀어내려다 보니 설명이 조금 길어졌는데, 이것이 바로 앞서 스페인의 창조자들에게서 떠올린 돈키호테의 이미지였다. 돈키호테와 산초의 대비를 통해 나는 우리가 처한 어려움의 근본 원인과 왜 지금 돈키호테의 삶으로 변화해야 하는지 깨닫게 되었다. 여기서 문득 의문이 드는 분들도 있으리라. 왜 뜬금없이 돈키호테인가. 그리고 왜 지금 이대로 산초로 살면 안 되는가. 왜 불확실하고 위

힘이 따르는 선택을 해야 한단 말인가. 그건 우리가 이미 맞이한 시대 흐름 때문이다. 그 본질을 알아야 한다.

## 왜 지금 돈키호테인가

지금 모두가 어렵다고 한다. 사실이다. 고용 없는 저성장 시대는 이처럼 힘든 것이다. 산업화 시대에 고도성장을 이루며 한강의 기적을 만들어낸 우리는 후진국 모두의 성공모델이었다. 그땐 일자리도 많았고 의욕만 있다면 누구에게나 적어도 기회는 주어졌었다. 그 시절을 살아온 분들은 여전히 '열심히만 하면 무조건 된다'고 믿고 있다. 하지만 그 시대는 끝났다. 그리고 모든 것이 달라졌다. 우선 양질의 일자리가 턱없이 부족하다. 그중에서도 안전하고 확실하며 검증된 자리는 점점 더 치열해지는 경쟁에 몸살을 앓고 있다. 대입도, 취업도, 공시도 그야말로 미친 경쟁 중이다. 자영업자들 사정도 크게 다르지 않다. 포화 상태인 골목에 지금도 새로운 가게들이 문을 연다. 이런 경쟁들이 '패배자만 양산하는 어리석은 게임'임을 이들이라고 모를 리 없다. 하지만 이들은 이 게임을 그만둘 수 없다. 왜? 산초로 자랐고, 산초로만 살아왔으니까.

그런 가운데 상황은 최악으로 치닫는다. 바로 저출산과 고령화 때문이다. 아이가 태어나지 않으니 생산가능인구는 격감하는데 평균수명이 높아져 고령인구는 급증하고 있다. 이대로 가면 성장은 멈춘다. 그리고 영원히 후진국으로 전락하는 것을 각오해야 한다. 여기에 4차 산업혁명이라는 이름으로 고도의 정보화 시대가 밀려온다. '모든 게 나를 위해 돌아가는' 환상적인 세상이 우리 눈앞에 펼쳐지겠지만 그 대가로 일자리들은 사라진다. 우리에게 익숙하던 육체노동은 로봇이, 지적노동은 인공지능이 가져간다. 산초들이 기를 쓰고 발을 디디려는 땅은 점점 좁아져 결국 흔적도 없이 사라지게 될 것이다. 이런 비극적 상황에서 우리는 무엇을 해야 하는가. 기회가 여전히 있을까? 다행히 기회가 없지는 않아 보인다.

우리의 숨통을 열어줄 기회는 북한의 개방에서 생겨날 수 있다. 중국이 해낸 것처럼 만일 북한이 경제개발에 적극 나선다면 우리는 10년 이상 이어질 성장 동력을 얻을 수 있다. 하지만 이는 비바람을 잠시 피하게 해줄 정도이지, 앞서 이야기한 재앙적 상황을 근본적으로 해결해주기는 어렵다. 제대로 된 기회는 오직 4차 산업혁명에 있다. 사실 찬찬히 생각해보면 이는 하늘이 우리에게 준 기회일지도 모른다. 과거 산

업혁명 때와 달리 우리는 출발선에서 많이 뒤처지지 않았다. 정보화 기반 시설과 국민의 정보화 숙련도는 오히려 우위에 있다. 여건은 나쁘지 않다. 결국 관건은 사람이라는 이야기다. 우리가 맞닥뜨릴 문제들은 지금껏 경험해보지 못한 낯선 것들로, 기존에 알려진 방법으로는 도무지 풀 수 없는 것들이다. 검증되었을 리 없고 성공 사례도 있을 수 없다. 산초가 아닌 돈키호테에게 기회가 주어지는 건 이 때문이다. 새로운 시대는 호기심을 토대로 꿈을 키워가는 이들을, 실패를 두려워하지 않고 도전하는 이들을, '나다움'으로 가치를 만들어내려는 이들을 기다린다. 그리고 이들에게 엄청난 보상을 준비해두고 있다. 이것이 바로 돈키호테의 시대다.

## 돈키호테의 본고장으로

돈키호테. 마음에 품을 화두가 정해졌다. 이는 이번 여정에서 누구에게 좀 더 귀를 기울여야 하는지를 정해준다. 바로 우리 마음속에 살고 있는 돈키호테다. 그 역시 매우 설레는 마음일 것이다. 자신의 고향으로 떠나는 마음일 테니 말이다. 이제 그를 품고 돈키호테의 본고장으로 간다. 그곳에서는 이미 스페인을 스페인답게 만든 위대한 돈키호테들이 우리를 기다린다. 유라시아 대륙의 가장 먼 곳, 한반도 남단에서 산초로 살아온 우리에게 그들은 어떤 이야기를 들려줄까. 꽤 먼 여정이지만 생각보다 정말 빨리 지나갈 것이다. 이제 출발한다.

김태진

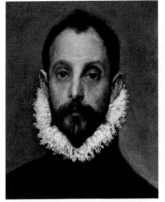

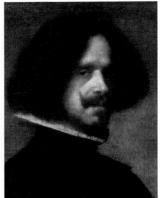

El Greco

Velazquez

Goya

Gaudi

Dali

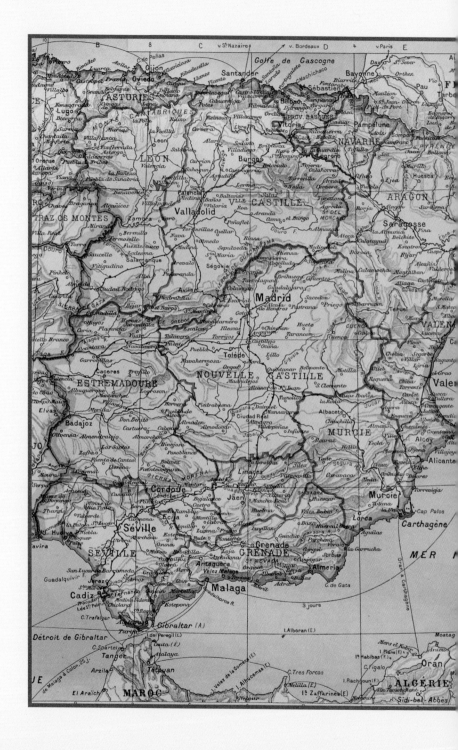

## 차례

## 1부. 레콩키스타 그 이후, 이념의 스페인

### 1장. **가톨릭 여왕과 모험가** 이사벨과 콜럼버스

### 2장. **제국의 왕과 화가** 펠리페와 엘 그레코

## 3장. **두 궁정화가** 벨라스케스와 고야

## 2부. **만국박람회 그 이후, 욕망의 카탈루냐**

## 4장. **건축가와 후원자** 가우디와 구엘

# 근대 이후 스페인을 지나간
# 두 개의 시대 흐름

스페인은 두 얼굴을 가지고 있다.
하나는 슬픈 얼굴의 기사라는
돈키호테의 열정적이면서 긴 얼굴이고
다른 하나는 실용주의자인 산초의 멍청한 얼굴이다.

_니코스 카잔차키스

소설 『그리스인 조르바』를 쓴 니코스 카잔차키스. 기행문에도 탁월했던 그는 기자 신분으로 스페인 내전을 취재한 뒤 『스페인 기행』을 썼다. 여행의 참된 이유에 대한 자신의 생각들을 책 곳곳에 담아낸 그는, 먼저 서문에선 '여행 중 무엇을 보게 되든 그걸 충분히 음미하는 게 가능했는지' 묻는다. 그러고는 무언가와 마주한 순간을 이렇게 묘사한다. '우리는 처음이자 마지막인 것처럼 그저 머뭇거리며 둘러볼 뿐이다.' 그러고 보니 우리의 여행이란 준비에서 돌아올 때까지 늘 쫓기듯 이어지지 않던가. 그래서였다. 그 소중한 순간들이 그저 눈요기와 사진 배경으로만 남게 된 것은. 카잔차키스는 생각을 이어간다. 본문에서도 단편적으로 등장하는 그의 생각들을 정리해보자면 이런 내용이다. 사전에 여행지를, 특히 그 고장 인물들을 충분히 공부한다. 이는 '보이지 않는 것들도 볼 수 있는' 눈을 갖기 위함이다. 돌아와서는 뇌리에 새겨진 잔상들을 깊이 '음미'해야 한다. 내면으로 소화하는 것, 여행의 궁극적인 목적이 바로 이 과정을 통해 얻어지기 때문이다. 그건 바로 나를 좀 더 알게 되는 것이며 또한 나답게 살기 위한 소중한 열쇠들을 얻는 것이다. 어떤가. 이탈리아와 파리로 향했던 지난 여행의 독자라면 이 대목에서 알아차렸을지 모르겠다. 이러한 그의 생각과 아트인문학 여행이 생겨난 이유가 정확히 일치한다는 것을.

## 무언가를 음미한다는 것

원고를 준비할 때면 자연스레 여행의 잔상들이 떠오른다. 카잔
치키스가 말한 '음미의 시간'이 내게도 찾아오는 것이다. 중요한 테
마일수록 오래도록 붙들어두고 되새김을 해야 한다. 완전히 소화
를 해야만 영감이든 통찰이든 기대해볼 수 있는 것이다. 때로 그
답을 쉬이 얻지 못해 오래도록 고심할 때도 있지만, 돌아보면 글쓰
기 작업에서 이보다 중요한 건 없는 것 같다. 이 작업이 있어야 '남
의 글'이 아닌 '내 글'을 쓸 수 있으니까. 내 글. 이 말에 담긴 의미
를 느껴보라. '내 글'이란 다름 아닌 '나다움'의 결정들이다. 그중에
서도 '좋은 글'을 쓸 수 있다는 건 더할 수 없이 기쁜 일이다. 나 자
신을 좀 더 알게 되었음을 그리고 조금 더 성장했음을 느낄 수 있
는 순간이니까.

그런데 이 모든 과정의 출발점에 있는 음미라는 것이 처음부터
그리 쉽게 되진 않는다. 아무거나 무턱대고 생각한다고 되는 게 아
닌 것이다. 기본 지식이 어느 정도는 필요하다. 사전 공부가 꼭 필
요한 이유다. 그런데 지식에만 너무 집착하는 것 역시 그리 좋은
결과를 기대하기 어렵다. 지식과 음미 사이에 꼭 필요한 단계가 하
나 있어서다. 그건 중요한 맥을 짚어서 전체의 모양새를 그려보는
것이다. 비유로 설명해보자. 스페인 여행이라는 테마를 나무에 비
유한다면, 이 나무가 무엇인지 이모저모 알아보는 게 사전 공부다.
이렇게 지식을 갖추면 나무의 부분들이 하나하나 보이기 시작한다.
이러한 지식의 단계에서 음미의 단계로 뛰어넘기 위해서는 보이지
않는 것을 볼 수 있어야 한다. 우선 해야 할 일은 잎사귀와 잔가지
들을 헤쳐 굵고 중요한 가지들을 찾아내는 것이다. 이어 이들을 따
라가 나무의 근간을 이루는 몸통 줄기와 뿌리에 도달해야 한다. 그
리하여 대지 깊숙이 뻗어 나간 뿌리들의 모습까지도 그려낼 수 있
어야 한다. 이렇게 되면 비로소 나무를 그 온전한 모습으로 본 것
이 된다. 자, 이제 음미해보라. 머릿속에 온전한 모습의 나무가 담

기게 되면 음미는 저절로 된다. 잎사귀, 씨앗과 열매, 날아든 새 한 마리, 나무를 흔드는 바람까지도 진하게 음미할 수 있게 된다.

몸통 줄기란 스페인을 스페인답게 하는 것들의 총체, 즉 스페인의 정체성Identity이다. 이것이 위로 뻗어 나가면 굵은 가지들이 되는데, 이는 지금 스페인을 구성하는 여러 지역들이 된다. 이 책은 여러 가지들 중에서 안달루시아와 카스티야 그리고 카탈루냐라는 가지들을 골랐다. 이들이 가장 굵고 중요한 가지들이기 때문이다. 한편 몸통 줄기, 즉 스페인다움이 생겨난 근본은 뿌리다. 뿌리는 역사와 유사한 과거의 이야기들로서, 더 정확히 말하면 스페인을 거쳐 간 '시대 흐름들'을 말한다. 몸통 줄기엔 이러한 시대 흐름의 흔적들이 고스란히 새겨져 있다. 그것이 바로 나이테다. 나이테는 과거에서 현재를 관통한다. 즉 스페인다움의 현재란 뒤집어 보면 스페인다움의 과거인 것이다. 뿌리, 즉 시대 흐름이라는 걸 그려보려면 역사적 사실들에 매몰되어서는 안 된다. 좁은 시야에서 벗어나 보다 거시적으로 스페인이 걸어온 길을 관망해야 한다. 여러 중요한 시대 흐름들 중에서 난 두 개의 흐름을 집어 들었다. 이들로 책의 골격을 삼고 보니 근대 이후 스페인이 온전히 보였다. 그리고 '내 글'을 쓸 수 있으리라는 예감이 왔다.

## 스페인을 지나간 두 개의 시대 흐름

내가 골라본 두 개의 시대 흐름은 모두 어떤 역사적 사건을 기점으로 하고 있었다. 아주 오래전, 높고 험준한 피레네 산맥 너머에 자리한 이베리아 반도는 유럽인들에게 '저 너머 먼 곳' 정도로 여겨져 왔다. 더구나 중세시대에는 아프리카에서 건너온 이슬람 세력의 지배를 받았기 때문에 유럽 다른 지역과는 전혀 다른 문화가 발전했다. 이것이 바로 스페인다움이라는 것이 생겨나게 된 가장 기본적인 요인이라 하겠다. 하지만 이 시기까지 스페인이라는 나라는 아직 없었다. 기독교 세력과 이슬람 세력이 대치하고 있는 가운

데 여러 작은 나라들이 있었을 뿐이다. 그러던 중 1500년을 전후로 이베리아 반도에 대격변의 시기가 찾아오면서 하나의 국가로서 스페인이 탄생하게 된다. 중세가 끝나고 근대가 시작되는 순간이었다. 이 책은 바로 이 순간 이후의 이야기들을 다룬다.

우리가 주목할 첫 번째 시대 흐름은 1492년에 있었던 레콩키스타<sub>기독교 세력에 의한 이베리아 반도의 재탈환</sub>라는 사건과 함께 시작되었다. 이 사건 이후 스페인에는 종교적 열정과 함께 이념의 시대가 열린다. 이 시대 흐름은 스페인 제국의 역사와도 대부분 겹친다. 대항해시대의 승리자로서 광활한 식민지를 차지한 스페인은 16세기 세계최강국으로 발돋움하는데, 번영의 결과로 문화예술 분야 또한 황금기를 맞는다. 하지만 그 영광은 그리 오래가지 못했다. 일련의 잘못된 결정들과 내부의 뿌리 깊은 모순으로 스페인 제국이 급격히 몰락해갔던 것이다. 짧은 영광과 기나긴 몰락, 이것이 첫 번째 시대 흐름에서 스페인이 받아 든 결과물이었다.

왕위 계승 전쟁에서 나폴레옹의 침략에 이르기까지 쇠락은 끝이 없어 보였다. 그러던 스페인에 새로운 시대 흐름이 찾아온다. 그 계기는 1888년 열린 만국박람회였다. 이후 산업 자본주의가 상륙하면서 욕망의 시대가 열리는데, 그 무대는 수도인 마드리드가 아니라 박람회 개최지였던 바르셀로나였다. 당시 세상의 중심은 '모던'을 창조한 파리로 옮겨 가고 있었다. 이 시기 중세의 알을 깨고 나온 바르셀로나는 모던한 도시로 빠르게 변신했다. 이러한 변화의 열기는 주변 카탈루냐 전역에 확산되었고, 천재적 예술가들이 연이어 등장하면서 새로운 황금시대가 열렸다. 속속 파리로 진출한 이들이 거장의 반열에 올라 스페인 예술의 위상을 높인 것도 이때였다.

이 중 두 번째 시대 흐름, 즉 1900년 전후로 카탈루냐 지역에서 이룬 성취에 주목할 필요가 있다. 17세기 이후 스페인은 세계사 주역의 자리를 되찾지 못했다. 즉 줄곧 남을 따라가는 후진국 입장

이었다는 말이다. 게다가 카탈루냐 지방은 스페인 내에서도 뒤처진 변방에 불과했다. 그런데 새로운 시대 흐름을 계기로 카탈루냐는 후진국에서, 그것도 변방지역이 이뤄냈다고 상상하기 어려운 놀라운 창조성을 보여준다. 더구나 혼돈 그 자체인 사회 분위기에서 말이다. 그런데 우리의 관심을 끄는 건 이 창조성의 성격이다. 즉 이탈리아 르네상스나 파리 예술혁명의 그것처럼 기존의 판을 뒤엎고 새로운 판을 만드는 파괴적이고 선도적인 것이 아니라, 스페인적이면서 카탈루냐적인 개성을 집약시킨 매우 독창적인 창조성이었다는 것이다. 이는 우리처럼 새로운 판을 만들어본 경험이 없는 입장에서 볼 때 좀 더 실현 가능성이 높은 창조성의 사례라 할 수 있다. 그 비밀을 좀 더 공들여 살펴볼 것이다.

## 스페인에서 만나야 할 주역들

유라시아 대륙의 서쪽 끝, 우리나라에서 가장 먼 곳인 이베리아 반도에 자리한 스페인은 남한 면적의 다섯 배에 달하는 큰 땅을 차지하고 있다. 부속 도서를 포함한 17개 자치 지방과 지중해변 모로코에 위치한 세우타, 멜리야 두 자치시로 구성되어 있다. 17개의 자치 지방은 다시 50개의 주로 나뉘는데 각 지역마다 지역색이 매우 강한 것이 특징이다.

난 오래도록 스페인 여행을 꿈꿔왔다. 그러면서 늘 마음속에 품어온 한 사람이 있었다. 바로 돈키호테였다. 스페인을 스페인답게 만든 위대한 이들과 만나면 그들 마음속 돈키호테들과 속 깊은 대화를 나누리라 생각했다. 예상외로 산초가 불쑥 등장하는 장면을 상상해보는 것도 즐거운 일이었다. 그러던 어느 날 카잔차키스의 『스페인 기행』을 읽다가 그 역시 돈키호테를 전체 구성의 화두로 삼았음을 알게 된 뒤 놀라우면서도 무척 반가웠다. 물론 그가 찾아간 지역, 만나본 인물도 다르고 돈키호테에 대한 정의 또한 많이 달랐지만 적지 않은 대목에서 공감할 수 있었고 또 여러 순간

영감도 얻을 수 있었다. 그리고 돈키호테를 이번 프로젝트의 화두로 삼은 것에 대해 보다 확신할 수 있는 계기도 되었다.

이제 우리가 만나야 할 인물들을 살펴볼 차례다. 먼저 두 개의 시대 흐름을 펼치고 그 위에 이들을 배치해보자. 첫 번째 흐름의 시작점에 스페인 통일의 주역인 이사벨 여왕이 등장한다. 그녀의 곁엔 대서양을 건너 신대륙을 찾아낸 모험가 콜럼버스가 자리한다. 이사벨의 딸 후아나가 낳은 카를로스는 신성 로마 제국 황제를 겸하며 16세기 전반 유럽을 지배했고, 그의 아들 펠리페 2세는 해가 지지 않는 제국의 왕으로서 스페인의 전성기를 열었다. 스페인 회화는 바로 이때 멀리 크레타에서 온 엘 그레코에 의해 시작된다. 이어 17세기가 되면 스페인 예술의 황금시대가 펼쳐진다. 이 시기의 쟁쟁한 화가들을 대표하여 벨라스케스가 우리를 기다리고 있다. 이후 부르봉 왕가가 들어서면서 스페인은 프랑스의 영향 아래 놓인다. 그중 나폴레옹이 지배한 시기는 최악의 암흑기였다. 이처럼 쇠락의 맨바닥에서 신음하던 스페인, 그 아픔을 그려낸 이는 고야였다. 시대가 바뀌어 두 번째 흐름이 시작될 때 우리는 바르셀로나를 건축의 성지로 만든 가우디와 만난다. 그가 만든 건물들과 함께 창조의 기운이 바르셀로나에 가득 찰 때 카탈루냐 지역은 스페인 문화예술의 중심으로 부상한다. 이 기운을 배경으로 피카소, 미로, 달리로 대표되는 천재들이 연이어 등장하면서 스페인 예술에 새로운 황금시대가 열린다.

시대 흐름을 각각 1부와 2부로 나눈 뒤, 등장인물들을 총 다섯 개의 장으로 나눠 배치해보았다. 이 책의 주인공을 맡은 이들은 다음과 같다.

1부. 레콩키스타 그 이후, 이념의 스페인(1492~1888)
  1장. 이사벨 여왕과 콜럼버스
  2장. 펠리페 2세와 엘 그레코

여기엔 내가 돈키호테로 분류한 인물도 있고, 산초로 분류한 인물도 있다. 누구에게나 양면성이 있으므로 한 사람을 분류한다는 것 자체는 단순화해버리는 것에 불과할 것이다. 하지만 때론 분류를 하며 배움을 얻을 때도 있다. 그리고 내 나름대로는 분명한 기준으로 분류해보려 노력했다. 다만 여기서는 그 결과를 밝히지 않고 시작하려 한다. 독자의 몫도 남겨두기 위함이다. 앞으로 내가 한 분류는 한 장의 내용이 끝날 때마다 밝혀질 것이다. 하지만 그 분류는 그저 참고만 하고 당신만의 분류를 해보길 바란다. 그 작은 고민들 끝에 아마 당신은 돈키호테와 산초에 대한 이해가 보다 깊어질 것이고, 그리하여 오래도록 당신과의 만남을 기다려온 마음속 돈키호테와 마침내 마주할 수 있을 것이다. 그러길 진심으로 바란다.

이제 떠나자. 이 모든 이야기가 시작된 곳, 저 남쪽 안달루시아 지방이 우리를 기다린다.

# 1부
# 레콩키스타 그 이후
# 이념의 스페인

에스파냐라는 이름은 로마 사람들이 이 지역을 히스파니아라 불렀던 것에서 유래했다. 고대 로마의 유산으로 가득했던 이곳은 중세가되면서 이슬람 세력의 지배를 받았다. 남쪽 관문인 지브롤터 해협을 건너온 무어인들이 무려 8세기에 걸쳐 자신들의 문화유산을 남기는동안 북부 산악지대로 내쫓겼던 기독교 세력들은 빼앗긴 반도를 되찾겠다는, 즉 레콩키스타의 꿈을 키워갔다. 종교적 열정에 불을 지핀 이 꿈은 1492년, 무어인들 최후의 거점인 그라나다를 함락시키면서 마침내 이뤄진다. 여러 나라로 나뉘어 있던 스페인이 통일의 기반을 마련한 것도 이 시기였다. 이 책 1부는 이 순간에서 시작해, 신대륙 발견과 식민지 정복으로 세계 최대의 제국을 이룬 이야기와 이후 왕위 계승 전쟁과 나폴레옹의 침략을 거치며 쇠락에 이르는 이야기를 다룬다. 이러한 350년 동안 스페인은 그야말로 드라마틱한 역사를 그려나간다. 강렬했던 영광의 시대는 그 여운만으로도 예술의황금시대를 이뤄내기도 했다. 하지만 영광이 찬란했던 만큼 그 추락은 끝없이 이어졌다. 발목을 잡았던 것은 아이로니컬하게도 국력을하나로 모아주었던 종교적 열정이었다. 열정에 기반을 둔 종교이념이통제를 벗어나 폭주하면서 스페인은 그 생명력이 말라붙고 말았다. 어떻게 그런 일이 일어났던 것일까. 이제 남부 안달루시아 지방에서출발해 중부 카스티야 지방으로 거슬러 올라가면서 그 다사다난했던이야기를 시작해보기로 한다.

# GRANADA × Isabel I

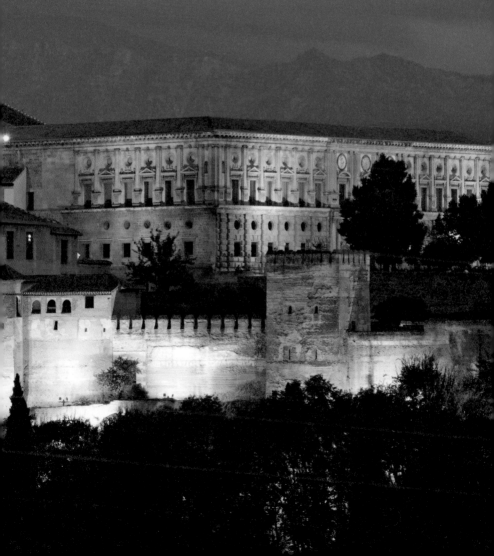

# 1장
## 가톨릭 여왕과 모험가
### 이사벨과 콜럼버스

# 1장 | 등장인물

**이사벨 여왕**(Isabel I la Católica, Reina de Castilla, 1451~1504) _ 반도에서 이슬람 세력을 축출하고 스페인이라는 나라가 탄생하는 데 결정적 역할을 했던 카스티야의 여왕.

**콜럼버스**(Cristoforo Colombo, 1451~1506) _ 이사벨 여왕을 설득해 대서양을 건너 신대륙을 발견함으로써 스페인의 번영에 큰 기여를 한 이탈리아 제노바 출신의 항해가.

**왕녀 후아나**(Juana la Loca, 1479~1555) _ 이사벨 여왕의 딸이자 카를로스 황제의 모후. 불행한 생을 보낸다.

**카를로스 1세**(Carlos I, 1500~1558) _ 스페인 초대 국왕이자 신성 로마 제국 황제(카를 5세). 프랑스 등 일부 지역을 제외하고 유럽 대부분의 지역을 지배했다.

**보압딜**(Boabdil, 1459~1533) _ 최후의 거점인 그라나다가 함락되면서 아프리카로 쫓겨 간 무어인의 마지막 왕.

**프라디야**(Francisco Pradilla Ortiz, 1848~1921) _ 드라마틱한 역사의 순간들을 사실적 필치로 그려낸 스페인의 국민화가.

다신 육지를 못 볼지도 모른다는 두려움에
품었던 용기가 사라져버린다면
그 거대한 바다를 건널 수는 없다.

_크리스토퍼 콜럼버스

# 안달루시아 자치 지방의
# 위치 및 주요 도시

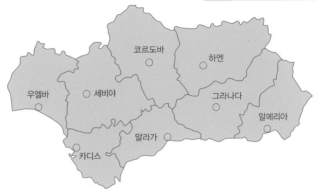

스페인에서 가장 높은 산 시에라네바다와 태양의 해변을 자랑하는 안달루시아는 세계적인 휴양지이자 관광지이다. 여덟 개의 주로 구성되어 있으며 각 주의 명칭은 중심 도시의 이름을 그대로 사용한다. 안달루시아는 투우와 플라멩코의 본고장이다. 어찌 보면 스페인적인 색채가 가장 강한 지역이라 할 수 있다. 척박한 이베리아 반도에서 가장 더운 곳이며 가장 비옥한 땅이기도 한 안달루시아는 이슬람의 문화유산을 가장 많이 보존한 곳이기도 하다. 1장에서는 레콩키스타라는 중대한 사건을 전후로 한 역사적 이야기들이 전개된다. 그리고 무어인들이 남긴 건축물도 돌아볼 것이다. 이 건축물들이 발전하는 과정을 보기 위해 중세 최대의 도시 코르도바에서 시작해 스페인 번영의 상징인 세비야를 거쳐 알람브라가 있는 그라나다로 여정을 잡았다. 이 도시들을 되찾은 기독교인들은 무어인들이 남긴 독특하고 아름다운 건축물들을 어떻게 다뤘을까. 이 점이 1장에서 주목해 볼 하나의 포인트다.

# 무어인들이 남긴 것들

코르도바 성벽 앞에 섰다. 한때 인구가 100만에 이르렀던 중세 최대의 도시를 감싸던 담벼락이다. 당시 코르도바는 학문, 기술, 경제, 문화 등 여러 방면에서 상당히 앞선 도시였다. 기독교가 지배한 서유럽 다른 지역에선 중세를 거치며 고대의 찬란한 문화유산이 철저히 파괴되었지만 이곳은 달랐다. 이슬람 사람들은 자신들에게 전해진 고대 그리스와 로마의 유산들을 자체적으로 크게 발전시켰다. 그러다 보니 그들의 한 종파인 무어인들도 수도에 해당하는 이곳 코르도바에 당시로선 가장 높은 수준의 문명을 이룩할 수 있었던 것이다. 중세 후반 서유럽 지식인들 사이에서는 인문주의 운동이라는 것이 일어났다. 사라지고 잊힌 고대의 유산을 연구하고 되살리려는 운동이었다. 그런데 이는 무어인들이 다시 전해준 것들이 결정적 계기가 되었다. 그 상징적 인물이 바로 아베로에스다. 그는 12세기 이 지역을 대표하는 철학자로 특히 아리스토텔레스가 다시 유럽에 전해지는 데 결정적 기여를 했다.

두 문명이 대치하고 있을 때 이처럼 도움을 주고받는 건설적 교류가 생겨나기도 하지만 변화의 시기가 되면 서로를 부정하는 파괴적 행위들이 일어날 수밖에 없다. 중세 후반이 되면서 북쪽으로 내몰렸던 기독교 국가들의 힘이 커졌고, 반대로 반도를 지배했던 무어인들은 여러 갈래로 분열해 서로 싸웠다. 레콩키스타의 물결이 시작될 수밖에 없는 상황이 만들어진 것이다. 무어인들의 도시가

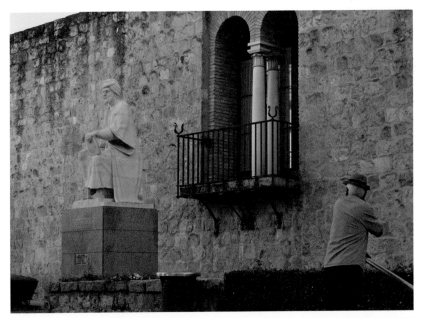

코르도바 성벽 앞에 자리한 아베로에스 석상. 그는 코르도바에서 번성한 이슬람 문화의 상징과도 같은 인물이다. 피레네 산맥 너머 유럽 전역에서도 그의 명성은 대단히 높았는데 라파엘로가 그린 〈아테네 학당〉에도 등장할 정도다. 그 그림 왼편을 유심히 보면 터번을 쓴 그의 모습을 확인할 수 있다.

차례차례 함락되고 기독교인들의 땅이 되었다. 영토 내 기독교인들에게 대체로 관용적 태도를 보였던 무어인들에 비해 기독교인들은 관용이 없었다. 개종을 강요하고 거부하는 이들을 박해한 것이다. 물론 기독교 왕 중에서도 이교도를 적극 포용하는 정책을 펼친 이들이 있었다. 하지만 이 역시 실용적인 분야에 뛰어났던 무어인들의 기술과 경험을 이용하려는 의도가 깔린 것이 대부분이었다. 기독교인들은 도시를 차지하면 이교도의 종교 색과 그 흔적들을 지우려 애썼다. 이는 무어인들도 마찬가지였다. 사원인 모스크는 완전히 개조하고 궁전도 대폭 손을 보았다. 이 과정에서 매우 독특한 형태의 건축물들이 탄생하기도 하였다. 그 대표적 사례가 코르도바의 랜드마크인 메스키타다.

성벽 안으로 들어오니 꽃바구니들이 주렁주렁 걸려 있는 하얀

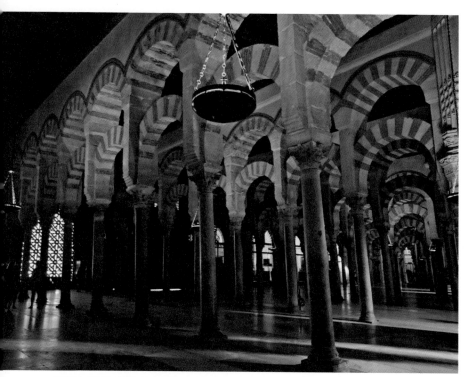

도벨라스 양식의 기둥들. 무어인들은 기존 건물의 낮은 기둥을 활용해 아치를 올렸고 이후 이 양식 그대로 확장해갔다.
스페인만의 독특한 기둥 양식은 이렇게 생겨났다.

골목길이 이어진다. 이어 모퉁이를 도니 거대한 사원이 모습을 드
러낸다. 전 세계에 여러 모스크들이 있지만 이곳 메스키타는 단연
코 특별하다. 우선 우리의 눈을 사로잡는 건 그 아치. 실내로 들
어서면 붉은 벽돌과 밝은색 석회암을 번갈아 짜 맞춘 아름다운
아치들이 늘어서 있다. 그런데 이 아치들이 그야말로 끝없이 이어
진다. 세계에서 인구가 가장 많았던 도시답게 이 사원엔 무려 2만
명 이상이 동시에 들어와 기도할 수 있었다고 한다. 직접 보면 그
규모를 실감할 수 있다. 벽면을 따라서는 아라베스크 문양의 석회
장식들이 이어지고, 모퉁이나 각진 곳에는 벌집이나 종유석을 연
상시키는 모카라베 장식들이 그리고 그 사이마다 화려한 색상의

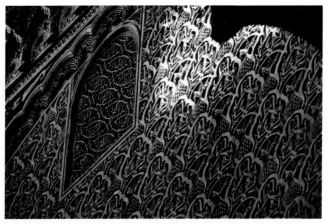

메스키타 벽면의 아라베스크 문양. 같은 문양이 반복되지만 이는 모두 석회 반죽을 굳혀 만든 재료를 일일이 손으로 다듬어 만든 것이다. 이슬람교는 우상숭배를 금지하므로 사람이나 동물 모양을 사용할 수 없다. 이 때문에 이슬람 예술가들은 이처럼 추상적 형태에 아랍어를 조합한 독특한 장식 문양들을 발전시켰다.

채색 타일들이 가득하다. 그런데 이곳 메스키타를 더 특별하게 만든 것이 있다. 이를 눈으로 확인하려면 사원 내부 정중앙으로 가야 한다. 놀랍게도 거기엔 높고 화려한 성당이 들어서 있다. 거대 모스크 한복판에 들어선 기독교 성당. 누가 이런 일을 벌인 것일까. 예상대로 이는 이 도시를 되찾은 기독교인들이 벌인 일이다. 이교도의 사원을 그대로 둘 수 없었던 그들은 모스크의 너무나 큰 규모 때문에 난감해진다. 그 때문에 일단 이 건물 전체를 성당으로 개조할 순 없었다. 그렇다고 새로 짓기 위해 모두 허물자니 이 단단하고 멋진 건물이 또 아까웠다. 이런저런 고민 끝에 탄생한 절충안이 지금의 모습이다. 넓고 평평한 메스키타 중심에 높은 성당을 세운다면 이슬람을 압도하는 기독교의 이미지를 연출할 수 있으리라 생각한 것이다. 그런데 고민 끝에 좋은 답이 나온 걸까? 조금은 의문스럽다. 위에서 내려다보게 되면 보는 각도에 따라 '압도한다'기 보다는 성당이 '잠겨 있는' 것처럼 보이기도 하는 것이다. 완공된 성당을 보러 온 카를로스 황제는 탄식했다. "어디에나 있는 성당을

하늘에서 내려다본 메스키타. 거대한 무슬림 사원을 뚫고 기독교 성당이 우뚝 올라와 있다. 메스키타 출입구 옆에 높은 종탑이 있는데 이 역시 본래는 이슬람 사원의 첨탑이었다. 상부를 개조해 종탑의 기능을 하도록 만들었다.

하나 세우느라, 어디에도 없는 소중한 사원을 훼손하고 말았구나!"
어쨌든 이런 연유로 두 종교의 사원이 기이한 형태로 공존하는 희
귀한 문화유산이 탄생한 셈이 되었다. 이를 보러 많은 이들이 이곳
메스키타를 찾으니, 코르도바로서는 오히려 잘된 일이라 해야 할
지… 매사 가치판단은 이렇듯 쉽지가 않다.

안달루시아에서 두 번째로 찾아갈 도시는 세비야다. 가장 화려
한 투우 경기와 플라멩코 공연을 자랑했던 세비야는 다른 도시에
서 보기 어려운 독특한 유적들 또한 많이 보유해 스페인 내에서도
인기 있는 관광지로 손꼽힌다. 이곳 관광은 구시가지 중앙을 가로
지르는 콘스티투시온 대로에서 시작된다. 대로에 접어들면 제법 먼
거리에서도 거대한 건물이 한눈에 들어온다. 바로 세비야 대성당
이다. 가까이 다가갈수록 그 규모를 실감할 수 있다. 이 성당 역시
무어인들이 지은 모스크를 개조해 만든 것이다. 코르도바에 이어
세비야를 탈환한 기독교인들은 이곳 모스크을 어떻게 할까 고민

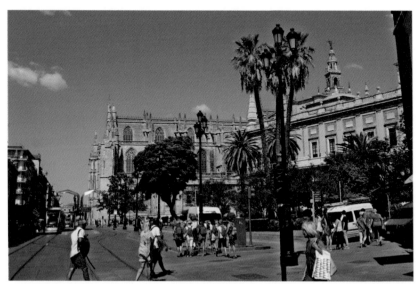

세비야 관광지를 가로지르는 콘스티투시온 대로. 정면에 세비야 대성당이 보인다. 세비야는 오페라 〈카르멘〉의 무대로도
유명하다. 이 대로 주변에 담배공장, 투우장 등 오페라의 배경이 된 장소가 많이 있다.

하다가 이번엔 사원 전체를 성당으로 변형시키기로 한다. 코르도바 메스키타에 비하면 상당히 작은 규모라 여겨졌기에 내린 결정이었지만, 실제 이곳 모스크 역시 결코 만만한 크기는 아니었다. 1401년에 시작된 공사는 1528년이 되어서야 마무리되었고, 그리하여 당시 기준으로 세상에서 가장 큰 성당이 탄생하게 되었다. 그 뒤로 지금에 이르기까지 전 세계 여러 나라에 대형 성당들이 많이 들어섰지만 지금까지도 세비야 대성당은 세계적으로 큰 성당의 하나로서 분류된다. 기준에 따라 세 번째라 하기도 하고 네 번째로 보기도 한다.

히랄다 탑도 꼭 봐야 할 명소다. 성당에서 매표소와 입구가 있는 오른편으로 방향을 돌리면 105미터 높이의 거대한 탑이 눈에 들어온다. 꼭대기에 바람개비 모양의 장식이 있어 히랄다라는 이름으로 불리는 이 탑 또한 본래 이슬람 사원 장식 첨탑인 미나레트로 지어진 것을 상부 개조를 통해 기독교식 종탑으로 바꾼 것이다. 이 탑은 내부 공간이 넓은 것이 특징인데, 그러다 보니 계단 대신 완만한 경사면으로 되어 있어 왕의 행차 등 필요한 경우에는 말을 타고 올라갈 수 있었다고 한다.

대성당 내부를 돌아보는 건 잠시 뒤로 미루고 히랄다 탑과 마주 보고 있는 알카사르를 먼저 돌아보자. 알카사르는 왕이 머무는 거처, 즉 왕

히랄다 탑의 웅장한 모습. 전망대에서 내려다보면 세비야 전 시가지가 한눈에 들어온다.

세비야 알카사르 대사의 방 천장 장식. 무어인들은 천장 장식의 재료로 나무를 사용하기도 했다. 이 방의 장식은 알라에게 이르는 일곱 개의 하늘을 형상화한 것으로 놀라운 목공 기술의 결정체다.

궁을 말한다. 왕궁은 적의 침입을 막기 위해 요새의 기능도 담당해야 한다. 무어인들이 지배했던 지역에는 거의 예외 없이 이러한 알카사르가 있었다. 사원에 비하면 종교적 색채가 훨씬 약했기 때문에 이슬람 세력을 몰아내고 이 알카사르를 차지한 가톨릭 왕이나 영주들은 조금만 개조해 자신의 궁이나 성으로 사용했다. 오랜 세월 이슬람의 장식과 문양을 접하다 보니 그 아름다움과 매력을 오히려 즐기게 된 측면도 있었으리라. 이곳 세비야 알카사르는 방문한 이들만 알 수 있는 아름다움을 자랑한다. 코르도바가 함락된 뒤 이곳 세비야를 수도로 정한 무어인들은 알카사르의 규모를 크게 키우고 내부의 화려한 장식에 공을 들였다. 사전 지식 없이 방문한 이들이라 해도 첫눈에 이미 궁전과 정원의 우아한 매력을 알

아볼 수 있다. 그리고 세부 장식 하나하나에 깃든 장인들의 노력에 쉼 없이 감탄하게 될 것이다. 이 궁전을 둘러본 뒤 알람브라와 많은 점에서 꼭 닮았다고 하는 분들도 많다. 사실 그럴 수밖에 없다. 이 알카사르를 꾸몄던 장인들이 이처럼 축적된 기술의 완결 편을 보여준 곳이 바로 알람브라였으니 말이다.

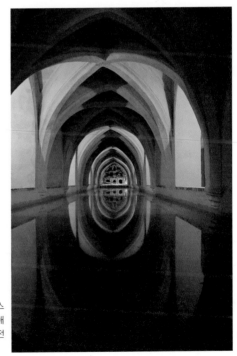

알카사르 지하의 빗물저장고. 잔인왕으로 불린 카스티야의 페드로가 신하들을 도열시켜놓고 자신의 애첩이 목욕하는 장면을 지켜보도록 했다는 전설이 전해지는 장소다.

# 서쪽으로 간 모험가
# 콜럼버스

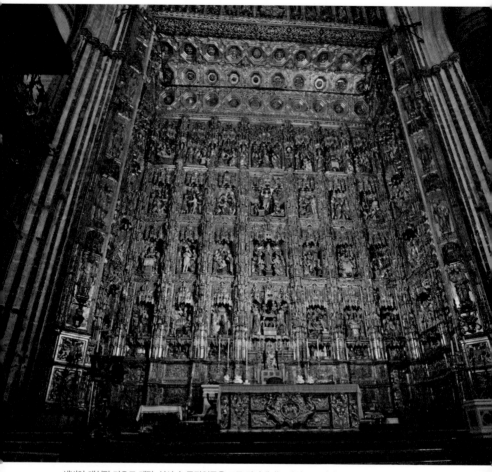

세비야 대성당 마요르 제단. 성서 속 등장인물을 모두 담아내려는 야심으로 제작된 이 조형물
에는 무려 1,000명이 넘는 인물상이 담겨 있다.

세비야 대성당 내부로 들어왔다. 건물 밖에서는 쉽게 볼 수 있었던 이슬람 사원의 흔적들이 안에 들어오니 거의 보이지 않는다. 다만 일부 벽면 등에 아라베스크 문양이 보이는데 이는 모스크였을 때부터 본래 있었던 것이 아니라 기독교인들이 새로 만든 것이다. 즉 무데하르 양식이라 불렸던 것인데 이는 기독교인들이 자기들 방식으로 받아들인 이슬람 양식을 말한다. 내부에서도 이 성당의 압도적인 규모를 실감할 수 있다. 본당의 크기도 어마어마하지만 제단 뒤로 돌아가며 자리한 예배당들의 규모와 그 화려함이 대단하고 본당 양옆으로 성구실, 보물실, 역대 왕들의 무덤 등 희귀한 유물과 예술작품으로 채워진 공간들이 이어진다. 그런데 다른 무엇보다 먼저 보아야 할 것은 바로 마요르라는 이름의 중앙 제단이다. 이 앞에 서면 우선 제단 뒤편의 장식이 너무 커서 어안이 벙벙해진다. 또한 회화 등을 이용한 다른 성당 장식들과는 그 모양새부터가 다름을 알 수 있다. 격자 형태의 구조로 여러 공간을 만들고 각 공간마다 성서의 한 장면을 보여주는데, 채색한 테라코타 조각들을 사용했다. 그런데 이 조각들을 제외하면 이 거대한 제단 장식을 이루고 있는 구조물 전체에 순금이 입혀져 있다. 아마도 이 세상에서 가장 큰 금세공 작품일 것이다. 다른 걸 떠나 우선 이런 궁금증이 밀려온다. 세비야 대성당에 이렇게나 돈이 많았던가. 이러한 막대한 양의 황금은 어디에서 온 것일까. 이 궁금증을 해결하기 위해서는 제단을 마주 보고 성당의 왼편으로 가야 한다.

성당 왼편으로 가니 단이 놓여 있고 그 위에 네 개의 조각상이 서 있다. 가까이 가서 보니 이 조각들이 뭔가를 떠받치고 있는데 그 생김새가 마치 관처럼 보인다. 즉 우리로 치면 상여를 메고 있는 형상인 것이다. 이처럼 들린 형태로 관에 누워 있는 사람은 누굴까. 이 사람이 바로 이번 장에서 만나야 할 주인공 중 한 사람, 콜럼버스다. 즉 마요르 제단을 장식하는 데 사용된 막대한 황금은 바로 남아메리카, 즉 콜럼버스의 항해를 계기로 스페인이 얻게

된 식민지에서 가져온 것이다. 세비야는 16세기에 접어들면서 스페인 번영의 상징과도 같은 도시로 변모한다. 그 결정적 계기가 바로 콜럼버스의 항해였다. 콜럼버스의 출항도 이 도시에서 이뤄졌고 이후 대서양을 건너간 배들도 모두 이곳 세비야로 돌아왔다. 한참이나 내륙에 위치하지만 세비야에는 과달키비르 강이 있었다. 코르도바를 지나 세비야를 가로질러 대서양으로 흐르는 과달키비르 강은 수심이 깊고 유량이 풍부하다. 그래서 세비야는 당시 최대의 항구도시가 될 수 있었던 것이다. 강을 거슬러 올라온 배들에서 내려진 금과 은은 강변에 세워진 황금의 탑에 차곡차곡 쌓였다.

꿈과 모험의 사나이, 콜럼버스를 기리는 스페인 사람들의 마음은 그야말로 각별하다. 스페인 어느 도시를 가도 콜럼버스를 기리는 기념물과 만날 수 있는데 이는 스페인 사람들 마음속에 과거 영광의 시절을 그리워하는 마음이 여전히 남아 있음을 말해준다. 콜럼버스는 이탈리아의 항구도시 제노바 사람이다. 양모 직조공의 아들로 태어나 혹독한 가난을 경험했던 그는 직조공으로는 살고 싶지 않았기에 선원이 되었다. 그가 선원으로 경력을 쌓게 된 곳은 포르투갈이었다. 여기서 그는 먼 바다로 나가는 항해술과 해외 여러 지역과의 교역 경험을 얻었다. 당시 포르투갈은 인도로 가기 위해 아프리카를 돌아가는 항로를 개척하고 있었다. 1453년 비잔틴 제국이 오스만 튀르크에 정복되면서 육로를 통한 아시

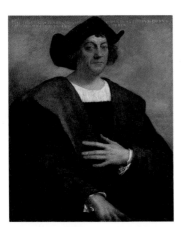

**세바스티아노 델 피옴보, 한 남자의 초상**, 1519, 메트로폴리탄 미술관
콜럼버스의 초상화로 알려진 그림은 수십 개에 이르고 그 모습도 제각각이다. 가장 유명한 초상화인 이 그림마저도 그의 실제 모습인지 확인할 길은 없다.

아와의 교역이 어려워졌기 때문이다. 이러한 포르투갈의 노력을 보며 콜럼버스는 일종의 역발상을 하게 되는데, 그것이 바로 서쪽 항로였다. 즉 대서양을 건너면 아프리카를 돌아가는 것보다 훨씬 가까운 거리로 일본을 지나 인도로 갈 수 있겠다고 생각했던 것이다. 그는 후원자들의 도움으로 포르투갈의 주앙 2세와 스페인의 이사벨 여왕에게 자신의 계획을 제안할 기회를 얻지만 아쉽게도 두 사람 모두에게서 좋은 반응을 얻어내지 못했다. 이들은 우선 이 계획 자체가 큰 모험이라 부담이 크다고 여겼고, 콜럼버스의 생각에도 허황된 부분이 많다고 생각했다. 또한 이익의 배분 등에서 콜럼버스가 요구하는 조건이 과도한 것도 내키지 않는 점이었다. 게다가 두 사람은 모두 다른 일에 빠져 있는 상태였다. 포르투갈의 주앙 2세는 당시로선 가능성이 훨씬 높은 아프리카 항로를 개척하는 데 전력을 기울이고 있었고, 이사벨 여왕은 무어인들의 마지막 남은 도시 그라나다를 함락하는 데 모든 국력을 쏟아붓고 있었다. 그나마 포르투갈이 아프리카 항로 개척을 해낼 것에 대비해 대안이 필요했던 이사벨 여왕이 미련을 두고 결정을 미루고 있었을 뿐이었다.

콜럼버스로서는 의욕을 꺾는 매우 실망스러운 세월이 수년째 이어진 셈이었다. 주변 강국인 프랑스나 영국을 찾아가 그곳에 후원을 청해볼 수도 있었겠지만 콜럼버스는 결국 그렇게 하지 않았다. 그는 자신의 꿈을 이루는 곳이 이베리아 반도여야 한다고 믿었고, 그래서 그 오랜 시간 이사벨 여왕의 결정을 기다렸던 것이다. 이 대목을 이해하려면 그가 갖고 있었던 꿈에 대해 좀 더 구체적으로 알아야 한다. 많은 이들이 콜럼버스를 모험에 나선 상인 정도로 여긴다. 즉 그의 프로젝트를 단지 새 교역로를 개척해 일확천금을 얻으려는 투자 정도로만 알고 있는 것이다. 그런 측면도 없지 않으나 이는 그를 단편적으로 이해한 것이다. 콜럼버스는 인류를 구원할 그야말로 원대한 꿈을 꾼 사람이었다. 그는 어린 시절 제대로 된 교

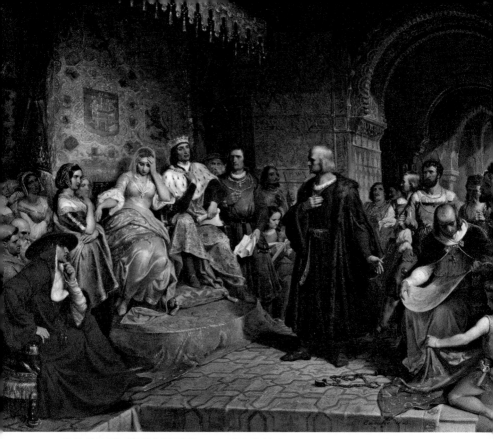

**엠마누엘 로이체, 여왕 앞에 선 콜럼버스**, 1843, 브루클린 미술관
왕좌에 앉은 여왕은 고심하는 기색이 역력하다. 당시 여왕에게 콜럼버스의 계획은 판단을 내리기 매우 어려운 것이었다.

육을 받지 못했지만 독서광으로 많은 책을 섭렵하다 신비주의에 빠지게 되었다. 이를 토대로 그는 자신만의 세계관과 삶의 목표를 갖게 되었는데, 최근 연구를 통해 밝혀진 그의 이러한 생각들은 지금 기준으로는 허무할 정도로 독단적인 것이었다. 그는 점성술에 몰두했는데 이를 통해 세상의 종말까지 불과 100여 년밖에 남지 않았다고 믿게 되었다. 또한 그는 인류의 마지막 왕이 이베리아 반도에서 태어나 십자군을 이끌고 예루살렘을 탈환하게 될 것이라는 일종의 계시를 믿었는데, 점차 그 왕이 바로 이사벨 여왕이라는 확신을 가졌다. 이것들이 바로 그의 꿈이 생겨난 근거였다. 그가 대서양을 건너가 해내야 한다고 생각한 과업은 크게 두 가지다. 하나는

에덴동산을 발견하는 것이었다. 당시 신비주의를 믿던 많은 이들은 에덴동산이 아시아에, 그것도 일본 옆에 있다고 믿었다. 콜럼버스는 이 에덴동산의 위치를 확인해둠으로써 세상의 종말에 대비하고자 했다. 다른 하나는 금광을 발견하는 것이었다. 그는 엄청난 규모의 금광이 에덴동산 옆에 있다고 믿었다. 그곳의 금을 가져와 최후의 십자군을 이끌 이사벨 여왕에게 바치는 것이 그의 최종 목표였다. 오랜 시간 계속된 실망과 좌절 속에서도 모든 고난을 견디게 한 힘은 바로 이러한 꿈에서 생겨났다. 그는 귀족이 되어 신분 상승을 이루고 막대한 부를 챙기겠다는 세속적 욕망 또한 컸다. 하지만 그는 이런 것들은 꿈을 이룬다면 저절로 얻어지는 것이라 믿었고, 그 자체를 목적으로 삼지 않았다.

마침내 그라나다의 항복을 받아낸 이사벨 여왕이 다시 콜럼버스를 불렀다. 많은 반대를 물리치고 콜럼버스를 후원하기로 결정한 것이다. 그런데 출항 준비부터 만만치 않은 어려움의 연속이었다. 우선 선원이 모이지 않았다. 사면을 조건으로 죄수들까지 끌어들여서야 겨우 출항을 할 수 있었다. 하지만 그 어떤 난관도 망망대해를 끝없이 나아가야 했던 첫 항해 여정만큼 어렵진 않았다. 불안이 극에 달한 선원들이 반란을 일으켰고 그것이 겨우 진정된 뒤에야 마침내 그들 앞에 육지가 나타났다. 콜럼버스는 그 땅을 산살바도르, 즉 성스러운 구세주라 명명했다. 근대의 역사에서 어쩌면 가장 중요한 발견이 이뤄진 순간이었다. 배에서 내려 땅에 입을 맞추던 순간 콜럼버스의 마음속에는 어떤 상념들이 흘러갔을까.

하지만 콜럼버스의 이야기는 우리 모두 알고 있듯 해피엔딩이 아니다. 그는 네 차례나 대서양을 건넜지만 그에게 이른바 '대박'은 일어나지 않았던 것이다. 그는 후원자들, 특히 이사벨 여왕의 기대를 만족시켜야 함과 동시에 그의 사명도 이뤄야 했다. 그러나 서인도제도 곳곳을 탐사해보았지만 에덴동산이나 그 곁에 있어야 할 금광의 흔적은 찾을 길이 없었다. 사실 그의 꿈은 오직 자의적 상

상력에 기반을 둔 것이었다. 돈키호테가 기사 소설에 빠져 착란을 일으켰듯, 콜럼버스도 혼자만의 생각에 너무 몰두해 독단적으로 치달아 버렸던 것이다. 조바심에 사로잡혔던 그는 광기를 드러내기도 했다. 원주민들을 잔혹하게 다루는 여러 만행을 저질렀는데, 이는 현지의 반란을 불러일으켜 많은 동료를 희생시키는 결과를 내고 말았다. 그를 믿고 후원해주던 이들이 하나둘 그에게서 등을 돌렸고 끝까지 고심하던 이사벨 여왕도 그를 버렸다. 그와의 계약은 파기되었고 신대륙 개척사업에서 그가 누리던 독점권도 사라졌다. 많은 이들이 그를 제치고 새로운 사업을 벌였으며 그는 자신이 찾은 땅에서 점점 배제되었다. 콜럼버스는 가슴에 원망을 쌓아갔다. 말년의 그가 자손들에게 남겼다는 유언이 그의 마음을 잘 말해준다. "난 앞으로 영원히 스페인 땅을 밟지 않을 것이다. 내가 죽거든 그 어떤 일이 있어도 스페인 땅에 묻어선 안 된다." 그가 죽은 뒤 오래도록 서인도제도에 묻혀 있었던 것도 바로 이러한 유언 때문이었다. 그 뒤 스페인 정부의 오랜 노력 끝에 그의 유해는 스페인으로 들어오게 되었고 이곳 세비야 대성당이 그의 마지막 휴식처로 정해졌다. 그의 유언 때문에 고심하던 이들은 기발한 아이디어를 생각해냈다. 그의 관을 번쩍 들어 올린 형태로 만들면 되지 않을까? 땅을 밟지 않고 땅에 묻지만 않는다면 어쨌든 그의 유언을 어긴 것은 아니니 말이다. 논란을 줄이기 위해 그 누구도 누릴 수 없는 최고의 예우가 더해졌다. 그의 무덤을 짊어진 이들은 바로 당시 스페인 지역 4개국을 다스리던 왕들이다. 앞쪽의 두 명은 카스티야와 아라곤의 왕들이다. 이들은 오래 망설이긴 했지만 결국 그의 항해를 허락하고 지원했기에 당당한 자세를 잡았다. 반면 뒤에 있는 둘은 레온과 나바라의 왕들이다. 이들은 끝내 콜럼버스를 믿지 않았기 때문에 반성하는 자세로 고개를 숙인 채 서 있다.

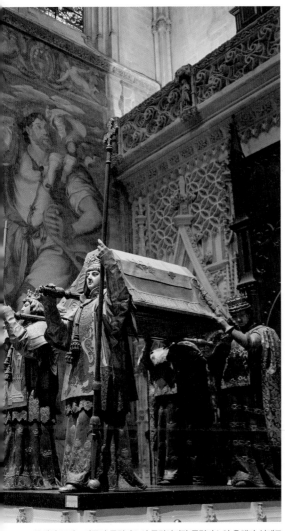

공식적으로는 이곳이 콜럼버스의 무덤이지만 콜럼버스의 유해가 실제로
어디에 있는지에 대해서는 여전히 논쟁 중이다.

오후가 되었다. 세비야에서 마지막으로 찾은 곳은 스페인 광장이다. 1929년 만국박람회장으로 사용된 이곳에는 반원형의 긴 건물이 광장과 인공 운하를 감싸고 있다. 건물의 전체 형태를 보면 중앙 건물을 중심으로 하여 양팔을 둥그렇게 펼친 모양으로 지어졌는데, 이 광장이 팔을 벌린 방향으로 직선을 그으면 저 멀리 바다 건너 남아메리카에 이어진다. 스페인의 국력이 그리고 신의 가호가 이들 과거 식민지에까지 뻗어 나가길 염원하는 마음이 담겼다. 이처럼 영광의 시대는 지금도 여전히 스페인 사람들의 마음속에 아련히 남아 있다.

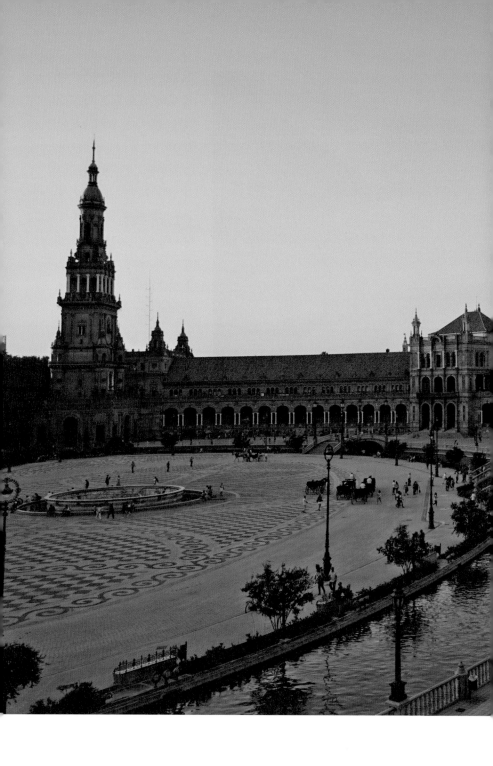

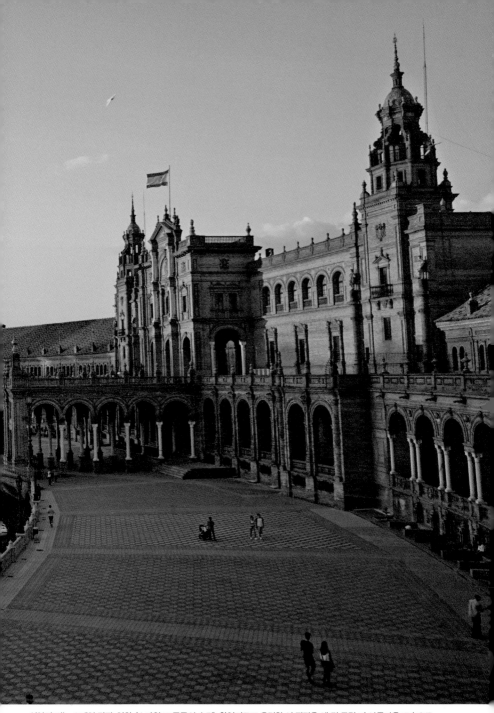

석양이 지는 스페인 광장. 영화 〈스타워즈: 클론의 습격〉 촬영지로도 유명한 이 광장은 해 질 무렵 더 아름다운 모습으로
변한다. 건물 아래쪽 벤치들에는 스페인 각 지역 도시의 이름과 주요 역사적 사건들이 타일에 새겨져 있다.

# 가톨릭의 여왕
# 이사벨

그라나다에서 아침을 맞는다. 오늘은 알람브라 궁전을 보는 날이다. 이른 시각인데도 많은 관광객들로 북적이는 이곳은 이사벨 광장이다. 거대한 언덕 위에 놓인 알람브라로 가는 이들도, 계곡 너머 알바이신 지구 전망대로 가는 이들도 모두 이곳 광장에서 버스를 탄다. 광장 중앙에 거대한 청동 조각상이 있다. 옥좌에 앉은 여왕에게 한 남자가 무언가를 설명하는 모습이다. 이들은 바로 이사벨 여왕과 콜럼버스다.

이사벨 1세는 스페인 사람들에게 가장 사랑받는 왕이다. 그녀의 꿈과 용기, 인내 그리고 불굴의 의지가 없었다면 통일된 나라로서 지금의 스

이른 아침 그라나다 이사벨 광장의 풍경.

페인이 존재할 수 있었을까 의문을 갖는 이들도 많다. 그런데 역사 이야기 속에서 만나는 그녀의 삶은 그 자체로 한 편의 영화였다. 스페인 중앙부를 장악한 카스티야 왕국의 공주로 태어났지만 어린 시절 그녀의 생명은 바람 앞 촛불처럼 위태롭기 그지없었다. 불안

한 정치 상황 속에서 부친인 왕이 죽고 이복오빠인 엔리케 4세가 왕위에 오르면서 이사벨의 가족은 곧 죽은 목숨이 되었다. 왕위를 위협하는 계승권자들이었기 때문이다. 내쫓긴 것도 억울한데 모든 지원을 끊어버리니 이들의 삶은 밥을 굶을 때가 있을 정도로 비참함 그 자체였다. 결국 이사벨의 어머니는 미쳐버리고 마는데 오빠인 국왕 엔리케는 그제야 마음을 조금 놓았다. 동생들은 아직 너무나 어렸기에 큰 위협이 되지 못한다고 본 것이다. 이사벨은 그때부터 교육다운 교육을 받을 수 있었다. 이사벨은 자신을 지지하는 사람들의 보호 속에서 대외적으로는 철저히 자신을 낮췄다. 국왕에 맞서는 귀족 세력에 의해 왕으로 추대되었던 어린 동생 알폰소가 갑자기 죽은 뒤, 재차 자신을 왕으로 추대하려는 움직임이 있었지만 이사벨은 이 제안을 거절하고 반대로 오빠에게 충성심을 보였다. 이 지혜로운 처신으로 그녀는 귀족 세력의 지지와 오빠 엔리케의 신뢰를 동시에 얻었으며 이로써 유력한 후계자가 되었다.

하지만 오빠의 속마음은 달랐다. 당시 그에게는 핏줄이 의심되는 딸이 하나 있었다. 그는 아이를 가질 수 없는 남자로 알려져 있었기 때문에 이사벨에게 왕위를 약속한 데에도 여론에 떠밀린 측면이 있었다. 그런데 그가 갑자기 이사벨을 포르투갈에 시집보내고 자신의 딸을 후계자로 삼으려 했다. 오빠의 명에 따라 결혼을 하게 되면 영원히 왕위에서 멀어질 뿐 아니라 자신의 꿈도 이룰 수 없게 된다는 걸 너무나 잘 알고 있던 이사벨은 목숨을 건 모험을 선택한다. 이웃나라인 아라곤의 왕자 페르난도와 비밀결혼을 하기로 했던 것이다. 1469년. 그녀 나이는 18세였다. 뒤늦게 이 사실을 안 엔리케가 군대를 보내 그녀를 잡아가려 했지만 톨레도 대주교가 보낸 기병대에 구출되어 구사일생으로 결혼장소인 바야돌리드에 도착할 수 있었다. 그런데 남편이 되는 페르난도와는 사실 6촌 사이였다. 근친이었으므로 교황의 특면장이 필요했는데 톨레도 대주교와 아라곤 왕가가 모의하며 이 특면장을 위조했다. 당시 프랑스의

간섭 등 내우외환에 시달리던 아라곤 입장에서도 이 결혼을 성사시키는 건 나라의 명운을 건 절박한 문제였던 것이다. 이러한 사정으로 아라곤 입장에서 볼 때 상당히 굴욕적인 결혼계약이 이뤄지게 된다. 남편인 페르난도는 아내와 공동으로 나라를 통치하지만 아내가 죽더라도 카스티야의 왕위에 오를 수는 없었다. 그의 지배는 아라곤에만 국한되었고 이사벨이 죽으면 그 지위는 둘 사이의 자식에게 넘어가도록 되어 있었다. 하지만 현실적인 페르난도는 이를 받아들인다. 그는 용의주도하며 끈기도 갖춘 인물이었다. 이사벨이 꿈을 이뤄가는 데 어찌 보면 가장 이상적인 배필이었다고 할 수 있다. 두 사람의 꿈이 무르익던 무렵 오빠가

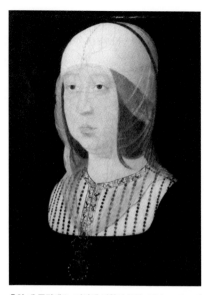

**후안 데 플란데스, 이사벨 여왕의 초상**, 1500〜1504, 마드리드 왕궁
이사벨 여왕을 가장 사실적으로 그린 것으로 평가받는 초상화다.

세상을 떠났는데 놀랍게도 그가 정한 후계자는 이사벨이 아니라 자신의 딸이었다. 귀족들의 반발은 당연한 일이었다. 이러한 사태를 맞아 이사벨은 오랜 내전을 치러야 했다. 간섭에 나선 포르투갈과 맞서 치열했던 내전을 승리로 이끌었는데, 그 일등공신은 바로 남편 페르난도였다.

카스티야의 왕위를 차지한 그녀는 이제 아라곤이라는 두 번째 강대국도 파트너로 얻으며 반도에서 가장 강력한 힘을 손에 쥐게 되었다. 그녀의 오랜 꿈은 종교적인 것이며 동시에 정치적인 것이었다. 그녀는 이베리아 반도에 가톨릭으로 하나 된 나라를 세우고자 했고 이를 위해 두 가지를 성취해야 했다. 하나는 반도의 남쪽에 남아 있는 이슬람 세력을 완전히 몰아내는 것이었고 다른 하나는 카스티야를 중심으로 반도의 통일을 이루는 것이었다. 그녀가

공주에 불과하던 시절 이 꿈은 무모한 것에 불과했다. 오히려 살아남는 것이나 걱정해야 했던 상황이었기 때문이다. 하지만 어린 공주의 마음속에 굳게 자리한 이 꿈은 많은 이들의 마음을 사로잡았다. 톨레도 대주교를 비롯해 카스티야의 많은 귀족들이 목숨 걸고 그녀를 지키고자 했던 것도 이 꿈에 깊은 감명을 받았기 때문이다. 무수한 역경에도 오직 한길, 마음속 꿈을 향해 나아간 소녀. 그러면서도 그녀는 지혜로웠다. 자신의 욕망과 주위의 부추김에 들떠 무모하게 일을 벌이지 않고 기나긴 시련의 시기를 견뎌냈다. 그리고 자신에게 가장 필요한 사람이 누구인지 알아볼 수 있는 눈이 있었다.

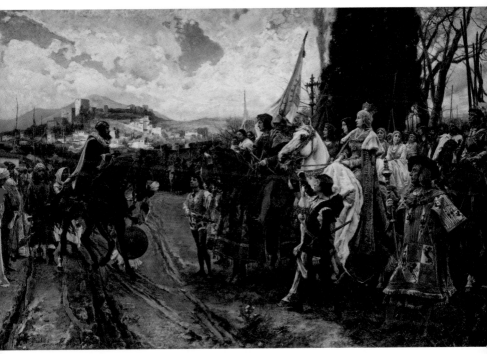

**프라디야, 그라나다의 항복,** 1882, 스페인 상원의사당
보압딜이 가톨릭 왕들에게 알람브라의 열쇠를 넘긴 장소는 지금도 잘 보존되어 있다. 도시 남쪽 헤닐 강변에 자리한 산 세바스티안 예배당이 바로 그 장소다.

내전의 상처를 수습하고 힘을 추스른 카스티야—아라곤 연합군은 마침내 남쪽으로 총공세를 감행했다. 자중지란에 빠져 있던 무어인들은 속절없이 그라나다 일대로 내몰려 완전히 고립되었다. 물샐 틈도 없이 완벽한 포위가 이뤄졌고, 기독교인들은 인내심 있게 기다렸다. 1492년 1월 2일, 마침내 전쟁이 끝났다. 식량과 물이 떨어진 그라나다 왕국이 결국 항복하고 만 것이다. 패배한 나라의 왕은 비참한 행색의 부하 병사들을 이끌고 나와 굴욕의 순간을 맞는다. 보압딜. 그의 손에는 성문의 열쇠가 들려 있다. 기독교 세력을 대표하는 두 사람의 왕이 상기된 표정으로 그 열쇠를 바라본다. 이 열쇠가 무엇이던가. 이것이 갖는 의미는 승자와 패자에게 전혀 다른 것이었다. 승자인 이사벨과 페르난도에게 이것은 그 오랜 숙원, 레콩키스타가 완수됨을 말해주는 상징이었다. 무려 781년. 반도 북쪽 끝까지 도망쳤던 기독교 세력이 차츰 힘을 키워 남쪽 영토를 되찾아간 역사, 즉 레콩키스타를 이루는 데 걸린 시간이다. 이 역사적 업적을 기려 교황은 이들 부부에게 '가톨릭의 왕'이라는 영광스러운 칭호를 내리게 된다. 그러니 이들 부부가 열쇠를 들고 알람브라에 입성하며 느꼈을 감회는 어떠했을까. 그 벅찬 희열을 어찌 상상만으로 따라갈 수 있을까.

반면 패자인 그라나다의 왕 보압딜에게 이 열쇠는 자신의 일생이었다. 알람브라 하나를 갖기 위해 자신의 모든 것을 헌신짝처럼 버렸던 인간. 그는 왕자였던 때부터 자신을 인정해주지 않는 부친과 평생을 싸웠다. 후계자로서 자신의 지위가 위태로워지자 쿠데타를 일으켜 아버지를 내쫓았지만 그 뒤 숙부에게 내쫓기게 되었고 어쩔 수 없이 기독교 세력에 투항했다. 그리고 배신과 변절로 점철된 삶을 살았다. 살고자 버둥거릴수록 그는 자신의 것이어야 할 땅이 한없이 줄어드는 것을 보아야 했다. 온갖 욕을 먹으면서도 그는 결국 왕이 되었다. 그리도 어렵게 얻어낸 왕위였고, 그렇게 되찾은 알람브라였다. 끝까지 저항하다 결국 패배를 받아들이며 그가

**프라디야, 무어인의 긴 한숨**, 1879~1892, 개인소장
때론 한 장의 그림이 수십 문장의 설명보다 적절할 때가 있다. 보압딜의 마음을 이보다 더 잘 보여줄 수는 없으리라.

내건 항복 조건은 단 하나였다고 전해진다. 이 열쇠로 차지하게 될 궁전을 파괴하지 않는 것. 그 조건은 받아들여졌다.

언젠가 네르하에서 출발해 남쪽 산을 넘어 그라나다로 가는 길이었다. 산 정상 부근에서 고속도로를 빠져나와 옛날 도로로 접어든 적이 있다. 그 도로변에 세워진 표지석 하나를 보기 위해서였다. 거기엔 이런 글이 적혀 있었다. '무어인의 긴 한숨'. 그랬다. 그곳은 바로 아프리카로 향하던 보압딜이 그라나다를 돌아보며 눈물을 쏟았다는 곳이었다. 이곳에서 그의 기나긴 한숨은 그치지 않았다고 한다. 어찌 발길이 떨어질 수 있겠는가. 고갯마루에 서보니 정말 그라나다가 저 멀리 내려다보이는 곳이었다. 그리고 다신 볼 수 없었을 알람브라도 아스라이 보였다. 한숨을 삼키며 한 남자가 이 고개를 내려가 아프리카로 떠나면서 무어인들의 시대는 끝났다. 남쪽 관문 지브롤터 해협이 완전히 닫힌 것도 그때였다.

# 알람브라 안내도와 나스르 궁전 배치도

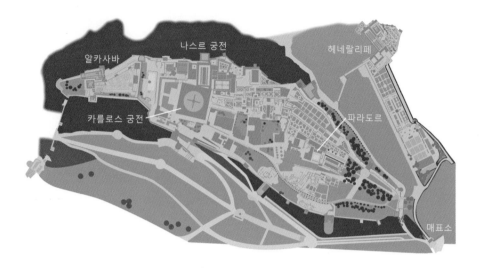

알카사바
나스르 궁전
헤네랄리페
카를로스 궁전
파라도르
매표소

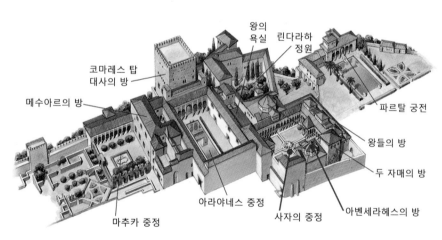

코마레스 탑
대사의 방
메수아르의 방
왕의 욕실
린다라하 정원
파르탈 궁전
왕들의 방
두 자매의 방
아라야네스 중정
마추카 중정
사자의 중정
아벤세라헤스의 방

# 알람브라가
# 다시 깨어날 때

알람브라로 올라간다. 꽤 먼 길이라 보통은 광장에서 3번 버스를 타고 가지만 이번엔 걸어 올라가기로 한다. 가면서 만나야 할 사람이 있기 때문이다. 계속된 오르막길에 숨이 차오를 무렵 궁전의 바깥 관문인 알람브라의 문이 나타나는데 여길 지나서 왼편 갈림길로 접어들어야 한다. 얼마 가지 않아 한 남자의 조각상이 우리를 맞는다. 그가 바로 워싱턴 어빙이다. 미국 문학의 아버지로 불리는 그는 1826년부터 3년간 외교관 신분으로 스페인에서 지냈다. 그리고 거의 폐허로 변해버린 알람브라에서 머물며 이 궁전에 얽힌 오래된 전설들을 재미있게 엮어 책으로 펴냈다. 이 책 『알람브라 전설』이 전 세계적 베스트셀러가 되면서 수많은 관광객이 그라나다로 몰려왔다. 그리고 알람브라에 남은 아름다움에 감탄하고 그 쇠락을 아쉬워했다. 역대 왕실이 아끼던 이 궁전이 폐허처럼 변해버린 이유는 몇 차례 큰 지진을 겪었기 때문이다. 사람이 지내기에 위험해지다 보니 방치된 채 버려지다

워싱턴 어빙의 청동상. 그의 발치 아래에 '알람브라의 아들'이라는 그의 별명이 쓰여 있다. 그가 가장 좋아했던 별명이다.

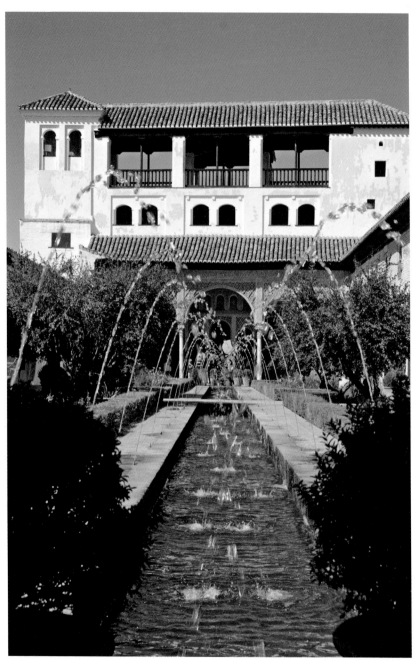

헤네랄리페 궁전의 마지막에 자리한 아세키아 중정의 모습. 시원하게 뿜어져 나오는 물줄기가
더위를 식혀준다.

시피 했던 것인데, 갑자기 몰려든 관광 인파에 놀란 스페인 정부가 서둘러 복원 계획을 수립하고 오랜 시간을 들여 궁전을 되살렸다. 알람브라가 옛 모습을 되찾는 순간이었다. 궁전을 사랑하는 스페인 사람들은 지금도 어빙에게 감사의 마음을 갖고 있다. 이런 마음들이 모여 이처럼 궁전으로 가는 길에 그의 조각상까지 세워놓게 된 것이다. 2009년이니 비교적 최근의 일이 아닌가.

연중 너무나 많은 이들이 찾는 이 궁전을 둘러보려면 예매는 필수다. 시간별로 입장객의 수를 제한하기 때문에 성수기에는 몇 달 전에 예매하는 것이 좋다. 입구를 통과하면 갈림길이 나오는데 많은 이들이 궁전보다는 헤네랄리페의 정원을 먼저 둘러본다. 기나긴 분수정원의 끝에 알람브라 여름별궁이 모습을 드러낸다. 40도를 넘나드는 폭염을 견디려면 이렇듯 정원 전체에 물이 흐르고 또 솟구치도록 설계해야 했을 것이다. 헤네랄리페의 공들인 조경과 멋진 풍경에 취하다 보면 마냥 오래 머물고 싶은 생각이 든다. 하지만 시간은 부족하고 둘러볼 곳은 많다. 아쉽지만 서둘러야 한다.

알람브라 초입 갈림길에서 이번엔 궁전 쪽으로 들어가면 오른편으로 파라도르가 우리를 맞는다. 파라도르는 스페인 각지에 있던 영주들의 성이나 저택을 개조해 문을 연 호텔들이다. 영주들의 집이었으니 파라도르는 대부분 절경 중에서도 절경에 자리하고 있다. 오래된 건물을 활용하는 것이니 시설이 낡아 대개 4성급이고 가격대도 합리적이다. 하지만 이곳 알람브라의 파라도르는 가격이 제법 비싸고 예약도 쉽지 않다. 하기야 알람브라에서의 하룻밤이 아닌가. 이런 부담은 어쩌면 당연한 것인지 모른다. 호텔을 지나치면 잠시 후 왕실 예배당이 나오고 이어 웅장한 모습의 카를로스 궁전이 나타난다. 외부에서 보면 직육면체의 단순한 구조로 보이나 안뜰은 원형으로 설계됐다. 알람브라 한복판에 마치 거대한 사각 운석이 떨어진 듯 이질적인 느낌을 자아낸다. 궁전의 일부를 허물고 기독교식 궁전을 지으라 명한 이는 이사벨의 손자 카를로스다. 보압

딜에게 했던 약속, 즉 이 궁전을 파괴하지 않는다는 이사벨의 약속은 두 세대 만에 부분적으로 깨지게 되었다. 한데 이 궁전은 미완성이다. 건축비는 모두 무어인들에게서 거둔 세금에서 충당했는데 불만이 쌓여 반란이 일어나자 본 계획보다 축소하여 지금의 형태만 남게 되었다고 한다.

카를로스 궁전 다음으로 들를 곳은 요새인 알카사바다. 높은 언덕에 자리하고 있다 보니 계곡으로 향하는 알람브라의 북쪽 면은 깎아지른 절벽으로 이루어진다. 그러므로 알카사바의 망루에 오르면 사방이 탁 트인 전망을 즐길 수 있다. 북쪽으로는 산 니콜라스 전망대가 있는 알바이신 언덕이 아름답고, 동쪽과 남쪽으로는 시에라네바다의 험준한 산세가 눈에 들어온다. 또한 서쪽으로는 그라나다 시내와 그 너머 안달루시아 구릉지대를 굽어볼 수 있다.

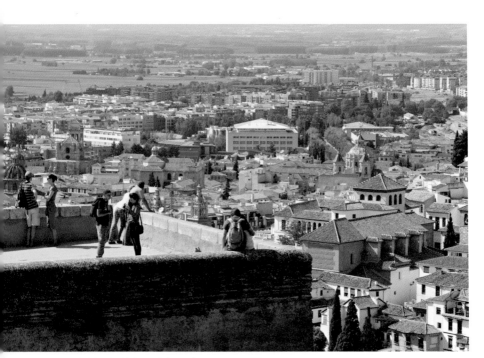

알카사바에서 내려다본 그라나다 시내와 안달루시아 평원.

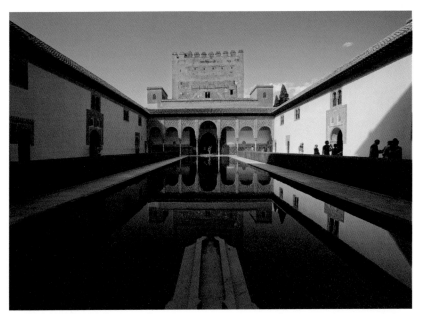

아라야네스 중정 저편 대사들의 방과 그 위로 코마레스 탑이 보인다. 알함브라 할 때 가장 먼저 떠오르는 장면이다.

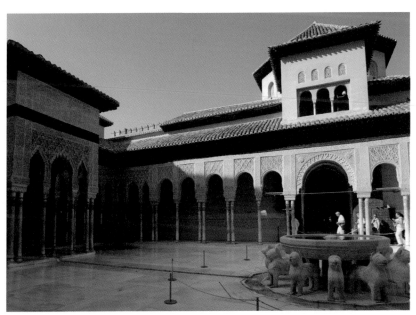

사자의 중정. 사자들이 받드는 이 수반은 유대인이 바친 것으로 전해지는데 예전엔 시계의 역할을 했다고 한다. 즉 물시계였던 셈인데, 시간이 바뀔 때마다 다른 사자의 입에서 물이 솟았다고 하나 지금은 확인할 길이 없다.

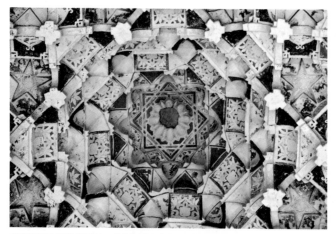

아벤세라헤스의 방 천장의 모카라베 양식 중심부를 확대한 모습. 동굴 내부를 연상시키는 모카라베 양식은 석고, 타일, 돌, 나무 조각 등의 재료를 이어 붙여 만들어간다.

이제 예약자들이 줄을 선다. 나스르 궁전 예약시간이 다가온 것이다. 입구로 들어가 메수아르의 방을 지나 아라야네스 중정과 대사의 방을 둘러본다. 외국 사신들을 맞는 대사의 방에는 세비야 알카사르에서 보았던 나무 장식을 한층 발전시킨 천장이 그 위용을 과시한다. 기둥과 아치 그리고 벽면 장식 또한 그 신비로운 문양들이 한층 더 정교해진 느낌을 준다. 다음으로 이어지는 공간은 금남의 공간, 사자의 중정이다. 가운데 열두 마리의 사자가 떠받치는 수반이 있고 아래 사방으로 물이 통한다. 사자의 중정을 가운데 두고 아벤세라헤스의 방과 왕들의 방, 두 자매의 방이 자리한다. 각 방마다 개성 넘치는 장식들이 탄성을 부른다.

사자의 중정을 지나면 린다라하의 망루가 있다. 계곡 너머 알바이신 언덕을 바라보는 풍광이 아름다운 곳이다.

알람브라의 나스르 궁전. 지금 그대로의 모습도 경이롭지만 난 이러한 일련의 방들을 거닐 때면 보압딜이 아꼈을 풍경들, 수직으로 장식 천들이 드리워지고 화려한 카펫들이 깔려 있으며 아름다운 도자기들로 가득했을 옛 모습을 상상하곤 한다. 또한 이곳엔 어

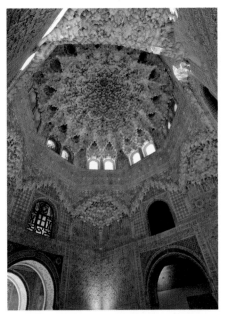

아벤세라헤스의 방. 이 방에는 근위장교와 왕의 여인이 나눈 비극적 사랑 이야기와 수십 명의 젊은이들이 학살당한 잔인한 이야기가 전해진다.

빙이 그려낸 장면들처럼 아름다운 여인들이 있었으리라. 귀를 기울여보면 음유시인들의 연가 소리, 알람브라의 장미로 불렸던 하신타의 류트 소리도 어디선가 들려올 것만 같다. 무어인들이 숨기고 간 보물을 찾아 몰래 숨어든 악당들, 지혜로운 마법사들과 알람브라를 되찾기 위해 동굴에 숨어든 무어인 악령들도 이 궁전에서 없어선 안 될 주인공들이다. 이들의 이야기들로 인해 알람브라는 비로소 알람브라가 된다. 폐허처럼 변해버린 알람브라를 지금의 모습으로 되살린 것은 복원 작업이었지만 이 죽어 있던 궁전에 질긴 생명력을 불어넣은 것은 한 작가의 손에 의해 살아남은 이야기들이었다. 이야기의 힘은 이처럼 위대하다.

이런 즐거운 상념은 황제의 방에 들어가면서 끝난다. 알람브라를 찾은 카를로스 황제는 자신이 머물 방에서 이슬람 건축의 느낌을 완전히 없애라고 명령했다. 그래서 이 방은 완전히 서구식 느낌의 공간이 되었다. 그런데 벽면에 걸린 안내판이 눈에 들어온다. 안내판에는 스페인어로 이렇게 쓰여 있다.

"1829년 워싱턴 어빙이 이 방에서 『알람브라 전설』을 썼다."

황제의 방을 나와 린다라하 중정으로 내려온다. 파르탈 중정이 알람브라의 마지막을 장식한다.

아쉬움이 남는다. 열심히 고른 몇몇 사진과 함께 알람브라를 스케치해보았는데 사실 이는 무모한 시도에 불과하다. 알람브라의 아름다움을 하나하나 묘사하기 시작하면 말 그대로 책 한 권으로 부

족할 것이기 때문이다. 그리고 아무리 잘 찍는다 해도 카메라로는
궁전 곳곳의 섬세한 매력을 온전히 담아낼 수 없다. 이런 변명으로
양해를 구할 수밖에 없으리라. 부디 마주하시길. 그리고 다녀온 모
두가 그러하듯 다시 찾는 꿈을 가슴에 간직해보시길.

파르탈 중정과 포르티코 궁전이 어우러진 모습은 짙은 파란 하늘과 하나가 될 때 완성된다. 늘
만족스러운 사진을 얻을 수 있는 곳이다.

# 왕실 예배당의 그녀
# 후아나

알람브라에서 내려와 그라나다 대성당을 찾았다. 이 거대한 성당 역시 모스크를 증개축해 지어진 것이다. 코르도바나 세비야의 성당과는 달리 이슬람의 흔적을 제법 지워낸 이 성당은 다른 성당들에 비해 밝고 화려하다. 엄청난 돈과 노력을 들인 결과물임을 알

알람브라 알카사바에서 내려다본 그라나다 대성당.

수 있다. 그런데 이 성당에서 꼭 들러야 할 곳이 있다. 바로 왕실 예배당이다. 성당 부속 건물이지만 예배당의 입구는 다른 곳에 있다. 측면으로 돌아가 매표소에서 별도로 표를 구입해야 한다. 이 예배당에 와야 하는 건 만나야 할 사람들이 있기 때문이다. 바로 이사벨 여왕과 그 가족들이다. 이사벨은 자신의 영광을 상징하는 이곳 그라나다에서 영원히 잠들길 원했다. 그래서 이곳 왕실 예배당이 그녀와 그 가족들의 무덤이 되었다. 경건한 분위기의 예배당 안으로 들어가니 중앙 제단 앞에 두 개의 큰 석관이 놓여 있고 그 위에 각각 두 명씩 부부가 조각돼 있다. 제단을 바라보고 오른편이 이사벨과 그녀의 남편 페르난도이고, 왼편이 이들의 후계자였던 딸 후아나와 그녀의 남편인 펠리페다. 그런데 제단 앞의 관들은 이들의 실제 무덤이 아니다. 이들의 유해가 담긴 실제 관들

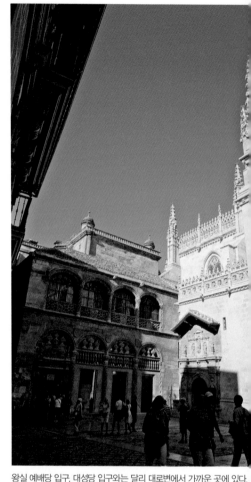

왕실 예배당 입구. 대성당 입구와는 달리 대로변에서 가까운 곳에 있다.

은 바로 아래 묘실에 있다. 계단을 내려가면 확인할 수 있다.

이곳을 찾은 이들 중에는 이사벨 여왕보다 후아나를 보러 왔다는 이들도 많다. 프라디야가 그린 그림들을 알고 온 이들이다. 후아나는 이사벨과 페르난도 사이의 셋째 자식이다. 맏딸을 포르투갈에 시집보낸 페르난도는 그 아래 둘째와 셋째를 모두를 합스부르크 가문과 결혼시키기로 결정한다. 말하자면 겹사돈을 맺은 것이

었는데, 이는 가까운 프랑스의 위협에 대처하기 위해서였다. 1년 사이에 양가 공주들이 반대 방향으로 먼 길을 떠나 자신의 정혼자들과 만나게 되었다. 헨트에서 신랑감인 펠리페<sup>독일어로 필립</sup>를 보게 된 후아나는 자신의 행운에 깜짝 놀랐다. 동갑인 펠리페가 그 지역에서 명성이 자자한 미남자였던 것이다. 첫눈에 반한 후아나는 성직자들을 몰아세워 관례를 어기고 다음 날 바로 결혼식을 올렸다. 그녀의 열렬한 사랑이 시작된 것이다. 연이어 아이들을 낳았지만 그녀의 결혼생활은 그리 행복하지 않았다. 결혼 전부터 여자를 좋아했던 남편이 결혼 후에도 수많은 여인들과 바람을 피웠기 때문이다. 후아나는 어릴 적부터 유전적 요인으로 추정되는 정신적 문제를 갖고 있었다. 집착이 심했고 분노를 다스리지 못했다. 남편을 독점하기 위한 욕망의 포로가 되어 그녀는 광란에 가까운 행동들을 보였고, 주술사들을 불러들여 기괴한 일들을 일삼았다. 많은 이들이 그녀의 정신 상태에 의문을 갖게 된 건 당연한 일이었다.

오빠와 언니가 있었기에 후아나가 왕위를 이으리라 예상한 사람은 없었다. 그런데 언니와 오빠 그리고 그들이 낳은 아이들 모두가 연달아 세상을 떠나면서 그녀는 갑자기 카스티야와 아라곤 두 나라의 왕위 계승자가 되었다. 이는 펠리페와 합스부르크 가문에는 예상치 못한 놀라운 행운이었지만, 반대로 카스티야나 아라곤 입장에서는 그리 반가운 일이 아니었다. 먼 외국 가문에 왕조를 넘겨주는 결과가 되고 말았기 때문이다. 1504년 이사벨 여왕이 세상을 떠난 뒤 후아나는 카스티야의 여왕이 되어 귀국했는데, 부친 페르난도가 그녀의 정신 상태를 문제 삼아 섭정에 올라 권력을 빼앗아 갔다. 후아나는 아빠에 대항해 남편 펠리페를 스페인에 불러들였으나, 얼마 후 건강하던 남편이 갑작스레 의문의 죽음을 당하면서 그녀의 삶은 비극의 절정으로 치닫게 된다. 자신이 가장 소중하게 생각하는 대상, 사랑하던 남편을 너무나 허망하게 잃어버린 그녀는 그야말로 이성을 잃고 만다. 집착이 광기로 폭주한 것이다. 남

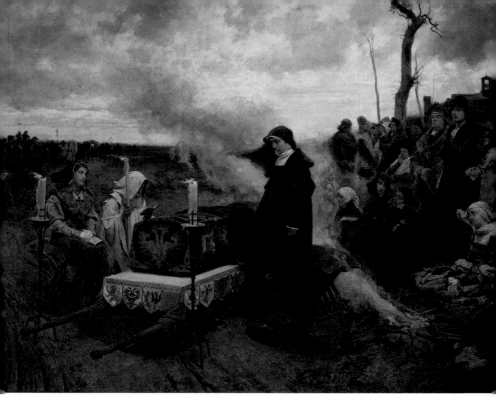

**프라디야, 광녀 후아나**, 1877, 프라도 미술관
프라디야의 대표작인 이 작품은 후아나의 광기 어린 집착과 그녀를 따르는 이들의 절망과 무기력감을 잘 그려낸 걸작이다.

편의 매장을 거부한 그녀는 기도의 힘으로 되살리겠다며 남편의 시신이 든 관을 마차에 싣고 스페인 전역의 수도원을 전전했다. 먼 길 고생 끝에 한 수도원에 다다라서는 그곳에 수녀가 있다는 말을 듣고 갑자기 다른 수도원으로 가야 한다며 고집을 부리기도 했다. 남편이 되살아나 그곳 수녀를 유혹할까 두려워서였다. 남편을 그대로 보낼 수 없어 벌인 이 광기는 결국 그녀의 삶을 나락으로 떨어뜨렸다. 그녀를 불쌍히 여기던 백성들도 이해할 수 없는 이런 행동에 모두 등을 돌리고 말았던 것이다. 명분을 얻은 부친 페르난도는 그녀를 지방의 한 수도원에 감금하고 자신의 권력을 확고히 했다.

후아나는 이미 카스티야의 여왕이었고, 부친 페르난도가 죽은 뒤엔 아라곤의 왕위도 물려받았지만 실질적인 왕좌는 그녀의 아들

카를로스에게 주어졌다. 헨트에서 태어난 카를로스는 이러한 가문의 비극 속에서도 잘 자라났다. 아버지에게서 합스부르크 가문의 영지를 모두 물려받은 카를로스는 스페인 전역을 다스리는 왕위에도 올랐고 이후 신성 로마 제국 황제의 자리도 차지하게 된다. 그야말로 유럽 최고의 권력자가 되었던 것이다. 하지만 왕위에 올라서도, 이후 황제가 되어서도 카를로스는 감금된 어머니 후아나를 풀어주지 않았다. 그는 왜 그래야 했을까. 마드리드 북쪽 작은 도시 토르데시야스. 이곳에 클라라 성녀를 모시는 조용한 수도원이 있다. 세상에서 완전히 격리된 후아나가 죽는 날까지 살아야 했던 곳이다.

운명의 장난이었을까. 법적으로는 통일 스페인의 첫 국왕이라는 영광된 자리에 올랐지만 실제로는 죽을 때까지 감금된 채 자신의 나라를 다스릴 수 없었던 사람. 스페인 사람들은 지금도 후아나의 이름 앞에 '광녀'라는 말을 붙인다. 하지만 난 왠지 편치 않다. 그녀가 정치적 패배자이자 역사의 희생물이라는 생각이 쉬이 떠나지 않아서일지도 모르겠다. 반할 수밖에 없었던 남편 그리고 영광된 왕좌. 그녀에게 놀라운 행운처럼 찾아온 것들이 실은 지독한 불행이었다. 사랑한 남편 곁에서 잠든 그녀. 이제 미움과 회한을 모두 내려놓고 편안히 잠들어 있을까. 무거운 마음을 애써 떨치고 왕실 예배당을 나선다. 출출해진 배를 든든히 채우고 알람브라와 마주할 전망대로 올라갈 시간이 되었다. 시원한 가스파초가 좋을까, 음료와 함께 즐기는 타파스 몇 접시가 좋을까. 둘 다 즐기면 또 어떤가. 기분을 전환해주는 즐거운 고민이다.

**프라디야, 감금된 광녀 후아나,** 1906, 프라도 미술관
유일한 위안이었던 막내 공주 카탈리나의 재롱에도 후아나는 무심히 관람자를 바라본다. 그
눈빛이 섬뜩하다. 그녀는 정말 미쳤던 것일까, 아니면 정치적 희생양이었을까? 그녀의 비극적
인 삶은 여전히 논쟁 중이다. 역사란 늘 승자의 기록일 뿐이므로.

# 그라나다가 들려주는
# 이야기

　　알람브라 궁전과 왕실 예배당을 둘러본 뒤 산 니콜라스 전망대에 올랐다. 작은 광장이라 할 만큼 제법 넓은 전망대는 이미 많은 이들로 북적인다. 석양에 물드는 알람브라를 마주하러 온 이들이다. 궁전 너머로 시에라네바다가 굽이친다. 보압딜이 눈물을 뿌리며 넘었다는 바로 그 산이다. 이 풍광을 마주하고 나면 왜 알람브라를 안달루시아 최고의 절경으로 꼽는지, 그리고 알람브라를 감상할 명소로 왜 이곳 산 니콜라스 전망대가 첫손에 꼽히는지 알게 된다. 조금씩 어둠이 내렸다. 남쪽에서 밀려온 따뜻한 구름이 눈 덮인 시에라네바다와 부딪치더니 상상할 수 없을 만큼 거대한 높

산 니콜라스 전망대. 오후, 많은 관광객들로 붐비는 이곳엔 현란한 기타 연주와 구성진 가락의 노래를 들려주는 버스킹 연주가 종일 이어진다.

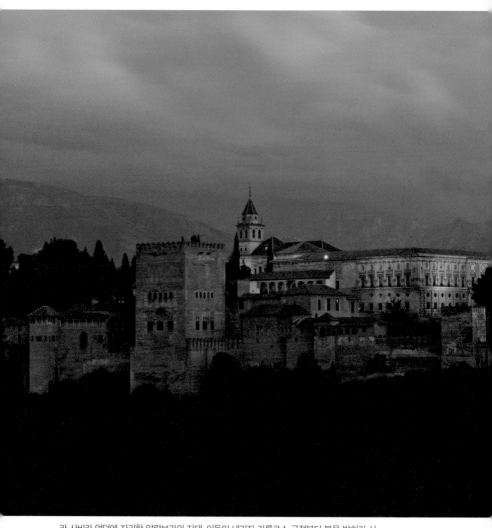

라 사비카 언덕에 자리한 알람브라의 자태. 어둠이 내리자 카를로스 궁전부터 불을 밝히기 시작한다.

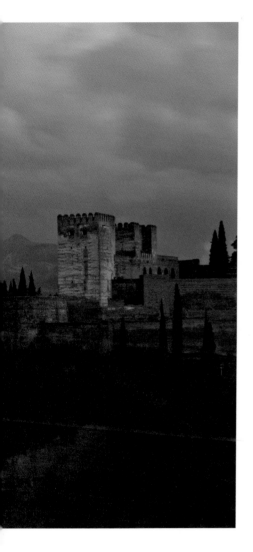

이로 부풀어 올랐다. 그리고 잠시 후 산 정상에 벼락과 천둥을 요란하게 쏟아냈다. 쉽게 볼 수 없는 장관에 한창 정신이 팔린 사이 어느새 어둠이 짙게 내렸다. 알람브라가 보이지 않으면 어쩌나 하는 조바심이 났다. 다행이었다. 조명이 조금씩 들어와 여러 벽면을 비추자 알람브라는 더욱 신비로운 모습이 되었다. 그 내부를 찬찬히 둘러보고 온 다음이라서일까. 건물 하나하나로 시선을 옮길 때마다 그 내부의 아름다운 모습들이 다시 그려졌다. 알카사바나 린다라하 망루에서 이쪽 알바이신 언덕을 보고 있을 사람들도 상상이 되었다. 체험은 이처럼 우리의 시각화 능력을 키워준다. 조명이 어둠을 완연히 이기기 시작한다. 시선은 자연스레 가장 밝게 빛나는 카를로스 궁전에서 멈춘다. 황제의 명으로 알람브라 한가운데에 내리꽂힌, 사각의 투박한 궁전. 저 밋밋한 궁전 짓자고 그 아름답던 나스르 궁전 상당 부분을 허물어버렸다는 걸 납득할 수 있는 날이 올까? 그런 날은 결코 오지 않을 것이다. 하지만 세월이 흐른 지금, 이곳 전망대에서 보고 있으니 카를로스 궁전은 어느새 알람브라의 일부로 자연스레 녹아들고 있었다. 이 궁전이 없는 알람브라를 상상할 수 없을 만큼 말이다. 시간은 이처럼 무심히 우리를 길들인다.

그라나다에서의 일정을 마무리하려니 이번 장에서 만났던 주인공들이 떠오른다. 바로 이사벨 여왕과 콜럼버스다. 당신은 이들을 돈키호테로 보았는가, 산초로 보았는가. 난 이들을 돈키호테로 보았다. 이들은 삶의 여러 순간 산초의 목소리를 따른 적도 많았지만, 인생을 결정할 가장 중요한 순간에서만큼은 돈키호테의 목소리를 따랐다. 이들이 그 순간 지켜낸 것은 '꿈'이었다. 심장을 뛰게 만드는 담대한 꿈. 많은 이들이 불가능하다고, 이룰 수 없다고 말한 꿈이었지만 결국 이들은 모든 것을 걸고 그 꿈을 향해 나아갔다. 그래서 돈키호테가 되었다. 이들의 꿈은 모두 종교적 비전, 즉 강력한 신념에서 시작되었다. 이사벨은 후손들에게 물려줄 반도가 이교도의 지배를 벗어나 온전한 기독교인의 땅이 되기를 꿈꿨다. 그것이 바로 신이 자신에게 부여한 제일의 사명이라고 믿었다. 어렵게만 여겨졌던 꿈이었으나 그녀가 왕의 명을 어기고 아라곤의 페르난도와 결혼식을 올렸을 때 일말의 가능성이 생겨났다. 무수한 시련과 좌절이 있었지만 인내와 지혜를 발휘한 이사벨은 결국 자신의 꿈을 실현시켰다. 그리고 이를 계기로 여러 왕국으로 나뉘었던 스페인을 카스티야를 중심으로 통일시킬 수 있었다. 콜럼버스의 꿈도 종교적 비전에서 비롯된 것이었다. 어떤 이들은 그가 일확천금과 신분 상승을 노리는 도박꾼에 불과했다고 보기도 한다. 하지만 앞서 살펴보았듯 콜럼버스는 세속적 욕망이 아닌 꿈을 앞세웠던 인물이다. 그의 꿈은 천국에 가게 될 인류를 구원하고 종말 이후 새로운 세상을 준비한다는 놀라운 규모의 사업이었다. 이에 대한 확신이 그로 하여금 그 오랜 세월의 기다림은 물론, 망망대해를 가로지르는 험난한 항해를 가능하게 했다. 하지만 그의 꿈은 개인적으로 보자면 결국 좌절로 끝났다. 그가 발견한 땅엔 에덴동산도, 거대한 금광도 없었던 것이다. 역사는 그를 위대한 탐험가로 기억하지만, 그는 사람들에 대한 원망을 가슴에 쌓은 채 실패한 돈키호테로서 죽었다.

무엇이 이사벨과 콜럼버스의 운명을 달라지게 만들었을까. 그건 꿈이 땅에 뿌리를 내렸는지, 즉 실체가 있는 꿈이었는지의 여부였다. 어린 시절 체계적인 공부를 하지 못했던 콜럼버스는 나중에 독학으로 맹렬히 책을 읽을 때, 세상과 고립된 상태에서 신비주의에 빠져들어 자기만의 상상 속 세상을 만들어냈다. 아주 허황되고 독단적인 꿈이 생겨난 건 이 때문이었다. 독단은 돈키호테가 갖기 쉬운 큰 약점 중 하나다. 아무리 멋진 꿈이라 해도 뿌리는 땅에 내려야 한다. 하늘로 붕 떠오른 꿈은 반드시 추락한다. 그리고 꿈꾼 이를 파멸시킨다. 반면 이사벨 여왕의 꿈은 허황되거나 독단적인 꿈이 아니었다. 그녀는 좋은 스승들을 만나 체계적으로 가르침을 받으면서 왕국의 오랜 역사와 당면한 어려움들을 명확히 인식할 수 있었다. 그렇게 만들어진 꿈은 땅에 단단히 뿌리를 내렸다. 많은 이들이 그녀의 주변에 모여들고 또 목숨을 걸면서까지 그녀를 지키려 한 것은 그녀의 꿈에 공감하고 감동했기 때문이다. 또한 그녀는 어린 나이에도 지혜로웠다. 참을 땐 곰처럼 참았고, 저지를 땐 사자처럼 달려들었다. 이는 그녀 마음속 돈키호테를 산초가 지혜롭게 도왔기 때문이라 할 수 있다. 산초는 크게 두 부류로 나눌 수 있다. 경직된 산초와 지혜로운 산초다. 경직된 산초는 매사 부정적이고 소극적이다. 그러다 소중한 것을 잃을까 하는 두려움에 휩싸이면 평소와 다른 이해할 수 없는 일들을 벌인다. 보압딜이나 후아나가 바로 이런 상태가 어떤 비극을 불러오는지 보여준 전형적 예다. 지혜로운 산초는 지켜야 할 것에만 집착하지 않는다. 돈키호테의 꿈을 이해하고 그 필요성에 공감할 수 있다. 또한 이를 어떻게 실현할 것인지 고심하고, 현실적인 면과 예상되는 문제들을 잘 헤아려 문제를 풀어간다.

　이사벨과 콜럼버스를 통해 깨달은 것이 있다. 돈키호테로서는 꿈이 땅에 뿌리를 내리도록 하고, 가능하면 지혜로운 산초의 도움을 받는 것이 좋다는 것이다. 그런데 여기서 주의해야 할 점이

있다. 산초의 도움을 받더라도 결코 끌려가선 안 된다는 것이다. 산초는 돕는 역할에만 전념하도록 해야 한다. 꿈을 가진 돈키호테들은 주위 사람들에게서 마치 소나기처럼 쏟아지는 반대와 부정적인 이야기를 들어야 한다. 돈키호테들의 꿈이라는 게 처음엔 다소 거칠고 낯설게 보일 수밖에 없다. 그럴 때면 지식과 이론으로 무장한 이들의 논리적 반박을 들어야 한다. 좋은 의도를 가진 이런 이야기들은 대개 맞는 말들이다. 적어도 일리는 있다. 하지만 돈키호테라면 여기서 굴복하면 안 된다. 반박을 들었다면 대안과 해결책을 생각해야지 꿈 자체를 버려선 안 된다. 이미 검증된 이론과 새로운 가설 중에서 필요하다면 때로는 새로운 가설을 믿고 과감하게 행동에 나서야 한다. 돈키호테가 놀라운 일들을 해내는 건 바로 이 때문이다. 이들은 다수의 견해가 늘 옳은 것이 아님을 증명해낸다. 또한 옳은 견해라도 생각만 해서는 아무런 결과를 얻을 수 없다는 걸 몸소 보여준다. 실제로 콜럼버스의 제안을 검토한 전문가들 상당수가 콜럼버스가 예상한 것보다 아시아는 훨씬 멀리 있다고 계산해냈다. 또한 지표면의 균형상 그 먼 바다 가운데에는 우리가 알지 못하는 큰 땅이 있을 수밖에 없다고 예상한 이들도 있었다. 지금 돌이켜 봐도 놀라울 정도로 정확한 계산이자 이론이라 하겠다. 하지만 관점을 뒤집어 생각해볼 부분이 있다. 이처럼 비판에 능한 이들은 결코 바다를 건널 수도, 신대륙을 발견할 수도 없다. 당연한 일이다. 원대한 꿈, 놀라운 성공은 늘 돈키호테의 손에서 이뤄지는 법. 이는 역사라는 것이 식상할 만큼 반복해서 들려주는 이야기일 것이다.

어느새 밤이 깊었다. 알람브라는 어둠 속에서도 아름답다. 우리는 코르도바, 세비야를 거쳐 이곳 그라나다까지 오면서 이 땅을 800년 가까이 지배했던 무어인들의 예술혼이 집약된 걸작들과 마주했다. 약간은 미묘하고 안타까운 마음으로 확인한 것이지만 이

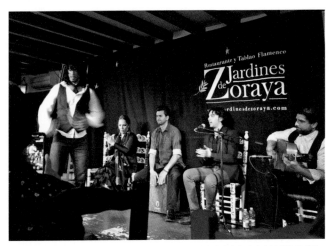

하르디네스 데 소라야 공연팀의 플라멩코 공연 모습. 그라나다에서의 마지막 일정은 플라멩코 공연으로 잡았다. 집시들의 동굴 플라멩코에 기반을 둔 이곳 공연은 세비야 스타일과는 달리 좀 더 자유롭고 흥이 충만한 편이다.

들 중 본래의 모습을 고스란히 보존한 것은 거의 없다. 하지만 그 와중에 문명이 충돌하면서 세상에 없는 독특한 양식이 생겨나기도 했다. 안달루시아, 이 아름다운 고장에서 많은 이야기를 했지만 그중 가장 중요한 순간은 아마 레콩키스타가 완수되던 바로 그 순간일 것이다. 이제 이 땅을 나누고 있던 무어인들의 시대가 끝나고 공은 가톨릭의 왕들에게 넘어왔다. 좋은 일과 나쁜 일 모두가 이제는 그들의 책임이 되었다. 종교적 환희와 통일의 열정으로 채워진 스페인은 이제 어떤 길로 가게 될까. 다음 장에서는 합스부르크 가문에 편입돼 강력한 제국을 이루게 되는 스페인의 이야기가, 신대륙을 손에 넣음으로써 무한한 기회 또한 얻게 되는 스페인의 이야기가 시작된다. 무대는 안달루시아 지방에서 카스티야 지방으로 옮겨질 것이다.

# 안달루시아의 미술관들

알람브라를 중심으로 그라나다와 안달루시아의 건축물들을 주로 둘러보았는데 이번엔 안달루시아의 회화를 살펴보기로 한다. 이 열정 넘치는 지방에는 좋은 미술관이 많다. 먼저 코르도바로 가보자. 메스키타에서 강을 바라보고 왼편 골목으로 접어들어 약 10분 정도 천천히 걸으면 포트로라는 이름의 작은 광장이 우리를 기다린다. 포트로는 망아지라는 뜻이다. 라파엘 천사의 탑을 보고 광장 안쪽으로 들어오면 귀여운 망아지가 조각된 분수가 보인다. 이곳이 코르도바의 명소가 된 이유는 소설 『돈키호테』에 등장하기 때문이다. 실제로 세르반테스는 이곳 여관에 머물며 글을 썼다고 하

포트로 광장. 세르반테스가 묵었다고 하는 여관방은 오른쪽에 보이는 건물로 들어가면 확인할 수 있다.

는데, 그가 머물렀다는 방도 찾아가 볼 수 있다. 우리가 가려는 미술관은 이 여관 맞은편에 위치한다. 20세기 초 활약했던 현대 화가 로메로 데 토레스의 미술관이다. 그는 자신만의 강렬한 기법으로 안달루시아 여인들의 매력을 신비롭게 그려냈다. 그를 모를 수는 있으나 그의 그림을 한 번이라도 보고 나면 절대 잊을 수 없다는 말이 있다. 코르도바에 왔으니 시간을 내어 이 매혹적인 미술관도 둘러보자.

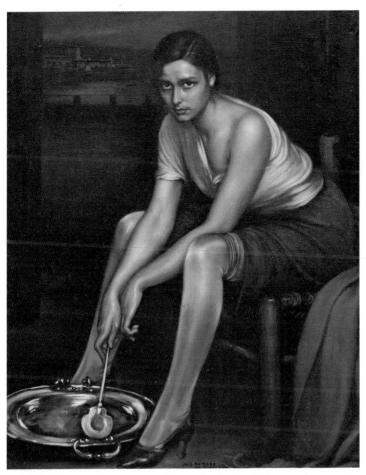

**로메로 데 토레스, 조개탄 만드는 여인**, 1930, 훌리오 로메로 데 토레스 미술관
야릇한 옷매무새를 한 여인의 눈매가 강렬하다. 로메로 데 토레스는 전형적인 안달루시아 미인들의 매력을 즐겨 그렸다.

**곤살로 빌바오, 담배공장 사람들**, 1915, 세비야 미술관
오페라 주인공 카르멘의 일터, 세비야 담배공장의 풍경이다. 일하는 이들의 한때에서 인간미 넘치는 스페인 특유의 정서
가 잘 드러난다. 현재 이 건물은 세비야 대학으로 사용되고 있다.

세비야는 스페인을 대표하는 위대한 화가들을 낳은 도시다. 그
중 가장 유명한 화가라 하면 다음에 만나게 될 바로크 시대의 거
장 벨라스케스와 무리요를 꼽을 수 있다. 벨라스케스도 이 고장 출
신이나 그는 젊어서 궁정화가로 발탁되어 마드리드로 갔기 때문에
이곳 사람들이 자기 고장의 화가로서 더 좋아한 이는 무리요였다.
세비야 미술관은 한평생을 세비야의 화가로 살다 간 무리요의 작
품들을 많이 만날 수 있는 곳이다. 고전미술 외에도 이 미술관에는
세비야가 자랑하는 현대미술가들 작품 또한 많다. 곤살로 빌바오

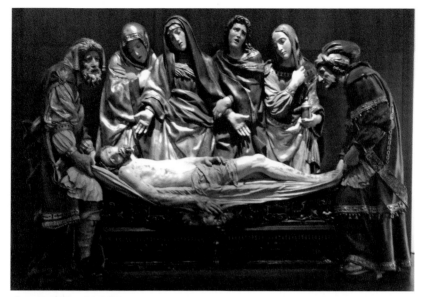

**야코포 플로렌티노, 예수의 매장,** 1520~1526, 그라나다 미술관

**호세 마리아 로드리게스 아코스타, 낮잠,** 1903, 그라나다 미술관
아름답게 차려입고 낮잠에 빠져 있는 젊은 여인과 교구 신부의 말씀을 열심히 경청하는 나이 든 여인이 대조를 이룬다.
종교가 지배하던 시대가 끝나고 있음을 암시하는 듯하다.

처럼 안달루시아 특유의 정서를 섬세하게 포착한 화가들 작품들은 다른 곳에서 보기 힘든 매력을 갖고 있다. 기대 이상의 만족감을 주는 미술관이니 놓치지 말자.

그라나다 국립미술관은 약간은 의아하게 생각할 수 있으나 알람브라 궁전 내에 자리한다. 바로 카를로스 궁전이다. 이곳 2층에 올라가면 알람브라 박물관과 그라나다 국립미술관이 있다. 이 중 그라나다 국립미술관은 이 지역 현대 화가들의 작품을 중심으로 많은 작품들을 전시한다. 고전 시기의 작품으로는 야코포 플로렌티노의 조각작품 〈예수의 매장〉이 가장 유명하다. 이 미술관에서 꼭 감상해야 할 작품은 그라나다를 대표하는 화가 호세 마리아 로드리게스 아코스타의 작품들이다. 그는 현대미술이 개화하는 시기에 스페인적인, 그라나다 고유의 정서를 감각적이고 위트 있게 그려내 지금도 많은 사랑을 받고 있다.

# 태양의 해변, 말라가, 론다, 네르하

　지금까지 코르도바와 세비야 그리고 그라나다를 둘러보았는데 이들만으로 안달루시아를 다 보았다 할 수는 없다. 유럽 내에서도 안달루시아는 최고의 휴양지로 각광을 받는데, 그중 가장 사랑받는 장소는 아무래도 태양의 해변이라는 뜻의 코스타 델 솔일 것

파라도르에서 내려다본 말라가 항구의 모습. 저 멀리 태양의 해변이 끝없이 이어지고 있다. 휴가철이면 이 지역은 스포츠 스타들을 비롯해 유명인들과 쉽게 마주칠 수 있는 유럽 최고의 휴양지가 된다.

말라가 피카소 박물관 옆 광장에서 만난 피카소. 그는 벤치에
차분히 앉아 생각에 잠겨 있다.

이다. 정확히는 말라가 자치주의 드넓은 지중해변을 말하는 코스
타 델 솔은 유럽에서도 가장 따뜻하고 화창한 날씨를 자랑해 매
년 1,700만 명 이상이 찾는다. 그 중심 도시는 물론 말라가다. 최고
급 리조트가 가득한 항구도시 말라가는 미술을 좋아하는 이들에
게 피카소가 태어난 고장으로 더욱 사랑받는다. 시내 한가운데에
피카소 미술관이 들어서 있고 조금 북쪽에 자리한 그가 태어난 곳
은 현재 박물관으로 운영되고 있다. 이뿐만 아니라 시내 곳곳에서
피카소의 작품을 형상화한 조형물을 만날 수 있다.

　안달루시아는 절경을 자랑하는 관광지로도 유명하다. 가장 대표
적인 곳은 코스타 델 솔의 북쪽 산악지대에 자리한 론다일 것이다.
투우장으로도 유명한 론다는 현기증 날 만큼 깎아지른 절벽 위에
생겨난 도시인데 깊은 계곡을 가로지르는 누에보 다리의 모습이
환상적이다. 헤밍웨이가 매일 걸었다는 산책로도 이 도시의 명소다.
론다만큼이나 유명한 관광지로는 네르하와 프리힐리아나를 꼽을

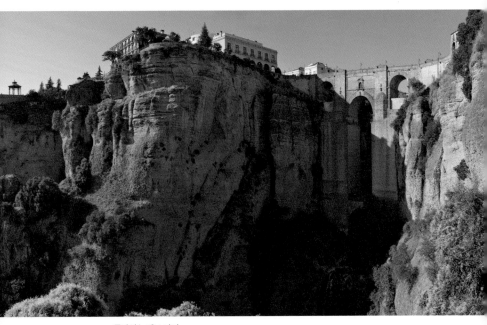

론다의 누에보 다리.

수 있다. 말라가에서 동쪽으로 차를 달리면 유럽의 발코니라는 별명을 얻은 네르하에 도착한다. 바다를 향해 한참을 튀어나온 거대한 바위 위에 전망대가 들어섰는데 사방이 탁 트인 시야로 즐기는 바다는 또 하나의 잊을 수 없는 경험이 된다. 네르하에서 내륙 쪽으로 30분 정도 차를 달리면 하얀 집들로 뒤덮인 아름다운 마을 프리힐리아나가 모습을 드러낸다. 골목 어디든 이국적인 경치가 펼쳐져 인생샷을 찍으려는 이들로 붐비는 마을이다.

이 외에도 아름다운 항구도시 카디스를 추천하는 이들도 많다. 유럽의 최남단 지브롤터에서 바다 건너 아프리카를 바라보는 경험도 색다르겠지만, 안달루시아를 찾는 이들 중에는 며칠 일정을 내 지브롤터 해협을 건너 모로코를 둘러보는 이들도 많다. 카사블랑카를 꿈꿔왔던 이들이리라. 안달루시아는 이처럼 볼거리와 즐길 거리가 무궁무진한 곳이다. 가게 된다면 충분한 일정을 잡아야 한다.

네르하가 자랑하는 유럽의 발코니 풍경. 탁 트인 바다를 즐기는 이들이 기념사진을 찍고 있다.

# 정복이라 기록된 학살

　스페인의 영광은 남아메리카라 불리는 광대한 대륙을 정복하면서 시작되었다. 그 문을 열어젖힌 이는 콜럼버스였지만 그는 지금의 서인도제도 일대를 탐사했을 뿐 그 너머에 거대한 대륙이 있으리라 생각하지 못했다. 그러다가 16세기에 접어들면서 그의 후배들에 의해 과감한 남미 개척이 시작되었다. 그중 가장 두드러지는 성공을 거둔 이들은 에르난 코르테스와 프란시스코 피사로였다. 이들은 각기 아스테카 제국과 잉카 제국을 정복했는데 그 과정에서 벌어진 이야기들은 믿기 어려울 정도로 놀라운 것이었다. 코르테스는 불과 600명의 병사를 이끌고 멕시코에 상륙해 500만 명을 헤아리는 아스테카 제국을 멸망시켰다. 여기엔 놀라운 우연이 존재했다. 당시 아스테카 사람들은 추방당했던 신이 돌아올 것이라는 오랜 믿음이 있었는데 금발에 흰 수염을 기른 코르테스의 모습이 그 신의 모습과 너무나 닮아 있었던 것이다. 무방비 상태의 황제를 포로로 잡은 코르테스는 많은 이들을 학살하고 아스테카를 정복했다. 제2의 코르테스를 꿈꾸며 남미로 건너간 피사로의 이야기는 더 황당하다. 그는 자신을 따르는 열두 명의 부하들만을 데리고 페루에 상륙했는데 마침 그곳 잉카 제국은 극심한 권력투쟁을 벌이는 중이었다. 그 혼란을 틈타 황제를 볼모로 잡은 피사로는 거대한 방을 황금으로 채워주면 물러갈 것이라 황제를 속인 뒤 황제를 살해하고 진격해 잉카 제국을 점령했다.

　이 두 경우에서 볼 수 있듯 스페인의 모험가들은 필요에 따라 무자비한 살육을 거리낌 없이 자행했다. 그리고 원주민들의 재산을

**카를로스 에스키벨, 아스테카의 왕 모크테수마를 포로로 잡는 코르테스**, 1854, 프라도 미술관

빼앗고 이들의 노동력을 착취했다. 이들의 행위를 정당화하려는 이들도 있었다. 철학자 후안 히네스 데 세풀베다는 이들이 문명 이전의 인간이므로 이들을 문명으로 교화하기 위해 정복하고 재산을 빼앗는 것은 정당하다는 교묘한 논리를 폈다. 양심에 호소하는 많은 지성들의 비판과 호소가 있었지만 황금에 눈이 먼 야심가들은 원주민들을 인간으로 다루지 않았다. 정복이라는 이름을 내걸고 실제로는 대규모의 학살을 자행한 것이다. 그런데 야심가들의 신대륙 정복이 이어지던 중 본래 남미에 살고 있던 이들의 대다수가 죽

어가기 시작했다. 그 수는 엄청난 것이었다. 16세기 초 멕시코 고원에 사는 이들만 2,000만 명이 넘었는데 불과 100년도 안 돼 이 수는 100만 명 선으로 줄어들고 말았다. 이들을 몰살시킨 것은 바로 세균이었다. 유럽인들이 가져간 전염병에 항체가 없었던 이들이 모두 죽었다. 인류 역사상 가장 끔찍한 인종청소가 벌어졌던 것이다.

스페인의 번영은 거저 이뤄진 것이 아니었다. 역사는 늘 정복자의 시각에서 사건들을 다룬다. 원주민들은 교화되고 문명화된 것일까? 그저 학살되었고, 남은 이들은 착취되었을 뿐이다. 한 쿠바 족장이 반란죄로 화형을 당하기 전에 남겼다는 말이 있다. 당시 상황을 가장 잘 대변해주는 한마디로 마음에 남는다.

"난 당신들이 그리도 좋다고 떠드는 천국이라 해도 그곳에 스페인 사람들이 살고 있다면 절대 가지 않을 것이다."

# TOLEDO × El Greco

# 제국의 왕과 화가

펠리페와 엘 그레코

# 2장 | 등장인물

**엘 그레코**(Domenikos Theotokopoulos, 1541~1614) _ 크레타 섬에서 태어나 유럽의 미술을 모두 섭렵한 뒤 스페인에서 활약한 화가. 스페인 회화의 시조로 불린다.

**펠리페 2세**(Felipe II, 1527~1598) _ 카를로스 황제의 아들로 대제국을 물려받은 뒤 식민지에서 유입되는 자금으로 최강국을 이뤘고 가톨릭 세상을 지키는 일에 평생을 바쳤다.

**세르반테스**(Miguel de Cervantes, 1547~1616) _ 스페인의 소설가. 가난과 실패로 점철된 삶을 살다가 소설『돈키호테』로 큰 성공을 거둔다.

**카를로스 1세**(Carlos I, 1500~1558) _ 16세기 전반 유럽의 지배자. 종교개혁에 맞서 가톨릭을 되살렸으며 종교 재통합에 헌신했으나 그 뜻을 이루지 못한다.

내 모든 영토와 수백 번의 삶을
포기하는 일이 있더라도 난 결코
이교도들의 왕이 되지는 않을 것이다.

_펠리페 2세

## 카스티야―라만차 자치 지방의
## 위치 및 주요 도시

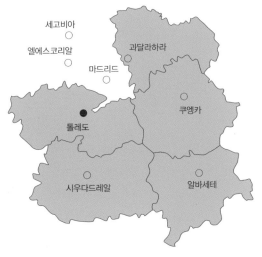

세고비아 ○
엘에스코리알 ○
마드리드 ○
과달라하라 ○
톨레도 ●
쿠엥카 ○
시우다드레알 ○
알바세테 ○

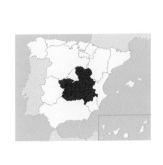

고속열차는 안달루시아를 벗어나 카스티야―라만차 고원지대를 달려 마드리드 아토차 역으로 향한다. 카스티야―라만차는 스페인 중앙부에 자리한 커다란 자치 지역으로 톨레도, 시우다드레알 등 다섯 개의 주로 이뤄져 있다. 2장의 목적지는 톨레도. 톨레도만 다녀온다면 기차가 훨씬 더 편리하지만 이번 길은 차량을 이용할 생각이다. 톨레도 주변 카스티야―라만차의 여러 소도시들도 둘러보고 마드리드 근교의 엘 에스코리알도 찾아가야 하기 때문이다. 차량을 이용할 때 얻는 이점을 추가하자면 톨레도에서 숙소를 정할 때 선택지가 늘어난다는 것이다. 외곽에 전망 좋은 호텔들이 있으니 참고하자.

2장에서 우리는 스페인의 전성기를 이야기할 것이다. 세상을 지배했던 펠리페 2세와 스페인 미술의 문을 연 엘 그레코가 주인공이 될 것이다. 그리고 빼놓을 수 없는 인물이 있다. 카스티야―라만차라는 지명에서 떠오르는 그 이름. 라만차의 기사 돈키호테다. 그가 첫 번째 모험을 떠났던 지역이 바로 여기다.

# 스페인 가톨릭의 총본산
# 톨레도 대성당

    바예 전망대에 왔다. 오랜 세월의 역사를 간직한 도시의 스카이라인이 타호 강 너머로 펼쳐진다. 무엇이든 그 내부에서는 전체의 모습을 볼 수 없는 법. 톨레도 역시 톨레도를 벗어나 바라보아야 거대한 바위 위에 자리한 천혜의 요새임을 알 수 있다. 서고트인들

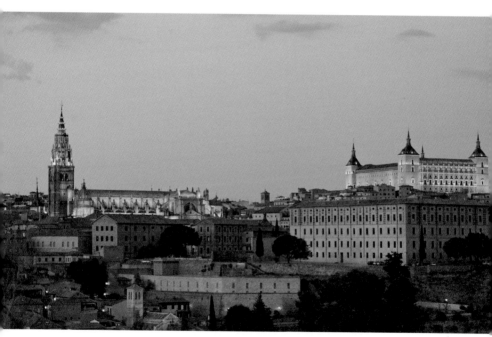

톨레도에 어둠이 내리자 알카사르와 대성당이 불을 밝힌다. 바예 전망대 서편 약 500미터 지점에서 본 풍경이다.

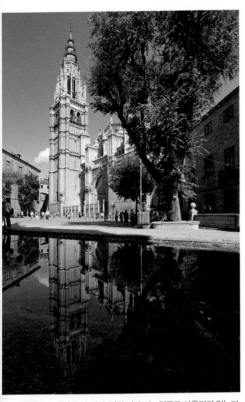

톨레도 대성당 앞 광장. 정면 파사드는 입구로 사용되지 않는다.
성당 우측 골목으로 들어가 매표소에서 입장권을 사야 한다.

이 다스리던 시절 왕국의 수도였던 톨레도는 그 삼면이 깊은 협곡과 강으로 둘러싸여 있다. 지키려는 이들에겐 그야말로 축복과도 같은 도시였다. 게다가 스페인의 중심부에 자리하기에 이 도시를 차지한 세력이 반도의 지배권도 차지했었다. 하지만 분열된 이들에게 드높은 성벽 따위는 아무런 쓸모가 없었다. 이슬람 세력에 쫓겨난 서고트인들도, 다시 기독교 세력에 밀려난 무어인들도 분열과 반목으로 자멸했으며 지키려는 시늉도 못 해보고 이 도시를 그냥 내주고 말았다. 그리고 모든 것들이 뒤바뀌었다. 그 다사다난했던 시절의 이야기를 품은 채, 톨레도는 이제 스페인 기독교의 본산이 되었다.

톨레도 관광은 소코도베르라는 이름의 작은 광장에서 시작된다. 광장에서 경사진 길을 따라 올라가면 알카사르가 모습을 드러낸다. 도시에서 가장 높은 곳에 자리한 알카사르는 궁전이자 요새로 지어졌다. 나폴레옹군에 의해 불타는 등 수차례나 파괴되었지만 매번 다시 지어져 지금의 웅장한 모습을 되찾게 되었다. 현재 군사박물관으로 사용되는 이 건물은 스페인 내전 당시 공화파의 포위에 맞선 프랑코군이 72일간이나 기적처럼 버텨내면서 결국 내전의 판세를 뒤집은 역사의 현장이기도 하다. 여유 있는 일정이라면 이 역사의 현장도 둘러보고 톨레도 가장 높은 곳에서의 전망도 즐길 수 있을 것이다.

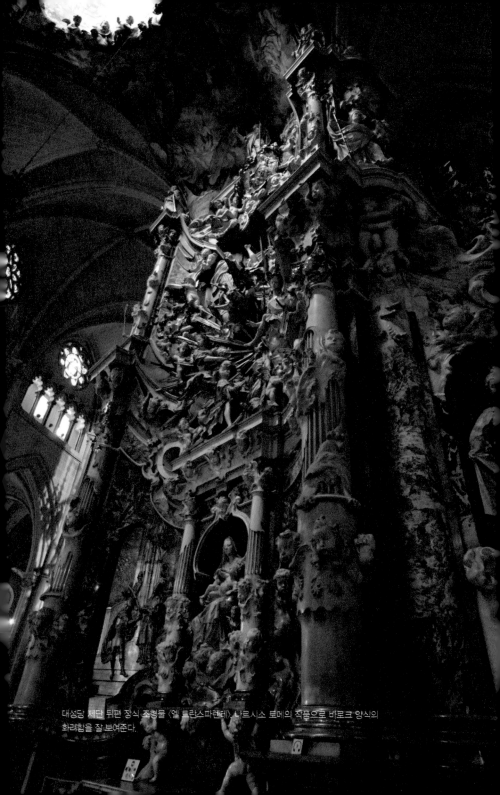

대성당 제단 뒤편 장식 조형물 〈엘 트란스파렌테〉 나르시소 토메의 작품으로 바로크 양식의 화려함을 잘 보여준다.

톨레도 대성당 최고의 보물인 〈성체현시대〉. 제단에서 성당 뒤쪽으로 가다 보면 오른쪽 방에서 만날 수 있다.

시내 중심부로 조금 걸어 내려오면 스페인 가톨릭을 대표하는 톨레도 대성당이 나온다. 이 땅에서 왕위에 오른 이들은 이곳 톨레도로 와서 대주교로부터 '머리에 기름을 붓는' 의식을 받아야 했다. 이 전통은 7세기부터 이어진 것으로 스페인 내 가톨릭교회가 얼마나 막강한 지위를 누리고 있는지 말해주는 하나의 상징이라 할 수 있다. 그만큼 중요한 역할을 담당하는 성당이다 보니 내부에는 다른 성당에서 볼 수 없는 진귀한 기독교 성물들과 역사적 유물들은 물론, 수준 높은 미술품들도 많다. 그 소장품의 양과 질은 웬만한 박물관을 뛰어넘는다고 할 수 있다.

성당은 크게 세 개의 공간으로 나뉜다. 먼저 본당이 있고 성구실에서 제단 뒤편으로 이어진 여러 전시실 그리고 북쪽 회랑으로 둘러싸인 정원이 있다. 거대한 본당 내부는 조명이 어둡고 장엄한 분위기를 띤다. 먼저 둘러볼 곳은 성당 중앙에 자리한 성가대석이다. 의자 하나하나까지도 정성스럽게 조각할 만큼 공들인 이 성가대석에서 우리의 눈길을 끄는 건 아기 예수를 안고 있는 성모상이다. 왠지 독특하다. 성모상은 대개 경건하고 진지하다. 훗날 아들인 예수가 겪어야 할 수난과 죽음이 성모의 삶 전체에 그림자를 드리우기 때문이다. 하지만 이곳의 성모는 그저 즐겁고 유쾌하다. 아기 예수와 장난을 치는 중에 그녀가 보여주는 환한 웃음은 보는 이들을 미소 짓게 한다. 이어 중앙 제단 뒤편에 원형으로 이어진 회랑으로 발길을 옮긴다. 이곳에는 귀족 가문들의 예배당들이 늘어서 있다. 이 가문들은 자존심을 걸고 자신

들의 예배당을 다채로운 조각과 회화로 장식했다. 그 사이에서 우리의 눈길을 끄는 거대한 조형물이 있다. 제단 뒷면 바닥에서 천장까지 이어진 〈엘 트란스파렌테〉라는 이름의 조형물이다. 바로크 양식으로 만들어져 화려함이 돋보이는 이 장식물은 그 연출력 또한 감탄을 자아낸다. 전면 천장에 원형의 창을 내어 그곳에서 천상의 빛이 쏟아져 내리는 듯한 분위기를 만들어낸 것이다. 매번 보아도 한참을 감상하게 되는 걸작이다.

이곳 톨레도 대성당에는 보물이 많다. 그중 유명한 것은 프랑스의 경건왕 루이 1세가 선물했다는 금세공 삽화 성경과 이사벨 여왕이 실제로 사용한 왕관과 검 등이다. 하지만 이들보다도 더 소중히 다루는 보물이 있으니 그것이 바로 〈성체현시대〉다. 부활절 등 축일이면 성당에서 나와 시내를 한 바퀴 돌기도 하는 이 보물은 은으로 구조를 잡고 그 위에 황금을 덧씌웠는데 그 크기가 어마어마하다. 상상할 수 없을 만큼 막대한 돈을 들여 만들었을 것으로 짐작된다.

무데하르 양식의 기둥과 아치를 볼 수 있는 북쪽 회랑을 둘러보고 나면 가야 할 곳이 있다. 성당 제단을 바라보고 왼편을 보면 성당 측면에 문이 보인다. 그 문을 열고 들어서면 우리를 맞는 공간, 바로 성구실이다. 다른 성당 성구실에 비해 천장도 높고 훨씬 넓은 공간인데, 천장은 한 폭의 거대하고 장엄한 프레스코화로 덮였고 벽면에는 그림과 조각이 3단으로 빈틈없이 진열되어 있다. 천장화는 이탈리아 후기 바로크를 대표하는 화가 루카 조르다노의 작품 〈성모 승천〉이다. 그 아래로 하얀 벽면에 회화작품들이 빼곡히 걸렸는데, 천장 바로 아래로는 17세기에서 18세기 회화작품들이 걸려 있다. 그중 고야와 반 다이크의 작품이 눈에 띈다. 그 아래로는 오직 한 화가의 작품들만 걸려 있다. 대리석으로 장식된 제법 큰 제단화를 비롯해 총 열다섯 개의 작품이 그 화가의 작품이다. 바로 우리가 2장에서

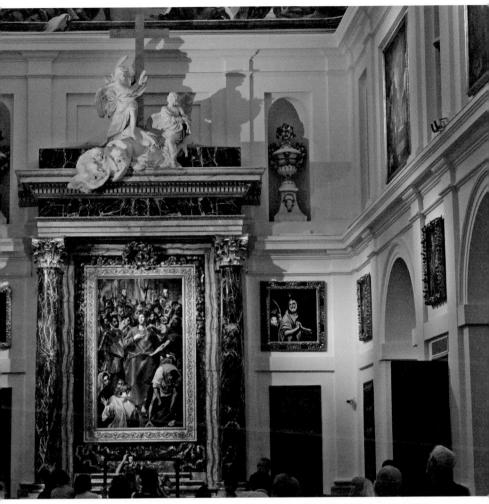

톨레도 대성당 성구실. 조르다노의 천장화 아래 많은 그림들이 이 방을 장식하고 있다. 이 방 우측 문으로 나가면 회화전 시실이다. 티치아노가 그린 교황 초상화를 비롯해 웬만한 미술관에서도 만나기 어려운 작품들이 있고, 이어지는 부속실들에서도 여러 보물들과 진귀한 볼거리들이 이어진다.

만나야 할 주인공 엘 그레코다. 스페인 회화의 시작점이자 톨레도를 자신의 도시로 만든 사람. 이제 그의 이야기를 시작하자.

# 지중해를 품은 화가
# 엘 그레코

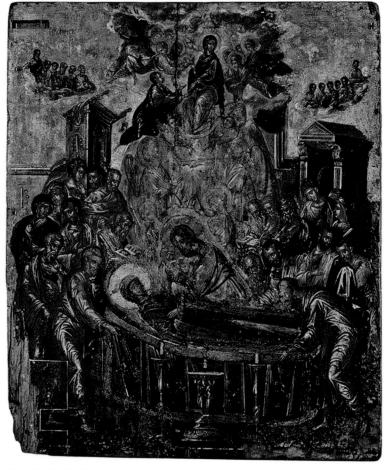

**엘 그레코, 성모의 죽음,** 1567 이전, 시로스 성모영면 대성당
당시 크레타에서는 독특한 비잔틴 양식의 이콘화가 그려졌다. 엘 그레코는 다른 화가들의 열 배에 가까운 그림
값을 받았던 것으로 전해진다.

엘 그레코의 본명은 도메니코스 테오토코풀로스다. 그가 태어나던 해인 1541년, 크레타 섬은 베네치아의 지배를 받고 있었다. 그레코는 이탈리아어로 '그리스 사람'이라는 뜻이다. 젊어서부터 다른 나라에서 생활한 그였기에 길고 발음도 어려운 본명 대신 편하게 '그리스 사람'을 이름으로 사용하게 된 것으로 보인다. 기록에 따르면 그는 20대 초반부터 이미 마스터 화가로서 최고의 대우를 받았다고 한다. 그러던 그가 갑자기 고향을 떠났다는 것인데, 그때 나이가 26세였다. 그 이유는 알려져 있지 않지만 평생 최고라는 자부심으로 살아간 그의 성향으로 볼 때 큰 무대로 가서 배우고 자신의 실력을 보여주려는 생각 때문이 아니었을까 추정할 수 있다.

1567년경 베네치아에서 활동을 시작한 엘 그레코는 그곳에서 거장 티치아노의 문하에 들어가 그림을 배운다. 마치 스펀지처럼 베네치아 회화 특유의 밝고 강렬한 색감과 엄격한 공간연출 기법을 습득한 그는 자신의 다음 도전 무대로 로마를 선택한다. 1570년경의 일이었다. 그의 재능을 알아본 이들이 주선해 유력 가문인 파르네세 가문의 후원을 받게 된 엘 그레코는 여러 예술가와 교류하면서 르네상스 미술의 교본이라 할 수 있는 미켈란젤로와 라파엘로의 그림을 연구하게 된다. 이 과정에서 그의 그림은 다시금 달라진다. 비잔틴적인 신비주의 색채가 완연히 사라지고 인체 묘사 등에서 견고한 사실성을 띠게 된 것이다.

자기 그림에 대한 엘 그레코의 자부심은 본래 대단했다. 이는 그림 실력에만 국한된 것이 아니었다. 그는 방대한 양의 독서로 체계적인 인문교양을 쌓았으며 이를 바탕으로 남다른 깊이의 철학적 성찰을 그림에 담았다. 이것이 바로 남다른 자부심의 원천이었다. 처음 이탈리아에 와서는 경이로운 그림들 앞에서 조금은 주눅이 들기도 했지만 르네상스 회화를 자신의 것으로 흡수한 뒤 곧바로 자부심을 회복했다. 그런데 이처럼 하염없이 높기만 했던 콧대가 자신의 삶을 완전히 뒤바꿔버리는 부메랑이 되리란 걸 어찌 알았

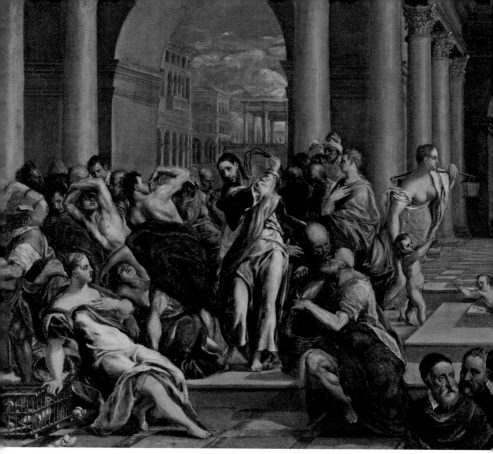

**엘 그레코, 성전정화**, 1570년경, 미니애폴리스 미술관
이 작품은 크레타 시절 그림과 그 분위기가 확연히 다르다. 우측 아래 그려진 네 명의 인물이
중요한데 이들은 엘 그레코의 예술에 큰 가르침을 준 스승들이다.

으랴. 이 사건이 벌어진 건 로마에 온 지 5년 정도가 지나 제법 알
려진 화가가 되었을 때였는데 그 사연은 이러했다. 로마 바티칸에
는 천장화로 유명한 시스티나 예배당이 있다. 그 제단 뒤편 벽면을
장식한 프레스코화 역시 미켈란젤로의 작품으로, 그 유명한 〈최후
의 심판〉이다. 미켈란젤로가 누구인가. 이미 세상을 떠났음에도 당
시 로마에서 그는 여전히 신과 같은 존재였다. 그의 제자들이 로마
미술계를 장악하고 있었기 때문에 그 권위는 절대적이었다. 그런데
〈최후의 심판〉은 그려지던 당시부터 성직자들을 난감하게 했던 작

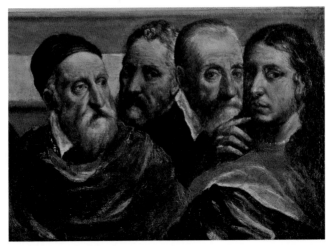

왼편부터 티치아노, 미켈란젤로, 클로비오, 라파엘로이다. 판화가 줄리오 클로비오는 로마 시절 엘 그레코의 든든한 후원자였다.

품이다. 예수를 비롯한 모든 성인들이 누드로 그려졌기 때문이다. 미켈란젤로 말년에 그를 겨우 설득해 그의 제자로 하여금 얇은 천을 그려 작품 속 '중요 부위들'을 가리게 했지만, 여전히 새 교황이 선출될 때마다 이 작품을 지우고 다른 그림을 그려야 한다는 의견이 대두되곤 했다. 하지만 로마 화가들은 이런 의견에 콧방귀도 뀌지 않았다. 어느 누가 감히 신의 작품을 지우고 그 자리에 자기 그림을 그린단 말인가. 이는 있을 수 없는 일이었다. 교황 비오 5세가 예술가들을 불러 모은 그날의 분위기도 다를 바 없었다. 교황이 예배당 제단화를 새로 그려줄 화가가 없느냐고 물었지만 아무도 나서지 않고 있었다. 그런데 잠시의 정적을 깨고 엘 그레코가 손을 들었다. 자신이 해보겠다고 나선 것이다. 이것만 해도 놀라운 사건이라 할 수 있는데 이후 엘 그레코가 무심결에 던진 말이 폭탄처럼 주위를 초토화시켰다.

"제게 기회를 주신다면 〈최후의 심판〉을 능가하는 작품을 보여드리겠습니다."

이 한마디로 엘 그레코의 로마 생활은 완전히 끝나버렸다. 웬일인지 새 그림에 대한 논의가 흐지부지 중단되어 이상하게 여기던 차에, 며칠 후 이유도 없이 파르네세 저택에서 쫓겨나고서야 그는 자신이 엄청난 실수를 저질렀다는 것을 깨달았다. 하지만 이미 엎질러진 물이었다. 거처부터 마련해야 했던 그는 주류 화가들의 철저한 따돌림 속에 화가 사회에서 완전히 배제돼버렸다. 이 일이 널리 알려지면서 일감도 떨어져 먹고살 길도 막막해졌다. 그의 재능을 높이 사 뒤에서 늘 도움을 주던 클로비오도 이런 상황에서는 어쩔 도리가 없었다. 그래서 그는 엘 그레코에게 스페인행을 권유한다. 처음 이 말을 들었을 때 엘 그레코는 이탈리아에 비하면 미술의 불모지나 다를 바 없었던 스페인행을 그리 달가워하지 않았다고 한다. 하지만 달리 선택의 여지가 없었던 데다 당시 큰 궁전을 짓던 스페인 왕이 이탈리아 예술가들을 후하게 대접하고 있다는 말을 듣고 마음을 정했다. 이렇게 하여 그가 앞으로 살아가야 할 곳은 머나먼 스페인이 되었다.

# 온 세상을 가진 왕
## 펠리페 2세

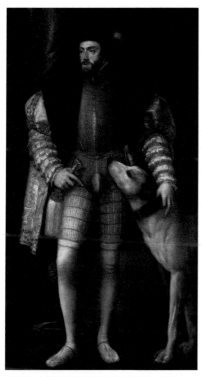

**티치아노, 카를로스 1세 초상**, 1533, 프라도 미술관

스페인의 전성기는 카를로스 1세와 그의 아들 펠리페 2세가 통치하던 시기였다. 지금의 벨기에 헨트에서 태어난 카를로스는 이사벨의 손자로 후아나의 장남이었다. 불행한 가족사가 있었지만 그는 황제의 운명을 타고난 사람이었다. 그는 실질적으로 통일 스페인의 첫 번째 군주가 되었다. 나폴리, 밀라노 및 시칠리아, 사르데냐 등 서지중해 섬들도 그의 것이었고, 콜럼버스의 항해로 발견한 남아메리카는 탐험가들이 한창 탐사 중에 있었다. 그는 부계로부터 합스부르크 왕가도 물려받았다. 동유럽 드넓은 영지는 물론 네덜란드 지역과 프랑스 일부, 토스카나 또한 그의 영토가 되었고 신성 로마 제국 황제의 지위 또한 그의 것이 되었다. 유럽의 절반이 그의 지배 아래 있었다고 해도 과언이 아니었다. 신은 이처럼 그에게 거대한 제국과 강력한 권력을 주었지만 이를 온전히 누리고 즐길 여유까지 주진 않았다. 그의 나라는 존립마저 위협받고

있었던 것이다. 가장 두려운 적은 오스만 튀르크였다. 오스만의 강력한 군세 앞에 헝가리 전선과 유럽을 지켜내는 일은 불가능한 것처럼 보였지만, 그에게는 군사적으로 뛰어난 동생 페르디난트가 있었다. 그가 전력을 다해 막아내면서 동쪽은 어느 정도 대비가 되었다. 하지만 그를 가장 크게 좌절시킨 일은 자신의 영토 내에서 들불처럼 번져가는 종교개혁 운동이었다. 달래고 타이르고 무력을 행사해보아도 사태는 악화되기만 했다. 진지하고 끈기 있는 그로서도 종교 때문에 생겨난 갈등과 증오, 폭력 앞에서는 진이 빠지고 말았다. 이처럼 유럽 전역을 바삐 뛰어다니는 통에 스페인에 신경 쓸 겨를이 없었던 황제는 스페인을 종교재판소의 통제 아래 두었다. 종교재판소는 이사벨 여왕 시절 레콩키스타라는 특수한 상황을 고려하여 교황이 특별히 허가해준 기관이었다. 본래 레콩키스타가 완수된 이후에는 폐지되어야 했으나 존속되다가 국왕이 국외에 머무는 특수한 상황을 틈타 큰 권한을 갖게 되었고, 종교개혁에 대한 사람들의 두려움을 이용해 스페인 내에서 무소불위의 권력을 행사하는 기관으로 변해버렸다. 종교재판소가 짓누르는 스페인은 가톨릭 입장에서 보자면 가장 안전한 곳이었다. 지친 황제는 말년에 그러한 스페인으로 가서 지냈다. 티치아노가 그려준 그림은 그에게 큰 기쁨을 주었다. 그는 죽기 전에 은퇴를 하면서 제국을 분할했다. 동유럽 합스부르크의 영토는 동생에게 넘기고 나머지 모두를 아들인 펠리페에게 물려주었다. 신성 로마 제국 황제의 지위 또한 아들에게 물려주고 싶었지만 이는 독일 제후들의 반대에 가로막혔다. 황제의 지위는 결국 동생의 것이 되었다. 그런데 이 결정이 스페인의 역사에서 대단히 중요한 의미를 가진다. 신성 로마 제국의 일부로 편입되었던 스페인이 다시 분리되었고, 이 과정에서 네덜란드 지역과 프랑스 일부를 포함하는 알짜배기 영토를 새로 얻은 셈이 되었기 때문이다.

1556년 부친에게서 왕위를 물려받은 펠리페 2세 역시 놀라운 행

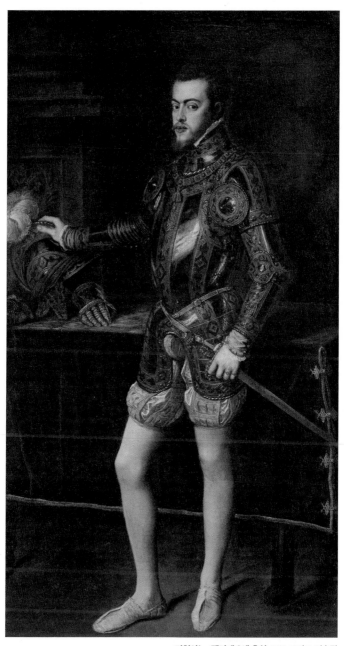

**티치아노, 펠리페 2세 초상**, 1551, 프라도 미술관

운의 주인공이라 할 수 있다. 작은 아버지와 영토를 나누기는 했지만 그에게는 부담이 적고 실속이 큰 영토가 주어졌기 때문이다. 왕위에 오르면서 이미 유럽에서 가장 강력한 나라의 왕이 된 그에게 힘의 원천이 되었던 것으로는 크게 두 가지를 들 수 있다. 남미 식민지에서 대규모 광산이 개발되면서 쏟아져 들어온 금과 은이 그 하나였고, 상공업이 발달한 네덜란드에서 들어오는 막대한 세금 수입이 또 다른 하나였다. 이는 다른 나라 왕들 모두가 부러워한 것이었다. 그는 자신에게 부여된 책임의 무게를 잘 알고 있었다. 그는 부친을 보고 자라면서 왕의 자리는 향락을 누리는 자리가 아니라 신에게 위임받은 권한으로 세상을 지켜야 하는 힘겨운 자리임을 잘 알고 있었다. 그는 또한 좋은 덕목도 많이 갖춘 사람이었다. 그는 매우 성실했고 또 꼼꼼했다. 아침부터 밤늦게까지 제국 곳곳에서 올라온 보고서를 읽고 검토했다. 늘 현안을 놓고 참모들과 숙의를 했고 보다 나은 지시를 내리기 위해 고심했다. 내성적이고 금욕적이었던 그는 공명정대하려 노력했고 작은 부패도 결코 용서하지 않았다. 사람들은 그를 '신중왕El Prudente'이라고 불렀다. 그는 가톨릭 세계 최후의 보루를 자처했다. 레판토에서 오스만 튀르크의 함대를 격파하고 유럽을 지켜냈으며, 노도와 같은 종교개혁에 맞서 싸웠다. 가톨릭 세력에게 그는 마지막 희망과도 같았고, 이것이 그의 자부심이었다.

　그의 삶을 통틀어 가장 영광스러운 순간은 아무래도 레판토 해전에서의 승리일 것이다. 이 그림은 그 역사적인 현장의 분위기를 그대로 전해준다. 그림 속으로 들어가 보자. 바다 위, 삶과 죽음이 교차하는 순간. 파란색 깃털을 투구에 꽂은 이가 보인다. 기독교 연합함대의 총지휘를 맡은 돈 후안이다. 카를로스 황제의 서자이자 스페인 최고의 군인인 그는 왕궁에 틀어박혀 제국의 모든 일을 챙기는 이복형을 대신해 온 유럽을 누비며 수많은 적들과 싸워왔다. 그림 속에서 승리를 예감한 그는 자신감이 넘친다. 연합함대

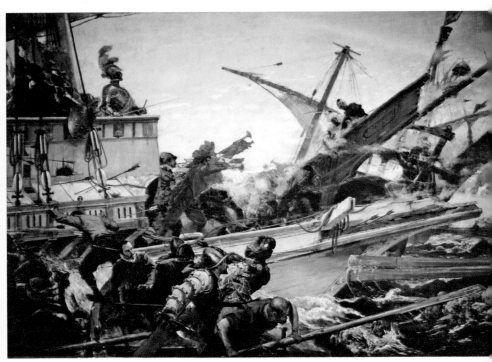

**후안 루나, 레판토 해전(1571년 10월 7일), 1887, 스페인 상원의사당**

의 집중 함포사격으로 엄청난 위세를 자랑하던 오스만 함대가 괴멸되는 장면을 바라보고 있다. 스스로도 믿기 어려운 대승이었을 것이다. 이제 그는 전열이 흐트러지지 않은 아군 함대에 재차 돌격 명령을 내릴 것이다. 절망에 빠진 적들을 섬멸해야 할 시간이 되었기에.

레판토. 이 해전으로 유럽의 역사는 완전히 뒤바뀐다. 압도적인 힘으로 유럽을 압박하던 오스만 튀르크는 이 해전의 패배로 정예 전투병들을 모두 잃고 말았다. 이후 공세에서 수세로 전환한 오스만 튀르크는 서쪽 지중해를 장악한 뒤 유럽 전역을 정복하려던 꿈을 한동안 접어둘 수밖에 없었다. 시대 흐름상 이때 얻은 시간적 여유는 서구 유럽 입장에서 매우 소중한 것이었다. 이후 과학기술

의 눈부신 발전과 더불어 각국이 중앙집권 경쟁에 돌입하면서 이들 국가의 힘이 오히려 동방을 압도하게 되었기 때문이다. 역사적으로도 매우 중요한 전환점이었던 셈이다. 이 승리로 가장 영광된 자리에 오른 이는 펠리페 2세였다. 교황을 비롯해 기독교 세상을 살아가는 이들에게 진정한 수호자로 불리게 된 것이다. 쏟아지는 찬사를 받으며 그는 그야말로 '온 세상을 가진 왕'이 되었다. 이제 신의 영광은 물론이요, 신의 세상을 지키는 보루로서 스페인의 영광을 드높이는 일 또한 그가 마땅히 해야 할 일이었다. 그 일환은 재위 초기부터 지어지고 있었던 산 로렌소 성당과 수도원을 압도적인 위용으로 마무리하는 것이었다. 이를 위해 그는 돈을 아끼지 않았다. 그는 과거에 존재한 적이 없는 거대하고 장엄한 공간을 원했다. 이를 위해 이탈리아의 뛰어난 예술가들을 적극적으로 불러들였다. 르네상스의 전성기를 지나고 있는 이탈리아에 비해 스페인의 회화는 시대조류에서 한참 뒤떨어져 있었다. 스페인 국왕이 돈을 아끼지 않자 이탈리아 화가들이 몰려들었고 이들의 몸값은 하늘 높은 줄 모르고 올랐다. 우리의 주인공 엘 그레코가 스페인으로 온 때가 바로 이때였다.

# 그림 앞에 선
# 두 남자

　1576년, 이제 30대 중반에 접어든 엘 그레코가 스페인 마드리드에 도착한다. 그리고 얼마 후 톨레도로 갔고 거기에 정착하게 된다. 이탈리아에서 온 여러 화가들과 마찬가지로 엘 그레코 역시 많은 관심을 불러 모았다. 클로비오가 써준 추천장에 한 줄 들어간 '베네치아와 로마의 미술 모두를 겸비한 화가'라는 매력적인 소개 문구가 한몫하기도 했다. 로마에서 올 때 지인의 추천으로 미리 받아둔 주문도 있었다. 바로 톨레도 대성당 성구실 제단을 장식할 그림, 〈예수의 옷을 벗김〉이었다. 데뷔작이라 하기엔 부담스러울 만큼 대작이었으나 그의 그림은 제작 초기부터 반향을 불러일으켰다. 엘 그레코 특유의 강렬한 개성을 낯설게 보는 이들도 없지 않았지만 성당 측의 반응은 상당히 좋았던 것으로 추정된다. 본 계약을 하기도 전에 새로 건설 중인 다른 성당 제단화 여러 점을 서둘러 주문했기 때문이다. 바로 톨레도 북쪽에 있는 산토 도밍고 엘 안티구오 성당이었다. 하지만 그림에 대한 보수를 협의하면서 성당 측은 크게 당황하게 된다. 엘 그레코가 요구한 금액이 상상을 초월하는 수준이었기 때문이다. 결국 협의는 결렬되고 양측은 법정다툼에 돌입한다. 그 다툼이 꽤 치열했던 모양이다. 그림값을 깎으려 성당 측에선 이런저런 꼬투리를 잡았는데, 그때 했다는 이야기들이 지금도 전해질 정도다. 그중 대표적인 것은 두 가지다. 신성한 예수의 머리 위에 감히 악인들을 배치한 것이 그 하나이고, 예수를 따르는 여

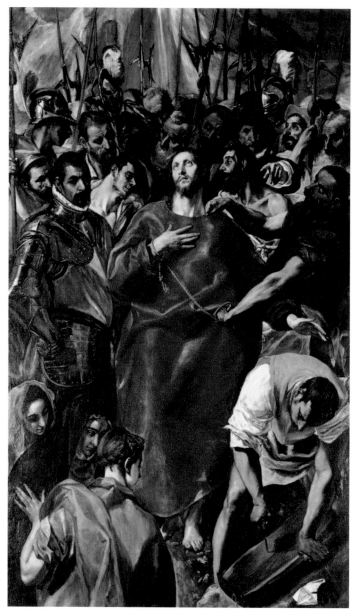

**엘 그레코, 예수의 옷을 벗김,** 1577~1579년경, 톨레도 대성당

법정다툼까지 벌이는 등 우여곡절이 있었지만 이 그림의 인기는 대단했다고 한다. 이후 같은 주제로 그려달라는 요청이 이어져 여러 점이 그려진다.

인들이 예수가 아닌 목수를 보고 있는 것이 다른 하나였다. 이 두 가지가 모두 불경스럽다는 것이었다. 어쨌든 이 일을 계기로 스페인에서도 엘 그레코에게는 '콧대 높은 화가'라는 이미지가 생기게 된다.

펠리페 2세가 엘 에스코리알로 엘 그레코를 부른 것은 스페인에 온 지 3년이나 지났을 때였다. 당시 이 거대한 궁전 건설을 독려하던 펠리페 2세는 궁전의 정중앙에 자리할 성당 제단화를 구상하고 있었다. 여러 그림 중 하나로 마우리티우스 성인의 순교 장면을 꼭 넣어야겠다고 생각한 다음 엘 그레코를 화가로 선택한 것이다. 이집트 테베 출신인 산 마우리티우스는 로마 시대에 뛰어난 무공을 자랑하던 장군이었다. 기독교 박해가 극심할 때 그는 부하 장병들과 함께 몰래 신앙생활을 하고 있었다. 그런데 다른 부대와 전쟁에 참여하다 그만 그 사실을 상관에게 들키고 말아 순교와 개종의 갈림길에 놓이게 되었다. 부하들과 오랜 이야기를 나눈 그는 함께 신앙을 지키기로 결정하고 전원 순교한다. 그런데 마우리티우스 장군에게는 유명한 전설이 있다. 그것은 그가 롱기누스의 창을 갖고 있었다는 것이다. 롱기누스의 창이란, 예수가 십자가에 매달려 있을 때 예수의 옆구리를 찔렀다는 바로 그 창을 말한다. 그때 예수의 몸에서 물과 피가 창 위로 쏟아져 내렸는데, 후대 사람들은 이로 인해 그 창에 신비로운 힘이 담기게 되었다고 믿었다. 이후 콘스탄티누스 황제를 비롯해 대단한 무공을 세운 사람들에게는 여지없이 이 창의 신화가 더해졌다. 히틀러가 유럽 전역을 점령할 수 있었던 것도 비엔나에서 이 창을 약탈해 갔기 때문이라는 말이 있었을 정도로 이 전설의 매력은 현대에까지 이어지고 있다. 그러니 펠리페 2세가 마우리티우스 성인의 전설을 그림으로 그려 곁에 두고 싶었던 이유도 자연스레 짐작이 된다. 그도 롱기누스의 창이 가진 신비로운 힘을 그림에서나마 갖고 싶었던 것이다.

이 작품을 제작하는 데 걸린 시간은 무려 3년이다. 수석 궁정화

**엘 그레코, 산 마우리티우스의 순교,** 1580~1582년경, 엘 에스코리알
본래 제단화를 목적으로 그려진 이 그림은 높이가 4.5미터에 달하는 대작이다.

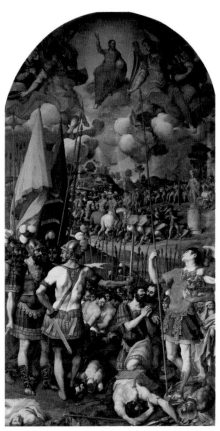

**로물로 친친나토, 산 마우리티우스와 테베군의 순교,** 1583, 엘
에스코리알 성당

가를 최종 목표로 하고 있었던 엘 그
레코 역시 이 작품에 자신의 운명
을 걸었다고 해도 과언이 아니었다.
당시 펠리페 2세는 또 하나의 대단
한 행운을 거머쥔 참이었다. 포르투
갈 왕위 계승 전쟁에서 승리하면서
포르투갈과 그 식민지까지도 차지
하게 되었던 것이다. 이로써 대항해
시대의 최종 승리자는 바로 그가 되
었다. 포르투갈에 머물며 그곳 정세
를 안정시킨 펠리페 2세는 궁전으로
돌아와 이 그림부터 찾았다. 드디어
온 세상을 가진 왕과 지중해를 품은
화가가 그림을 놓고 마주하게 된 것
이다. 그런데 그림을 보던 왕의 표정
이 굳어졌다. 당연히 설치하라는 명
령을 내릴 것으로 생각했던 이들 모
두의 얼굴에 긴장감이 돌았다. 그때
일어선 왕의 입에서 놀라운 지시가
내려졌다. 보류하라는 것이었다. 워낙
말수가 없는 사람이라 이유는 없었다. 하지만 그 자리에 있던 모두
가 느꼈다. 말은 보류지만 이 그림은 끝이라는 것을. 궁정화가가 되
겠다는 엘 그레코의 꿈도 그 순간 모래알처럼 흘러내렸다.

펠리페 2세는 이 그림이 왜 마음에 들지 않았을까. 그의 속마음
에 들어가 볼 수 없으므로 여기부터는 추정만 가능할 뿐이다. 다
만 엘 그레코의 그림 대신 제단화로 채택된 그림을 보면 여러 가지
가 분명해진다. 이 그림을 그린 화가는 로물로 친친나토였다. 두 그
림에선 구도를 비교해서 보아야 한다. 엘 그레코는 순교의 순간은

왼편 구석으로 축소시키고 그림 전면에 성인과 동료들이 모여 순교를 결심하는 장면을 그렸다. 이 주제에서 가장 중요한 장면이라 믿었기 때문이다. 반면 친친나토는 잘린 목이 나뒹구는 순교의 순간을 전면에 그렸다. 일반적이고 대중적인 접근이라 하겠는데 결과적으로 보자면 이 구도가 왕의 마음에 들었던 것이라 생각할 수 있다. 그다음으로 주목할 부분은 친친나토의 그림 우측이다. 한 병사의 손에 들려 그림을 위아래로 가로지르는 것이 보인다. 바로 롱기누스의 창이다. 왕이 그림에서 원했던 것이 바로 이것이었다. 이것들이 엘 그레코의 그림이 보류된 직접적인 이유였다고 봐야겠지만 여기에 간접적인 이유들도 생각해볼 수 있다. 물론 이도 추정이다. 두 사람은 성향이 전혀 달랐다. 왕은 경건하고 겸손한 삶을 추구했다. 그의 눈에 엘 그레코는 자신의 그림에 대한 자부심이 지나쳐 오만하게 보이는 사람이었다. 엘 그레코가 청구한 금액을 보고도 기분이 나빴을 것이다. 다른 이탈리아 화가들과 비교해도 훨씬 더 많은 돈을 요구했기 때문이다. 그럼에도 왕은 요구하는 대로 주라고 말했다. 어차피 다시 볼 일 없는 사람이므로.

엘 그레코의 자부심은 자신의 그림에 대한 믿음에 있었다. 그는 자신의 그림이 회화적으로만 뛰어난 것이 아니라 인문적 통찰을 담고 있기에 비할 수 없는 가치를 지녔다고 믿었다. 어찌 보면 그가 펠리페 2세의 수준을 너무 높이 본 것은 아닐까 생각하게 되는 것도 이런 점 때문이다. 화가는 그 누구도 보여준 적이 없는 수준 높은 통찰을 그려내려 했지만 왕은 그저 대중적 눈높이를 갖고 있었으며 자기 생각이 분명한 사람일 뿐이었다. 기회는 단 한 번이었다. 왕은 화가를 다시 찾지 않았고, 궁정화가의 길은 이렇게 막혔다.

# 두 개의 기적
## 산토 토메 교회

더 둘러보고 싶은 미련을 접고 대성당에서 나왔다. 어느새 오후가 되었다. 지는 해를 바라보며 좁은 골목길을 걷다가 한 모퉁이를 도니 시야가 트이고 작은 광장이 나왔다. 언덕길 바로 아래 엘 그레코의 집 박물관이 내려다보이는 곳. 그곳에 산토 토메 교회가 있다. 표를 사서 들어가면 볼 것이라곤 오직 그림 한 점뿐이다. 하지만 톨레도에 와서 이 그림을 보지 않는다는 건 상상할 수 없다. 이 그림이 그려진 해는 1586년이다. 엘 그레코가 스페인에 온 지 어느덧 10년이 되는 해였다. 그때까지도 엘 그레코의 그림은 호불호가 극명하게 나뉘는 편이었다. 좋아하는 이들은 엘 그레코만의 독특함에 매료돼 크게 격찬한 반면, 다른 이들은 그의 그림이 불러일으키는 다소 기괴하고 불안한 느낌에 거부감을 느꼈다. 그림 가격도 늘 문제가 되었다. 주문은 꾸준했지만 원하던 성공에는 이르지 못하던 중이었는데 그때 한 귀족의 장례식 장면을 그려달라는 주문이 왔다. 그 귀족은 산토 토메 교회의 가장 큰 후원자였던 오르가스 백작으로, 이 교회 건축비를 모두 부담한 것은 물론이고 매년 상당한 금액을 이 교회에 기부할 것을 유언으로 남겼다고 한다. 그러니 교회로 보자면 성당 입구에 그의 장례식 장면을 두어 기릴 만한 인물이었던 셈이다.

이 그림은 성탄절에 맞춰 선보였다고 한다. 그런데 그림을 본 이들이 얼마나 이야기를 해댔는지 곧 스페인 전역에서 이 그림을 보

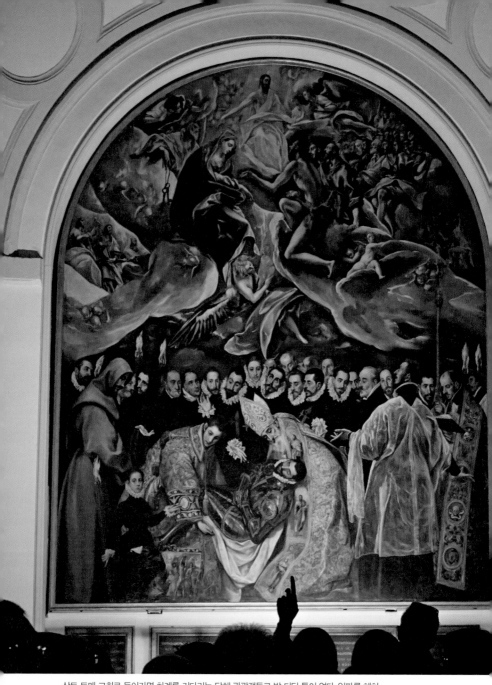

산토 토메 교회로 들어가면 차례를 기다리는 단체 관광객들로 발 디딜 틈이 없다. 인파를 헤치고 그림 앞에 서면 본의 아니게 각국 언어로 이 작품에 대한 해설을 들을 수 있다.

러 어마어마한 인파가 몰려왔다고 한다. 이 그림은 위아래 두 세계로 나누어 백작의 장례식을 보여주고 있다. 아래는 지상의 세계다. 장례식에 참석한 사람들을 배경 삼아 장례식 중 입관 장면이 매우 사실적으로 그려져 있다. 위는 구름에 감싸인 천상의 세계다. 가운데 예수와 여러 성인들의 모습이 신비롭게 그려져 있다. 사람들은 이 그림을 보고서야 비로소 엘 그레코의 그림을 제대로 이해하게 되었다. 엘 그레코의 그림에서 느껴지는 기괴하고 불안한 느낌은 그가 신의 세계를 그릴 때 나타나는 효과였던 것이다. 신과 죽은 성인들은 영혼으로 존재한다. 그러니 이들을 신비로운 느낌으로 그려야 하는 건 너무나 당연한 것이었다. 아래 현실 세계와 비교해 보고 나서야 사람들은 엘 그레코의 상상력을 따라갈 수 있게 되었고 그가 그린 신의 세계에도 공감할 수 있었다. 아래쪽 현실세계를 그려낸 솜씨도 놀라웠다. 장례식 참석자로 그려진 이들은 모두 당대 유명인사들이었다. 잘 알려진 이들의 모습이 거의 초상화 수준으로 그려지다 보니 사람들은 얼굴 하나하나를 가리키며 감탄했다고 한다.

이 그림에서 다루고 있는 주제는 장례식에서 일어났다고 전해지는 두 개의 기적이다. 하나는 백작의 시신을 관에 넣으려는 중에 벌어진 일이다. 전설에 따르면 막 입관하려 할 때 옛 성인의 옷을 입은 두 사람이 나타나 사람들을 물리치고 자신들이 직접 입관을 했다고 한다. 가까이에서 보니 두 성인은 산 에스테반과 산 아구스틴이었다. 모두가 이 기적에 놀라 어리둥절해 있는데 오직 한 사람만이 또 다른 기적을 목도하고 있다. 바로 오른편에 두 팔을 벌리고 선 신부가 그 주인공이다. 이 신부는 경외감 가득한 시선으로 구름과 구름 사이를 보고 있다. 그곳은 천상세계의 입구다. 그곳에서 한 천사가 무언가를 밀어 올리기 위해 기를 쓰며 노력하고 있다. 위를 보면 예수 주위로 여러 성인들이 도열해 있는 가운데, 앞쪽에 자리한 세례자 요한이 예수에게 간곡히 탄원을 드리는

**엘 그레코, 오르가스 백작의 매장 (부분),** 1586~1588, 산토 토메 교회
엘 그레코는 부단한 철학적 명상을 통해 자신만의 독특한 천상의 세계를 상상해냈다. 이것이 그를 현대적 화가로 높이 평가하게 되는 중요한 이유다.

중이다. 오르가스 백작의 영혼이 천상에 들 수 있도록 허락해달라는 것이다. 자세히 보면 천상의 입구로 흐릿한 무언가가 올라가는데 성모 마리아가 이를 맞이하고 있다. 무엇일까. 바로 백작의 영혼이다.

이런 대작이 그려진 뒤 작품 가격을 두고 분쟁이 없었을 리 없다. 엘 그레코는 이 작품의 가치를 확신했던 만큼 국왕이 의뢰했던 〈산 마우리티우스의 순교〉보다 훨씬 높은 금액을 요구했다. 액수에 경악한 성당 측은 전문가들을 섭외해 자신들이 생각한 적정 가격으로 줄여보려 했는데 놀랍게도 감정에 나선 전문가들 모두가 엘 그레코의 요구 금액보다 더 높은 액수를 가격으로 산정했다. 이마저도 성당 재정 상태를 고려해 줄여준 거라면서. 이런 기록들이 남아 있는 것을 보면 이 그림이 당시 사람들에게 불러일으킨 반

향이 얼마나 컸는지 짐작해볼 수 있다. 이후 엘 그레코는 스페인을 대표하는 거장으로 올라서게 된다. 큰 뜻을 품고 고향을 떠난 지 어언 22년. 중년의 나이에 접어든 그는 마침내 그리도 원했던 성공을 거머쥐게 된 것이다.

30대의 나이로 스페인에 온 뒤 여생을 스페인에서 살았기에 엘 그레코는 스페인 화가로 기억된다. 서양미술사 책에서 스페인 회화가 처음 등장하는 곳에 엘 그레코의 그림이 있다. 그는 스페인 회화의 시작점인 것이다. 그리고 톨레도는 엘 그레코의 도시가 되었다. 그를 기리는 박물관이 생겨난 건 당연한 일이었다. 산토 토메 교회에서 언덕길을 돌아 내려오면 엘 그레코의 집 박물관이 있다. 잘 단장된 이곳에 들어서면 엘 그레코가 살았던 시대가 느껴진다. 방에서 방으로 꽤 많은 공간들이 연이어 이어지는데, 공간마다 엘 그레코의 작품들과 그의 미술세계를 이해할 수 있는 전시물이 가

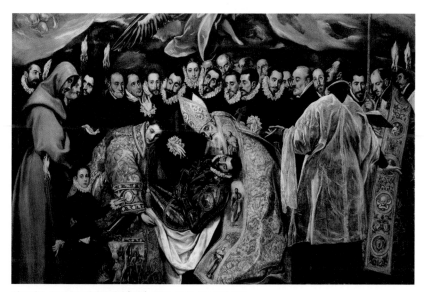

**엘 그레코, 오르가스 백작의 매장 (부분)**, 1586~1588, 산토 토메 교회
장례식에 나타난 두 명의 성인은 화려한 제의를 입고 있는데 그 하단엔 자신이 누구인지를 설명하는 장면이 수놓여 있다. 두 성인 중 왼편의 젊은 산 에스티반의 얼굴 바로 위로 한 남자의 얼굴이 보인다. 엘 그레코 본인의 자화상으로 추정된다. 성인의 발치에 무릎 꿇고 손가락으로 신부를 가리키는 소년은 엘 그레코의 아들 호르헤 마누엘이다.

엘 그레코의 집 내부 모습. 이 박물관에 전시된 그림들 상당수는 복제화들인데, 지금 보이는 예수와 열두 제자들의 초상은 진본으로 엘 그레코의 집에서만 볼 수 있는 작품들이다.

득하다. 그런데 사실 이 건물은 엘 그레코가 실제로 살았던 집은 아니다. 그가 이 부근에서 오래 살았던 것은 맞지만 오랜 세월이 지났고, 그사이 건물들이 다시 지어지면서 본래의 집을 찾기는 어려워졌다. 그래서 철저한 계획 아래 그의 집을 다시 복원한 것이다.

이처럼 공들여 기릴 만큼 스페인과 톨레도에서 소중한 존재지만, 사실 17세기를 지나면서 어떻게 그럴 수 있을까 싶을 정도로 엘 그레코는 철저히 잊혔다. 그가 제자를 남기지 않았던 이유도 있겠고, 그의 그림이 워낙 독특해 다른 화가들이 그의 화풍을 따라 그리기 어려웠던 측면 때문이기도 했을 것이다. 그가 미술사에서 본격적으로 거론되기 시작한 것은 20세기에 들어서서다. 야수파, 입체파 등 새로운 미술들이 터져 나오던 시기에 표현주의 경향의 화가들이 엘 그레코를 재발견했기 때문이다. 자신들보다 무려 300년이나 앞서 살았던 한 화가가 자신들보다 더 표현주의적이며 또한 현대적인 그림을 그렸다는 것에 이들은 경악했다. 그만큼 엘 그레

코의 그림은 혁신적이고 선구적이었던 것이다. 오스카 코코슈카 등 엘 그레코에 열광한 화가들이 그에게서 받은 영감을 다수의 작품으로 그려내면서 미술사에서 엘 그레코가 차지하는 위상은 다시금 확고해졌다.

톨레도를 떠나기 전 엘 그레코와 인사를 나누기로 했다. 엘 그레코의 집 박물관에서 북쪽으로 좁은 골목길을 올라가다 보면 산토 도밍고 엘 안티구오 성당이 나온다. 이곳 성당은 엘 그레코가 스페인 생활을 막 시작하던 무렵 지어졌다. 〈예수의 옷을 벗김〉을 그릴 때 그는 대성당의 요청을 받아 이 성당의 제단화 또한 그렸던 것이다. 그 뒤로 40년 가까운 세월이 지나 엘 그레코는 톨레도 사람들의 깊은 애도 속에 자신의 손으로 장식한 이 성당에서 영원히 잠들었다.

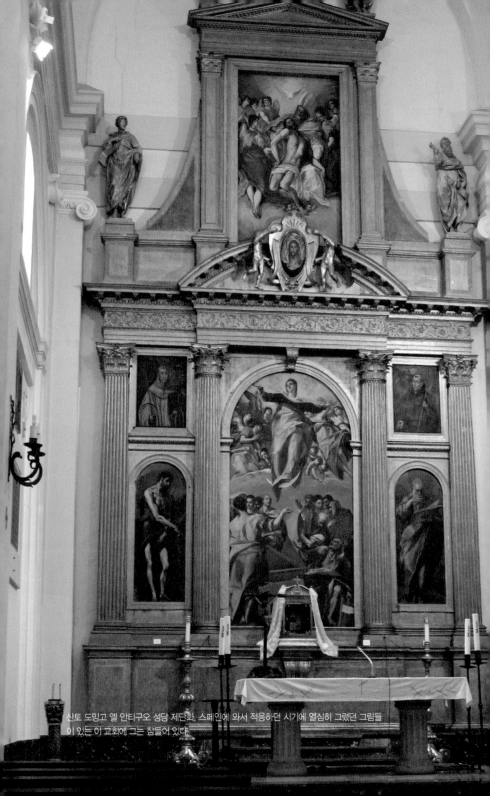

산토 도밍고 엘 안티구오 성당 제단화, 스페인에 와서 적응하던 시기에 열심히 그렸던 그림들
이 있는 이 교회에 그는 잠들어 있다.

# 톨레도가 들려주는
# 이야기

    톨레도에서의 여정이 이제 저물어간다. 출발지였던 소코도베르 광장으로 가서 바로 옆에 위치한 산타크루스 미술관을 둘러볼 것인데 이것이 톨레도에서의 마지막 일정이 될 것이다. 십자 형태로 지어진 이 미술관은 두 개의 층으로 이뤄져 있다. 우선 2층으로 올라가 미술작품들을 감상한다. 여러 작품이 있지만 아무래도 눈길을 끄는 건 엘 그레코의 작품들이다. 이 미술관에서는 엘 그레코의 후반기 작품들을 눈여겨봐야 한다. 앞서 우리는 현실세계와 전혀 다른 분위기로 영적인 세계를 구현한 엘 그레코의 화풍에 대해 이해한 바 있다. 그의 후반부 작품들에선 그 화풍이 보다 과감해진 것을 확인할 수 있는데, 색채는 더 강렬한 원색으로 그려졌고 인체의 비례도 상당히 왜곡돼 있다. 그림 속 성인들의 모습은 실제보다 길게 늘여 그렸고 밝은 부분과 어두운 부분의 강렬한 대비로 그림 전체에 역동성을 더했다. 현대 화가들을 매료한 바로 그 그림들이다. 그가 말년에 그린 〈성모의 무염시태〉는 놓치면 안 되는 걸작이다. 70대의 나이에 그렸다는 것이 믿기지 않을 만큼 이 그림엔 생명력이 가득하다.

    미술관 1층으로 내려오면 시대별 유물들이 우리를 기다린다. 십자가 모양으로 뻗은 네 개의 전시실에는 카를로스 1세 국왕의 시대에서 시작해 이후 여러 시대의 대표적 회화와 조각, 유물들이 전시되어 있다. 난 이 중에서도 펠리페 2세의 유물들 앞에서 오래 머

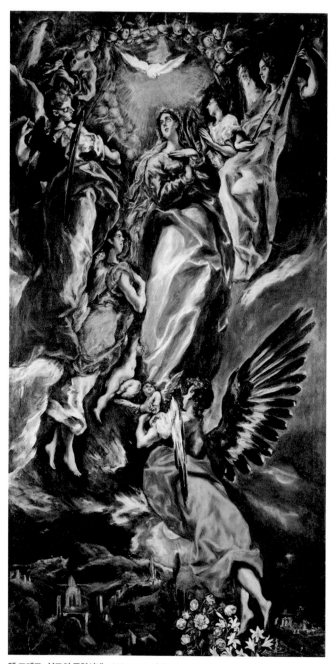

**엘 그레코, 성모의 무염시태,** 1608~1613, 산타크루스 미술관

물렀다. 그리고 그가 살았던 시대와 그가 내려야 했던 선택들에 대해 생각을 해보았다. 그는 왕위에 오를 때 이미 '온 세상을 가진 왕'이었다. 끝없는 전쟁 속에서 살았던 아버지가 물려준 엄청난 부채로 인해 제위에 오르자마자 바로 파산을 선언해야 했지만 큰 문제는 없었다. 그에게는 거대한 식민지에서 유입되는 막대한 돈이 있었기 때문이다. '신중왕'으로 불린 그는 그 누구보다 책임감이 강했다. 역사적으로 보아도 그만큼 국사에 헌신했던 왕을 찾기 어렵다. 그리고 그의 인생엔 그 어느 왕도 누리지 못했던 놀라운 행운들이 연이어 찾아왔다. 하지만 그는 그 행운을 감당할 만큼 지혜롭지 못했다. 국력을 탕진하고 국가의 미래를 허물어버렸다. 그 과정에서 여러 아쉬운 순간들이 있었다.

부친 카를로스 1세와 달리 그는 스페인에서 태어났다. 그리고 평생 스페인에서 살았다. 그렇기 때문에 종교재판소의 통제에 의존했던 부친과는 다르게 왕위에 오르는 즉시 가톨릭교회의 과도한 권한을 제한하여 스페인을 전혀 다른 나라로 만들어낼 기회가 있었다. 하지만 그는 그렇게 하지 못했고 늘 교회의 손을 들어주었다. 즉 변화해야 할 때 과거에 머물러버렸던 것이다. 신대륙은 그에게 무한한 자원의 공급처였다. 1540년대, 지금의 볼리비아 포토시에서 은광이 개발된 이래 그의 재위 동안 세계 은 생산량의 절반이 넘는 규모를 독점하는 정도에 이르렀다. 이때가 그에게는 은보유고를 담보로 다른 나라와의 교역에서 절대 우위를 점하고 산업기반을 확충할 기회였다. 하지만 그는 그렇게 하지 못했다. 오히려 그 돈을 네덜란드와의 전쟁에 쏟아부어 탕진하고 말았다. 그가 장기전의 늪에 빠져 커다란 위기를 맞았을 때 운명은 그에게 다시 놀라운 행운을 안겨주었다. 포르투갈 왕위 계승에 개입해 운 좋게 승리하면서 포르투갈은 물론 아시아에까지 이르는 여러 식민지들도 지배할 수 있게 되었던 것이다. 기존의 세수에 맞먹는 새로운 세수를 확보한 그때가 그에게는 나라를 추스르고 국력을 회복할 절호의 기회

였다. 하지만 그는 또 그렇게 하지 못했다. 가톨릭을 배신하고 자신의 말을 따르지 않는 영국을 정복하기 위해 무적함대를 보냈다가 무참히 패배하고 말았던 것이다. 그 과정에서 그는 세 번에 걸친 국가 파산의 수모를 겪는다.

펠리페 2세는 돈키호테였을까, 산초였을까. 중요한 순간마다 타협을 모르고 전쟁에 휘말린 그의 성향을 보면 돈키호테처럼 보이기도 한다. 하지만 왜 그런 결정을 했는지 생각해본다면 그는 오히려 산초에 가까운 인물이었음이 분명해진다. 그에겐 부친에게서 물려받은 영토와 신앙을 지키는 것이 일생의 사명이었다. 그의 자부심은 가톨릭 세계 최후의 보루라는 것에 있었다. 즉 그는 꿈과 비전을 가졌던 사람이 아니라 꼭 해내야 할 임무와 책임이 있었던 사람이었던 것이다. 한순간도 나태하지 않고 진심을 다해 자신의 책무를 다하려 한 왕이었지만 그에게는 아쉽게도 변화하는 세상을 볼 수 있는 눈이 없었다. 그는 매우 성실한 산초의 특성을 갖고 있었다. 그런데 종교개혁의 들불이 유럽 북쪽을 휩쓸고 점점 확산하는 것을 보면서 그의 마음속 산초는 경직되고 말았다. 시야는 좁아져 오직 과거의 이념에만 집착하게 되었고, 평소 신중하던 모습마저도 버리고 쉽게 분노하며 전쟁을 일삼는 왕이 되어버렸다. 그리하여 나라의 미래마저 망치는 결과를 만들고 말았다. 그의 마음속엔 돈키호테의 목소리가 전혀 없었을까? 분명히 있었을 것이다. 지금은 과거에 집착할 때가 아니라는 걸, 변화하는 시대에 맞게 여러 부문의 개혁을 추진하고 보다 포용적인 정책으로 제국의 위상을 높여야 할 때라는 걸 말해주는 목소리가 있었을 것이다. 돈키호테는 변해야 할 때를 안다. 하지만 짐작건대 그를 장악한 산초는 조금도 흔들리지 않았으리라. 가톨릭 세상을 지키는 마지막 보루라는 자부심이 그의 모든 것이었으므로. 이처럼 산초가 추구하는 가치는 다른 사람의 인정과 평가에 의존한 것들이다. 즉 외부의 기준에서 비롯된 것이지, 자기 내면에서 비롯된 것이 아닌 것이다. 이

산타크루스 미술관 1층 유물 전시실.

점이 펠리페 2세와 돈키호테가 구분되는 중요한 갈림길이다.

　종교전쟁의 시대처럼 보였지만 실제로 16세기는 과학적 사고가 깨어나고 자본주의가 태동하던 시대였다. 광대한 제국의 지배자였던 펠리페 2세가 그 조그만 식민지 네덜란드와의 싸움에서 발목이 잡혀버린 것 또한 이런 변화에 둔감했기 때문이라 볼 수 있다. 자신과 맞선 네덜란드가 그 막대한 전쟁비용을 조달해내는 것을 그로서는 도무지 이해할 수 없었다고 한다. 하지만 그는 이처럼 네덜란드의 국력이 나날이 커지는 과정을 보면서 깨달았어야 했다. 시대가 바뀌는 큰 흐름을 말이다. 네덜란드는 자본주의를 선도하는 나라였다. 빚으로 전쟁을 치렀지만 네덜란드에겐 그 빚을 감당할 신용이라는 것이 있었다. 동인도회사의 원조로서, 또 세상에서 가장 빠른 배를 만드는 나라로서 세계무역을 장악한 네덜란드는 이자와 원금을 갚을 능력이 충분했기에 부채를 무한히 빌릴 수 있었다. 신용이 바로 국력인 시대가 열린 것이다. 펠리페 2세에게 이와 같은 시대변화 양상을 보는 눈이 있었다면 어땠을까. 자국과 식

민지의 산업을 육성하고 더욱 강력한 해군력으로 세계 교역로를 장악하는 데 모든 걸 바쳤다면 말이다. 그래서 전 세계의 신용을 장악할 수 있었다면. 그는 감히 그 어떤 나라도 스페인에 맞설 수 없는 세상, 즉 팍스 히스파니카를 완벽히 구현할 수 있었을 것이다. 자신의 재위 기간이 아닌 그 사후에라도 말이다. 그리고 자기 일생의 사명이자 임무, 즉 가톨릭 세상을 안전하게 지켜내고 잃어버린 지역마저 되찾는 과업 또한 아마 제대로 해낼 수 있었을 것이다. 지혜란 늘 발밑에서 눈을 들어 잠시 저 멀리 지평선을 바라보는 것에서 시작된다. 이후 조급함에 사로잡히지 않아야 한다. 아쉽다. 그는 이 세상 모두를 가질 운명이었으나, 과거와 이념에 사로잡혀 결국 역사의 패배자로 남았다.

반면 엘 그레코는 어땠을까. 그는 세속적 성공을 추구했고 성공한 뒤에는 이를 제대로 누렸던 화가다. 즉 산초의 목소리도 적극 받아들인 삶이었던 것이다. 그러나 그의 삶을 결정하는 중요한 선택에서는 돈키호테의 목소리를 따랐다. 그는 돈키호테의 성향 중에서도 방랑벽을 제대로 보여준다. 그의 방랑은 바로 최고가 되기 위한 도전의 여정이었다. 화가로서 자부심이 대단했던 그는 자기 내면에서 솟구치는 강렬한 욕구, 즉 이 세상 최고의 화가가 되겠다는 일념으로 그 먼 길을 떠났다. 그는 크레타 섬에서 이미 최고의 화가였다. 그곳에 남았다 해도 많은 돈을 벌면서 잘 살 수 있었을 것이다. 하지만 그는 떠났다. 새로운 미래를, 돈키호테의 삶을 선택한 것이다. 그의 여정은 좌충우돌하는 모험 이야기들로 가득하다. 모두가 그의 하늘을 찌르는 자부심 때문에 생겨난 일이다. 앞서 로마를 떠날 수밖에 없었던 이야기를 한 바 있는데 당시 엘 그레코가 〈최후의 심판〉 위에 자신의 그림을 그리겠다고 한 데에는 미켈란젤로 그림에 대한 자기 나름의 평가가 있어서였다. 그는 지인들에게 이런 말을 한 적이 있었다. "미켈란젤로… 사람은 나쁘지 않은데 그림 그릴 줄은 몰랐던 거 같네." 그는 권위에 굴복하는 사람이 아니

었다. 스페인에 도착했을 때 종교재판소에서 입국자 심문을 하면서 출신과 방문 이유를 묻자 그는 이렇게 대답했다고 한다. "난 그 누구에게도 나 자신에 대해 설명할 필요가 없다고 생각합니다." 여기서 확인할 수 있듯, 그는 과거나 이념이 강요하는 권위 같은 것을 중요하게 여기지 않았다. 오히려 이런 것들을 가볍게 무시할 수 있었다. 그에게 중요한 것은 오직 자부심 그리고 최고가 되려는 꿈이었다. 엘 그레코는 그림값을 높이 불러 늘 고객들과 다퉜다. 이는 최고의 화가로서 자신의 명예를 지키는 일이면서 동시에 자신의 욕망을 위한 일이었다. 그는 성공가도에 접어든 뒤 자신의 집을 화려하게 꾸미고 명품을 계속 사들이는 등 돈을 물 쓰듯 썼다. 식사 시간에는 최고의 악사들을 불러 옆방에서 음악을 연주하도록 했다. 이런 호화로운 삶을 위해서도 그는 그림 가격을 낮출 수 없었다. 대신 그 누구도 따라올 수 없는 독특하고 탁월한 그림을 그리면 사람들이 자신의 그림을 찾지 않을 수 없으리라 믿었다.

엘 그레코는 르네상스의 종결자로도 불린다. 비잔틴 세상에서 자랐으나 베네치아, 로마를 거치며 르네상스 회화의 모든 것을 자기 것으로 소화한 화가였기 때문이다. 스페인에 정착한 뒤 이를 토대로 과거에 없던 놀라운 작품을 남긴 그는 이후 20세기 표현주의 화가들에게 무한한 영감을 불러일으킴으로써 서양미술사에서 꼭 다뤄야 할 무척 중요한 화가 중 한 사람이 되었다.

톨레도에 밤이 내렸다. 골목을 밝힌 불빛들이 마치 엘 그레코의 손길이 닿은 듯 꿈틀거린다. 이곳이 엘 그레코의 도시라는 사실은 밤이 되었다 해서 변할 리 없다. 톨레도가 아름다운가, 알람브라가 아름다운가. 문득 떠오른 생각이다. 세상에는 우열을 가리기 어려운 것들이 있는 법이고, 정하지 않고 두는 게 더 좋은 그런 때가 있는 법이다. 아무려면 어떠랴. 오늘밤은 톨레도를 보는 밤이고, 그것으로 족한 것을.

바예 전망대에서 바라본 톨레도 야경. 전망대 뒤편 조금 더 높은 곳에 톨레도 파라도르가 있
다. 전망이 좋은 만큼 예약은 늘 힘들다.

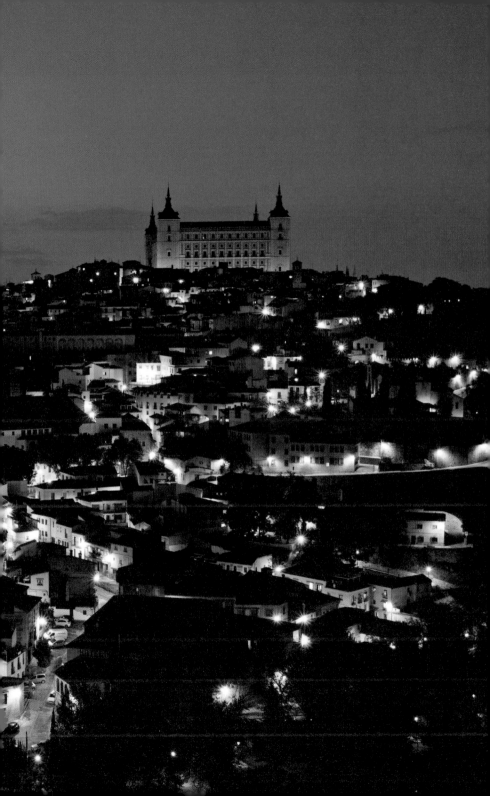

# 영광의 화석, 엘 에스코리알

펠리페 2세의 궁전 엘 에스코리알을 찾았다. 찬란함과 아쉬움이 뒤섞인, 그가 누린 영광의 시대를 고스란히 간직한 곳이다. 마드리드에서 서북쪽으로 30분 정도 차를 달리면 높은 과다라마 산맥이 시야를 가리는데 그 경사면에 엘 에스코리알이 있다. 베르사유가 지어지기 전까지 유럽에서 가장 크고 화려한 궁전이었던 이곳엔

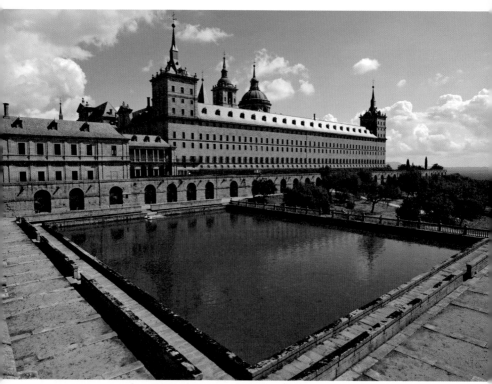

맑은 날 엘 에스코리알은 웅장함보다 한 치의 틈도 없는 정갈함이 돋보인다. 궁전 주변으로는 정원이 있는데 동양의 카펫 무늬를 연상시키는 기하학적 형태의 조경이 독특하다. 차분한 휴식에 적합한 곳이다.

스페인 역대 왕들의 영묘와 왕립수도원, 도서관, 미술관 등이 들어서 있다. 이 궁전은 본래 로렌소 성인을 기리기 위한 수도원으로 지어졌다. 로렌소 성인은 3세기 스페인 사람으로 교회 재산을 상납하라는 로마 황제의 명을 거역하고 재산을 가난한 이들에게 나눠 주었던 인물이다. 결국 황제의 노여움을 사 불에 달군 격자형 석쇠로 고문을 받고 순교했다. 죽어가면서도 당당함을 잃지 않았던 성인은 고문하는 이들에게 이렇게 외쳤다고 전해진다. "이쪽 몸이 잘 구워졌으니 이제 반대쪽을 구우시게!" 수도원의 외관은 사각 격자 모양으로, 고문도구 형상을 그대로 따온 것이다. 정면 입구로 들어서면 중앙에 사각형 정원이 있다. 왕의 중정이다. 정면은 성당이고 양쪽으로 수도원과 왕궁이 자리한다. 꼭 봐야 할 것들은 표를 사서 봐야 한다. 펠리페 2세가 살았던 왕의 처소와 카를로스 1세 이후 역대 왕들의 무덤이 있는 '왕들의 판테온'은 꼭 둘러봐야 한다. 2층에 자리한 도서관도 빼놓을 수 없다. 들어서면 거대한 프레스코 천장화가 시선을 빼앗는다. 이탈리아 마니에리스모의 대가 펠레그리노 티발디가 그린 것으로 고대 교양과목 일곱 가지를 형상화했다. 이 도서관은 방대한 도서를 소장하고 있었다. 종교재판에서 금서로 몰수된 서적들이 모두 이곳에 보관되어 있었다고 한다.

엘 에스코리알은 그 자체를 거대한 미술관이라 불러도 손색이 없다. 시기를 16세기로 국한할 때 당시 세상에서 가장 앞서가는 이탈리아 미술을 한자리에서 감상할 수 있는 곳으로 엘 에스코리알에 견줄 곳은 없다고 할 수 있다. 당시 이탈리아 미술은 양대 진영으로 나뉘어 있었다. 미켈란젤로의 후계자를 자처하는 로마와 피렌체 화단이 그 하나였고, 다른 하나는 티치아노를 중심으로 한 베네치아 화단이었다. 그 어느 쪽도 확실한 우위를 점하지 못하고 경쟁하는 관계에 있었다 보니 펠리페 2세의 컬렉션도 양쪽 모두를 포함할 수밖에 없었다. 물론 수적으로는 로마 피렌체 진영의 마니에리스모 그림들이 다수다. 영내 미술관에 들어가 보면 엘 그레코

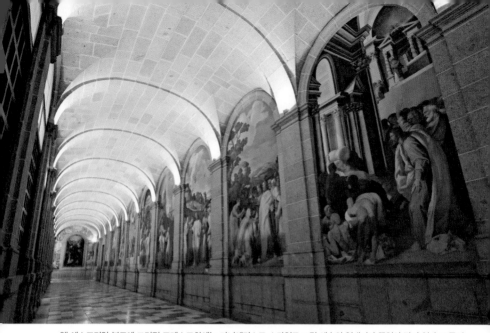

엘 에스코리알 복도에 그려진 프레스코화에는 마니에리스모 스타일로 그린 예수의 일대기가 끝없이 담겨 있다. 모퉁이에는 베네치아 스타일의 캔버스화가 놓였다.

의 〈산 마우리티우스의 순교〉를 비롯해 펠리페 2세가 초빙한 화가들의 그림들이 우리를 기다린다. 그런데 이곳 공식 미술관에 있는 작품들이 초라하게 여겨질 만큼 엘 에스코리알 내부에는 장식을 위해 그려진 작품이 정말 많다. 도서관에서 보았듯 방마다 천장과 벽에 그림이 없는 곳이 없다. 심지어 궁전을 둘러싸고 있는 복도의 벽면 기둥과 기둥 사이에 이르기까지 프레스코화와 제단화가 그려져 있다. 펠리페 2세가 이 궁전을 짓는 데 얼마만큼의 정성을 들였는지 잘 알 수 있을 것이다.

엘 에스코리알에 왔으니 가봐야 할 곳이 있다. 궁전을 나와 남쪽으로 10분 정도 차를 타고 이동하면 바위로 된 높다란 봉우리가 있다. '펠리페 2세의 의자'라는 이름을 얻은 바위다. 가서 보니 바위를 깎아 실제 의자처럼 만들어 두었다. 맞은편 작은 바위도 깎아서 누군가를 앉혀놓고 이야기를 나눌 수 있는 공간이다. 의자 바위에 앉으니 과다라마 산맥의 거대한 산세가 비스듬히 펼쳐지고 그

중턱에 단아하게 자리한 궁전이 눈에 들어온다. 아무리 보아도 질리지 않을 아름다운 풍광이었다. 이 바위에 의자를 만든 사람은 바로 펠리페 2세다. 그는 궁전 건립을 독려하기 위해 엘 에스코리알을 찾을 때면 이 의자에 앉아 궁전이 지어지는 모습을 하루 종일 바라보곤 했다. 궁전이 완성되고 난 뒤에도 그는 마차를 타고 이곳을 자주 찾았다. 주로 자신이 맡은 책무가 힘겨울 때였다. 그럴 때면 이 의자에 앉아 대자연 속에 놓인 자신의 궁전을 한참 동안 바라보았다. 궁전은 그의 자부심을 일깨웠다. 누가 뭐래도 그는 이 궁전의 주인이자 가장 강력한 제국의 왕이 아니던가. 때론 궁전 지하에 잠든 아버지와도 마음속으로 이야기를 나누곤 했다. 살아서 오래도록 모시진 못했지만 그는 아버지를 존경하고 진심으로 사랑했다. 아버지는 그에게 위대한 제국을 물려주었고 단단한 신앙심과 진지한 삶의 태도를 가르쳐준 분이었다. 아무리 힘겨울 때라도 아버지는 그에게 큰 위안을 주었다. 그렇게 그는 다시 일어서 마차에 올랐다. 자신을 이해하지 못하는 세상과 다시 한 번 맞설 힘을 얻은 것이다.

'펠리페 2세의 의자'에서 바라본 풍경. 오래전 이곳을 자주 찾았다는 한 남자의 마음을 느껴볼 수 있는 공간이다.

# 라만차의 기사를 찾아서

 톨레도를 출발해 엘 에스코리알로 향하는 길에 시간을 내어 둘러본 마을들이 있다. 거리로 보자면 많이 돌아가는 셈이었지만 오래도록 별렀던 터라 설레는 기분마저 들게 했던 여정, 바로 돈키호테의 고향을 찾아가는 여정이었다. 돈키호테는 라만차의 기사라 불린다. 즉 그가 살았던 곳도, 산초와 함께 편력기사의 모험을 떠난 장소들도 카스티야—라만차였던 것이다. 돈키호테가 말을 타고 달렸던 그 대지를 차로 달려볼 것이다. 그러면 책을 읽으며 상상만으로 그려본 라만차의 고원지대가 눈앞에 펼쳐지리라. 찾아갈 목적지는 돈키호테를 테마로 관광객들을 불러들이는 마을들이다. 이들은 카스티야—라만차 내에서도 주로 톨레도 주와 시우다드레알 주 사이에 밀집해 있다. 예전에 비해 방문자가 많지는 않지만 이런 마을들이 여전히 사람들을 불러 모으고 있다는 건, 스페인이 돈키호테의 나라였음을 다시 한 번 상기시켜준다.

 소설 『돈키호테』는 당시 성서 다음으로 많이 인쇄되고 읽힌 책이란 말이 있을 만큼 지금으로 보자면 수십 개국에 팔린 초대형 베스트셀러였다. 숱한 아류작들이 쏟아져 나왔고, 심지어 작가의 이름을 도용한 위작이 나올 정도였다. 하지만 이런 성공에도 불구하고 작가 세르반테스의 삶은 매우 불우했다. 그는 어떤 사람이었을까. 세르반테스는 엘 그레코와 동시대 사람이었다. 엘 그레코보다 여섯 살 어리며 엘 그레코가 죽은 뒤 2년 후 사망했다. 그 역시 삶대부분을 펠리페 2세의 치세에서 살았다. 그는 젊은 날 이탈리아로 가게 되는데, 한 추기경을 수행하는 시종의 자격이었다. 정식 교

육을 받지 못했다는 것을 고려하면 그는 꽤 영민하고 야무진 청년이었던 것으로 보인다. 당시 이탈리아는 르네상스가 절정을 지나고 있었다. 그곳에서 편안한 삶을 살아갈 기회가 있었으나 그는 그 기회를 마다하고 군대에 자원한다. 기독교 세상의 운명을 건 레판토 해전이 벌어지던 때였다. 그는 일개 병사에 불과했지만 영웅적으로 싸웠다고 한다. 갑작스러운 열병을 앓으면서도 최전선에서 싸우길 고집했던 그는 왼손에 총상을 입고 마는데, 이로 인해 평생 장애를 갖게 되었다. 그 뒤 4년을 더 복무한 그는 해군 총사령관과 나폴리 총독의 추천서를 가슴에 품고 귀국길에 오른다. 이는 그의 무공과 희생을 증명해주는 것이자, 국가의 보상과 좋은 일자리 또한 기대하게 해주는 것이었다.

그런데 운명의 장난이었을까? 그는 귀국길에 그만 터키 해적에게 납치되고 만다. 이 일로 추천서도 빼앗긴 그는 5년간이나 노예 생활을 해야 했다. 몸값을 마련할 길이 없었던 그는 모진 처벌을 받아야 했음에도 네 차례나 줄기차게 탈출을 감행했다. 천신만고 끝에 몸값을 치르고 마드리드로 돌아온 그는 별안간 작가에 도전한다. 글솜씨가 남달랐던 그가 오래도록 꿈꿔왔던 일이었다. 하지만 성과는 없었다. 야심차게 몇 작품을 썼으나 별다른 주목을 받지 못했고, 생계를 위해 다른 일을 시작해야 했다. 해군에 복무한 인연으로 그는 함대에 물자를 대주는 일을 시작했는데, 사명감이 너무 강하고 가끔 외곬으로 치닫는 성격인지라 여러 차례 억울한 옥살이를 하게 된다. 그중 한 번은 교회와 생긴 갈등 때문이었다. 전쟁 통에 함대에 필요한 물자를 급하게 징발하던 그가 징발 의무가 없는 수도원들에 찾아가 막무가내로 물건과 돈을 가져갔던 것이다. 교회는 이 불한당에게 파문을 내리고 죄를 물어 감옥에 가둬버렸다. 이 일이 그의 운명을 바꿨다. 감옥에 갇힌 그는 할 일이 없어 공상의 나래를 펴게 되는데 그때 『돈키호테』의 아이디어를 얻게 되었던 것이다. 이후 그는 모았던 돈마저 은행의 파산으로 모두

날리고 경제적 어려움에 처해 있다가 마침내 『돈키호테』를 쓰게 된다. 그의 나이 58세 때의 일이었다. 그런데 책이 갑자기 엄청나게 팔려 나갔다. 그리하여 그는 단박에 유명 작가가 되어버렸다. 하지만 그는 돈을 벌지 못했다. 빚을 갚느라 출판권을 업자에게 넘겨버렸기 때문이다. 땅을 치고 후회할 일이었다. 그 뒤로 여러 작품을 발표하지만 기대만큼 성공을 거두지는 못했다. 그는 여생을 『돈키호테』 2부를 쓰는 데 바쳤다. 그리고 책이 나온 이듬해 세상을 떠났다. 유명세에 비하면 너무나 안쓰러운 인생이었다 하겠다.

EL INGENIOSO
HIDALGO DON QVI-
XOTE DE LA MANCHA,
Compuesto por Miguel de Ceruantes
Saauedra.

DIRIGIDO AL DVQVE DE BEIAR,
Marques de Gibraleon, Conde de Benalcaçar, y Baña-
res, Vizconde de la Puebla de Alcozer, Señor de
las villas de Capilla, Curiel, y
Burguillos.

Año, 1605.

CON PRIVILEGIO,
EN MADRID Por Iuan de la Cuesta.

Vendese en casa de Francisco de Robles, librero del Rey nro señor.

『돈키호테』 초판본의 표지.

그의 삶의 주요 장면들을 돌아보니, 『돈키호테』의 창조자 세르반테스 역시 돈키호테였음을 바로 알게 된다. 그가 돈키호테라는 인물을 떠올렸을 순간을 상상해보자. 감옥에서 억울함과 분노를 삭이던 그는 점차 후회하는 마음이 들었을 것이다. 그러면서 쉽게 살 수 있는데 그러지 못하는 자신의 성향에 대해 골똘히 생각하게 되고, 마침내 자기 마음속에 살고 있는 돈키호테와 산초의 존재를 알게 되었으리라. 그는 거기서 다시 공상의 나래를 폈다. 어떤 몰락한 하급귀족의 모습이 떠올랐고, 그가 중세 기사소설에 탐닉하다 그만 현실과 상상을 구분하지 못하는 정신착란에 빠져 온갖 사건을 저지르고 다니는 상황이 그려졌다. 그의 곁에 아둔한 듯 보이면서도 늘 약삭빠르게 자신의 이익을 챙기는 산초 판사를 두니 이야기의 구조가 완성되었다. 그리고 이들의 이야기가 펼쳐질 공간으로 문득 라만차의 황량한 고원지대가 떠올랐을 것이다. 오랜 세월 기독교인들과 무어인들이 대치하고 있던 곳. 수많은 이야기와 전설로 가득한 그

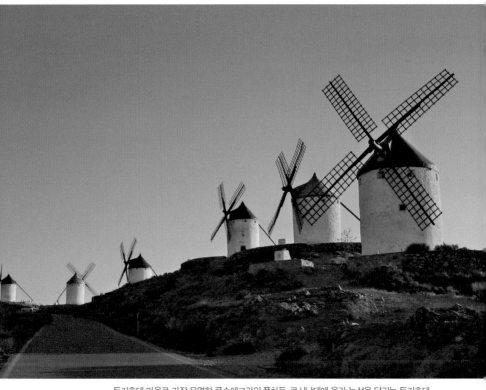

돈키호테 마을로 가장 유명한 콘수에그라의 풍차들. 로시난테에 올라 능선을 달리는 돈키호테
가 그려질 듯하다.

곳이어야만 한다는 확신이 점차 그의 마음속에 들었으리라.

이제 그 대지를 달려 돈키호테 마을들을 찾아간다. 가장 인기
있는 곳은 아무래도 풍차가 늘어선 마을이다. 그중 풍차가 한 줄로
늘어선 장면을 사진에 담고 싶다면 콘수에그라가 가장 적절한 선
택이겠다. 능선을 따라 늘어선 풍차들이 그림처럼 멋지다. 반면 소
설 속에서처럼 수십 개의 풍차들이 모여 있는 장면을 원한다면 캄
포 데 크립타나가 더 좋을 것이다. 넓은 언덕 위에 정말 많은 풍차
들이 늘어서 일대 장관을 이룬다. 실제로 풍차들이 작동하지는 않
는다. 오직 옛 모습을 그대로 재현해 돈키호테를 추억하는 이들을

맞을 뿐이다.

다음에는 조금 더 동쪽으로 이동해 엘 토보소라는 마을로 향한다. 엘 토보소는 소설 속에 나오는 지명이다. 돈키호테에게는 열렬히 사모하는 공주가 있었다. 그녀의 이름은 둘시네아 델 토보소였다. 즉 이곳은 둘시네아 공주의 고향마을이었던 것이다. 성당 앞 광장에 가면 돈키호테와 공주가 주인공인 청동 조각상이 있다. 무릎을 꿇은 돈키호테는 영원한 사랑과 헌신을 맹세한다. 하지만 돈키호테가 공주라 믿는 그녀는 공주가 아니라, 실은 알돈사라 불리는 건장한 체구의 같은 동네 여인이었다. 나중에 이 사실을 알게 된 산초는 늘 돈키호테에게 비아냥거린다. 하지만 돈키호테에게 이러한 '사실'은 전혀 중요하지 않다. 그에게 중요한 것은 오직 공주의 기대에 부응하는 무훈, 그녀를 향한 사랑 그리고 지켜야 할 명예인 것이다. 어처구니없게 여겨질지 모르나 세르반테스가 풍자에 매우 능했다는 사실을 기억하자. 이 대목엔 작가의 중요한 메시지가 담겨 있다. 바로 우리가 잃어가는 무언가에 대한 것이다. 우리는 늘 무언가를 앞에 두고 그것이 '공주냐 아니냐'를 따진다. 그러고는 정작 해야 할 중요한 일들은 미뤄둔 채 하지 않는다. 둘시네아면 어떻고 알돈사면 어떤가. 작가는 말한다. 우리 삶이 지금 멈춰 있다고. 즉 뭔가를 마음에 품고 '나아가는 것'이 중요하다고 말이다. 무훈, 사랑, 명예. 꼭 이것일 필요도 없다. 어쨌든 우리는 더 분발하고, 사랑하고 또 스스로를 지켜내야 한다. 그러면 사이비 기사였던 돈키호테는 어느새 진정한 편력기사로 성장한다. 그리고 이는 마음에 품었던 여인이 진정한 둘시네아 공주로 변신하는 순간이기도 하다.

올리브나무들이 줄지어 선 카스티야—라만차의 대지는 지금도 잊을 수 없다. 굽이굽이 끝없이 이어지는 그 황량함은 돈키호테의 무대를 더욱 각별하게 한다. 반면 기대가 커서였을까? 돈키호테의 마을들은 아쉬움을 남겼다. 마음에 드는 풍경사진 몇 장을 건졌지만 그 외에는 별다른 것이 없었다. 작은 마을에서도 어김없이 돈

「돈키호테」 2부 출간과 작가 사후 300주년을 기념해 만든 탑과 조각들. 3년의 작업으로 1919년에 완성했다. 조각은 로렌소 발레라의 작품이다. 사진을 찍으려는데 동상 아래 갑자기 현실의 돈키호테와 산초가 등장했다.

키호테를 내세우고 기념품도 팔고 있었지만, 그 어디에서도 돈키호테와 제대로 만났다는 느낌을 가질 수는 없었다. 그러다 며칠 뒤 그 아쉬움을 덜었다. 제대로 된 돈키호테는 카스티야—라만차가 아니라 수도 마드리드에 있었던 것이다. 바로 스페인 광장이었는데, 이곳 기념 조각상에는 창을 들고 로시난테에 오른 돈키호테와 노새를 타고 그의 뒤를 따르는 산초 판사가 매우 생생하게 재현돼 있었다. 절로 웃음이 나오던 중에 내 눈은 돈키호테에서 멈췄다. '그래 바로 이 모습이다!' 마음속에서 누군가가 외쳤다. 흥분을 감출 수 없었던 걸까. 돈키호테의 마을을 돌아볼 땐 잠잠히 있던 마음속 목소리가 말을 던진 것이다. 기사라 하기엔 참으로 보잘것없는 행색이다. 몸은 이미 만신창이에 사람들의 조롱과 멸시를 달고 다니지만, 조각으로 만들어진 그는 보무도 당당히 나아간다. 오른손을 앞으로 뻗어 계속 전진을 외치는 모습, 이 모습이 마음속 깊은 곳에 각인되는 게 느껴졌다. 드디어 둘이 만난 것이다. 스페인에서 찾은 가장 완벽한 모습의 돈키호테와 내 마음속 돈키호테가. 하지만 아쉽게도 둘만의 시간은 더 이어질 수 없었다. 연이어 관광버스가 들이닥치더니 엄청난 인파가 이 광장을 가득 메워버렸기 때문이다. 둘은 그렇게 다시 헤어졌다.

# 무적함대 아르마다

1588년 7월 영국인들 앞에 무적함대 아르마다가 모습을 드러냈다. 130척의 전함과 2,000문의 대포, 병사 3만 명에 이르는 대규모 함대가 영국 여왕 엘리자베스를 벌하기 위해 온 것이다. 이 함대를 조직한 스페인 제독 산타 크루스가 출항 며칠 전에 사망하는 불상사가 일어나, 그 자리에 해전 경험이 전무하고 뱃멀미로 고통받는 노인 메디나 시도니아 공작이 앉게 되었지만 펠리페 2세와 스페인 국민들은 별로 걱정하지 않았다. 압도적인 군사력 차이로 영국 해군을 가볍게 제압하리라 믿었던 것이다. 펠리페 2세가 엘리자베스 1세를 응징하기로 한 이유는 스코틀랜드의 메리 스튜어트를 모함하여 처형했기 때문이다. 메리는 영국 가톨릭 세력의 지도자로 영국 왕위의 차기 계승권이 있었다. 펠리페 2세는 영국을 가톨릭 국가로 되돌려놓기 위해 엘리자베스 1세에게 집요한 청혼을 했었는데 그때 그녀가 보낸 답변이 이러했었다. "저는 영국과 결혼한 몸이라 청혼을 받아들일 수 없습니다." 이후 메리 스튜어트에게 희망을 걸고 있던 펠리페 2세는 그녀의 죽음 앞에서 더 이상 참을 수 없었던 것이다.

당시 영국 함대의 규모와 군사력은 극단적인 열세에 있었다. 대부분의 배는 상선을 개조해 만든 배로 대포를 쏘는 아르마다에 대항해 소총으로 싸워야 하는 난감한 형국이었다. 하지만 상대적으로 기동력이 좋았고, 해적질을 통해 산전수전을 겪어온 해전 경험이 있었다. 첫 교전에서 무적함대의 압도적인 힘에 밀려 크게 고전했던 영국 함대에 놀라운 행운이 찾아왔다. 상대를 정탐하던 중

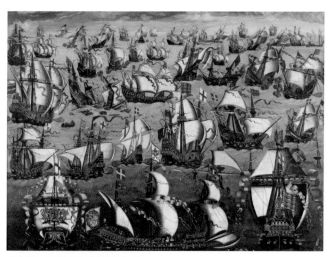

**작자미상, 무적함대와 영국 해군의 전투**

육지에 정박한 스페인 함대가 무방비 상태로 노출되어 있다는 것을 알게 되었던 것이다. 게다가 강한 돌풍이 불어오기 시작했다. 몇 척의 배가 돌격해 스페인 함대에 불을 붙였다. 혼란 속에 뒤늦게 방어에 나선 스페인 함대는 전열이 흩어졌고 재빠른 영국 함대의 게릴라 공격에 전투함이 하나둘씩 침몰하기 시작했다. 바람만 아니었어도 전세는 금방 바뀌었을지 모른다. 하지만 너무나 거센 맞바람에 함대는 계속 뒤로 밀렸고 그 규모가 절반으로 줄어 결국 북해 먼 바다까지 쫓겨나고 말았다. 영국 함대의 손실은 거의 없었다. 영국을 정복하겠다는 펠리페 2세의 꿈이 좌절되는 순간이었다. 참패의 소식을 들은 그는 이렇게 탄식했다. "영국 해군과 싸우라고 했지 누가 자연과 싸우라고 했던가!"

무적함대의 궤멸은 이후 유럽의 역사를 바꿨다. 바다를 장악한 영국이 미래의 패권국으로서 기반을 만들었고, 종교내전의 참화를 딛고 중앙집권을 가속화한 프랑스가 스페인의 지위를 노리는 중이었다. 해가 지지 않던 스페인에 이렇게 붉은 핏빛 노을이 내리고 있었다.

# MADRID × Diego Velázquez

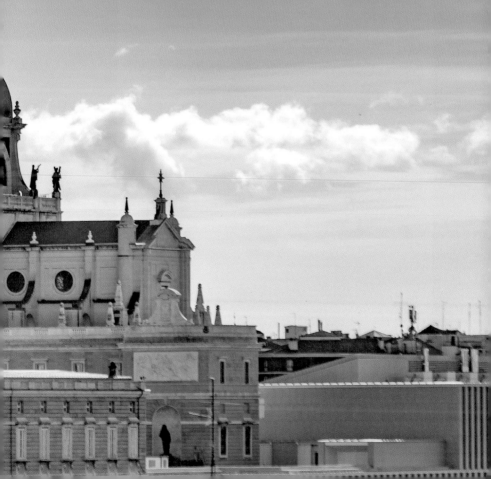

# 3장
# 두 궁정화가
### 벨라스케스와 고야

# 3장 | 등장인물

**벨라스케스**(Diego Velázquez, 1599~1660) _ 펠리페 4세의 궁정화가로 스페인 미술의 황금시대를 대표하는 거장. 이후 현대에 이르기까지 수많은 예술가들에게 영향을 미쳤다.

**고야**(Francisco Goya, 1746~1828) _ 벨라스케스 이후 스페인 회화의 계보를 이은 18세기 후반 최고의 화가. 말년엔 신체적 장애와 부조리한 사회에 대한 환멸로 은둔생활을 한다.

**펠리페 4세**(Felipe IV, 1605~1665) _ 벨라스케스의 주군으로 어려운 여건에서 스페인의 부흥을 위해 노력했던 왕.

황금시대 대표 화가들
**호세 데 리베라**(José de Ribera, 1591~1652) _ 나폴리를 대표하는 황금시대의 선구자.

**수르바란**(Francisco de Zurbarán, 1598~1664) _ 황금시대 교회의 지지를 받았던 숭고의 화가.

**무리요**(Bartolomé Esteban Murillo, 1617~1682) _ 수르바란과 전혀 다른 사랑스러운 스타일로 인기를 얻었던 화가.

그 외
**알바 공작부인**(Cayetana de Silva y Alvarez, 1762~1802)
**고도이**(Manuel de Godoy, 1767~1851)

난 위대한 그림을 그린 두 번째 화가가 되느니
평범한 그림이라도 처음으로 그려낸
화가가 될 것이다.

_ 디에고 벨라스케스

## 마드리드 자치 지방의
## 위치 및 시내 주요 관광지

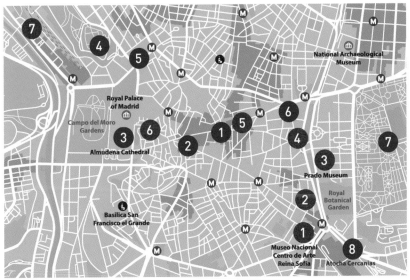

   스페인의 정중앙, 만사나레스 강을 품은 마드리드는 바르셀로나
와 함께 스페인을 대표하는 도시다. 펠리페 2세 때부터 본격적으로
수도의 기능을 담당한 마드리드는 현재 스페인의 정치, 경제, 문화
의 중심지로서 시내 인구가 약 300만 명가량이며 근교를 포함하면
500만 이상의 인구가 생활하는 대도시다. 우리는 이 도시 마드리드
에서 17세기 스페인 회화의 황금시대를 대표하는 화가들과 18세기
후반 스페인 회화의 중흥을 이끌었던 고야를 만날 것이다. 또한 회
화 외에도 마드리드의 명소를 돌아보며 이 도시가 품고 있는 이야
기들도 함께 나눌 것이다.

**주요 관광지(파란색)**

1. 푸에르타 델 솔: 마드리드 도심 관광의 시작점

2. 마요르 광장: 많은 사연을 간직한 광장

3. 마드리드 왕궁과 알무데나 대성당

4. 데보드 신전: 이집트에서 선물로 받은 신전

5. 스페인 광장: 돈키호테 조각상

6. 시르쿨로 전망대: 마드리드 최고의 전망

7. 레티로 공원: 마드리드의 허파라 불리는 거대한 공원

8. 아토차 기차역: 마드리드 관광의 시작과 끝

**미술 관련 둘러볼 곳들(빨간색)**

1. 레이나 소피아 국립미술관: 현대미술의 보고

2. 카익사포룸 마드리드: 카익사은행이 운영하는 전시장

3. 프라도 미술관: 마드리드 최고의 미술관

4. 티센보르네미사 미술관: 마드리드 3대 미술관

5. 산 페르난도 왕립 미술 아카데미: 옛 스페인 최고의 예술대학

6. 라말레스 광장: 벨라스케스 묘지가 있던 자리

7. 산 안토니오 데 라 플로리다 성당: 고야의 무덤

# 모든 이야기는 태양의 문에서
# 시작된다

태양이 내리쬐는 반원형의 광장. 사방팔방에서 길이란 길은 모두 이곳으로 모여든다. 여기가 마드리드의 중심, 푸에르타 델 솔이다. 태양의 문이라는 뜻의 이 광장 일대는 서울의 명동과도 같은 최고 번화가로 마드리드 관광은 여기에서 시작된다. 만남의 장소인

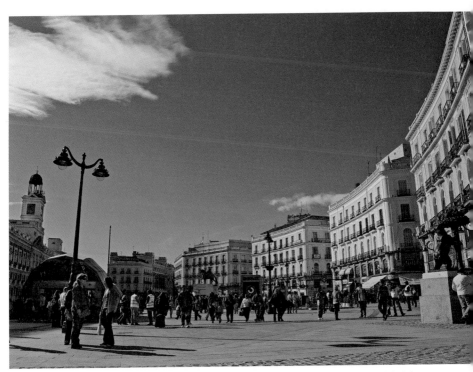

푸에르타 델 솔 광장. 사람들은 중앙에 자리한 카를로스 3세 기마상보다는 동쪽 구석에 자리한 곰의 동상을 더 사랑한다. 마드로뇨 나무와 함께 있는 이 곰은 마드리드의 상징이다.

왕궁의 화려한 천장. 18세기에 세워지고 19세기에 복원된 왕궁에서 기대 이상의 수준 높은 작품들을 만날 수 있다.

이 광장을 중심으로 서쪽엔 왕궁 등 관광명소가 많고 동쪽엔 미술관이 많다. 서쪽으로 걷다 보면 산 미구엘 시장과 마요르 광장이 나온다. 마요르 광장은 도시에 사각형 스탬프를 찍어놓은 듯한 모양으로 생겼다. 지금은 대중적인 식사와 유쾌한 휴식 그리고 연이은 소규모 공연들을 즐길 수 있는 곳이지만 오래전엔 국가적 행사들이 여기서 열렸다. 종교재판의 희생자들을 화형에 처한 곳도 여기였다. 표를 사기 위해 늘 긴 줄이 늘어서는 왕궁도 꼭 둘러볼 명소다. 현재 이곳은 박물관으로서 기능한다. 왕실이 교외의 사르수엘라 궁전으로 옮겨 갔기 때문이다. 역대 왕족들의 화려한 삶을 엿보면서 신고전주의 시대의 화려한 천장화와 벽화 그리고 왕실 소유의 미술 컬렉션을 감상할 수 있다. 바로 맞은편 왕실 성당인 알무데나 대성당도 가톨릭을 대표하는 국가의 왕실 성당답게 그 화려함을 자랑한다. 현 국왕 펠리페 6세의 결혼식이 이 성당에서 열렸다. 왕궁 바로 위쪽으로는 스페인 광장이 있다. 잔디 위에서 책을

나일 강변 수몰지구에 있었던 데보드 신전은 거대한 규모를 자랑했으나 6세기 이후 폐허로 변해 지금 규모 정도만 남아 있었다. 마드리드로 옮겨진 해는 1968년이다.

읽으며 일광욕을 즐기는 사람들로 가득한 이곳에서는 앞서 소개한 돈키호테 조각상을 만날 수 있다.

마드리드에서 야경을 즐길 수 있는 명소로는 두 곳을 꼽을 수 있다. 하나는 스페인 광장 바로 옆 프린시페 피오 언덕에 자리한 데보드 신전이다. 이곳을 처음 찾은 이들은 스페인 도심 한가운데 이집트의 고대 신전이 들어선 모습에 놀라게 된다. 이 신전은 이집트 정부로부터 감사 선물로 받은 것이다. 이집트에서 아스완 댐 공사를 할 때 유적들이 모두 수몰될 위기가 있었는데, 그때 스페인 기술진들이 가서 큰 도움을 주었다고 한다. 노을을 배경으로 어둠이 내리는 이 신전을 찾아 밤을 즐겨보자. 신전이 자리한 언덕은 건물들로 채워진 대도시와 황량한 교외의 풍광을 가른다. 그 위에서 펼쳐지는 이 신전의 고졸한 모습은 잊을 수 없는 여운을 남

시르쿨로 전망대에서 식사와 담소를 나누는 사람들. 이곳은 마드리드에서의 밤을 우아하게 연출해주는 명소다.

긴다. 명소로 꼽을 수 있는 다른 한 곳은 시벨레스 광장 부근에 있다. 마드리드 일정의 마지막 날이라면 그란 비아 초입에 자리한 이 전망대에 올라보자. 시르쿨로 데 베야스 아르테스, 줄여서 시르쿨로라 부르는 이 건물은 미술전시장이자 공연장인데, 이 건물 옥상에는 식사나 음료를 즐기면서 마드리드 시내를 내려다볼 수 있는 멋진 전망대가 있다. 구경만 원한다면 입장료만 내면 된다. 이곳에 오르면 시야가 탁 트인다. 그리고 마드리드가 얼마나 넓고 평평한 대지 위에 자리한 도시인지 실감할 수 있다.

마드리드에서 봐야 할 곳이 어디 이뿐이겠는가. 마드리드의 허파라 불리는 레티로 공원 이야기만 하려 해도 한참을 더 해야 하리라. 하지만 우리는 이제 마드리드가 자랑하는 미술 이야기를 해야 한다. 미술의 도시답게 마드리드엔 멋진 미술관이 정말 많다. 그 이야기를 차차 해볼 텐데 우선은 누구나 가장 먼저 가고 싶어 하는 그곳, 프라도 미술관에서 시작할까 한다. 그곳엔 벨라스케스와 고야라는, 스페인이 낳은 고전회화의 위대한 거장들이 우리를 기다린다.

# 프라도에서 만나는
# 황금시대 화가들

　1819년 문을 연 프라도 미술관은 미술을 좋아하는 이들에겐 꿈
과도 같은 곳이다. 역대 왕실에서 적극 수집한 거장들 작품들을 모
태로 탄생한 이 미술관은 자국 미술과 해외 미술이 가장 적절하게
균형을 이루고 있다는 평을 듣는다. 유럽 다른 나라에서 들여온 컬
렉션도 질과 양에서 매우 뛰어나지만, 다른 나라에서는 볼 수 없는
스페인 회화의 황금시대 작품들과 고야의 대표작 컬렉션이 미술관
의 절반을 구성하고 있기 때문이다. 게다가 간판 작품의 명성도 대

프라도 미술관의 정면, 광장 중앙에 자리한 벨라스케스. 그의 청동 조각상이 놓인 위치가 스페
인 회화에서 그가 차지하는 위상을 말해준다.

단하다. 루브르에 〈모나리자〉가 있듯, 이
곳 프라도에는 〈시녀들〉이 있는 것이다.
프라도 미술관 컬렉션은 그 규모가 상
당히 방대하다. 주요 작품들만 돌아보는
데에도 한나절로는 부족하다. 그러니 아
주 중요한 작품들만 서둘러 소개한다 하
더라도 책 한 권 분량은 족히 될 것이다.
아쉽지만 주요 작품 해설은 전문서적들
에 맡기고 이 책에서는 스페인 회화를
중심으로 이야기를 해보려 한다.

　프라도 미술관의 입구는 북쪽 문이다.
스페인 회화를 주로 둘러보기로 했지만
그래도 빼놓을 수 없는 작가가 있다. 바
로 16세기 초엽 네덜란드 남부지역에서
활약했던 화가 히에로니무스 보스다. 보
스의 그림은 그 독특함으로 정평이 나
있다. 사실적이면서도 인물의 표정과 동
작을 과장되고 우스꽝스럽게 그리고 있
는데, 가만히 들여다보고 있으면 작가 특
유의 유머와 풍자가 대단히 뛰어남을 느
낄 수 있다. 그림의 주제는 오로지 가톨
릭교회의 가르침이다. 소재를 달리할 뿐,
천국과 지옥의 구도 아래 공덕을 쌓은
자 천국에, 죄를 지은 자 지옥에 간다는

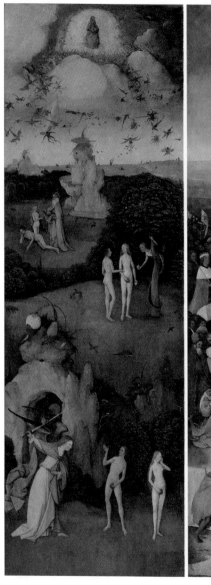

주제만을 그린다. 그런데 현존하는 보스의 그림 중 주요 작품 대다
수가 여기 프라도 미술관에 모여 있다. 보스의 그림을 너무나 좋아
했던 펠리페 2세가 돈을 아끼지 않고 모았기 때문이다. 다른 곳에

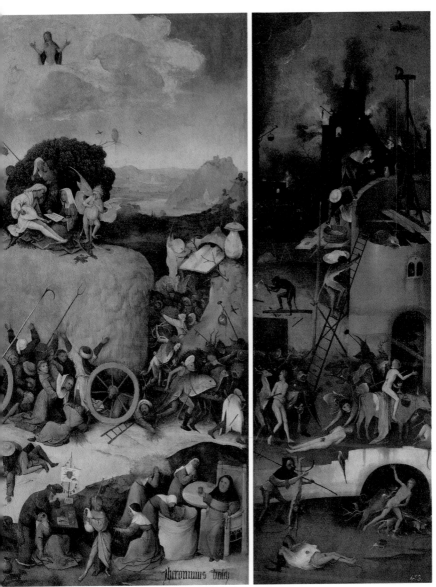

**히에로니무스 보스, 건초마차**, 1512~1515, 프라도 미술관
보스의 대작들은 이렇게 세 폭 제단화로 되어 있다. 좌측은 천국, 우측은 지옥이며 가운데에는
지옥에 가는 이유가 그려진다. 이 건초마차에는 인간이 범하는 7대 죄악이 다채롭게 그려져 있
다. 거대한 건초 더미는 인간들의 어리석음과 탐욕의 크기를 상징한다.

**카라바조, 다윗과 골리앗**, 1600, 프라도 미술관
카라바조 그림의 기법은 빛과 어둠의 기법이라 하여 키아로스쿠로라 불렀다.

선 보기 어려운 작품들이니 꼭 시간을 내서 보도록 하자.

스페인 회화가 엘 그레코에게서 시작되므로 프라도에서는 엘 그레코를 비중 있게 다룬다. 하지만 17세기 황금시대 화가들에게 큰 영향을 준 화가는 엘 그레코가 아니라 이탈리아의 화가 카라바조였다. 천재 카라바조는 세상에 없던 놀라운 그림을 선보였다. 그의 그림은 마치 연극 무대를 연상시켰는데, 무대 위 배우들이 강렬한 스포트라이트에 의해 선명히 부각되는 것처럼 그의 그림 속 인물들은 관람자들의 눈에 잊을 수 없는 강렬함을 선사한다. 이런 그림

을 한 번이라도 본 사람은 그 강렬함을 결코 잊을 수 없다. 이후 화가들이 너도나도 그의 화풍을 따라 그리면서 본격적인 바로크 시대가 열리게 되는데, 유럽의 여러 나라들 가운데서도 그의 영향을 가장 많이 받은 나라가 바로 스페인이었다. 스페인은 당시 나폴리를 지배하고 있었다. 카라바조는 말년에 나폴리 지역에

**호세 데 리베라, 성 요셉과 어린 예수,** 1632, 프라도 미술관
당시 나폴리를 대표하는 거장 데 리베라는 인물에 범접할 수 없는 기품을 불어넣어 큰 인기를 얻었다.

서 그림을 그렸고 그러다 보니 그 지역에서 활약하던 스페인 화가들이 그의 그림을 직접 접할 수 있었던 것이다. 카라바조의 명암법은 프란시스코 리발타에 의해 스페인에 소개되었으며, 나폴리의 거장 호세 데 리베라는 그 누구보다 카라바조 풍의 그림을 잘 그리는 화가로 명성이 높았다. 이들의 성공으로 스페인 국내에도 신드롬이라 할 정도로 카라바조 화풍이 붐을 이뤘다. 너도나도 카라바조의 제자를 자처하는 가운데 스페인 황금시대의 화풍이 자연스럽게 결정되었다.

호세 데 리베라의 뒤를 이어 황금시대 후반기를 대표하는 화가는 수르바란과 무리요였다. 수르바란은 스스로 독실한 신앙심을 갖고 있었던 만큼 영적으로 충만한 상태를 누구보다 잘 그려냈다. 이러한 그의 스타일이 교회로부터 큰 호응을 얻으면서 그의 그림은 한 시대를 풍미하게 된다. 하지만 그의 한결같은 스타일에 싫증이 난 사람들은 전혀 다른 스타일의 무리요가 등장하자 그를 버리고

무리요에 열광했다. 무리요는 '사랑스러움'을 그려내는 데 탁월한 역량이 있었다. 그는 종교화를 그리면서도 관람자들로 하여금 행복감을 느끼게 했다. 무리요는 당시 국민화가로 불렸는데, 그리하여 지금에 이르러서도 벨라스케스, 고야와 더불어 스페인 고전회화를 대표하는 3대 화가의 자리를 차지하고 있다.

호세 데 리베라, 수르바란, 무리요, 이 세 명의 주역에 당시 궁정화가로서 최고 자리에 있었던 벨라스케스를 더해 황금시대의 4대 화가라 부른다. 이들 외에도 인기를 얻은 많은 화가가 있었는데, 이처럼 17세기에 이르러 스페인 미술의 황금시대가 열린 이유는 무엇일까. 여러 요인이 있을 수 있지만 난 투자의 측면과 수요의 측면모두에서 그 요인을 찾을 수 있다고 생각한다. 16세기 후반 스페인에서는 미술에 대한 대규모 투자가 이뤄졌다. 펠리페 2세가 엘 에스코리알 궁전을 지으며 이탈리아 화가들을 대거 초빙했던 사례가 대표적이다. 대규모 건설사업에 예술 공방도 대폭 늘어나게 되었고, 이탈리아의 앞선 미술을 배우며 스페인 회화의 수준도 단번에 높아질 수 있었다. 다음은 미술 수요가 증가한 것을 꼽을 수 있다. 본래 스페인은 부의 불평등이 심각

**수르바란, 십자가의 예수와 화가 성 루가**, 1650년경, 프라도 미술관
예수를 바라보는 성 루가는 화가 자신의 초상으로 추정된다.

한 나라였다. 귀족계층은 막대한 영지를 갖고 있으면서 수많은 특권을 누렸다. 16세기 들어 식민지 경영이 성공했지만 부가 재분배되기보다는 불평등이 더 커지는 결과를 가져왔다. 더 부유해진 상류층은 대저택을 짓고 화가들에게 더 크고 더 화려한 그림들을 주문했다. 또 다른 수요층은 교회와 수도원이었다. 교회는 종교재판을 통해 이단을 처벌하고 동시에 죄인의 재산을 몰수할 권리가 있었으므로 이를 통해 부를 쌓을 수 있었다. 또한 상류층 사람들도 종교재판의 위협에서 자유롭기 위해서는 평소 교회에 대한 후원을 게을리해서는 안 되었다. 이 또한 사회적으로 많은 특권을 누리던 교회에 더 많은 자산이 몰리게 된 중요한 이유였다. 이제 금전에 구애를 받지 않게 된 교회는 성전을 꾸밀 때 더 크고 더 화려하게 장식을 하려 했다. 모든 화가에게 기회가 늘어났고 성공한 화가에겐 더 많은 기회가 주어졌다. 이에 재능 있는 젊은이들이 주저 없이 화가의 길에 뛰어들기 시작했다. 이것이 바로 황금시대의 명과 암이다. 빛이 밝게 느껴질수록 배경의 어둠은 짙고 어두운 법이다.

**무리요, 새와 성 가족**, 1650년경, 프라도 미술관
무리요가 그려낸 주인공들에게는 보는 이들의 미소를 자아내는 사랑스러움이 있다.

# 자취를 영원히 감춘
# 화가

이제 벨라스케스와 만날 시간이다. 벨라스케스는 세비야에서 자랐다. 당시 모든 화가들이 그랬듯 그는 어려서부터 카라바조 풍의 그림을 익혔다. 당시 세비야 화가들은 서민들의 일상을 담은 '보데곤'이라는 그림을 즐겨 그렸다. 보데곤이란 스페인 말로 부뚜막을 말한다. 등장인물들 앞에 부뚜막 식기들과 음식들이 그려진 그림들이다. 초기작들을 보면 그도 역시 이런 보데곤 그림을 통해 실력을 길렀던 것을 확인할 수 있다. 그러던 어느 날 그의 삶을 송두리째 바꿀 기회가 찾아왔다. 지인의 소개로 궁전에 불려 갔다가 젊은 국왕 펠리페 4세의 마음을 사로잡게 되었던 것이다.

**벨라스케스, 세비야의 물장수,** 1618~1622, 앱슬리 하우스
경력 초기에 그려진 이 그림에서는 인물은 물론 도자기와 유리잔 등 사물 묘사에서의 탁월함이 잘 드러난다. 특히 도자기 위로 흘러내리는 물방울들은 감탄을 자아낸다.

그의 뛰어난 기량과 성품에 매료된 펠리페 4세는 경력이 일천한 이 신참 화가를 궁정화가로 전격 발탁한다. 그런 다음 자신의 초상화는 오직 벨라스케스만 그릴 수 있도록 했다. 말하자면 궁정 법도를 무시한 파격적인 조치였던 것이다. 20대의 벨라스케스로서는 대단한 영예를 얻은 셈이었고 이것으로 그의 인생길이 결정되었다.

벨라스케스가 평생을 섬긴 펠리페 4세는 펠리페 2세의 손자였다. 그는 불행한 시기에 왕위에 올랐다고 할 수 있다. 그는 올리바레스 백작이라는 명석하고 청렴한 총리대신을 등용하여 여러 개혁정책을 의욕적으로 추진했지만 대외정세의 악화와 내부 기득권 세력의 거센 반발로 실패하고 만다. 그리고 포르투갈과 네덜란드를 연이어 잃으면서 스페인 제국의 위세가 볼품없이 줄어드는 것을 지켜봐야 했다. 단기간에 잃게 된 포르투갈과는 달리 수십 년에 걸친 전쟁을 치르고도 네덜란드를 잃게 된 결과는 스페인에 치명적 타격을 입혔다. 사실 네덜란드를 잘 다독거려 제국에 안정적으로 편입시킬 기회는 펠리페 2세 때 분명히 있었다. 과도한 세금 부담에 저항하여 반란이 일어난 이 지역에 펠리페 2세는 스페인 최정예 병력을 투입하였고 심지어 잔인함으로 악명 높은 알바 공작을 지휘관으로 임명했다. 이 지역에서 일어난 성상파괴 운동에 이성을 잃을 만큼 분노했기 때문이다. 끔찍한 학살에 이어 알바 공작은 1,000여 명을 사형에 처하고 망명하거나 도망친 이들 모두에게도 사형선고를 내렸다. 이런 공포정치는 즉각적인 효과를 보이긴 했으나 결국 네덜란드를 잃게 되는 결과를 초래했다. 독립까지는 원치 않았던 네덜란드 사람들이 목숨을 걸고 독립투쟁에 나서는 계기가 되었기 때문이다. 자신의 실책을 깨달은 펠리페 2세가 자신의 조카 파르네세를 총독으로 보내 보다 온건한 정책을 수립하고 우선 가톨릭교도들을 적극 포섭하는 정책을 폈지만 사태를 되돌릴 수는 없었다. 겨우 벨기에 지역만 지킬 수 있었을 뿐이었다. 이런 상황을 대대로 물려받은 펠리페 4세로서도 선택의 여지는 없었다. 여론에 떠밀려 출구가 보이지 않는 전쟁을 계속할 수밖에 없었던 것이다. 그러는 사이 국력은 고갈되었고 마침내 1648년 베스트팔렌 조약이 체결되며 길고도 무의미했던 전쟁이 끝났다. 스페인 전체 세수의 20퍼센트 이상을 담당하던 저지대에서도 가장 요지였던 북부, 즉 지금의 네덜란드 지역이 떨어져 나간 순간이었다.

**벨라스케스, 펠리페 4세의 초상,** 1628, 프라도 미술관
점잖고 유약했으며 예술을 사랑했던 펠리페 4세의 별명은 '창백왕'이었다.

해외에서 연이은 굴욕과 참패를 당하며 정치에 의욕을 잃어버린
펠리페 4세는 좋아하는 분야인 예술에만 빠져들게 된다. 당시 유럽
최고의 명성을 갖고 있던 루벤스를 초빙해 많은 그림을 의뢰하고
유럽 전역에서 값비싼 그림들을 사 모으기 시작했다. 또한 아끼던
벨라스케스를 성장시키기 위해 이탈리아에 유학을 보내기도 했다.
이는 루벤스의 조언에 따른 것이라는 일화가 전해지는데 확실하지
는 않다. 그런데 이 이탈리아 유학이 벨라스케스의 그림을 획기적

으로 변모시킨다. 아주 오랜 기간은 아니었지만 이탈리아에서 머문 동안 벨라스케스는 마치 마른 스펀지가 물을 빨아들이듯 앞선 미술을 배웠다. 거장들의 그림을 직접 마주하면서 번뜩이는 영감과 무수한 아이디어를 얻었다. 유학에서 돌아온 그가 한층 성숙해진 기교로 왕의 마음을 흡족하게 했던 것은 물론이다. 그 후로 벨라스케스가 다시 로마를 찾은 것은 거의 20년이 지나서였다. 늘 로마에서의 삶을 동경했던 벨라스케스가 이번에는 왕의 명을 받들어 여러 걸작들을 구매하고 이탈리아 화가들을 스페인으로 초빙하기 위해 나선 길이었다.

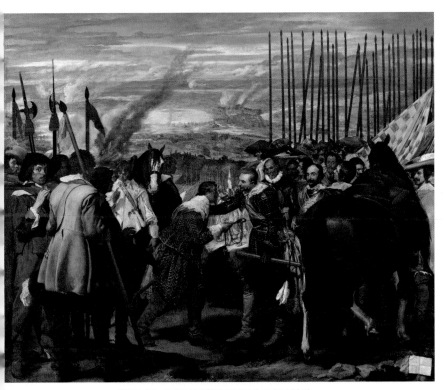

**벨라스케스, 브레다 성의 함락,** 1635년경, 프라도 미술관
스페인군의 역사적 승리 장면을 그린 연작화의 하나인 이 작품은 빛나는 승리의 순간임은 분명하지만 실은 안타까운 자기위로에 불과했다. 게다가 이 브레다 성은 2년 후 다시 빼앗기게 된다.

이 시기 벨라스케스의 기량은 절정의 시기를 맞고 있었다. 이때 그려진 그림 중에서 가장 유명한 그림으로 다음 세 점이 손꼽힌다. 그 첫 번째 작품은 당시 그를 수행했던 파레하라는 이름의 하인을 그린 그림이다. 이 그림이 그려진 이유로는 다음의 두 가지 이야기가 전해진다. 그 하나는 파레하가 요청했다는 설이다. 무어인으로 다재다능했던 파레하는 이탈리아 화가들보다 주인님의 그림이 훨씬 뛰어난데도 사람들이 몰라주는 것을 아쉬워했다고 한다. 그래서 자신의 모습을 그려달라고 한 뒤

**벨라스케스, 후안 데 파레하,** 1650, 메트로폴리탄 미술관
벨라스케스는 사진을 연상시키는 생동감을 그림에 불어넣었다.

그것을 들고 길거리 홍보에 나섰다. 로마의 집집을 돌아다니며 그는 집주인을 불렀고 주인이 나오면 그림 뒤에 숨어 있다가 그림 옆으로 모습을 드러내며 이렇게 말했다고 한다.

"정말 놀랍죠? 스페인에서 온 벨라스케스라는 화가의 솜씨랍니다. 꼭 기억하세요."

하지만 이 이야기는 신빙성이 떨어진다. 당시 벨라스케스는 로마에서도 유명했고, 전문가들 사이에서는 특히 대단한 찬사를 받고 있었기 때문이다. 교황의 초상화를 그릴 화가로 외국에서 온 그가 추천되었다는 것만 보아도 잘 알 수 있다. 하지만 교황은 그를 잘 몰랐기 때문에 자신의 초상화를 그리기 전에 다른 작품을 한 점 그려보라 요청했다고 한다. 그래서 그려지게 된 것이 파레하의 초상화였다는 것이다. 이 그림을 보고 나서야 교황은 그에게 초상화를 맡겼다고 한다. 이것이 두 번째 설인데, 그 이후 이야기도 재미있다. 그림이 완성된 뒤 자신의 초상화를 마주한 교황은 당황하며

벨라스케스, 인노첸시오 10세 초상, 1650년경, 도리아 팜필리 미술관
교황이 손에 든 쪽지에는 벨라스케스의 서명이 그려져 있다.

외마디 소리를 질렀다고 한다.

"Tropo vero!(이건 너무 생생하잖아!)"

그랬다. 벨라스케스는 그 이전에 없던 놀라운 초상화를 만들어 낸 것이다. 그림이 아니라 마치 사진을 보는 듯한 놀라운 빛의 묘사가 그림을 채우고 있었다. 이 그림을 본 사람들 모두가 충격을 받았는데 이는 이후 태어난 모든 화가들도 마찬가지였다. 교황은 이 생생함이 너무나 부담스러워 외부에 공개하길 꺼렸고 이로 인해 이 그림이 대중에게 공개된 것은 19세기가 되어서였다. 미술사에서 반드시 언급되는 이 그림이 후대에 미친 영향은 크다. 그중 가장 유명한 것은 영국 화가 프랜시스 베이컨이 그린 기괴한 모습의 교황 연작이다.

로마 체류 시절 그림 중 마지막으로 소개할 작품은 〈거울을 보는 비너스〉다. 매우 선정적인 이 그림은 종교재판소의 감시를 피해 은밀히 소장되어 있다가 나중에야 알려졌다. 권력자의 은밀한 주문에 의해 그려졌을 가능성이 높다. 혹자들은 이 그림의 주인공이 잠시 벨라스케스의 연인이었던 화가 플라미니아 트리바라고 주장한다. 확인할 길은 없다. 이렇듯 두 번의 이탈리아 체류를 통해 르네상스와 바로크 미술의 정수를 습득한 벨라스케스는 만개한 기량으로 최고의 걸작들을 선보이게 된다.

1660년 60대에 접어든 벨라스케스는 여전히 왕성한 활동을 하고 있었다. 당시 스페인은 프랑스와의 오랜 전쟁을 막 끝낸 참이었다. 양국은 우호의 표시로 루이 14세와 마리아 테레사 공주의 결혼을 추진했고 결혼식장은 국경에 위치한 섬으로 정해졌다. 벨라스케스는 이곳에 머물며 식장을 꾸미는 데 정성을 다했다. 그리고 마드리드로 돌아왔는데 갑자기 원인을 알 수 없는 열병이 그를 덮쳤다. 그는 회복하지 못했고 그렇게 세상을 떠났다. 그가 참 건강했었다는 것을 생각해보면 참으로 안타까운 일이었다. 그는 젊어서

**벨라스케스, 거울을 보는 비너스,** 1647~1651, 내셔널 갤러리
1914년 한 여성 인권 운동가가 구속된 동료의 석방을 주장하면서 그림 속 비너스의 등에 면도
칼을 그었다. 왜 이 작품이었을까.

대단한 행운의 주인공이 된 이래 늘 국왕의 각별한 사랑을 받는
엘리트 화가로서의 삶을 살았다. 아주 부유하진 않았지만 그렇다
고 특별히 부족한 것도 없는 안정적인 삶을 살았던 것이다. 하지
만 그 역시 돈키호테의 심장을 가진 사람이었다. 그가 추구한 가치
는 새로움과 탁월함이었다. 늘 자신의 그림이 과거에 없던 새로운
것이길 바랐던 그는 바쁜 일과 중에도 시간을 쪼개 새로운 기법과
구도를 실험했다. 이것은 그가 해야 했던 일이 아니라 그가 좋아
하던 일이었다. 이처럼 좋아하는 일에 몰두하는 과정에서 그는 빨
리 그리면서도 생생한 효과가 나오는 알라프리마 기법을 완성하게

마드리드 라말레스 광장. 벨라스케스는 이 광장 아래 어디엔가 묻혀 있다. 그는 자신의 모습을
영원히 감춰버렸다.

되었고, 사진에서나 포착 가능한 수준으로 그야말로 능숙하게 빛을 그려내게 되었다. 또한 여러 그림에서 예상을 뒤집는 반전의 구도를 선보여 많은 예술가들과 지식인들을 매료했다. 새로움을 향한 끝없는 모험들 그리고 자신이 좋아하는 일에 열정을 쏟아 탁월함을 이뤄냈다는 것. 이것이 바로 그를 서양미술사에 빛나는 위대한 화가로 만든 요인들이다.

이제 벨라스케스를 만나러 가자. 난 마드리드 왕궁에 갈 기회가 있으면 시간을 내서 바로 옆에 있는 라말레스 광장에 들르곤 한다. 벨라스케스, 그를 기리기 위함이다. 그는 이곳에 있었던 세례자 요한 성당에 묻혔었다. 8일 뒤 자신의 곁으로 온 아내와 함께. 그런데 지금은 그의 무덤을 찾을 길이 없다. 1811년 프랑스군이 이 광장을 재정비한다면서 세례자 요한 성당을 아무 계획 없이 허물어버렸기 때문이다. 그 후 그의 무덤을 발굴하려는 시도가 있었지만 모든 것이 뒤섞여 있어 그를 찾아낼 수 없었다. 그래서 그를 기리려는 이들은 나처럼 이렇게 이 광장을 거닐거나 카페에 잠시 앉아 있을 수밖에 없게 되었다. 그만큼 유명하고 또 온 국민의 사랑을 받는 인물의 무덤이 사라져버렸다는 것. 이는 스페인 역사에서 부끄러운 장면이기도 하다. 이렇게 그는 우리에게서 사라졌다. 늘 새롭고자 했던 화가는 자신이 남겨진 모습조차 진부해질까 염려했던 걸까. 그는 이 광장 어딘가에서, 하지만 그 누구의 방해도 받지 않고 편안하게 쉬고 있으리라 애써 위안해본다.

# 프라도에서 만나는 걸작
# 벨라스케스

프라도 미술관에는 놓칠 수 없는 벨라스케스의 걸작이 다수 전시되어 있다. 그중에서 난쟁이 광대 세바스티안 데 모라를 그린 그림, 서민들과 어울리는 바쿠스의 그림도 인기 있는 작품이다. 여기서는 그의 작품 중 가장 인기가 있는 고대 신화를 그려낸 그림 두 점과 대표작 〈시녀들〉을 만나보기로 한다. 처음 소개할 작품은 〈불

**벨라스케스, 불카누스의 대장간**, 1630, 프라도 미술관
곱사등 난쟁이라는 불카누스가 흠잡을 데 없는 몸으로 다시 태어났다. 이는 이상적 아름다움을 추구했던 당시 로마 미술의 특색이다.

카누스의 대장간〉이다. 불카누스는 대장장이의 신으로 작고 등이 굽은 사내다. 그는 얼떨결에 비너스의 남편이 되었는데, 이는 잘생긴 남자만 좋아하던 비너스에게 제우스가 내린 일종의 벌이었다. 그런데 비너스가 유부녀가 되었다고 사랑을 포기할 리 없다. 멋지고 늠름한 전쟁의 신 아레스와 몰래 불륜의 밀회를 즐기는 중이었다. 그림은 대장간을 보여준다. 불카누스와 함께 여러 인부들이 일하고 있는데 그들 앞에 아폴론이 나타났다. 그는 지금 비너스와 말다툼을 하고 나서 화가 잔뜩 난 상태인데, 홧김에 비너스의 밀회를 고자질을 하러 온 참이다. 일꾼들도 일을 멈추고 놀라는 가운데 불카누스의 눈이 치켜떠진다. 오쟁이 진 신세가 된 그는 무엇을 하게 될까? 아마 자신의 손재주로 아레스와 비너스에게 톡톡히 망신을 주게 될 것이다. 그런데 벨라스케스는 신화의 여러 장면 중에서도 왜 이 장면을 골랐을까. 가만 보니 이 그림에서 눈에 띄는 건 건장한 사내들의 군살 하나 없는 인체미다. 이는 그가 당시 이탈리아에 유학을 가서 그곳의 미술을 열심히 연마하고 있었음을 보여준다. 해부학을 통해 완벽한 인체 소묘 능력을 갖추게 됨으로써 그의 그림은 한 단계 더 발전하게 되었다. 이 그림을 본 펠리페 4세는 즉시 구매를 했다고 전해진다.

신화를 다룬 또 하나의 잊을 수 없는 걸작은 바로 〈아라크네의 우화〉다. 이 그림은 벨라스케스의 기량이 이제 완벽하다 못해 원숙함을 갖추던 시기에 그려진 것이다. 이 그림에는 일반적인 그림의 구도를 뛰어넘는 벨라스케스만의 독특한 접근법이 담겨 있다. 일단 신화 속 이야기를 따라가 보도록 하자. 전경에는 두 명의 여자가 등장한다. 왼편의 나이 든 여인은 물레를 돌리고 오른편의 젊은 여인은 실을 다듬는다. 이 둘은 지금 누가 더 뛰어난지를 놓고 시합을 하는 중이다. 젊은 여인이 아라크네인데 그녀는 뛰어난 직물기술을 갖고 있었다. 많은 이들로부터 찬사를 듣고 우쭐해진 그녀는 직물의 여신 아테네가 오더라도 자신을 능가할 수 없을 것

**벨라스케스, 아라크네의 우화,** 1655~1660년경, 프라도 미술관
노파로 분장했지만 아테네 여신의 아름다움은 감출 수 없다. 화가는 그녀의 매끈한 다리로 그
녀가 여신임을 보여주고 있다.

이라 자신했다. 이 이야기를 들은 아테네 여신은 화가 났다. 하지
만 화를 삭이고 노파로 분장해 아라크네 앞에 나타나 점잖게 타일
렀다. 하지만 그녀가 여신인지 알 턱이 없는 아라크네는 당연히 무
시했다. 그러자 아라크네의 오만방자함에 더 이상 참을 수 없게 된
아테네 여신이 시합을 벌이자고 제안했다. 아라크네도 코웃음을 치
며 그 제안을 수락했다. 이들의 자존심 대결은 어찌 되었을까. 그
이후의 이야기는 그림의 중앙 뒤편 무대에서 펼쳐진다. 노파의 두
건을 벗어 던지고 자신의 모습을 드러낸 아테네 여신이 팔을 치켜
들고 화를 내고 있다. 화가 난 이유는 여럿이다. 표면적으로는 아라
크네의 불경함을 언급한다. 감히 자신과 비교를 한 것도 모자라 제
우스 신마저도 조롱하다니! 벽에 걸린 직물을 보면 아라크네가 무

**티치아노, 에우로파의 납치,** 1559~1562, 이사벨라 스튜어트 가드너 미술관
벨라스케스의 〈아라크네의 우화〉 배경에 등장하는 그림이다.

엇을 태피스트리에 그려냈는지가 보인다. 바로 제우스가 소로 변신
해 아름다운 여인을 납치하는 장면이다. 이런 불경을 어찌 용서할
수 있겠는가. 하지만 아테네 여신이 정말로 분노한 이유는 다른 곳
에 있다. 아라크네가 만든 작품이 자신의 작품보다 못하지 않고 실
제로는 더 뛰어나 보였던 것이다. 신과의 대결에서 지면 살아날 가
능성이 조금이라도 있지만 이기면 그 가능성은 사라진다. 무엇보다
용서할 기분이 생기지 않기 때문이다. 아라크네는 자신이 여신의
분노를 사고 말았다는 것을 깨닫고 사색이 되었다. 끔찍한 형벌을
받고 죽을 운명임을 알아차린 탓이다. 그래서 기습적으로 자결을
시도한다. 하지만 아테네 여신이 쉽게 죽는 것을 용납할 리 없다.
자살을 막은 후 아라크네를 거미로 만들어버렸다. 평생 실을 만들
어야 하는 운명 속에 그녀를 가둬버린 것이다. 이 제법 긴 이야기

를 한 폭의 그림에 담아내는 솜씨가 어떤가. 벨라스케스, 참으로 대단한 화가라 하지 않을 수 없다.

하지만 아직 우리는 그의 대표작을 만나지 않았다. 〈시녀들〉. 높이 3미터가 넘는 이 대작은 프라도 미술관 중앙 홀 정중앙에 자리하고 있다. 바로 벨라스케스의 방이다. 이 그림 앞으로 가면 이미 많은 인파들로 점령당해 발 디딜 틈이 없다. 프라도 미술관에 온 이들 모두가 가장 보고 싶어 하는 그림이기 때문이다. 이 그림에 입혀진 명성은 그야말로 대단하다. 우선 이 그림은 인간이 그린 미술작품 중에 가장 위대한 작품으로 선정된 바 있다. 지금으로부터 30여 년 전 영국의 한 잡지가 진행한 설문조사에서 나온 결과였다. 일반 대중이 아닌 미술계 종사자들을 대상으로 했던 그 조사에서 〈시녀들〉은 〈모나리자〉 등을 제치고 당당히 1위에 올랐다. 피카소에 얽힌 일화도 이 그림의 명성을 높이는 데 한몫했다. 이 그림에서 받은 영감이 얼마나 컸던지 피카소는 이후 이 그림을 테마로 무려 50여 점에 달하는 그림을 그렸다고 한다. 그 대부분은 현재 바르셀로나 피카소 미술관에 있다. 이 외에도 〈시녀들〉을 주제로 다룬 작가와 철학자들이 정말 많다. 그만큼 이 작품에는 과거에 없었던 새로움이 있었던 것이다.

이 작품은 기법으로만 보더라도 이후 화가들에게 미친 영향이 대단하지만, 문화 전반에까지 큰 반향을 불러일으킨 요인은 다른 곳에 있다. 그건 화가와 모델, 화가와 관객의 관계를 완전히 다른 차원으로 비틀어버린 데 있다. 이 그림의 주인공은 궁정의 귀염둥이 마르가리타 공주와 시녀들로 보인다. 그런데 왼편으로 큰 캔버스의 뒷면이 보이고 그 앞에 위치한 화가가 보인다. 우리는 자연스럽게 화가가 거울을 보며 자신과 공주 일행을 그린 것이라 생각하게 된다. 하지만 이 그림에는 커다란 반전이 숨어 있다. 저 뒤로 정면에 작은 거울이 있는데 그 거울에 두 사람의 모습이 비친다. 바로 왕과 왕비다. 한참 동안 생각을 정리하고 나서야 모든 비밀이 풀

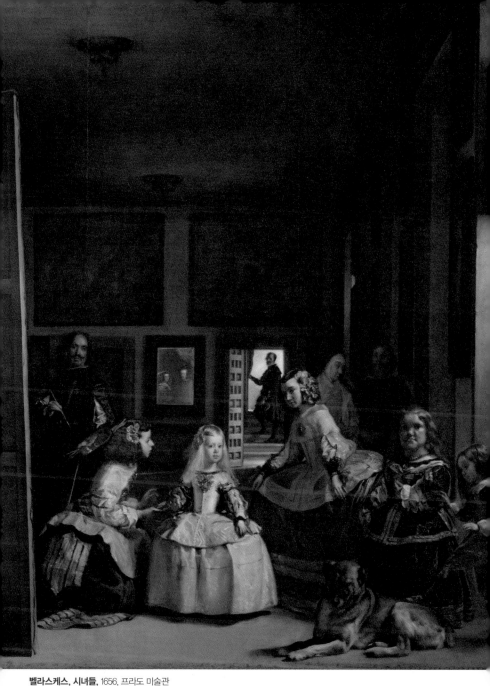

**벨라스케스, 시녀들,** 1656, 프라도 미술관
이 그림의 묘미 중 하나는 벨라스케스만의 필력에 있다. 매우 사실적으로 그려진 이 그림은 가까이에서 세부 묘사를 보면 깜짝 놀랄 수밖에 없다. 빠른 필치로 물감을 뭉개듯 그린 곳이 많기 때문이다.

린다. 화가는 왕과 왕비를 그리고 있었던 것이다. 그리고 공주와 그 일행은 국왕 부부 초상화가 그려지는 현장을 찾아온 손님들이었던 것. 그런데 이 장면을 그림으로 구현한 화가는 이 모두를 뒤집어 재구성을 한다. 관람객의 시점과 국왕 부부의 시점이 일치하고 이는 다시 화가의 시점과 일치한다. 놀라운 발상이자 새겨볼수록 참으로 절묘한 구성이라 하지 않을 수 없다.

# 귀머거리의
# 검은 집

프라도 미술관 매표소와 2층 입구가 마주 보이는 곳에 생각에 잠긴 고야가 서 있다.

사라고사 인근 푸엔데토도스에서 태어난 고야는 벨라스케스보다 150년 뒤의 사람이다. 그러다 보니 바로크 시대는 어느새 먼 과거가 되어버렸다. 그사이 스페인에서는 많은 일이 있었다. 우선 스페인을 지배하는 왕가가 바뀌었다. 합스부르크 왕가의 카를로스 2세가 자식을 낳지 못하고 죽은 뒤 왕위 계승 전쟁이 벌어졌고, 우여곡절 끝에 스페인 말조차 할 줄 모르는 루이 14세의 손자 필리프가 펠리페 5세라는 이름으로 왕좌에 올랐다. 부르봉 왕가 시대가 열린 것이다. 이 과정에서 스페인은 많은 것을 잃었다. 여러 나라의 간섭 속에서 네덜란드 지역과 이탈리아 지역에 남아 있던 소유령을 잃었고, 지브롤터와 발레아레스 제도의 메노르카 섬

을 영국에 넘겨주었다. 이젠 거의 남아메리카 식민지만 남은 셈이
된 것이다. 나라 사정은 한층 더 복잡했다. 프랑스 혈통의 왕들은
강력한 중앙집권을 추구하며 선진 제도와 문물을 들여와 스페인을
발전시키려 했는데, 이질적인 것을 극도로 거부하는 스페인 사회의
거센 저항에 부딪치면서 성과는 없이 갈등만 양산하고 있었다. 귀
족, 교회, 관료, 백성. 이들 중 그 어느 세력의 협력도 얻지 못하고
왕실은 헛심만 쓰고 있었던 것이다. 자연히 왕들은 무기력해졌다.
애를 써도 안 써도 달라지는 것은 없으니 즐길 거리들만 찾아 다녔
던 것이다. 고야가 성장하던 시절의 분위기는 이러했다.

벨라스케스가 어려서부터 승승장구했던 것에 비해 고야의 성장
기는 순탄치 않았다. 그는 궁정화가를 꿈꾸고 있었는데 엘리트 코
스이자 궁정화가 입문과정인 마드리드 산 페르난도 왕립 미술 아
카데미에 연이어 낙방하면서 시작부터 좌절을 맛보았던 것이다. 이
후 절치부심하여 이탈리아 유학을 통해 경력을 쌓은 고야는 동료
이자 손위 처남이 된 바예우의 추천으로 천신만고 끝에 궁정 일을
맡아서 하게 된다. 궁전 벽면을 장식할 태피스트리 밑그림을 그리
는 일이었다. 더디지만 결국 성공이 찾아왔다. 스페인 풍속을 그린
태피스트리 그림으로 그는 많은 고객들을 얻게 되었고 점차 인정
을 받게 되었다. 곧 왕위를 물려받게 될 왕세자 부부가 고야의 그
림을 좋아하게 되면서 그는 마침내 성공가도에 올라서게 된다. 자
신이 낙방했던 산 페르난도 왕립 미술 아카데미 교수가 되어 회화
부 2인자의 자리에 올랐고, 카를로스 4세가 왕위에 오르고 난 뒤
인 1789년에는 결국 꿈에 그리던 궁정화가가 되었다. 하지만 절정
의 순간 그는 큰 좌절을 맛보았다. 1792년 카디스를 여행하다 심
한 병을 앓은 직후 청력을 잃게 되었던 것이다. 그 뒤 그는 대화가
불편해지면서 생긴 공간을 자기 내면과의 대화로 채워나가기 시작
했다. 그는 지금껏 그리지 않았던 새로운 그림을 그리기 시작했고
주문받은 그림에도 내면의 깊은 이야기들을 담아내기 시작했다.

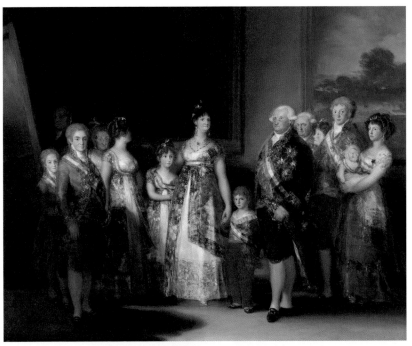

**고야, 카를로스 4세와 가족들,** 1800∼1801, 프라도 미술관
전혀 미화하지 않은 듯 보이는 이 그림에서 왕실 사람들은 다소 어리석게 그려졌다. 하지만 고야가 의상의 화려함을 그려내는 솜씨만큼은 모두의 찬사를 받았다. 왼편 그늘 속에 화가가 보이는데 이 구도는 벨라스케스의 그림 〈시녀들〉의 영향을 받은 것이다.

    그러던 그에게 갑작스럽게 사랑이 찾아왔다. 상대는 스페인을 대표하는 귀족 가문인 알바가 상속녀 카에타나였다. 그녀는 오래도록 고야를 알고 지내며 고야의 그림을 좋아했었다. 이 매력적인 귀족은 안달루시아에 여행을 갔다가 남편이 갑작스럽게 죽은 뒤 상복을 입은 몸으로 고야를 자신의 별장으로 데려가 함께 지냈다. 이들이 사랑을 나눈 사이였는지에 관해서는 여전히 논쟁 중이지만, 이때 고야가 그린 여러 장의 드로잉은 둘 사이의 관계가 보통은 아니었음을 짐작하게 한다. 하지만 이 사랑은 오래가지 않았다. 알바 공작부인이 곧 새로운 남자에게 빠졌고 고야는 버려졌던 것이다. 그녀가 떠나고 남은 상처는 세상을 향한 고야의 마음을 더 닫아버

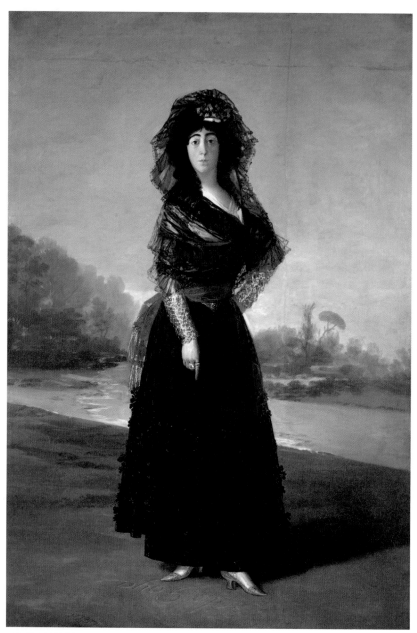

**고야, 알바 공작부인**, 1797, 뉴욕 히스패닉 소사이어티
사랑에 빠진 공작부인은 고야의 이름을 새긴 반지를 낀 손으로 당당하게 땅바닥에 쓴 글씨를
가리킨다. '오직 고야뿐.'

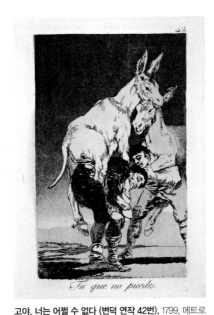

**고야, 너는 어쩔 수 없다 (변덕 연작 42번)**, 1799, 메트로
폴리탄 미술관
당나귀는 게으르고 어리석은 스페인의 특권층을 상징한
다. 이들을 부양해야 하는 건 가난한 농민들이다.

리게 만들었다. 그는 판화의 매력을 오래
전부터 알고 있었고 공작부인과 지내며
드로잉에도 매력을 느꼈다. 그는 스페인
사회에 뿌리 깊게 자리한 부조리와 미신
에 휘둘리는 이들의 어리석음을 풍자하
는 판화를 제작했다. 사람들이 〈변덕〉이
라 이름 붙인 이 판화집은 곧 사람들의
입에 오르내렸다. 성직자들에 대한 풍자
도 신랄했기 때문에 이를 본 종교재판소
간부들은 분노했지만 그를 어찌할 수는
없었다. 그는 왕이 너무나도 아끼는 화가
였던 것이다.

고야는 주군이자 은인인 국왕 부부
를 위해 헌신했지만 민심은 떠나가고 있
었다. 비록 성과를 내지는 못했지만 선대
인 카를로스 3세는 계몽군주였고 스페
인 개혁을 위해 평생을 바친 왕이었다. 많은 이들이 왕을 존경하고
사랑했었다. 하지만 그의 아들인 카를로스 4세는 의욕도 재능도 없
는 그야말로 무능한 왕이었다. 그가 사치와 사냥에 관심을 쏟는 동
안 실제 나랏일은 왕비인 마리아 루이사가 장악하고 있었다. 왕비
의 주변에는 비리와 부정부패가 끊이지 않았지만 이를 견제하거나
막는 이가 아무도 없었다. 그녀는 왕세자비 시절부터 근위대 장교
였던 마누엘 데 고도이를 총애하여 주위의 반대를 무릅쓰고 고속
승진을 시켰는데, 마침내는 젊은 그를 재상의 자리에 앉혔다. 나라
안에서 이 둘의 관계를 모르는 사람이 없었다. 사람들은 왕과 왕비
그리고 마누엘을 가리켜 '속세의 삼위일체'라 부르며 조롱했다. 왕
실의 권위가 바닥에 떨어져 버렸던 것이다.

무소불위의 권력을 갖게 된 고도이는 꽤 영리한 인물이었지만

급변하는 세계정세에 대처할 만큼의 역량은 없었다. 대혁명의 물결이 스페인을 피해 가나 싶던 무렵 프랑스에서는 나폴레옹이 등장해 권력을 장악했다. 스페인 사람들에게 그는 두려움이자 희망이기도 했다. 나폴레옹 추종자들이 주축이 된 아란후에스의 반란으로 왕과 왕비는 쫓겨났고 그의 아들 페르난도 7세가 왕위를 계승했다. 그때 나폴레옹이 마수를 뻗쳤다. 나폴레옹은 협상을 핑계로 국왕가족 모두와 마누엘 데 고도이를 불러 모은 후 이들을 붙잡아 가두고는 군대를 끌고 와 스페인을 침공했다. 고야를 비롯한 많은 이들이 처음엔 나폴레옹에게 기대를 가졌다. 무능한 왕실을 내쫓고 프랑스 수준의 새로운 세상을 열어줄 것이라 생각했던 것이다. 하지만 나폴레옹은 이런 기대를 무참히 짓밟았다. 그는 그저 정복자였을 뿐이다. 나폴레옹에게 학살당하는 사람들을 보며 고야는 닫았던 마음을 완전히 걸어 잠갔다. 교외의 조용한 곳에 집을 짓고 은둔자처럼 살면서 기괴하고 어두운 그림들로 집 안을 덮어버렸다. 나폴레옹이 물러가고 페르난도 7세가 다시 돌아왔을 때 고야는 스페인을 떠나야겠다고 결심했다. 그는 허락을 얻어 프랑스로 건너갔고 망명자처럼 그곳에서 여생을 보냈다.

스페인 광장에서 만사나레스 강변으로 걸어간다. 프린시페 피오 기차역을 따라 북서쪽으로 가다 보면 광장이 나오고 그곳에 산 안토니오 데 라 플로리다 성당이 있다. 고야를 만나러 온 것이다. 이 성당에 들어서면 천장화가 우리의 눈길을 사로잡는다. 한눈에 보아도 고야의 작품이다. 머나먼 프랑스에서 눈을 감은 고야는 자신이 정성스럽게 장식한 이 성당에 돌아와 영원히 잠들었다. 고야는 본래 산초의 성향을 가진 인물이었다. 젊은 날 그를 치열하게 살아가도록 한 목표는 오로지 세속적 성공이었다. 더디긴 했지만 그는 일생의 목표였던 궁정화가가 되었고, 부유한 삶을 살게 된 자신에게 자부심을 느꼈다. 하지만 그는 인생의 중반에 접어들면서 갑작스

산 안토니오 데 라 플로리다 성당 내부의 모습.

럽게 돈키호테의 삶 또한 시작하게 되었다. 그 계기는 병으로 청력을 잃어버린 일이었다. 자신의 내면과 깊은 대화를 나누게 된 고야는 그 뒤로 이중생활을 시작했다. 한편으론 왕실 및 귀족들이 원하는 그림들을 계속 그리면서 다른 한편으론 오직 자신의 목소리가 이끄는 대로 전에 보지 못한 새로운 그림들을 그렸다. 드로잉, 판화, 유화로 이어진 이 기괴하고 독창적인 그림들은 본래 남들에게 보여주기 위한 게 아니었다. 침묵의 동굴에서 바라본 스페인의 가슴 아픈 현실을 깊은 철학적 성찰과 함께 그림으로 담아냈을 뿐이었다. 그는 궁정화가가 되는 바람에 본의 아니게 소위 '못 볼 것들'을 너무나 많이 보게 되었다. 지배층과 엘리트들의 무능과 부도덕은 상상을 초월했고 계몽주의를 흠모한 지성인들은 권력과 종교의 위협 앞에 그저 비겁하고 무기력할 뿐이었다. 그는 가만히 있어서는 안 된다고 생각했다. 부조리한 세상에서 고통받고 죽어가는 불쌍한 이들을 그리고, 인간 본성의 잔인함이 어디에까지 이를 수 있는지 고발하는 것이 자신이 해야 할 일이라고 생각했다. 그렇게 오랜 세월 그는 시간을 아껴 자기만의 그림을 그렸고, 세상 그 어떤 화가도 견줄 수 없는 독창성과 탁월함을 이뤄냈다. 결국 그는 자기 내면으로 은둔한 채 세상을 등지고 여생을 살았다. 이는 역설적으로 더 나은 세상에 대한 그의 열망이 얼마나 강렬했었는지를 말해준다.

성당 문을 나서면서 이런 궁금증이 떠올랐다. 앞서 언급한 바 있지만 시간의 힘은 무섭다. 도도히 그리고 무심히 우리를 길들여 버린다. 세상을 등지고 잠든 지 벌써 200년을 바라보는 지금, 그는 어떠할까. 편히 잠들었을까? 꼭 걸어 잠갔던 마음이 조금은 열렸을까? 그리고 세상에 대한 믿음과 열정을 다시 가져도 좋다고 생각하게 되었을까? 그러리라 믿어본다.

# 프라도에서 만나는 걸작
# 고야

고야는 스페인 회화에서 고전시대의 문을 닫고 근대의 문을 연 화가로 기억된다. 다작으로도 유명한 그는 많은 그림을 우리에게 남겼다. 프라도 미술관에서도 여러 전시실을 할당해 고야의 작품들을 전시하고 있다. 지하 1층에서 3층에 이르는 모든 층에 고야의 전시실이 있으니 안내지도를 잘 보면서 꼼꼼히 챙겨 봐야 한다. 고야의 작품 중 가장 인기가 있는 작품은 뭐니 뭐니 해도 마하 연작일 것이다. 〈옷을 벗은 마하〉와 〈옷을 입은 마하〉 두 점이 우리를 기다린다.

종교적 분위기가 공기마저 짓누를 정도인 스페인에서 이런 그림이 그려졌다는 건 지금도 놀라울 정도이니 발견된 뒤 당시 사람들이 느꼈을 충격은 그야말로 어마어마했을 것이다. 이 그림의 선정성은 벨라스케스의 〈거울을 보는 비너스〉를 능가하는 수준이다. 예상대로 이 그림은 비밀리에 그려진 그림이었다. 의뢰자가 누구인지는 확실하지 않은데 이 그림을 소유하고 있다가 발각된 이는 왕비의 총애를 받던 재상 마누엘 데 고도이였다. 그가 쫓겨난 뒤 그의 집에서는 이 작품들 외에도 온갖 외설적인 작품들이 발견되었다고 전해진다. 이 작품들은 종교재판소에 몰수되어 있었고 고야 역시 불려가 엄한 문초를 받았다고 한다. 지금까지도 이 작품에 관해 이어지는 가장 큰 논란은 이 그림 속 여인이 누구냐 하는 것이다. 마누엘 데 고도이의 애인이었던 페티타 투토라는 설이 유

**고야, 옷을 벗은 마하,** 1795〜1800, 프라도 미술관

**고야, 옷을 입은 마하,** 1800〜1807, 프라도 미술관
이 그림은 〈옷을 벗은 마하〉를 덮는 용도로 제작되었다는 설이 유력하다. 고도이 비밀의 거실
에서는 특별한 이들이 찾았을 때에만 끈을 당겨 뒤의 그림을 공개했다고 한다.

력하지만, 사람들은 알바 공작부인이라는 설에 더 끌리는 경향이 있다. 고야를 떠났던 알바 공작부인은 호색가인 마누엘 데 고도이와도 깊은 관계를 가진 적이 있었다. 그러다 원인을 알 수 없는 가운데 갑자기 사망했다. 사람들은 독살된 것이라 믿었고, 질투심에 눈이 먼 왕비가 벌인 짓이라는 소문이 돌았다. 그런데 마누엘 데 고도이는 벨라스케스의 〈거울을 보는 비너스〉도 소장하고 있었는데 기록에 따르면 공작부인이 선물로 주었던 것이다. 이는 분명한 사실이다. 이를 근거로 호사가들은 이 두 점의 마하도 공작부인이 자신의 모습을 그려 고도이에게 선물한 것이라 주장한다. 벨라스케스의 누드를 집에 두고 살았던 공작부인이 자신의 누드를 그리고 싶다는 생각을 할 수도 있지 않았겠느냐는 것이다. 하지만 작품의 제작연대를 고려했을 때 그 가능성은 극히 희박해진다. 이때는 이미 고야와 공작부인의 관계가 끝난 뒤였기 때문이다. 남은 가설은 과거의 연인이었던 고야가 당시의 연인인 마누엘 데 고도이를 위해 공작부인의 누드를 그렸다는 것이다. 설정 자체는 거의 막장 드라마 수준으로 자극적이나 이 역시 개연성은 극히 없다. 하지만 사람들은 믿고 싶은 이야기를 믿는다. 이 때문에 명문가인 알바 가문은 이 그림에 얽힌 이야기로 오랜 세월 불명예에 시달렸다. 이에 참다 못한 후손 중 하나가 그림 속 주인공이 선대 공작부인이 아니라는 것을 증명하기 위해 법의학자를 대동해 실제로 무덤을 파헤치기도 했다. 하지만 법의학자의 이야기는 그 후손이 원하던 것이 아니었다. 그는 다음과 같이 말했다고 한다.

"골상은 그림과 조금 다르지만 골격의 크기는 매우 유사해서 맞는다고 할 수도 없고 틀리다고 할 수도 없네요."

후손인 공작으로서는 땅을 칠 노릇이었을 것이다. DNA 검사로도 해결할 수 없는 일이니 갑갑하기 이를 데 없는 상황이라 하겠다.

프라도 미술관에서 꼭 챙겨 봐야 하는 방은 말년의 고야가 은둔

생활을 할 때 자신의 집을 장식했던 일
련의 그림이 전시된 방이다. 당시 사람들
은 고야의 집을 '귀머거리의 집'이라 불
렀는데, 그의 집 1층과 2층을 채우고 있
던 그림들이 본래 순서에 따라 전시되어
있다. 〈마녀의 밤잔치〉, 〈검은 개〉, 〈성 이
시드로의 샘으로〉 등 그려진 그림은 모
두 검은 색조의 기괴하면서도 공포심을
불러일으키는 그림들이다. 그중 가장 유
명한 그림은 자식을 집어삼키는 사투르
누스를 그린 그림일 것이다. 로마 신화에
서 사투르누스는 농경의 신이다. 그리스
신화에서는 크로노스에 해당한다. 크로
노스는 자식이 자신을 죽이고 최고의 신
의 자리에 오를 것이라는 신탁을 듣고
자식을 낳는 족족 집어삼킨 신이다. 그
런데 고야는 이 그림에서 '집어삼켰다'는
상징적인 표현에 머물지 않고 잔인하게
'씹어 먹는' 모습을 그려낸다. 이 작품을
어떤 이들은 권력을 지키기 위해 패륜적

**고야, 자식을 잡아먹는 사투르누스**, 1820~1823, 프라도
미술관
이 잔인한 그림은 밑그림과 다르게 그려졌다. 밑그림에는
두 아이를 양손에 들고 발부터 잡아먹는 그림이 그려져
있다.

인 일이 자행되는 세상을 풍자한 것으로 해석한다.

# 마드리드가 들려주는
# 이야기

벨라스케스에서 고야에 이르기까지 스페인이 자랑하는 고전미술의 시기를 살펴보았다. 황금시대를 맞았던 17세기 이후 스페인에서는 미술은 물론 시와 소설, 연극 등 문화예술 전반에서 점차 생기가 사라져갔다. 이는 국가적으로 스페인 제국이 몰락하는 과정과 궤를 같이하는 것이다. 고야만이 독특한 섬으로 존재한다고 여겨진다. 난 이런 현상을 제대로 이해하려면 거시적인 안목에서 스페인의 역사를 조망해보아야 한다고 느꼈다. 큰 틀에서 보면 스페인의 생명력을 옥죈 일들이 분명히 드러나게 될 것이다.

지키려는 가치가 너무나 소중하다고 느낄 때 그것에 어긋나는 모든 것은 악한 것으로 보인다. 이때 이념이라는 것이 생겨난다. 중세에서 근대를 지나기까지 스페인 역사에서 가장 큰 사건은 무어인들의 침략과 정복이라 할 수 있다. 그 뒤의 역사는 그로 인해 큰 틀이 정해져 버린 역사였던 것이다. 이후 스페인이라는 나라를 만든 이들은 저 북쪽까지 쫓겨났다가 다시 반도를 되찾은 이들이었다. 그 중심엔 카스티야가 있었다. 되찾기까지 대략 800년. 이들이 가진 이념의 뿌리는 그 세월만큼이나 깊고도 깊은 것이었다. 신을 위한 헌신은 이들에게 놀라운 축복으로 되돌아왔다. 대제국으로 올라서 광대한 신대륙을 손에 넣었고 연이은 행운으로 이들의 영토는 넓어져만 갔다. 이러한 성공에 고무된 스페인 사람들에게 이념은 맹신이 되어갔다. 이들은 레콩키스타 직후 개종하지 않은

자들을 모두 내쫓고 거부하는 이들을 죽였는데, 이 정도는 종교전쟁을 겪은 곳 어디서나 있을 수 있는 일이라 할 수 있다. 그러나 스페인 경제는 상공업을 잘해내던 무어인들과 경제가 돌아가는 데 중요한 역할을 하던 유대인들을 잃게 돼 장기적으로 큰 타격을 입게 된다. 하지만 스페인은 거기서 멈추지 않았다. 이후 100만이 넘는 개종한 이슬람인들과 유대인들마저도 '거짓 개종'이라 몰아세우며 내쫓고 저항하는 이들 모두를 죽였다. 진실로 개종했는지 아닌지는 중요하지 않았다. 어차피 가려낼 방법이 없었으므로 개종 그 자체가 죄가 되어버렸던 것이다. 이 과정에서 그동안 눈에 보이지는

톨레도 대성당 내 역대 대주교들의 초상화가 걸려 있는 방이다. 이 중 상당수가 레콩키스타 이후 스페인에 거세게 몰아 닥친 순혈주의와 이단논쟁, 마녀사냥의 광풍을 이끌었던 책임자들이다.

않았지만 힘들고 고달픈 일들을 도맡아 하던 모리스코[개종한 무어인]들마저 잃게 돼 스페인 사회는 일대 혼란에 빠지게 되었다.

그런데 스페인 교회는 거기서도 멈추지 않았다. 교회 내 고위 성직자가 될 사람은 조상 중 단 한 사람이라도 이교도가 있어선 안된다는 이른바 순혈령을 통과시키더니 이것을 스페인 사회 전반에 적용시키려 했다. 즉 교회만이 아니라 사회 전반에서 어떤 직책을 맡든 순혈령에 따라야 한다는 것이었다. 찬반을 놓고 격론이 벌어지던 중 톨레도 대주교는 펠리페 2세가 왕위를 물려받는 시기에 법령으로 이를 승인받았다. 젊고 순수했던 펠리페 2세는 대주교의 설득에 큰 고민 없이 이념의 편에 섰던 것이다. 이것이 몰고 온 파장은 컸다. 800년 동안 이교도와 공존했던 땅에서 이교도의 피가 단 한 방울도 섞이지 않기란 그야말로 불가능에 가까운 것이었다. 많은 가문들이 공직에서 쫓겨났고 성직자가 될 길이 막혔다. 조상 중에 이교도가 있는 이들은 자식 혼인조차 시킬 수 없었다. 이에 이름을 바꾸고 속보를 새로 만드는 가문들이 속출했다. 사회적인 불안도 커졌다. 남의 가문 조상들을 샅샅이 조사해 협박을 하거나 고발하는 이들이 급증했고 악의를 갖고 무고하는 사례도 많아졌다. 무고가 밝혀져도 그땐 이미 늦은 일이었다. 가문의 명예는 돌이킬 수 없을 만큼 타격을 받았기 때문이다. 서로가 서로를 믿을 수 없는 사회가 되었다. 순혈령은 근대에 접어든 스페인의 숨통을 조인 규제들 중에서도 악질적인 사례로 손꼽힌다.

그 어떤 나라에서도 유례를 찾기 어려운 종교재판소의 존재를 빼놓고 이 현상에 대한 설명을 하기란 어려울 것이다. 스페인의 종교재판소는 레콩키스타라는 특수한 상황을 고려해 교황이 특별히 허가해준 제도였다. 이교도를 반도에서 몰아낼 때까지는 민심을 하나로 모으고 분란을 미리 제거하는 등 어느 정도 순기능을 했던 면이 있었다. 하지만 레콩키스타로 그 존재 의미가 상당 부분 없어졌다고 생각될 즈음 종교재판소의 위상은 오히려 더 높아졌다. 직

접 스페인을 통치하기 어려웠던 카를로스 1세가 종교개혁의 광풍 속에서 종교재판소의 권한을 대폭 강화해주었기 때문이다. 이후 종교재판소는 고삐 풀린 괴물처럼 폭주하기 시작했다. 종교재판에서 행해지는 심문은 그야말로 믿을 수 없을 만큼 부조리하게 진행되었다. 고발된 이들은 심문을 받으며 자신의 결백을 증명해야 했는데, 이 과정에서 잔인한 고문이 가해졌다. 고문을 받다가 죽든지 거짓 자백을 하고 화형을 당해 죽든지 선택지는 둘 중 하나였다. 종교재판소의 권위에 도전하는 것은 물론이고 심지어 의문을 품는 것조차 용납되지 않았다. 더

종교재판소가 지배하던 시절의 스페인 사회를 생생히 재현한 영화 〈고야의 유령〉. 고야의 삶과 예술세계도 엿볼 수 있는 귀한 영화다.

악질적이었던 것은 여기에 탐욕이 개입되었다는 것이다. 종교재판에서 처벌을 받게 되면 처벌받은 이들의 재산은 몰수되었다. 이 때문에 사람을 무고해 그의 재산이 몰수되면 사례비로 뒷돈을 받아먹는 이들도 생겨났다. 고발인에게는 책임을 묻지 않았다. 무수히 많은 이들이 영문도 모른 채 종교재판소에 잡혀 와 죽어갔다. 특히 부유한 과부와 상속녀들은 가장 좋은 먹잇감이었다. 마요르 광장에서 마녀임을 자백한 여인들이 불에 타면 탈수록 종교재판소의 고위 성직자들 집에는 더 많은 돈이 흘러넘쳤다.

　종교재판소는 스페인 사람들의 일상에도 깊숙이 들어가 통제를 했다. 그 가장 상징적인 사례는 카사노바의 여행기에 등장한다. 18세기 사람인 카사노바는 유럽 여기저기를 전전하던 한량이었다. 우연히 스페인에 오게 된 그는 마드리드로 오던 중에 황당한 일을 당한다. 여관방에 들어왔는데 방문을 잠글 수가 없었던 것이다. 여관주인에게 항의를 하고 다른 방을 달라고 했더니 다른 방도 마찬가

지라고 했다. 이유가 기가 막혔다. 종교재판소가 임명한 종교경찰들이 여관방 문을 잠글 수 없도록 명령을 내렸다는 것이다. 이는 언제든 불시에 여관방을 급습해 잠을 자는 이들 중에서 불륜 관계나 금지된 사랑을 하는 이들을 색출해내기 위해서라고 했다. 이 말을 들은 카사노바는 이렇게 외쳤다. "스페인에 왔다는 것을 이제야 실감하겠구나!" 종교재판소는 검열이라는 제도를 강화해 예술가들과도 싸웠다. 작품에 조금이라도 불온한 내용이 담기면 종교재판소의 소환장은 어김없이 배달되었다. 불온한 그림은 불에 탔고 금서 목록은 쌓여갔다. 이런 통제 아래에서 창조의 기운이 억압되고 질식되는 건 피할 수 없는 일이었다.

종교재판소는 나폴레옹 지배기에 폐쇄되고 책임자들 상당수가 처벌을 받았다. 하지만 나폴레옹이 물러가자 다시 살아났고 1834년이 되어서야 마침내 완전히 폐쇄되었다. 그 뒤 많은 시간이 흘러 교황 요한 바오로 2세는 교회가 저지른 무수한 과오의 하나로 종교재판을 언급하며 참회를 한다. 2006년의 일이었다. 하지만 종교재판소와 이들을 앞세운 교회가 스페인 사회에 남긴 상처는 지금까지도 아물지 않았다. 광기와 탐욕에 희생된 이들의 영혼은 지금도 마요르 광장 위를 떠돈다. 이들 영혼의 심장에 깊이 새겨진 억울함과 인간에 대한 환멸도 씻어낼 길이 없다. 아마 영원히 그럴 것이다.

난 이 모든 일들이 생겨난 시작점으로 거슬러 올라가다 보면 그곳에 레콩키스타가 있다고 느낀다. 레콩키스타 시대를 주도한 세력은 단연 통일의 중심이었던 카스티야였다. 빼앗긴 땅을 되찾고 이교도를 몰아내겠다는 일념, 그것이 만들어낸 이념이 그 어디보다 강력했던 곳이다. 난 카스티야 사람들 머릿속에 뿌리내렸던 이러한 이념이 이 모든 뒤틀린 비극들을 만들어냈다고 생각한다. 광기 어린 폭력마저도 그렇듯 모든 일은 순수한 열정에서 시작된다. 그러다 차차 성공에 고무되고 행운에 도취된다. 선과 악을 전제할 수

밖에 없는 이념은 늘 강력한 차별을 만들어낸다. 그리고 차별은 특권의식을 만들고 그 의식은 더 큰 차별을 만들어간다. 그사이에 기득권 세력이 공고히 자리를 잡는다. 기득권 세력은 이념에 도전하는 그 어떤 존재도 용납하지 않는다. 자신들의 이익을 위협하기 때문이다. 폭력은 불가피하다. 이것이 바로 순수한 열정에서 출발한 이념이 절대악으로 고착화하는 과정이다. 이러한 흐름이 탄력을 받는 그 과정 중에 서면 아무리 뛰어나고 지혜로운 사람이라 해도 이를 되돌리거나 이에 맞설 수 없다. 오직 시대가 변화하는 기운을 기다려야 한다. 하지만 새로운 시대가 밀려와 이제 변화가 시작되는 중에 있는데도 이념에 집착하고 차별을 강화하며 기득권만을 지키게 되면 그 사회는 급격하게 몰락할 수밖에 없다. 펠리페 2세와 그의 뒤를 이었던 여러 왕들 그리고 기대를 모았던 여러 총신들의 과오는 바로 여기에 있다. 기득권은 스스로 변화할 수 없다. 기득권 중에서도 기득권이었던 카스티야가 이런 변화를 주도하지 못한 것은 어쩌면 당연한 일이었다.

마드리드에서의 마지막 날, 난 시르쿨로 전망대에 올랐다. 노을마저 지는 시각, 여기저기에 불이 들어올 때 시간은 멈춘다. 마드리드 일정을 마무리하는 자리가 왜 이곳이어야 하는지 깨닫는 데 그 어떤 설명이 필요할까. 그저 바라볼 뿐이다. 동쪽 테라스는 프라도 미술관을 마주한다. 벨라스케스의 동상은 보이지 않지만 난 정문 앞에 당당히 자리한 그를 느낄 수 있다. 높은 단상에서 고뇌하는 고야의 모습을 떠올리는 것 역시 그리 어렵지 않다. 어둠이 짙어지고 도시의 불빛이 더 환하게 느껴졌다. 그때였다. 거대한 황야에 세워진 이 도시가 위대한 화공들이 살아간 시대의 여운을 다시 뿜어낸 것은. 벨라스케스가 탄 마차가 그란 비아를 달려가는 장면이, 어깨를 늘어뜨린 채 힘없이 걷는 고야의 모습이 잠시 스치듯 지나갔다. 이들의 영혼 역시 오래된 이 거리에서 여전히 살아가고 있었던 것

일까. 마드리드가 간직한 이야기들은 사실 가볍지 않다. 깊이 알면 알수록 무겁게 마음을 내리누른다. 이 아름다운 도시의 야경을 마주하고도 왠지 아련한 아픔이 느껴지는 건 그 때문일 것이다. 시원한 바람이 불어왔고 손을 들어 그 바람을 맞았다. 그 무겁던 이야기들이 손가락 사이로 조금씩 빠져나가는 느낌이 들었다. 조금은 편안한 마음으로 마드리드와 이별할 수 있어 다행이다. 이제 전망대를 내려가야 할 시간이 되었다. 눈을 들어보니 어느새 별이 내리고 있었다.

시르쿨로 전망대에서 내려다본 그란 비아.

# 마드리드의 미술관들

마드리드는 유럽에서도 손꼽히는 예술의 도시다. 세계적인 미술관을 비롯해 규모는 작지만 알찬 컬렉션을 자랑하는 미술관도 상당히 많다. 또한 매년 2월에는 세계 5대 아트페어로 인정받는 아르코가 열린다. 고전미술은 물론이요, 현대미술에 이르기까지 마드리드에는 미술의 모든 것이 있다고 해도 과언이 아니다. 우리는 이미 가장 중요한 프라도 미술관을 둘러보았다. 이제 마드리드의 관문인 아토차 역에서 출발해 푸에르타 델 솔 광장 동쪽에 밀집된 미술관들을 둘러보고 그 주변 지역의 미술관들도 살펴보기로 한다.

아토차 구역사 쪽으로 나와 북쪽을 바라보면 시벨레스 광장까지 이어진 널찍한 대로, 파세오 델 프라도를 마주하게 된다. 마드리

레이나 소피아 국립미술관 〈게르니카〉 전시실.

레이나 소피아 국립미술관으로 들어가는 입구의 모습. 실내 광장의 붉은색 벽면 위로 빛이 쏟아져 내리는 모습이 멋지다. 이 공간 설계는 세계적 건축가 장 누벨의 작품이다.

드의 대표 미술관들이 이 길 주변에 있다. 먼저 둘러볼 곳은 파세오 델 프라도 초입에서 왼편에 위치한 레이나 소피아 국립미술관이다. 1988년에 문을 연 이 미술관은 프라도 미술관과 역할을 나눠 주로 20세기 이후의 현대미술을 중심으로 전시한다. 많은 작품 중에서도 피카소, 미로, 달리 등 스페인을 대표하는 작가들의 작품이 많은 사랑을 받는데, 그중 가장 많은 인파가 몰리는 곳은 아무래도 피카소의 〈게르니카〉 전시실이다. 이곳 미술관은 2009년 증축공사를 하면서 인근의 세 건물을 연결해 붉은색의 모던한 관리동을 만들었다. 그 중정 한가운데에서 팝아트의 거장 로이 릭턴스타인의 〈붓질〉이 힘찬 위용을 자랑하고 있다.

레이나 소피아 미술관에서 나와 파세오 델 프라도를 조금 걸으

면 맞은편에 프라도 미술관 광장이
보인다. 그냥 지나쳐 포세이돈 분수
가 있는 광장을 지나면 우리가 들
러야 할 두 번째 장소인 티센보르네
미사 미술관이 나온다. 이 미술관은
스페인 귀족이자 사업가인 하인리
히 티센보르네미사 남작이 선대부터
시작해 평생 수집한 컬렉션을 전시
한다. 여기에는 그의 아내인 카르멘
의 컬렉션도 더해졌다. 처음에는 국
가가 기증을 받아 전시 운영만 하는
형태로 시작했다가 이후 남작으로부
터 소장품 전량을 구매했다. 개인 컬
렉션으로는 양과 질에서 영국 왕실
컬렉션에 버금가는 세계 최고 수준
을 자랑한다. 고전미술에서 현대미술
에 이르기까지 걸작들이 너무 많아

**로렌초 베르니니, 산 세바스티아노,** 1617~1618, 티센보르네미
사 미술관

특정한 몇몇 작품을 꼽기가 어려울 정도지만, 한스 홀바인의 〈헨리
8세의 초상〉이나 카라바조의 〈산타 카타리나〉, 베르니니의 〈산 세바
스티아노〉 등이 대중적으로 가장 인기 있는 작품들이다.

　이들 두 미술관에 프라도 미술관을 더하면 마드리드의 3대 미
술관이 된다. 그런데 미술을 좋아하는 이들은 이 세 곳만 돌아보
면 아쉬움이 클 것이다. 먼저 프라도 미술관과 레이나 소피아 미술
관 사이에 위치한 카익사포룸이 놓치면 아쉬운 미술관이다. 카익사
포룸은 상설 전시하는 작품은 없지만 시즌별로 테마를 정해 알찬
기획전을 여는 곳으로 유명하다. 건물 자체가 매우 특이하게 생긴
데다 대로변 건물 벽면에 프랑스 정원가 패트릭 블랑이 제작한 '수
직 정원'이 신기해 사진을 찍으러 오는 명소로도 유명하다.

그다음으로는 푸에르타 델 솔 광장 바로 인근에 위치한 산 페르난도 왕립 미술 아카데미를 꼽을 수 있다. 이곳은 18세기에 세워진 스페인 엘리트 예술의 전당이다. 고야가 이곳에 낙방을 한 뒤 이후 이곳 회화 책임자로 온 이야기는 앞서 소개한 바 있다. 이곳이 유명한 이유는 대단한 학생들을 배출했기 때문이다. 피카소, 미로, 달리 모두가 여기에서 공부를 했다. 이곳은 학교로서만 유명한 곳이 아니라 전시된 미술작품의 수준으로도 유명하다. 거장들의 작품이 가득한 곳이니 꼭 들러보도록 하자.

스페인 광장에서 서편에 위치한 세랄보 박물관은 세랄보 후작이 평생 모은 미술작품과 고고학 유물들이 가득한 곳이다. 현대미술에 관심이 많다면 마찬가지로 스페인 광장에서 멀지 않은 시립

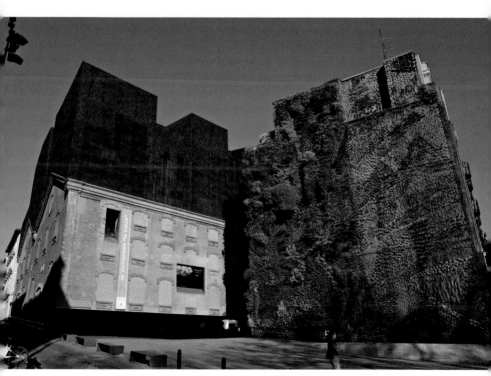

독특한 건축구조와 수직정원으로 유명한 카익사포룸 전경.

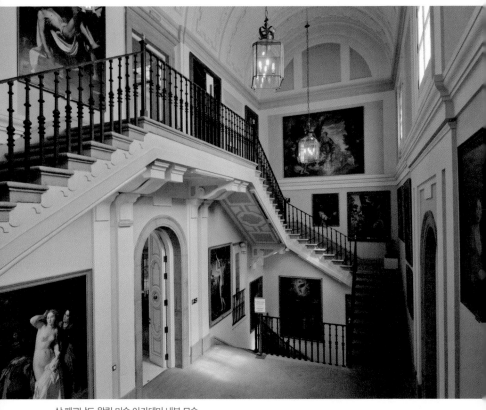
산 페르난도 왕립 미술 아카데미 내부 모습.

현대미술관을 둘러보자. 지금의 스페인을 대표하는 예술가들의 주요 작품들을 많이 만날 수 있다.

　난 개인적으로 프라도 미술관 북쪽에 자리한 소로야 미술관을 좋아한다. 제법 멀어서 차로 10분 정도 걸리는 거리에 있다. 스페인 사람들이 사랑하는 인상주의 화가 소로야는 아름다운 발렌시아 해변 풍광을 스페인적인 필치로 그려내 잊을 수 없는 명화들을 남겨주었다. 이 미술관은 그가 실제로 살았던 집을 개조한 것이다. 그러므로 그가 작업하던 작업실과 그의 생활공간도 느껴볼 수 있다.

**호아킨 소로야, 해변 산책,** 1909, 소로야 미술관
지중해의 빛을 그려낸 그림 중에서 가장 매혹적인 그림이다.

# 카스티야의 보석, 세고비아

카스티야는 마드리드와 그 위를 지나는 과다라마 산맥을 경계로 남부의 카스티야—라만차와 북부의 카스티야—이레온으로 나뉜다. 본래 카스티야의 본거지는 카스티야—이레온이었고, 카스티야—라만차는 더 오랜 세월 무어인들의 땅이었다가 카스티야에 병합된 것이다. 그러다 보니 기독교 색채를 더 머금은 중세 도시들은 카스티야—이레온에 더 많이 포진하고 있다. 카스티야의 수도였던 바야돌리드를 비롯해 부르고스, 살라망카, 팔렌시아, 아빌라 등에 아름다운 성당과 유적이 많지만 많은 이들의 사랑을 받는 관광지는

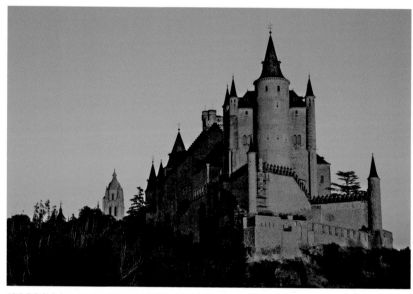

전망대에서 바라본 세고비아 알카사르의 웅장한 모습. 노을을 받아낸 성채가 붉게 빛난다.

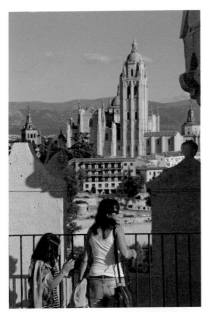
알카사르 전망대에서 바라본 세고비아 대성당. 액정 화면에 빠져 있는 건 전 세계 아이들의 공통점이다.

단연 세고비아일 것이다. 카스티야—이레온의 여러 지역 중에서도 마드리드에서 가장 가까운 곳에 자리한 세고비아는 고대 로마 시절부터 번성한 도시로 지금도 중세 시절의 모습을 고스란히 보존하고 있다.

세고비아에 도착한 후 알카사르를 먼저 둘러보기로 한다. 디즈니 영화 속 궁전의 모델이 되었다고 해서 유명한 알카사르는 이사벨 여왕이 카스티야 왕위에 오를 때 즉위식을 연 장소로도 유명하다. 궁전이면서도 요새의 기능을 갖춘 이곳은 한눈에 보기에도 난공불락의 위용을 자랑한다. 내부로 들어가면 무기를 전시한 공간과 왕실의 유물들을 전시한 공간이 있다. 중세 분위기를 느낄 수 있는 귀중한 유물들이 가득하다. 출입구 위로 높이 솟은 탑은 전망대 역할을 한다. 걸어 올라가기 쉽지 않은 높이지만 막상 올라가면 탁 트인 전망이 시원하다. 특히 동쪽을 보면 절벽 아래 카스티야 고원지대가 끝없이 펼쳐져 장관을 이룬다. 서편은 세고비아 시내 방향이다. 세고비아 대성당이 보이고, 그 너머 과다라마 산맥이 병풍처럼 늘어서 있다.

알카사르 구경을 마치고 시내로 접어드는 길에서 마요르 광장이 시작되는데 그곳에 세고비아 대성당이 자리해 있다. 카를로스 1세의 명으로 짓기 시작한 이 성당은 무려 200년이나 걸려 완성되었는데 그 오랜 세월의 노고에 걸맞은 아름다운 모습을 하고 있다. 동쪽에서 보면 둥그렇고 풍성한 외관이 특징인데 마치 귀부인의 치마 모습을 연상시킨다 하여 '귀부인'이라는 별칭으로 불린다. 내부로 들어가 보면 스테인드글라스가 화려함을 자랑하며 제단 뒤쪽

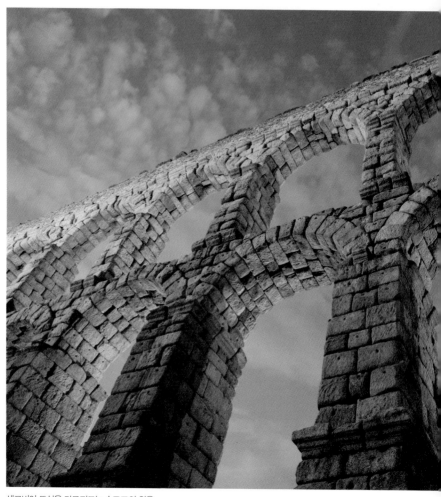

세고비아 도심을 가로지르는 수도교의 위용.

여러 예배당에서는 수준 높은 조각작품들이 서로 경쟁한다. 성당 내 박물관에도 많은 유물이 있다. 그중에서도 유명한 것은 14세기 카스티야의 왕이었던 엔리케 2세의 어린 왕자를 기리는 묘비다. 전해지는 이야기에 따르면 갓난아기였던 왕자는 돌보던 유모의 실수로 알카사르에서 떨어져 죽었고, 끔찍한 실수를 저지른 유모 역시

곧바로 자신의 몸을 던져 죽고 말았다고 한다. 성당을 둘러보았다면 광장에서 사람들이 줄 서 있는 과자점에 들러보자. 폰체라는 이름의 이 과자는 세고비아의 명물로 인기가 높다.

다시 동쪽으로 발걸음을 옮기면 아소게호 광장에 이르는데 그 무엇도 눈에 들어오지 않을 만큼 웅장한 자태를 뽐내는 구조물이 우리를 맞는다. 바로 로마인들이 지은 수도교다. 도시에 지어진 수도교 중에서 가장 온전한 형태를 자랑하는 이곳 세고비아의 수도교는 30미터의 높이를 자랑한다. 1세기 트라야누스 황제 때 완성된 것으로 알려져 있는 이 수도교는 무려 17킬로미터나 떨어진 수원지에서 물을 끌어오는데 무어인들에 의해 일부 파괴되었다가 이사벨 여왕 시절에 다시 복구되었고, 이후 19세기까지 실제 이 도시의 수도로 사용되었다고 한다. 낮에도 장관을 이루지만 조명이 들어오는 밤에는 잊을 수 없는 순간이 펼쳐진다.

# 나폴레옹이 가져온 것들

나폴레옹은 구원자인가, 침략자인가. 19세기 전반 스페인을 둘로 나눴던 질문이다. 하지만 직접 겪어본 뒤 논란은 사라졌다. 구원은 밖에서 오지 않는다는 진부한 경구를 마음에 다시 새기며 사람들은 하나로 뭉쳐 나폴레옹에 맞서 싸웠다. 전국적 저항으로 결국 5년 만에 나폴레옹이 임명한 형 조제프 보나파르트를 왕위에서 몰아낼 수 있었지만 이미 많은 이들이 희생된 뒤였다. 고야가 그린 이 두 편의 연작화는 1808년 5월에 있었던 비극적 사건을 다룬다. 현지 치안을 담당할 인력이 부족하자 나폴레옹은 이집트 용병대를 데려왔는데 이는 스페인 사람들의 감정을 짓밟는 치명적인 실수였다. 스페인 사람들은 레콩키스타의 역사, 즉 무슬림들을 반도에서 몰아냈다는 사실에 큰 자부심을 갖고 있었다. 그런데 나폴레옹이 다시 무슬림들을 이 땅에 그것도 지배 권력의 지위로 불러들인 것이다. 치안을 유지하기 위해 다소간의 폭력은 불가피했는데 이는 그간 쌓여 있던 반감을 폭발시켰다. 5월 2일 분노한 사람들이 무슬림 경찰들을 습격해 많은 사상자가 발생했다. 이에 대해 나폴레옹은 그야말로 무자비한 탄압을 벌였다. 관련자들을 가리지 않고 잡아들여 바로

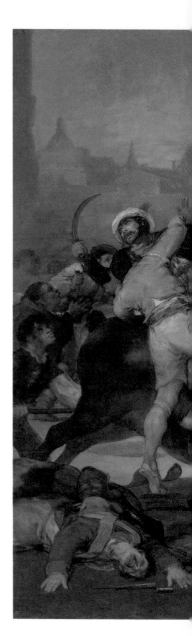

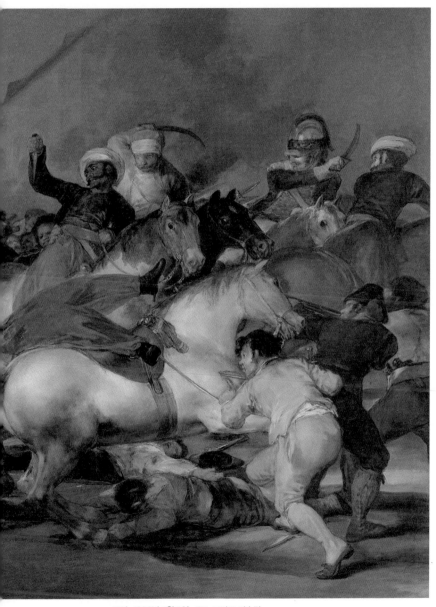

고야, **1808년 5월 2일**, 1814, 프라도 미술관

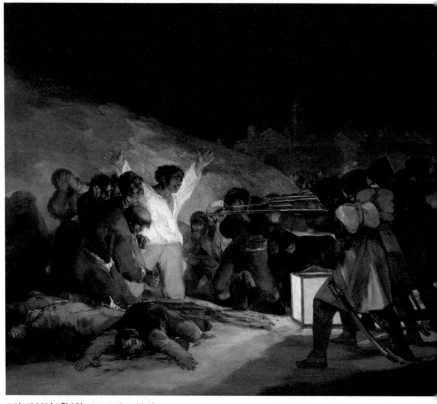

고야, 1808년 5월 3일, 1814, 프라도 미술관

다음 날 총으로 학살했던 것이다. 이 만행의 현장이 지금은 데보
드 신전이 들어선 프린시페 피오 언덕이다. 고야는 이 일을 잊지 않
았다. 나폴레옹이 물러가고 나라를 되찾은 이들이 기뻐할 때, 고야
는 이 두 편의 그림을 그려 사람들의 애국심을 일깨웠다.

나폴레옹은 초라하게 물러갔지만 그가 이 땅에 가져와 심었던
것들은 이후 매우 크게 자라났다. 우선 그는 그 누구도 통제할 수
없었던 종교재판소 제도를 붕괴시켰다. 그의 힘이 아니었다면 스페
인 사람들 자력으로는 오랫동안 이 기관을 없앨 수 없었을 것이다.
그리고 그는 왕의 지배를, 봉건적 계급사회를 당연하게 생각하던

이들의 정신을 흔들어 깨웠다. 실제로 이후 많은 스페인 사람들이 왕이 없는 스페인을, 계급이 사라진 평등한 스페인을 상상하고 꿈꿨다. 그리고 무엇보다 나폴레옹의 충격이 스페인 사람들에게 불러일으킨 것은 강력한 민족의식이었다. 이는 나폴레옹을 축출하는 데 단합된 힘을 냈지만, 이후에는 각 지역에서 민족의식이 분출하게 되는 결과로 이어졌다.

나폴레옹이 스페인에 가져온 것을 한마디로 정리하면 이것이다. 카스티야가 이끈 레콩키스타의 종결. 이제 스페인은 수백 년간 이어져 온 이념의 질서가 무너진 후유증을 톡톡히 치르게 된다. 새로운 질서가 들어설 때까지 끝이 보이지 않는 갈등과 혼란이 불가피할 것이기 때문이다. 이는 카스티야가 주도한 스페인 역사의 한 페이지가 뒤로 넘어가게 되었음을 말한다. 이제 우리가 살펴볼 스페인 이야기의 주 무대는 카탈루냐로 옮겨 간다. 당연히 지금까지와는 전혀 다른 이야기들이 펼쳐질 것이다.

# ART
## HUMANITIES
### *of*
# SPAIN

# 2부
## 만국박람회 그 이후
## 욕망의 카탈루냐

제국은 숨이 다하고 있었다. 유럽 열강들 틈에서 힘겹게 버텨오던 스페인은 19세기 들어 미국이라는 강력한 적과 만나게 된다. 미국은 먼로주의를 내세워 아메리카 대륙에 대한 유럽의 간섭에 제동을 걸었고, 독립투쟁에 나섰던 남아메리카 식민지들은 스페인으로부터 속속 이탈하기 시작했다. 쿠바와 필리핀 정도가 마지막 남은 곳이었는데 이마저도 1898년 미국과의 전쟁에서 패하면서 모두 잃고 말았다. 산업화에서마저 뒤처진 스페인은 이제 힘없는 약소국으로 전락하고 있었다.

이때 카탈루냐 지역이 깨어나기 시작했다. 오랜 세월 아라곤 왕국의 세력 범위에 있었고, 카스티야가 주도한 수백 년의 세월 동안 늘 그늘에 있어야 했던 카탈루냐는 스페인의 근대화를 이끌면서 문화예술에서 창조의 시대를 열었다. 한때 지중해를 경영했던 상인들의 후손으로서 느릿느릿 여유로운 듯하면서도 돈 되는 일이라면 후끈 달아오르는 민족성을 가진 카탈루냐 사람들은 새로운 외국문물에 민감하고 적응력이 빨랐다. 당시는 산업혁명의 물결이 자본주의라는 새로운 세상을 만들어가던 중이었다. 여전히 식민지 경영과 대농장이라는 제국의 향수에 취해 있던 스페인은 이러한 변화에 무관심했고 능동적으로 대처하지 못했다. 이 갑갑한 족쇄를 풀고 먼저 치고 나간 지역이 바로 카탈루냐였다.

2부의 이야기는 이 시점에서 시작된다. 바르셀로나를 중심으로 한 카탈루냐가 산업화와 자본주의의 실험 속에서 울고 웃을 때 이 지역에서는 위대한 예술가들이 태어났고 놀라운 창조의 시대가 열렸다. 이제 그 이야기를 시작한다.

# BARCELONA × Antoni Gaudi

# 건축가와 후원자

## 가우디와 구엘

# 4장 | 등장인물

**가우디**(Antoni Gaudi, 1852~1926) _ 스페인이 낳은 세계적인 건축가. 이전에 없던 독창적인 상상력으로 기념비적인 작품들을 남겼다.

**구엘**(Eusebi Güell, 1846~1918) _ 가우디의 가능성을 알아보고 평생에 걸쳐 여러 프로젝트를 함께 추진한 건축주.

**수비락스**(Josep Maria Subirachs, 1927~2014) _ 사그라다 파밀리아 성당 수난의 파사드를 제작한 세계적 조각가.

**보카베야**(Josep Maria Bocabella i Verdaguer, 1815~1892) _ 사그라다 파밀리아 성당 건립을 추진한 독실한 출판인.

## 가우디의 동료들
**베렝게르**(Francesc Berenguer i Mestres, 1866~1914)
**루비오**(Joan Rubió i Bellver, 1870~1952)
**바트예벨**(Juli Batllevell i Arús, 1864~1928)
**주졸**(Josep Maria Jujol i Gibert, 1879~1949)
**마타말라**(Llorenç Matamala i Piñol, 1856~1925)

## 당대의 건축가들
**폰세레**(Josep Fontserè i Mestre, 1829~1897)
**루젠트**(Elies Rogent i Amat, 1821~1897)
**비야르**(Francisco de Paula del Villar, 1828~1901)
**도메네크**(Lluís Domènech i Montaner, 1850~1923)
**푸치 카다팔크**(Josep Puig i Cadafalch, 1867~1956)

자연에서 비롯된 것이 아니라면
그 무엇이라 해도 예술이 아니다.

_안토니 가우디

## 카탈루냐 자치 지방의
## 위치 및 주요 도시

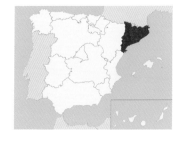

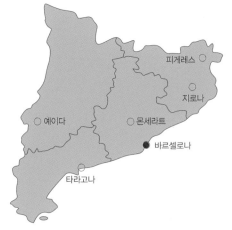

피게레스 ○

지로나 ○

○ 예이다        ○ 몬세라트

● 바르셀로나

○ 타라고나

마드리드에서 출발한 고속열차는 세 시간 만에 산츠 역에 도착한다. 카탈루냐의 심장 바르셀로나에 온 것이다. 고대 로마도, 중세 이슬람 세력도 그 흔적들을 남긴 이곳 카탈루냐 지방은 중세 후반이 되면 아래 발렌시아 지방과 더불어 아라곤의 일원으로서 지중해 경영의 중심지로 발전했다. 스페인의 일부로 통합된 것은 카를로스 1세 때였다. 하지만 지역색과 민족의식이 강한 카탈루냐 사람들은 카스티야 위주의 국가경영에 불만을 품고 수없이 많은 반란을 일으켰다. 오랜 세월 지속된 갈등은 지금도 진행 중이다. 바스크 지역 분쟁과 더불어 카탈루냐의 독립 요구는 스페인이 해결해야 할 가장 큰 과제로 남아 있다.

이제 우리는 카탈루냐의 수도 바르셀로나를 돌아보려 한다. 이 도시를 전 세계 사람들에게 사랑받는 도시로 만들어낸 사람을 우리는 잘 알고 있다. 위대한 영혼은 자신이 살아간 도시의 미래마저도 바꿔놓을 수 있음을 직접 보여준 사람, 그 사람의 이야기를 시작해보자.

# 요새라는 이름의
# 공원

시우타데야. 요새라는 뜻의 이름을 가진 공원에 왔다. 바르셀로나의 도심은 건물들로 빈틈없이 채워져 있어 녹지가 절대적으로 부족하다. 그래서이리라. 생겨나기까지의 사연이 그리 만만치는 않아도, 이 공원의 존재는 참 소중하게 여겨진다. 이곳은 이름 그대로 요새가 있던 자리다. 그리고 이 요새는 카탈루냐 사람들의 한이 깊이 새겨진 곳이다. 그 기원은 18세기 초 왕위 계승 전쟁 당시로 거슬러 올라간다. 카탈루냐 사람들은 늘 자신들의 위협이 되었던 프랑스 세력이 스페인 왕위에 오르는 것을 원치 않았다. 그래서 부르봉 왕가의 지배를 거부하고 오스트리아의 대공을 위해 싸웠다. 하지만 이는 재앙이 되었다. 왕위에 오른 펠리페 5세는 자신을 거부한 카탈루냐 사람들을 용서하지 않았다. 반대파를 색출해 수백 명을 처형하고 수천 명을 멀리 노예로 보냈다. 건물을 파괴하고 수로, 하천, 운하를 막아버리게 했다. 군대로 하여금 카탈루냐를 마음껏 약탈하게 하였고 소금으로 농지를 황폐하게 만들었으며 항구엔 암초들을 던져 넣었다. 서인도제도에서 상어를 가져와 바르셀로나 앞바다에 풀어두기도 했다. 그리고 그는 이 반란의 고장을 확실히 제압하기 위해 거대한 요새를 지었다. 파견된 총독은 이 안전한 요새에서 지내며 반란자들과 불순분자들을 잡아 와 즉시 처형했다. 시체들은 쌓여갔고 새들의 먹이가 되었다.

시민들은 이곳을 바라보며 피눈물을 흘렸다. 펠리페 5세가 죽은

시우타데야 공원 내 카스카다 분수대 전경. 분수대는 화려하다. 만국박람회를 개최한 도시의 들뜨고 열광적인 분위기를 그대로 담아낸 듯하다.

뒤에도 이 요새는 굳건히 남았다. 이후 오랜 세월 카탈루냐 사람들은 압제의 상징인 이 요새를 없애기 위해 노력했다. 하지만 이 요새를 없앤 건 사람이 아니었다. 화약이었다. 화약이 발명되자 요새의 가치가 사라졌던 것이다. 그리고 1848년 바르셀로나에서 큰 반란이 벌어졌을 때 에스파르테로 장군은 신속하게 진압하라며 몬주익 언덕에서 시내로 무제한 포격을 지시했다. 반란은 진압되었고 이 요새도 파괴되었다. 그리고 한동안 폐허로 남아 있었다.

공원에 들어와 북쪽 구석에 자리한 거대한 분수대를 보러 왔다. 카스카다, 폭포라는 뜻의 이 분수대는 버려진 이 땅을 공원으로 조성할 때 만들어진 것이다. 공원이 완성되고 몇 년 후인 1888년에는 이곳이 만국박람회장이 되는데, 공원 공사는 물론 이후 박람회

1888년 바르셀로나 박람회장 입구로 사용된 개선문. 당시 이 문으로 쏟아져 들어왔을 관람객 모습이 상상이 된다.

장 조성공사를 했던 이가 당대 최고의 건축가 폰세레였다. 그런데 이곳에 공원이 들어설 때 폰세레를 도와 이 분수대와 철책, 정문 등을 설계했던 한 젊은 건축가가 있었다. 그가 바로 가우디다. 아직 경력 초기이기 때문일까. 작품에서 그만의 개성은 잘 느껴지지 않는다. 아마도 폰세레의 의견을 많이 반영해야 했으리라. 발길을 돌려 공원을 둘러본다. 이 공원 내엔 동물원도 있고 카탈루냐 의회의사당도 자리해 있다. 뱃놀이를 할 수 있는 작은 인공호수도 있고 잘 조경된 산책로가 있어 발길을 붙잡는다.

공원 안쪽으로 들어가며 당시 만국박람회 건물들로 가득 차 있었을 이곳의 분위기를 상상해보았다. 하늘엔 기구가 높이 떠 있고, 전시된 물건들은 그 신기함으로 전 세계에서 온 관람객들에게 문화적 충격을 선사했을 것이다. 그중 하나가 바로 수세식 변기

였다. 시연장에 모인 이들은 물이 내려갈 때마다 환호성을 질렀다고 한다. 국내외에서 수백만 명이 찾았으니 이 박람회는 우려를 깨고 기대 이상의 성과를 거둔 셈이었다. 바르셀로나 시민들은 외부인들이 자신들 집에서 지낼 수 있도록 해주는 등 박람회의 성공을 위해 헌신적인 노력을 기울였다. 하지만 현실적으로 박람회는 크나큰 실패로 끝나고 말았다. 박람회란 본래 런던이나 파리 정도의 도시에서나 하는 것이었다. 바르셀로나가 감당하기엔 너무나 큰 행사였던 것이다. 중앙정부는 고작 생색내는 정도의 지원금만 내주었을 뿐이다. 쏟아부은 돈을 감당할 길이 없자 시는 결국 파산을 선언하고 말았다. 그리고 이 부담은 오래도록 후유증으로 남았다. 하지만 장기적인 관점에서 보면 이 박람회는 바르셀로나와 카탈루냐의 미래를 바꿨다. 엉뚱한 사업가의 무모한 계획으로 시작되었고 중간에 그만둘 수 없어 끌려들어 간 측면이 없잖아 있지만, 이 박람회를 하는 동안 카탈루냐 사람들은 자신들의 손으로 이 어마어마한 행사를 해냈다는 성취감을 얻었다. 그리고 이 박람회 현장을 가장 가까이에서 접하며 사람들은 변화하는 시대를 보았다. 자신들이 모르는 새로운 기술들이 마구 쏟아지고 있으며, 이것이 곧 자신들의 삶을 크게 바꿔놓으리라는 걸 실감할 수 있었다. 이들은 앞으로 다가온 거대한 변화의 물결과 뒤에 남겨진 자신들의 삶을 비교해보았다. 특히 바르셀로나 사람들은 높은 성벽에 갇힌 채 중세인으로 살아왔던 지난날에 대해 심각한 문제의식을 갖게 되었다. 이제 성벽은 사라졌고 그 너머엔 구시가지보다 몇 배는 넓은 땅이 개발되고 있었다. 그간 사람들은 자기 의사와는 달리 중앙정부의 입맛에 맞게 진행되는 개발에 별 관심이 없었다. 하지만 이 박람회 이후 사람들은 새로운 도시와 새로운 삶을 생각하게 되었고 개발사업은 이전과 달리 큰 탄력을 받게 되었다. 투자의 열기와 함께 자본주의가 이 도시에 상륙한 때가 이때였다. 바르셀로나가 껍질을 깨고 나오려 하고 있었다.

# 고딕 지구를 걷다
# 네리 성당으로

고딕 지구를 걷는다. 밀도 있게 쌓인 시간의 무게를 고스란히 느낄 수 있는 거리들이 끝없이 이어진다. 카탈루냐 광장에서 포트벨 항구를 잇는 이 도시의 명물 람블라스 거리를 남서로 끼고 있는 고딕 지구는 바로 옆의 엘 보른 지구와 함께 옛 도심을 이룬다. 이 도시의 심장부였던 것이다. 크고 작은 여러 성당들과 광장들, 유적들이 가득한데 이 모든 곳들에 담긴 역사적인 이야기들 하나하나가 예사롭지 않다.

고딕 지구를 둘러보는 일정의 출발점으로는 노바 광장이 적당하다. 서울로 치자면 광화문에 해당하는 이곳에는 오래 전부터 왕궁이 있었고 구시대를 대표하는 대성당이 자리한 곳이기도 하다. 이들을 보기 전에 먼저 대로변으로 나왔다.

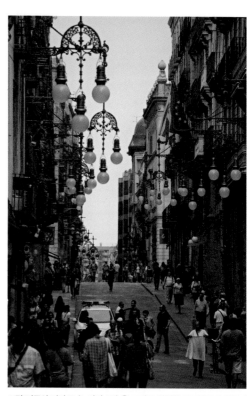

고딕 지구의 거리 모습. 과거 모습을 그대로 간직한 바르셀로나 관광의 핵심이다.

왕궁을 배경으로 중세 카탈루냐의 번영기를 상징하는 라몬 베렝게르 3세의 기마상이 서 있다.
고딕 지구를 둘러보다 보면 카탈루냐가 내세우는 역사적 인물들을 많이 만나게 된다.

늠름한 위용을 자랑하는 청동기마상이 우리 눈길을 끈다. 말 위의
이 인물은 12세기 카탈루냐의 영주 라몬 베렝게르 3세다. 그는 이
지역을 넘어 프랑스 남부까지 지배해 카탈루냐의 전성기를 연 인
물로 평가받는다. 도심의 상징적인 장소에 오래전의 카탈루냐 영주
가 자리한 것이 색다르다. 마드리드라면 이 자리에 스페인 역대 왕
중 누군가의 동상이 있었으리라. 왕궁 뒤편으로 가면 건물들 사이
로 왕의 광장이 나온다. 사방이 막힌 이 광장 한쪽에 계단이 보이
는데, 계단 위 왼편에 자리한 큰 방엔 역사적인 순간이 간직되어
있다. 이사벨 여왕이 1차 항해를 마치고 돌아온 콜럼버스에게 귀국
보고를 들었던 방인 것이다. 원주민들이 동물처럼 묶여서 그 방에
함께 들어갔다고 한다. 현재 그 방은 역사 전시실로 사용된다. 바로
계단만 올라가면 되는 곳이지만 그곳은 출구라 들어갈 수 없다. 광
장 입구 쪽에 자리한 바르셀로나 역사박물관으로 들어가야 한다.

그리고 기나긴 동선을 따라 모든 유물 관람을 마친 뒤에야 맨 마지막에 그 방에 도착할 수 있다. 그러고 보면 이 도시에서는 이사벨 여왕의 모습을 만나기가 생각보다 쉽지 않다는 걸 깨닫게 된다.

다시 노바 광장으로 돌아와서 왕궁 옆 대성당을 둘러볼 차례다. 지금은 바르셀로나 하면 사그라다 파밀리아 성당이 먼저 떠오르지만, 본래 이 도시를 오래도록 지켜온 성당은 이곳의 대성당이다. 작은 예배당이 있던 곳을 14세기 전후 고딕 양식으로 확장해서 지었는데 무려 150년 이상의 시간이 걸렸다. 내전 기간 다행히 큰 피해를 입지 않아 내외의 조각과 장식 등이 잘 보존되어 있는 성당이다. 지하에 가면 이 성당의 수호성인인 성녀 에우랄리아의 무덤이 있다. 성녀 에우랄리아는 고대 로마 시절 13세의 나이로 순교한 소녀다. 그녀의 관에는 순교 장면들이 정성스럽게 새겨져 있다. 그녀는 십자가에 못 박혀 참수될 때까지 모진 고문을 연이어 받아야 했지만 끝내 신앙을 버리지 않았다고 한다. 그녀가 당해야 했던 고문 중에는 칼이 촘촘히 박힌 술통에 갇힌 채 내리막길에서 굴러 내려가는 것도 있었다고 한다. 성당 옆으로 난 길을 한참 걷다 보면 그 현장이라 전해지는 내리막길이 나오고 벽에 그려진 성녀의 모습을 만날 수 있다.

이번엔 성당 뒤편으로 가서 골목길로 접어든다. 그곳엔 놀랍게도 로마 아우구스투스 황제의 신전이 기둥을 포함해 그 일부가 남아 있다. 이 도시 심장부엔 고대도 여전히 살아 있었던 것이다. 그 옆으로 다시 몇 걸음 걸으면 바르셀로나 시청과 카탈루냐 자치 지역 청사가 있는

대성당 안뜰에는 성녀 에우랄리아가 죽었을 때 나이를 상징하는 오리 열세 마리가 살고 있다.

바르셀로나 시청사 입구에 자리한 하우메 1세 조각상. 카탈루냐 사람들이 가장 위대한 왕으로 생각하는 왕이다.

하우메 광장이 등장한다. 카탈루냐 독립과 관련해 TV에서 뉴스가 나올 때면 늘 보게 되는 광장이다. 이 광장에서 눈여겨볼 조각이 하나 있다. 시청사 건물 입구에 왼편으로 자리한 하우메 1세의 조각상이다. 하우메 1세는 아라곤─카탈루냐를 강대국으로 발돋움시킨 왕이다. 그는 마요르카와 이비사 섬 등 지중해 경영의 전진기지가 되는 발레아레스 제도를 병합하고, 무어인들이 지배하던 발렌시아를 정복해 레콩키스타에 기여했다. 그리고 나폴리와의 정략결혼을 통해 후일 아라곤─카탈루냐가 나폴리도 지배하는 기틀을 마련한다. 13세기 이 지역의 전성기는 하우메 1세 시절이었다고 할 수 있다.

출출한 시각이 되었다. 이제 람블라스 거리로 가야 한다. 간식을 먹거나 간단히 점심을 해결하려면 보케리아 시장이 제격이다. 사람들이 줄 서서 먹는 것들을 이것저것 사 먹다 보면 금방 배가 불러온다. 시장에서 나와 아래쪽으로 걸으면 호안 미로가 그린 바닥 포석이 나온다. 그곳을 지나면 바로 옆에 이 고장 최고의 오페라 하우스 리세우가 있다. 공연을 보지 않더라도 가이드 투어로 들어가 볼 수 있는 이 공연장은 현대식 외관 속에 아름다운 공연장을 품고 있다. 19세기와 20세기 이곳은 바르셀로나 상류사회의 자부심이었다. 반대편 엘 보른 지구로 가면 리세우와 전혀 다른 느낌의 카탈라나 음악당이 자리한다. 아르누보 운동의 대표자 도메네크가 설계한 이 건물은 합창단 공연장으로 만들어졌는데, 내부가 온

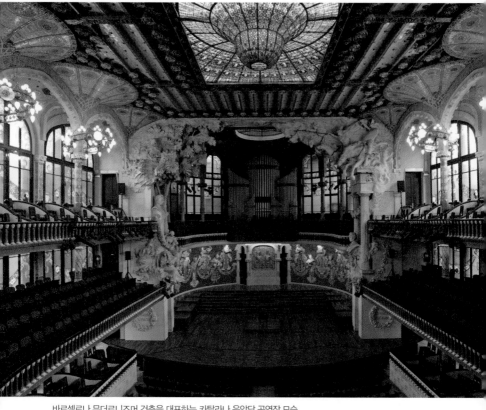

바르셀로나 무더르니즘머 건축을 대표하는 카탈라나 음악당 공연장 모습.

통 스테인드글라스로 채워져 형형색색의 화려함을 자랑한다. 엘 보른 지구에도 피카소 미술관이나 산타 마리아 델 마르 성당 등 볼거리가 많다. 델 마르 성당은 정통 고딕 양식으로 지어져 실내의 웅장함을 자랑한다. 학생이던 가우디에게 큰 영감을 주었다고 전해진다.

오래 걸으니 이제 피로가 밀려온다. 구시가지만 돌아본 것이라고는 하나 그래도 하나의 도시를 둘러보는 것이기에 이동 거리가 만만치 않다. 여전히 볼만한 것들이 많이 남았지만 발길을 돌려 다시 투어의 시작점인 노바 광장 쪽으로 향한다. 오늘 남겨둔 마지막 일

산 필립 네리 광장. 성당에 들어가 보고 싶다면 평일 오전에 오는 것이 좋다. 오후엔 일찍 문을 닫는다.

정을 위해서다. 대성당 옆으로 난 골목길로 접어들어 작은 광장을 찾아간다. 산 필립 네리 광장. 성당과 초등학교가 하나씩 있을 뿐인 아주 작은 광장이다. 영화 〈향수〉의 촬영장소로 많이 알려져 있지만 이곳을 찾은 이유는 다른 데에 있다. 그건 이 작은 성당을 좋아했던 한 남자를 추억하기 위함이다. 그는 사그라다 파밀리아 성당 작업실에서 지내며 매일 해가 질 때면 2킬로미터가 넘는 거리를 걸어와 이 성당의 미사에 참여했다. 늘어가던 그는 등이 점점 굽었고 관절염이 심해 무릎과 발에는 천을 감고 다녔다. 옷차림 같은 건 전혀 신경을 쓰지 않았기에 마치 노숙자나 거지처럼 보이기도 했다. 1926년 6월 7일. 그날도 그는 이 성당 저녁미사에 참석하기 위해 길을 나섰다. 멀지 않은 그란 비아 교차로. 생각에 잠겨 길을 건너던 그는 빠르게 달려오는 전차에 놀라 급히 뒤로 물러섰다. 평소에도 고집 센 그는 전차를 조심하지 않았다. 그리고 주위 사람들의 염려에 늘 이렇게 말했다고 한다.

"사람이 전차를 피하다니, 전차가 사람을 피해야지."

나이가 든 가우디는 급히 몸을 움직이다 그만 중심을 잃었다. 그런 그를 옆에서 진입하던 다른 전차가 덮쳤다. 그를 노숙자로 본 전차 운전사가 그를 도로 옆으로 치우고 그냥 달아나 버렸고 그는 그렇게 방치되었다. 몇몇 사람들이 뒤늦게 그를 병원으로 데려가려 했지만 피투성이인 그를 태워줄 마차가 없었다. 천신만고 끝에 병원에 도착했지만 그가 누구인지 알 수가 없었던 병원 사람들은 보호자 없이 온 그를 한참이나 방치했다. 작업장에 그가 돌아오지 않자 걱정이 된 사람들은 밤이 늦어서야 그를 찾아 나섰는데, 온몸에 치명상을 입은 그가 한 병원에서 발견되었을 때에는 이미 살릴 수 있는 시간이 지나버린 뒤였다. 의미 없는 치료가 시작되긴 했으나 소용이 없었고 그렇게 그는 그토록 사랑했던 도시와 평생의 혼을 담아 만들어온 성당을 남겨두고 떠났다. 1926년 6월 10일이었다. 그의 허망한 죽음은 바르셀로나 사람들을 비탄에 잠기게 했다. 그는 장례 행렬 없이 조용히 묻어달라고 당부했지만 그의 유언은 지켜지지 않았다. 그의 장례식 날 이 도시는 검은색으로 물들었다. 병원에서 사그라다 파밀리아 성당까지 이어진 그의 마지막 길을 함께하기 위해 시민들이 거리를 메웠기 때문이다. 그리고 그는 성당 지하에 묻혔다.

# 천재 아니면
# 미치광이

　안토니오 가우디. 타라고나 인근 레우스에서 자란 그는 평생 카탈루냐 사람임을 자랑스러워했다. 그의 집안은 대대로 대장간을 했다. 그러다 보니 어린 가우디는 쇠를 엿가락처럼 구부려 입체적 형상을 만드는 아버지를 보며 공간 구성의 감각을 키울 수 있었다. 가우디는 몸이 약했다. 폐병을 오래 앓았고 관절도 좋지 않아 아이들과 뛰어놀지 못했다. 그러다 보니 늘 따로 떨어져 주변 자연을 관찰하고 상상의 나래를 펴는 시간이 많았다. 크고 작은 나무와 열매, 버섯, 곤충들은 언제나 그의 벗이었다. 고향에는 중세 시절 지어진 수도원과 고성이 있었고, 가까운 타라고나에는 거대한 원형 경기장을 비롯해 고대 로마 시절의 유적들과 중세 이슬람 유적들이 많았다. 가우디는 친구들과 이 유적지들을 누비고 다니며 건축가의 꿈을 키웠다.

　가우디는 시대의 수혜자라고도 할 수 있다. 대장장이의 아들이 대학에 가는 것은 아버지 대에서는 상상도 할 수 없는 일이었다. 하지만 정치적 혼란 속에서도 사회는 변화에 적응하고 있었다. 모두가 기술의 중요성을 깨닫게 되면서 일반인들 누구나 들어가서 공부할 수 있는 실용학교들이 많이 생겨났던 것이다. 건강을 회복한 가우디는 바르셀로나 대학에서 건축의 기초를 공부했고, 이어 시립 건축학교에 진학한다. 새로 설립되어 모두가 의욕에 넘쳤던 건축학교에서 가우디는 금방 유명해졌다. 그는 고리타분한 생각을 싫

타라고나의 고대 극장 유적. 가우디는 어린 시절 이 유적들에서 많은 시간을 보냈다.

어했고 권위로 진실을 누르려는 이들에게 분노했다. 그가 교수들에게 하는 질문은 하나같이 예리하고 신랄했다. 교수들 모두가 그에게는 쩔쩔맸다. 특히 학장인 루젠트 교수와는 사이가 최악이었다. 가우디가 학장의 설계도면에서 찾아낸 문제점들을 공개석상에서 조목조목 지적했기 때문이다. 가우디는 학비를 벌어야 했기 때문에 낮에는 다른 건축가의 일을 돕고 밤에만 과제를 했는데, 그러다 보니 과제의 완성도가 다소 떨어질 수밖에 없었다. 어느덧 졸업 시즌이 왔다. 그런데 학장인 루젠트 교수가 졸업생 명단을 발표하면서 가우디의 이름만 뺐다. 가우디가 제출한 병원 설계도가 낙제라는 것이 그의 이유였다. 하지만 가우디를 아끼는 교수도 많았다. 중재가 이뤄져 가우디는 다른 설계도를 제출했고 이것으로 간신히 졸업을 할 수 있게 되었다. 하지만 앙금이 남은 교장은 가우디에게

레이 광장의 가로등. 가우디는 폰세레를 도와 이 가로등을 설계했을 것으로 추정된다. 그런데 이런 공공시설을 작업하면서 만난 공무원들의 무책임하고 황당한 일처리에 충격을 받은 가우디는 그 뒤로 다시는 공공 프로젝트를 맡지 않았다고 한다.

졸업장을 수여하면서 이렇게 말했다.

"여러분. 제가 졸업장은 줍니다만, 이걸 천재에게 주는 것인지 아니면 미친 아이에게 주는 건지 잘 모르겠네요."

모두가 학장의 도를 넘는 비아냥거림에 불편한 표정들이었다. 그런데 가우디는 침착한 태도로 이렇게 답변을 하고 내려왔다.

"그건 모르실지 몰라도 진정한 건축가가 누구인지는 이제부터 아시게 될 겁니다."

다른 학생들에 비해 건강이 좋지 않았던 가우디는 남들처럼 한 자리에 오래도록 앉아 설계를 할 수 없었다. 그는 머릿속으로 자신의 작품을 구상하고 그것을 모형으로 만들어보며 다듬어갔다. 훗날 그가 맡게 된 건물의 건설 계획을 발표할 때에도 대충 그린 스

카사 밀라 다락방에 있는 가우디 건축 자료실. 가우디가 건축에 즐겨 사용한 자연물들이 잘 전시되어 있다.

케치만을 들고 설명한 일화들은 유명하다. 가우디는 특정 양식에 얽매이는 것을 싫어했다. 하나의 프로젝트를 시작할 때면 아무것도 없는 무의 상태에서 상상의 나래를 펼쳐 전혀 새로운 스타일의 건축물을 구상해냈다. 이것이 건축가로서 가우디의 위대함을 이루는 중요한 요소이다. 그의 무궁무진한 영감의 보고는 바로 자연이었다. 그는 어린 시절 그의 벗이 되어준 자연의 친구들을 주요 테마로 삼고, 건축물이 놓이는 주위 배경과 주변의 자연물을 살려 하나의 건물을 창조했다.

# 오랜 친구처럼 마음이 통한 인연

그만의 독창성으로 서서히 주목을 받던 가우디에게 일생의 동반자라 할 수 있는 건축주가 나타난다. 그가 바로 에우세비 구엘이다. 구엘은 뛰어난 사업가였다. 마드리드와 영국, 프랑스 등에서 공부한 뒤 부친에게서 섬유사업을 물려받은 구엘은 뛰어난 수완을 보였고 사업은 날로 번창했다. 건축과 장식에도 관심이 많았던 구엘은 마음에 맞는 건축가를 찾고 있었다. 사업장이 늘어나면서 공장시설 및 직원들 주거시설이 많이 필요했고, 또 새롭게 각광받는 부동산 개발 사업에도 관심이 있었기 때문이다. 여행을 자주 다녔던 구엘은 1878년 파리 만국박람회 스페인관에서 눈에 번쩍 뜨이는 상품진열장 하나를 발견했다. 이 장식을 만든 사람이라면 자신이 생각한 건물들을 멋지게 지어줄 거라고 확신한 그는 수소문을 해 직접 가우디를 찾아간다. 이야기를 나눈 두 사람은 마치 오래전부터 친구였던 것처럼 가까운 사이가 되었다. 놀라울 만큼 두 사람에게는 비슷한 점이 많았고 또한 마음이 통했던 것이다. 이 순간은 미켈란젤로가 메디치 가문에 발탁돼 최고의 예술가로 도약한 그 순간에 비할 만큼 건축의 역사에 빛나는 위대한 순간이다. 구엘을 만난 가우디는 그의 여러 지인들도 소개받게 되면서 건축가로서 자리를 잡게 된다. 처음에는 그 누구의 간섭도 허락하지 않는 가우디의 단호한 태도 때문에 몇몇 건축주들과 마찰이 있기도 했다. 하지만 가우디만의 독특함이 점차 인정을 받으면서 그러한 마찰

은 조금씩 줄어들었다. 이 시기, 즉 가우디의 초기작으로 분류되는 작품으로는 카사 비센스, 엘 카프리초, 핀카 구엘 등이 있다. 이 세 작품 모두 이슬람 문양을 테마로 한 무데하르 양식이 특징이다. 마요르카 대성당을 비롯해 여러 종교건물 작업을 진행한 것도 이 무렵이었다.

가우디를 자신의 건축가로 정한 구엘은 본격적으로 자신의 프로젝트를 추진하기 시작했다. 그중 하나가 바로 구엘 공원이다. 이는 신개념의 주택단지를 대규모로 조성하는 사업이었다. 구엘은 바르셀로나 북쪽 높은 언덕 경사면에 부지를 마련하고 가우디로 하여금 마음껏 상상력을 펼치도록 했다. 물고기가 물을 만난 듯 가우디는 이곳에 자신만의 세계를 펼쳐놓았다. 우선 입구에 접어들면 과자로 만든 집처럼 생긴 두 채의 건물, 경비실과 봉사관이 눈길을 끈다. 그 앞의 광장까지 더해지며 주변의 모습이 마치 동화 속 세상에 온 듯한 느낌을 불러일으킨다. 두 갈래로 이어지는 계단을 오르면 수생생물들이 자라는 샘이 보이고 그 위로

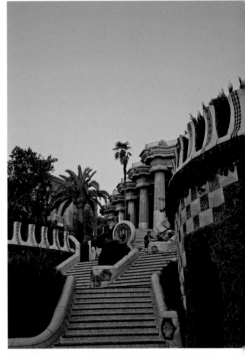

구엘 공원 입구의 광장. 구엘 공원은 가파른 경사면에 건설되었다. 이 때문에 가우디는 최대한 자연 그대로의 경사면을 살리면서 60개의 평지로 공간을 나누었다.

카탈루냐 깃발을 배경으로 머리를 내민 뱀과 알록달록한 색깔의 도롱뇽이 모습을 드러낸다. 모두 타일 조각을 쪼개서 붙인 가우디 특유의 방식으로 만들어졌는데 이들은 물을 뿜고 있다.

계단을 오르면 야외 광장을 떠받치고 있는 86개의 기둥이 웅장한 모습을 자랑한다. 이 자리는 본래 시장이 열리는 곳으로 계획되

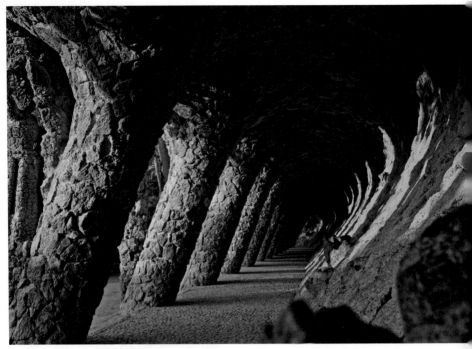

구엘 공원 산책로를 떠받치는 구조물. 가우디는 공사 중 나온 돌들을 모두 재활용했다. 틀에 돌을 쏟아붓고 이를 석회로 굳히는 기법을 썼는데, 석회는 시간이 갈수록 결합력이 강해져 시멘트보다 내구성이 높다고 한다.

었다. 기둥들은 물을 정화하는 기능도 한다. 위의 광장에 내린 빗물이 이 기둥을 통해 내려가며 정화가 되고 이어 지하 저수조에 모이게 된다. 지하 저수조의 물은 고여 있지 않고 아래 조각들이 내뿜는 만큼 아래로 흘러 내려간다. 광장으로 올라가기 전에 왼편 계단을 오르다 옆으로 눈을 돌리면, 공사 중 캐낸 돌로 만들어진 멋진 기둥들이 펼쳐진다. 위쪽 산책로를 떠받치는 구조물인데 산책로 아래로도 이처럼 멋진 길이 또 하나 만들어져 있다. 구엘 공원 곳곳으로 나 있는 다리 형태의 산책로들은 모두 이처럼 돌을 재활용해 만들어졌다.

이제 광장으로 올라가자. 광장에 서면 올라올 때까지는 상상할

수 없었던 풍경이 펼쳐진다. 바르셀로나 시내가 펼쳐지고 저 멀리 지중해 바다가 보인다. 광장의 난간은 구불구불 이어지는 의자들이 맡고 있다. 여기서도 다시 한 번 가우디의 전매특허라 할 수 있는 타일 조각을 깨뜨려 마음대로 이어붙이는 기법, 즉 트렌카디스 기법이 빛을 발한다. 이곳에 앉아 눈 아래 펼쳐진 바르셀로나 시내와 바다를 감상하다 보면 타일 의자가 생각보다 몸에 착 붙는 느낌으로 편안하다는 것을 깨닫게 된다. 가우디는 한 인부로 하여금 옷을 벗고 앉으라고 하여 곡면을 파악한 뒤 회반죽을 해 이 의자의 기본 형태를 만들었다. 미적인 측면만이 아니라 기능적 측면까지도 꼼꼼히 고려하는 그의 성향이 잘 드러난 사례다.

가을 초엽, 이른 아침에도 많은 관광객이 구엘 공원을 찾았다. 가우디의 손길과 바르셀로나를 사진에 담기 위함이다.

이곳 구엘 공원은 요금을 내고 관람하는 앞쪽 구역과 시민들에게 개방된 뒤편 공원 구역으로 나뉜다. 광장의 둘레가 그 경계다. 앞쪽을 다 둘러보았다 해도 가우디가 설계한 산책로를 따라 공원 위쪽까지 걸어보는 것은 유쾌한 경험이 된다. 공원 측면 출입구 쪽으로 가면 높은 첨탑이 있는 붉은색 건물이 있다. 이곳은 가우디가 이곳 공원을 설계하고 나서 직접 들어와 살았던 집인데 현재는 가우디 박물관으로 사용된다. 사실 이 주택단지 프로젝트는 실패로 끝났다. 분양이 생각보다 잘되지 않았던 것이다. 가장 중요한 이유는 당시 바르셀로나 외곽 지역에까지 대대적인 재개발이 이어지면서

시내의 보다 가까운 곳에 주택 공급이 늘어난 데다 불경기가 겹쳤기 때문이다. 이 먼 곳까지 오려는 수요는 거의 없었다. 구엘 사망 후 이 넓은 부지를 사들이려는 많은 시도가 있었지만 구엘의 가족들은 이곳을 시에 기증해 바르셀로나를 대표하는 관광지이자 시민들의 휴식처로 남을 수 있게 했다.

구엘 공원보다 먼저 계획되었지만 거의 같은 시기에 진행된 또 하나의 프로젝트는 콜로니아 구엘 예배당이다. 바르셀로나 중심에서 남서쪽으로 20킬로미터 정도 거리에 구엘의 사업장이 있었다. 구엘은 이곳에 노동자들이 함께 살아가는 마을을 건설하고 있었는데 미사를 드릴 공간이 필요해 가우디에게 의뢰한 것이다. 주택과 학교 등은 가우디의 동료들인 베렝게르와 루비오 등이 먼저 와서 짓고 있었다. 가우디는 소나무가 울창한 이 야트막한 언덕에 와서 상상의 나래를 펼쳤다. 이 언덕과 자연스럽게 하나가 되는 공간이

구엘 공원 내 가우디의 집 박물관. 그가 살았던 이 공간을 목격하고 놀라는 이들이 많다. 세간의 단출함 때문이다. 그의 청빈하고 금욕적인 삶은 이처럼 특별했다.

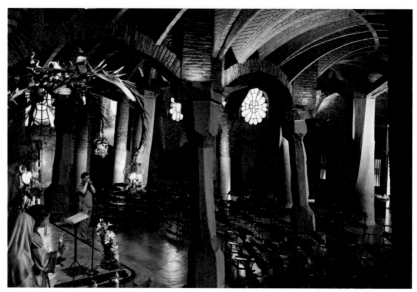

콜로니아 구엘 예배당. 가우디는 이곳을 자신만의 독특한 상상력으로 채우면서 사그라다 파밀리아 성당의 여러 획기적 시도들을 검증하기 위한 실험장으로 활용했다.

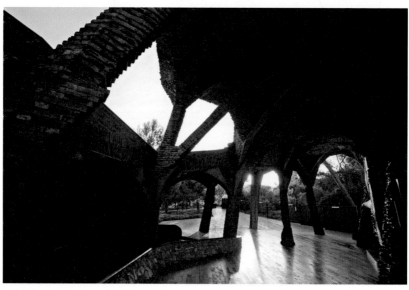

예배당 입구의 기둥들은 상당히 기울어져 거미의 다리를 연상시킨다. 햇살이 들이치고 그림자도 길게 기울어진다. 예배 당도 하루 일과를 마칠 시간이 되었다.

떠올랐다. 가우디는 이 성당을 지으며 수직으로 된 기둥은 단 하나도 사용하지 않았다. 즉 휘거나 뒤틀리거나 비스듬한 기둥들로 이 구조물을 만들었다. 숲속 나무들이 그러했기 때문이다. 그런데 이 것이 구조적으로 단단할 수 있느냐가 관건이었다. 가우디는 이를 위해 매우 독특한 실험도구를 생각해냈다. 추를 매단 실을 천장에서 무수히 늘어뜨린 장치였다. 이 실들을 묶었다가 풀었다가 하면서 다양한 모양의 아치를 만들어본 그는 아치의 모양이 바뀔 때 무게가 실리는 중심이 어떻게 이동하는지 정확히 알아냈다. 이 장치로 그는 기둥과 아치가 만들어내는 공간 연출에서 무한한 자유를 얻게 된 것이다.

성당 안으로 들어왔다. 이제 문을 닫을 시간이 되어서인지 다른 이들은 아무도 없다. 아늑하고 조용한 가우디의 공간에 홀로 있지만 시간이 많지 않다. 철로 된 뼈대에 디자인한 나무를 얹어 만든 의자가 탐스럽다. 가우디 특유의 감각이다. 이 공간에 빛을 공급하는 스테인드글라스로 만든 장미창을 본다. 사각 유리 두 개를 대각선으로 여니 아름다운 나비가 날개를 펼쳤다. 가우디의 창의력은 이런 디테일에서 더욱 빛을 발한다. 성당의 제단 뒤편으로 나가니 옥상이자 1층이다. 반대편에서 보면 이곳에 성당이 있다는 것이 믿기지 않는다. 입구로 내려오며 예배당의 측면을 본다. 수수한 실내에 비해 트렌카디스로 정성을 다한 외관은 제법 화려하다. 물고기와 십자가, 물방울과 꽃잎, 알파와 오메가 문자가 곳곳에 등장한다.

구엘 공원이 그러했듯이 이곳 예배당도 미완성으로 남았다. 1918년 구엘이 세상을 떠났기 때문이다. 하지만 가우디의 여러 프로젝트 중에서 이곳을 가장 좋아하는 이들도 많다. 단일 공간에서 그의 건축철학이 가장 집약적으로 구현되어 있는 사례라는 것이다. 수긍이 가는 이야기다.

해가 지려 한다. 정문 앞에 선 관리자는 아까부터 시계를 보고 있다. 아쉽지만 다음을 기약해야 할 시간이다.

# 도심에서 만나는
# 가우디

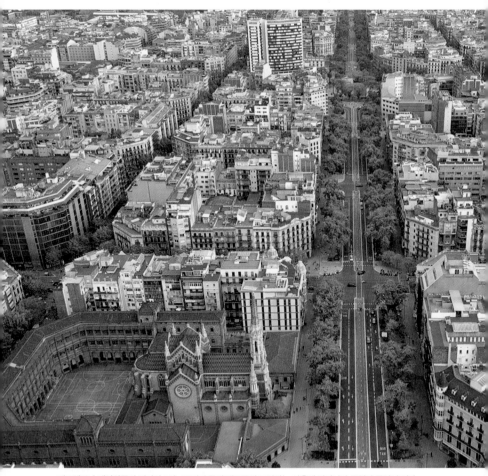

바르셀로나 에이샴플러 거리의 모습. 20미터 폭의 대로들이 교차하는 가운데 만사나가 끝없이 들어서 있다.

바르셀로나는 19세기 중반 대대적인 도시 개선에
나섰다. 구도심을 감싸고 있던 성벽을 허물기로 하면서
도시 엔지니어 일데폰스 세르다의 계획에 의거해 구도
심 외곽으로 대규모 신시가지를 건설했던 것이다. 이렇
게 지어진 지구를 에이샴플러Eixample(확장)라고 부른다.
에이샴플러를 채우고 있는 것은 가로세로 113미터 정
사각형 모양의 건물 블록들이다. 이 블록의 명칭은 만
사나다. 좁은 골목길이 구불구불하게 이어져 교통도
불편하고 전염병에도 취약했던 구도심과 달리 에이샴
플러 지구는 널찍한 신작로를 가진 매우 쾌적한 중산
층 주거단지가 되었다. 구도심에서 가까운 곳부터 개
발이 이뤄져 전체의 공정이 끝난 것은 20세기에 접어
들어서다.

개발이 붐을 이룰 때 부득이하게 찾아오는 것이
있다. 바로 투기와 가격 상승이다. 바르셀로나는 그 홍
역을 단단히 치렀다. 하지만 건축가인 가우디로서는
좋은 시대를 타고났다고 말할 수 있다. 가우디는 개발
이 한창일 때 신축 건물들을 지었고, 개발이 완료될
즈음에는 노후화된 건물의 증개축을 해달라는 고객들
이 계속 있었다. 경력을 막 시작할 때를 제외하면 제법
유명했던 가우디가 한평생 일이 없어 고생한 적은 없
었던 이유다. 이제 그가 바르셀로나 시내에 지은 주요
주택들을 둘러보자.

가우디가 1900년 이전에 지은 주택들은 모두 새로
지은 것이다. 시내 북쪽에 있는 카사 비센스와 구엘 저
택, 카탈루냐 광장 부근의 카사 칼베트 등이 유명한데
그중 가장 중요하게 여겨지는 건물은 궁전으로도 불
리는 구엘 저택이다. 구엘 저택은 람블라스 거리에 인

웅장한 위용의 구엘 저택. 양쪽 문 사이에 큰 조형물이 있는데 그 위의 새는 독수리가 아니라 불사조다. 카탈루냐의 부활을 염원하는 의미가 담겨 있다.

접해 있으며 항구 쪽에서 가깝다. 구엘 저택은 이름 그대로 구엘과 그의 가족들이 살기 위해 지은 건물이다. 본래 직선을 잘 사용하지 않고 자연에서 따온 곡선을 테마로 사용하는 가우디지만 이 집만큼은 직선을 주로 사용해 설계했다. 필요한 공간에 비해 부지가 상대적으로 작아서 곡선을 쓰기에 제약이 있었던 점도 작용했겠으나, 그보다는 귀족들 취향에 맞도록 웅장하게 지어달라는 구엘의 요청을 고려했다고 보는 편이 맞을 것이다. 구엘은 유능한 사업가였다. 그에겐 바르셀로나의 인맥만큼이나 마드리드 중앙정부의 인맥도 중요했다. 실제로 이 건물은 1888년에 목표일을 정하고 서둘러 완공되었는데 이는 만국박람회에 참석한 귀빈들에게 보여주려는 의도였다. 이때 방문한 이들은 어린 국왕과 섭정모후를 포함한 최고의 귀빈들이었다. 방문자들 모두가 건물 구석구석마다 찬탄을 금치 못했다고 하니, 이들에게 자신의 이미지를 각인시키고 각별한

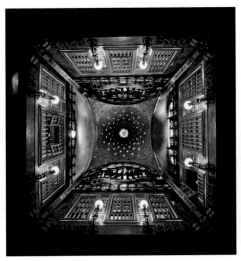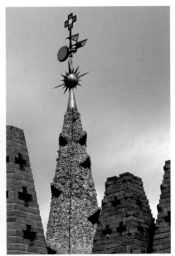

친분을 쌓으려는 구엘의 의도는 제대로 적중했다고 할 수 있다. 구엘은 이처럼 세속적인 가치를 꼼꼼히 챙긴 사람이었다.

　모든 것이 화려하고 고급스러운 이 건물에서 꼭 보아야 하는 건 천장 구조물이다. 어둡고 장중한 분위기의 중앙 홀 가운데 서서 위를 올려보면 채광창의 역할을 하는 천장 구조물이 보인다. 80여 개의 작은 구멍들 사이로 새어 나오는 빛은 건물 내부에 신비롭고 은은한 분위기를 자아낸다. 오목한 천장은 쇠를 구부려 구멍을 내서 만든 것이다. 사람들은 이렇게 올려다본 장면이 너무 아름다워 별명을 붙였다. 빛의 우물. 땅 속 우물물이 차오르듯 이 공간으로 빛이 차오른다 해서 지은 이름이다.

　가우디의 저택은 지붕도 꼭 챙겨서 봐야 한다. 그는 건물의 이미지를 고려해 각기 다른 모양의 굴뚝과 장식들을 사용했다. 곳곳에서 불쑥 나타나는 자연 속 친구들을 카메라에 담는 것도 쏠쏠한 즐거움이다. 내려와 나오기 전엔 마구간으로 사용되었던 지하도 둘러보자. 말이 내려갈 수 있는 경사면을 따라 내려가면 이 건물의 무게를 지탱하는 단단한 나무 모양의 기둥들이 숲을 이루고 있다.

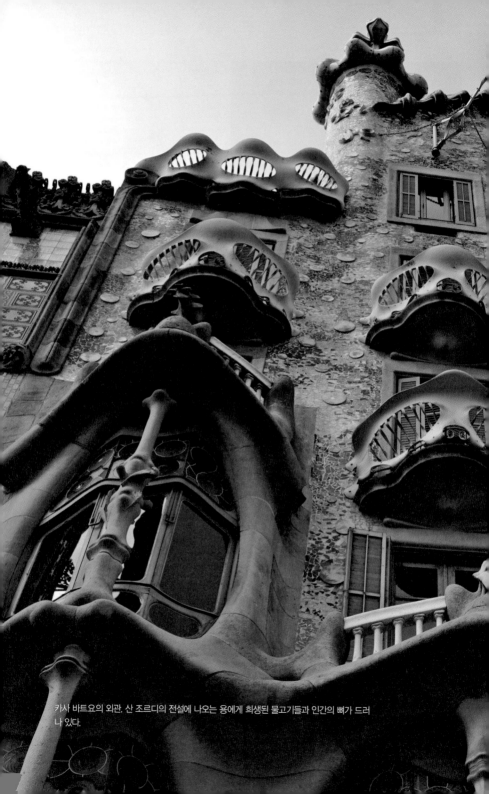

카사 바트요의 외관. 산 조르디의 전설에 나오는 용에게 희생된 물고기들과 인간의 뼈가 드러
나 있다.

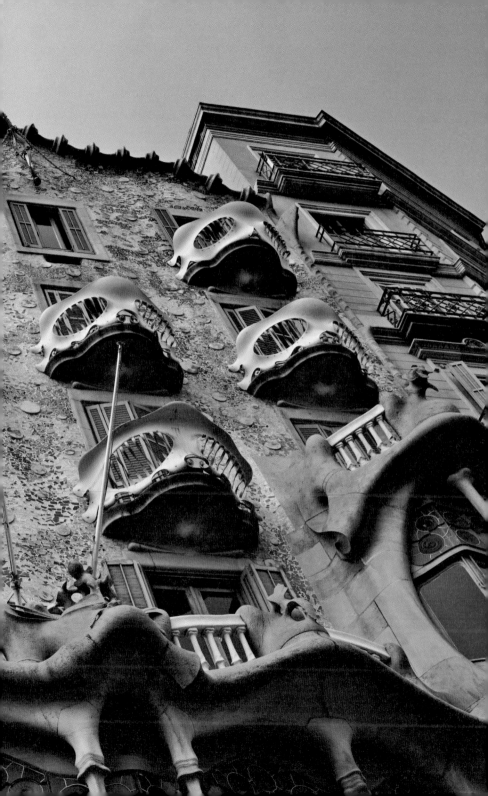

1900년 이후 지은 건물 중에는 카사 바트요와 카사 밀라가 가장 유명하다. 카사 바트요는 노후 건물을 재탄생시킨 것이고, 카사 밀라는 기존 주택들을 부수고 아파트 형태로 새로 지은 것이다. 이 중 먼저 카사 바트요를 둘러보자. 이 건물은 우선 겉모습부터 상상을 초월한다. 알록달록한 바닷속 이미지의 타일이 붙어 있는 가운데 발코니는 생선들의 머리뼈 모양이고, 기둥들은 인간의 기다란 뼈 모양으로 늘어서 있다. 가우디는 무조건 독특하게 보여야 한다는 건축주 바트요의 주문을 받아, 그마저도 놀랄 수밖에 없는 기상천외한 모습의 건물을 선보였다. 그가 택한 테마는 산 조르디의 전설이다. 중세 기사였던 산 조르디는 사람들을 괴롭히던 용을 처단하고 영웅이 되는데, 건물 외벽을 가득 채운 이미지는 용의 배

2층 거실에서 바라본 창문. 창문 문양은 바닷속 물방울들이 올라가는 형상이다. 하나로 이어진 가운데 부분의 창문은 위로 들어 올리면 열린다.

속에 가득했던 희생물들이다. 건물 내부는 외벽에서 느낀 그 이상의 경이로움을 선사한다. 가우디가 인테리어로 구현한 것은 바로 용의 배 속 세상이다. 그 어떤 벽면도 직선은 없다. 모서리들은 둥그런 모양으로 끝없이 이어진다. 창틀과 문틀은 모두 모양이 제각각이고 묘한 곡선을 이룬다. 방을 밝히는 등도 바닷속 생물체를 연상시킨다. 그런데 같은 모양이 하나도 없다. 계단의 손잡이도 꿈틀거리고 계단에 설치된 유리들도 뭔가가 흘러내리는 형상이다. 새롭게 펼쳐지는 상상에 넋을 잃고 한 층씩 계단을 오르다 보면 용의 등골을 내부에서 경험할 수 있는 다락이 나오고 다시 그 위로 오

르면 옥상이 펼쳐진다. 건물 위쪽도 별천지다. 각종 바다생물들이 각기 다른 모습으로 굴뚝의 역할을 하고 있는데, 안쪽 구석으로는 용의 등이 구불구불한 모습을 드러낸다. 도자기로 만든 용의 지느러미가 독특하다. 둘러보는 데 이렇게 많은 시간이 필요한 건물이 또 있을까? 이 건물이 사람들에게 선보였을 때 반응은 양극단으로 나뉘었다. 열렬한 팬들이 생겨났는가 하면, '가우디라는 작자는 오직 될 궁리만 한다'는 비아냥거림도 의외로 많았다. 하지만 이 건물을 설계한 이후 가우디의 명성은 확고한 것이 되었다. 건축이 있어온 이래 이런 상상을 하고 또 이를 현실로 구현한 이는 결코 없었기 때문이다.

이제 가우디 인생에서 가장 사연이 많았던 건물로 가보자. 카사 바트요를 나와 그라시아 대로를 따라 북쪽으로 세 개의 블록을 지나면 맞은편에서 카사 밀라가 모습을 드러낸다. 카사 밀라는 한 층에 네 개의 주택이 들어선 고급 빌라다. 우선 그 외관이 특별하니 그 부근을 걷다가 놓칠 리가 없다. 구불구불 물결치듯 이어지는 벽면은 석회암들을 붙여 만든 것이다. 각각의 곡면이 다르기 때문에 석회암 하나하나의 모양을 정확히 디자인해 깎아내야 했다. 이 모든 작업에 가우디가 직접 참여했다고 전해진다. 각각의 창문 앞에는 마치 바닷속 미역들이 흩날리듯 자유롭게 구부러진 고철들이 늘어섰는데 외관 장식과 함께 도둑을 막는 역할도 하고 있다. 자세히

현관문에 카사 밀라가 반사되는 이 건물은 카사 밀라를 현대적으로 재해석한 외관 장식으로 유명하다.

밑에서 바라본 카사 밀라의 겉모습. 이어붙인 돌들 중에 같은 모양의 돌은 단 하나도 없다.

보면 포도나무 줄기, 나팔꽃, 야자수 잎의 형태가 숨겨져 있다. 이 건물이 들어설 때 거부감을 보이는 사람도 많았다고 한다. 수직으로 매끈하게 들어선 건물들 사이에 마치 돌을 캐는 채석장이 불쑥 드러난 것 같다 해서 지금도 시민들은 이 건물을 라 페드레라<sup>채석장</sup> 라 부른다. 하지만 이제는 바르셀로나 시민은 물론 전 세계 관광객 들의 사랑을 한 몸에 받는 이 도시의 상징물이 되었다. 이 건물을 의뢰한 이는 사업가이자 정치가였던 밀라였다. 그는 부유한 미망인 과 결혼한 뒤 이 건물을 가우디에게 의뢰했다. 그런데 하나의 건물 만 짓는 것이 아니라 여러 채의 건물을 부순 뒤 짓는 것이기에 건 축 규정이 까다로웠다. 게다가 가우디가 보통 고집이 아닌 것이 문 제가 되었다. 가우디가 제출한 설계도는 늘 그렇듯 스케치에 가까 운 단 한 장의 그림이었다. 게다가 지금의 모습과도 많이 달랐다. 시청 공무원은 성의 없는 설계도에 기분이 상했다. 그래서 기존 건 물 철거 요청서가 왔을 때 모른 척 허가를 내주지 않았다. 며칠이

지나도 허가가 내려오지 않자 가우디는 인부들을 동원해 건물부터 부수기 시작했다. 공무원은 분노했고, 허가도 받지 않은 공사를 하며 함부로 인도를 침범했다고 벌금을 물렸다. 이런 식으로 건축주인 밀라는 수시로 재판에 불려 다녀야 했다. 가우디는 아무 의미 없는 행정절차를 혐오했고 관련 서류들에는 손끝 하나 대려 하지 않았다. 그래도 제자들과 동료들이 있어 일은 어느 정도 돌아갈수 있었다. 사소한 일로 공무원이 트집을 잡을 때마다 가우디는 불같이 화를 냈다. 그리고 무시했다. 그는 절대 굽어지지 않는 사람이었다.

피해를 감수하면서 가우디를 열렬히 옹호한 밀라와는 달리 밀라 부인은 가우디를 그리 좋아하지 않았다. 고급스러운 취향인 자신과 맞지 않는다고 생각했고, 건축가임에도 건축주의 입장이나 생각 따위는 가볍게 무시하는 등 너무 거만하게 군다고 생각했다. 그래서 평소 둘 사이는 그리 좋지 않았다. 그러다 정면으로 충돌하는일이 벌어졌다. 가우디는 옥상에 사그라다 파밀리아 성당이 보이는 곳에 단을 만들고 그 위에 아치 형태의 지붕을 만들었다. 그곳에 성모자상과 두 명의 천사상을 두려고 했던 것이다. 그런데 밀라 부인이 강력히 반대하고 이어 밀라도 반대하면서 큰 싸움이 되었다. 이들 부부로서도 반대할 수밖에 없는 중요한 이유가 있었다. 그 직전인 1909년에 바르셀로나를 비롯한 카탈루냐 전역에서 대규모 폭동이 벌어졌다. 불평등한 사회와 타락한 성직자들에 대한 불만이 한꺼번에 터져 나온 이 사태는 교회가 집중 타깃이 되면서 곳곳의 교회와 수도원 200여 곳이 파괴되고 약탈당하는 비극으로 치달았다. 그런 상황이다 보니 옥상에 성상을 놓았다가는 자신들의 건물이 목표가 될 것이 빤해 반대할 수밖에 없었던 것이다. 화를 참지 못한 가우디가 공사현장을 제자 주졸에게 맡기고 떠나버리면서 사태는 악화되었다. 밀라는 밀린 공사대금을 줄 수 없다 선언했고 이는 법정소송으로 이어졌다. 재판 결과 법정은 가우디의 손을 들

카사 밀라 옥상에서 바라본 사그라다 파밀리아 성당. 가우디는 이곳에 성모자상과 천사상을 놓으려 했다.

어주었다. 가우디는 밀린 돈을 충분히 보상받았고 그것으로 밀라와의 관계를 끝냈다.

카사 밀라로 들어간다. 내부로 들어서면 두 개의 커다란 중정이 우리를 맞는다. 이 중정들은 카사 바트요와 같은 개인주택에 비해 카사 밀라가 얼마나 큰 규모의 건물인지 확인하게 해준다. 이 건물의 영역은 대부분 사적인 공간으로 지금도 주민들이 실제로 거주하고 있다. 정해진 통로를 따라 아래에서 건물의 내부 구조를 감상하고, 이어 엘리베이터를 이용해 바로 옥상으로 올라가게 된다. 다른 건물들과 달리 옥상은 평평하지 않다. 끝없이 이어지는 계단을 오르락내리락하며 위치를 바꿀 때마다 전혀 다른 모습으로 변하는 옥상을 감상한다. 카사 밀라를 상징하는 굴뚝들이 멋지다. 투구

옥상 관람을 마치고 내려오는 길에 올려다본 풍경. 중정 한가운데에 둥그런 달이 떴다. 실은 유리에 반사된 실내등이다. 현재 카사 밀라에는 거주자들이 살고 있다.

를 쓴 중세 기사들 같기도 하고 로마 병사의 모습 같기도 하다. 이들은 훗날 조지 루카스에 의해 〈스타워즈〉 영화 속 제국군의 모습으로 되살아나게 될 것이다. 옥상에서 한 층 아래로 내려오면 가우디 건축박물관이 자리하고 있다. 가우디 주요 작품들의 설계도가 있고 옥수수, 버섯, 동물 뼈 등 그가 자연 속에서 가져온 건축 테마들을 자세히 살펴볼 수 있다. 가우디의 건축세계를 잘 편집한 영

상물도 상영된다.

카사 밀라를 나선다. 밤이다. 그라시아 거리는 시원함을 되찾았다. 문득 카사 밀라를 떠나던 순간의 가우디가 떠올랐다. 그리도 정성을 다해 다듬고 다듬었던 건물을, 또 완공을 이제 얼마 남겨두지 않은 자신의 작품을 버려두고 그는 다시 돌아오지 않겠다고 결심했다. 이 건물엔 사연도 많았다. 그를 노골적으로 괴롭히던 공무원에게도, 그와 늘 신경전을 벌였다는 밀라 부인에게도 자기 나름의 이유는 넘치도록 있었을 것이다. 그러나 이렇게 시간이 흐른 후 돌아보니 이 역사적 건물 앞에 그 이유들이라는 것이 참으로 공허하게 느껴진다. 그는 어떻게 이런 것들을 가볍게 무시할 수 있었을까? 그건 비할 수 없이 더 중요한 일이 있고 자신은 그것을 해야 한다고 믿었기 때문이리라. 이 믿음을 지키긴 쉽지 않다. 현실적이지 않고 어찌 보면 무모해 보인다. 하지만 삶의 진실은 가우디의 편이다. 왜일까. 이런 이유들이 늘어날수록 더 중요한 일을 할 시간은 사라지기 때문이다. 그리하여 공허할 뿐인 이러한 이유들이 점점 우리네 삶이 되어버리기 때문이다.

가우디가 우리에게 남겨준 주요 주택들을 둘러보았다. 그가 하나의 작품에 임할 때 모든 부분을 얼마나 많은 정성으로 챙기는지 조금은 알 수 있었다. 그의 시선이 머물렀던 곳 모두를 따라가 볼 수는 없다. 그저 기회가 닿는 대로 다시 와서 조금씩 더 따라가 보는 수밖에. 가우디를 따라가는 여행, 이제 남은 곳은 하나다. 바로 그곳으로 갈 것이다.

# 지금도 지어지고 있는
기적

바르셀로나를 찾는 이들이 가장 먼저 보고 싶어 하는 곳을 꼽는다면 아마도 사그라다 파밀리아 성당일 것이다. 구경은 조금 뒤로 미루고 이 성당이 지어지게 된 사연부터 이야기를 시작해보자. 이 성당이 지어지던 시대는 슬프게도 '증오의 시대'였다. 구시대 귀족들과 교회가 지배하던 시대는 끝났지만 그 자리에 어떤 체제가 들어와야 하는지를 놓고 끝없는 갈등이 벌어지고 있었다. 자본주의와 사회주의가 대립하는 가운데 무정부주의자들은 기존의 사회질서를 모두 부정했고, 군인들은 혼란한 사회를 수습하겠다며 쿠데타를 시도했다. 압도적 이념의 시대가 끝나자 여러 이념들이 등장해 서로 싸우는 형국이 된 것이다. 그러는 동안 카탈루냐에서는 산업화가 신속히 진행되면서 자본가들이 세력을 키웠는데 이는 새로운 형태의 양극화와 노동 갈등을 낳았다. 카탈루냐는 이탈리아에서 건너온 무정부주의 운동의 중심이었다. 하루가 멀다 하고 테러와 파업이 벌어졌고, 중앙정부에 대한 불만이 쌓이다 보니 어김없이 반란이 일어났다. 유혈사태 속에서 반란은 늘 진압되었고 그때마다 새로운 증오가 쌓였다.

이때 보카베야라는 한 출판업자가 신앙의 힘으로 이러한 갈등과 증오로 가득 찬 시대를 끝내기를 소망한다. 신앙심이 남달랐던 그는 60만 명의 회원을 거느린 '성 요셉 신앙인 협회'를 이끌고 있었는데, 이 협회가 주축이 되어 속죄를 상징하는 성당을 건립해

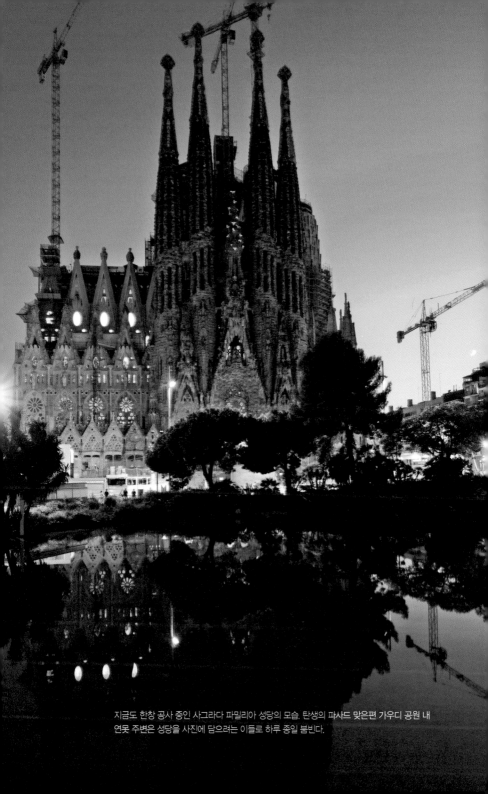

지금도 한창 공사 중인 사그라다 파밀리아 성당의 모습. 탄생의 파사드 맞은편 가우디 공원 내 연못 주변은 성당을 사진에 담으려는 이들로 하루 종일 붐빈다.

신에게 바치고자 한 것이다. 부지가 선정되고 준비가 착착 진행되었다. 가우디의 스승인 프란시스코 비야르가 책임건축가로 선정되었고, 그의 손에 의해 규모가 그리 크지 않은 전형적인 고딕 양식의 성당이 구상되었다. 그런데 기초공사가 진행되던 중 협회 관계자와 심하게 다툰 비야르가 전격 사퇴하는 사태가 벌어진다. 급히 후임자를 찾던 협회 측에 후보자로 떠오른 이가 이제 겨우 31세에 불과한 가우디였다. 당시 가우디는 건축학교를 졸업한 지 5년밖에 되지 않은 그야말로 신출내기 건축가였다. 자연히 논란이 될 법한 상황이었는데 이때 가장 큰 영향력이 있던 보카베야가 가우디를 적극 추천하면서 일단락이 되었다. 왜 경력도 부족한 가우디를 선정했느냐는 주위의 질문에 보카베야는 이렇게 대답했다고 한다.

"제가 성전 건립에 닥친 위기를 고민하며 신에게 간절한 기도를 드렸습니다. 그때 놀랍게도 제게 계시가 내렸습니다. 푸른 눈을 가진 젊은 건축가가 나타날 것이며 그가 이 성당을 구할 것이라고요. 전 가우디를 보는 순간 바로 알아차렸습니다. 바로 신이 보낸 그 사람이라는 것을요."

이 이야기가 얼마만큼의 진실을 담고 있는지는 알 길이 없다. 다만 한 가지 분명한 것은 가우디에 대한 보카베야의 신뢰와 지지가 일반적인 수준을 훨씬 넘어섰다는 것이다. 가우디는 이 성당의 건립 취지를 충분히 이해하게 되자 이것이 아마도 자신의 일생에서 가장 중요한 프로젝트가 될 것임을 직감했다. 신을 닮은 거처이자 가난한 이들을 품어주는 성전. 성 가족의 사랑으로 갈등과 증오의 세상을 치유하는 이 도시의 상징과도 같은 교회. 그는 기존의 구상으로는 이러한 취지를 제대로 구현하기 어렵다고 보았다. 그래서 그는 기존 설계를 백지화하고 훨씬 규모를 키워서 전혀 다른 형태의 성당을 짓기로 한다. 협회의 예산과 능력의 범위를 훨씬 넘어서는 어찌 보면 무모한 계획임에도 보카베야는 가우디에게 전폭적인 지지를 보냈다.

성당 지하 박물관에 있는 모형 구조물. 가우디는 이처럼 설계도보다는 실제 모형과 실험으로 자신의 건축 구상을 검증해갔다.

공사는 더디게 진행되었다. 뭐든 완벽한 계획을 들고 일을 추진하는 법이 없었던 가우디는 이 성당 공사에서도 추상적인 단계의 설계도만을 가지고 모형을 제작하는 등 다양한 시도를 하면서 차츰 구체적인 형태를 잡아갔다. 이때 그는 그야말로 정신없이 바쁠 때였다. 지금까지 살펴본 그의 주요 건축물들이 동시에 추진되는 시기였던 것이다. 베렝게르, 루비오, 바트예벨, 주졸 등 말이 필요 없는 유능한 동료들이 있었기에 이 모든 일이 진행될 수 있었다. 하지만 그는 다른 일을 하면서도 늘 이 성당 작업을 우선순위에 두었다. 그러는 동안 협회 예산은 바닥이 났고 이제 신자들의 헌금에 의존하게 되자 공사의 속도는 더뎌졌다. 보카베야가 세상을 떠나자 건립 주체도 바뀌었다. 바르셀로나 교구가 이 일을 떠맡게 된 것이다.

윤곽을 드러낸 가우디의 설계는 기발하고도 대담했다. 로마의 산 피에트로 대성당보다 높아서는 안 된다는 지침에 따라 크기를 줄일 만큼 그가 구상한 규모는 엄청나게 컸다. 그리고 성당의 얼굴인 파사드를 하나가 아닌 세 개나 두기로 했다. 탄생, 수난, 영광을

그린 각각의 파사드 위에 네 개씩 옥수수 모양 첨탑을 두는 등 총 열여덟 개의 거대한 첨탑이 상부를 덮은 형태는 그 어디에서도 본 적이 없는 아주 독특한 형태였다. 기념비적인 많은 건물들로 명성을 얻고 이제 시대를 대표하는 건축가가 된 가우디에게 사그라다 파밀리아 성당은 그의 모든 것이 되어갔다. 1910년 파리에서 자신의 전시회를 열었던 가우디는 과로로 지친 데다 세균에 감염되어 생사를 넘나드는 열병을 앓았다. 그때 그는 유언을 작성할 정도로 죽음을 각오했었다. 다행히 고비를 넘어 열이 내리고 살아났는데, 그때 그는 자신의 남은 삶을 오로지 이 성당을 짓는 데 바치기로 결심한다. 새로운 다른 일은 일체 맡지 않고 아예 지하 작업장에 들어와 지냈다. 하지만 그가 세상을 떠날 때까지 완성된 것은 성당의 기본 형태와 탄생의 파사드 그리고 하나의 종탑뿐이었다. 하지만 그가 남겨놓은 것만으로도 이 성당의 경이로운 아름다움을 확인하기에는 충분했고 바르셀로나의 랜드마크가 되었다. 이후 세계 각지에서 오는 기부금과 관람 입장료를 통해 공사가 이어져 현재는 수난의 파사드도 완공된 상태이며, 서쪽 영광의 파사드와 중앙 상부에 자리할 여섯 개의 높은 첨탑들도 한창 공사 중에 있다. 2010년 교황 베네딕토 16세가 방문하면서 내부 공사는 일정을 앞당겨 마무리가 되었고 성전의 축성식도 이뤄졌다. 바르셀로나 시가 정한 완공 목표 시점은 2026년이다. 가우디가 서거한 지 100주년이 되는 해다.

이제 성당의 양옆으로 이미 완성된 두 개의 파사드를 감상해보자. 탄생의 파사드는 사그라다 파밀리아 성당에서도 가장 색이 짙은 부분이다. 몬주익에서 가져온 돌로 제작했는데 시간이 지나면서 점점 어두워졌다. 울퉁불퉁한 파사드의 전체 모습은 마치 동굴의 내부로 들어온 듯 다소 기괴한 느낌을 준다. 하지만 파사드에 들어선 조각들은 대부분 사랑스럽고 평화롭다. 4대 복음서가 전하는 예수 탄생 전후에 있었던 모든 일들이 빠짐없이 들어서 있다.

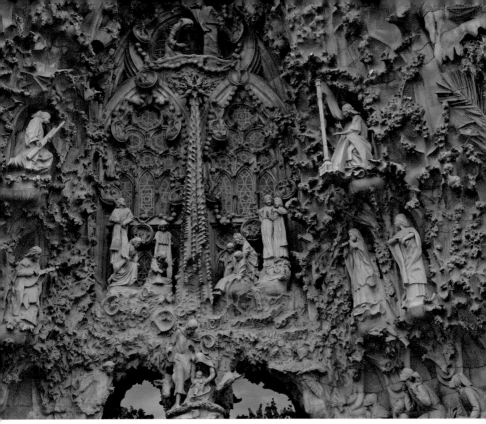

탄생의 파사드 하이라이트. 아래 중앙 아기 예수가 탄생하자 천사들이 기쁨과 행복의 음악을 연주하고 있다.

이 중 거의 유일하게 잔인한 장면은 헤롯 왕에 의해 베들레헴 유아들이 살해당하는 장면이다. 탄생의 파사드에 등장하는 조각들은 모두 실제 사람을 모델로 석고 주형을 만들어 제작한 것들이다. 이 조각 작업을 일일이 했던 이는 가우디의 동료 마타말라였는데 그도 가우디의 철저함에는 혀를 내둘렀다고 한다. 죽은 유아의 모습을 실제 죽은 아이를 구해다 제작해야 한다고 했기 때문이다. 그리고 실제로도 그렇게 했다. 이런 성서의 장면들 외에도 가우디는 거북이와 펠리컨, 야자수 등 여러 상징들을 풍성히 배치했다. 성 요셉과 마리아가 만들어간 경건하고 평화로운 가족의 의미를 생각해볼 수 있도록 한 것이다.

수난의 파사드 중앙부 베로니카 성녀의 기적. 왼편에 있는 가우디의 측면 모습과 카사 밀라에서 보았던 굴뚝 모양의 투구를 쓴 로마 병사가 눈길을 끈다. 이는 수비락스가 가우디에게 바치는 존경의 표현이다.

반대편 수난의 파사드는 현관을 받치고 있는 기둥들이 눈길을 끈다. 밖으로 벌어진 모양의 이 기둥들은 인간의 대퇴골을 연상시킨다. 수난의 분위기를 고조시키는 구성이다. 파사드를 채우고 있는 조각들은 조제프 마리아 수비락스의 작품이다. 수비락스는 바르셀로나가 자랑하는 조각가로 현대적 감각을 통해 단순화된 형태의 작품을 선보인다. 그런데 수비락스가 조각가로 선정되자 많은 논란이 있었다. 수비락스도 대단한 조각가지만 가우디가 만든 탄생의 파사드와는 너무나 다른 스타일이다 보니 조화가 깨질까 우려한 것이다. 하지만 논란에도 결국 수비락스가 선정되었고, 그의 손에 의해 성서에 등장하는 예수 수난의 장면들이 하나도 빠짐없이 파사드에 들어서게 되었다. 왼쪽 아래에서 시작해 지그재그 형식으로 위까지 올라가는 형식이다. 이제는 스타일에 대한 논란도 사라졌다. 성당이 너무나 오랜 시간에 걸쳐 지어지는 만큼 각 시대별로 문화가 변해가는 모습도 건축에 반영되어야 한다는 생각들이 받아들여졌기 때문이다.

성당 내부를 둘러볼 시간이다. 예매를 하지 않았다면 표를 사기 위해 긴 줄을 설 각오를 해야 한다. 예매를 해도 사람들이 몰리면 보안 검색 등으로 시간이 많이 소요된다. 하지만 이런 노력을 들여서라도 들어와야 하는 이유는 분명하다. 가우디의 모든 작품이 그러하듯 외관만으로도 충분히 경이로운 이 성당 역시 그 내부에 들어서면 이루 말로는 표현할 수 없는 경이로움을 뿜어내기 때문이다. 이 성당에 앉아 눈을 들었을 때 펼쳐지는 세상은 그야말로 별천지다. 나무들이 하늘로 뻗는다. 가지들이 갈라져 잎사귀들이 달리니 이 성당 내부는 거대한 숲속이 된다. 은은하고 찬란한 별빛이 내려와 숲속을 가득 채운다. 그 누가 이런 상상을 할 수 있을까.

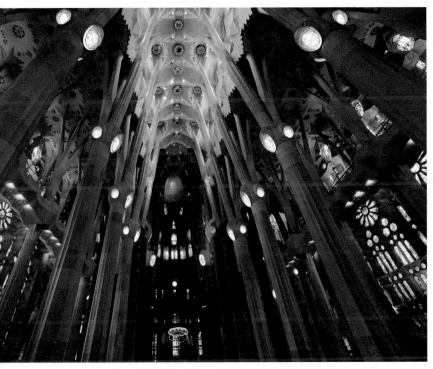

성당 뒤편에서 제단 방향을 보며 천장까지 성당 내부를 가능한 한 넓게 잡아본 사진. 성전 내부의 분위기를 카메라 앵글로 온전히 잡아내기란 쉬운 일이 아니다.

이것은 거의 기적이라 할 수 있다. 사그라다 파밀리아 안에서 찍었던 그 무수한 사진들을 보고 또 보아도 한 관람자로서 느꼈던 그 순간의 감격을 되살려주지는 못한다. 이 성전의 아름다움에 대해 그 어떤 미사여구를 동원해 설명한다 해도 그때의 느낌을 전할 방법은 없다. 사진들마저 초라해지는데 입에서 지어낸 말들은 무엇을 할 수 있을까. 가우디의 다른 작품들을 둘러보았지만 그를 왜 건축의 신으로 부르는지 충분히 이해하지 못했던 이들도 이곳에 와서는 압도하는 아

중앙 제단 위 천개에는 십자가 예수상이 있다. 천개를 둘러싼 것은 밀과 포도로 예수의 몸과 피를 상징한다. 십자가에 매달린 예수가 자꾸 눈길을 끈다. 십자가에서 죽어간다는 것이 저리도 고통스러운 것이었다.

름다움 앞에 고개를 끄덕일 수밖에 없다. 그리고 말하게 된다. 그는 분명 신이었다고.

사그라다 파밀리아 성당 안에 들어와서도 미리 예매를 하지 않으면 해보기 어려운 체험이 있다. 그건 바로 옥수수 모양의 첨탑에 오르는 것이다. 엘리베이터를 이용해 올라가야 하고 시간대별로 인원을 제한하기 때문에 수개월 전에 예약이 끝나는 경우도 많다. 성당 방문 일정을 잡을 때부터 미리 예약을 해두어야 한다. 가우디가 지은 탄생의 파사드와 새로 지어진 수난의 파사드 중에서 고를 수 있다. 새로 지은 수난의 파사드에도 장점은 있지만 아무래도 탄생의 파사드에 더 끌리는 건 인지상정이다. 엘리베이터는 높이 올라가 첨탑들을 연결하는 부분에서 멈춘다. 그곳에서 나선형 계단을 돌아 내려오며 바깥 풍경을 감상하는 체험을 하게 된다. 바르셀로나가 한눈에 내려다보인다. 그리고 멀리서 옥수수처럼 보였던 첨탑을 어떻게 만들어냈는지 살펴볼 수 있다. 참으로 놀라운 것은 첨탑의 바깥쪽 곳곳에 열매나 버섯과 같은 가우디의 자연 속 친구들이 가득하다는 것이다. 가고일이라 불리는 성당을 지키는 괴물들도 귀

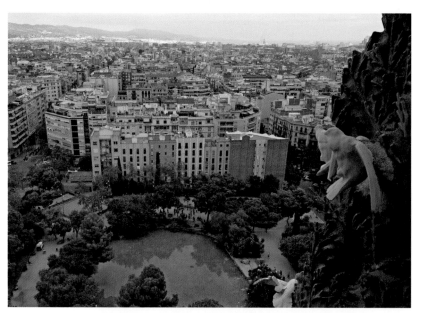

첨탑 곳곳에 가우디의 손길이 느껴지는 탄생의 파사드는 동북쪽 면을 바라본다. 아래 연못이 있는 공원은 가우디 공원이다. 물에 그림자를 드리운 성당을 사진에 담을 수 있는 장소다.

엽다. 이들은 마치 살아 있는 것처럼 생동감이 넘친다. 이처럼 자신의 건축물 모든 부분에 의미를 부여하고 자신이 상상한 대로 고집스럽게 구현해낸 건축가가 있을까 싶다. 그래서 사람들이 가우디의 건축물들을 살아 있는 듯하다고, 숨을 쉬는 듯하다고 일컫는 것이리라.

첨탑에서 내려와 지하실에 들렀다. 이곳 박물관에는 가우디의 삶과 건축에 대한 자료들이 전시되어 있다. 여러 모형들과 설계도, 그가 새로운 공법을 창안하기 위해 사용했던 도구들이 우리를 기다린다. 하지만 이들은 가우디가 남긴 것들에 비하면 너무나 빈약하다. 여기에는 가슴 아픈 사연이 있다. 가우디는 자신의 작업 과정 모두를 꼼꼼히 기록으로 남긴 사람이었다. 그런데 이 소중한 기록들이 모두 사라지는 일이 벌어졌다. 바로 내전 때의 일이었다. 모두가 광기에 휩싸였던 시절 군인들과 폭도들이 성당에 난입해 모

든 자료를 약탈하고 없애버렸다. 심지어 몇몇 폭도는 그의 무덤까지 훼손하고 말았다. 도저히 상상할 수 없는 만행이 저질러졌던 것이다. 지하에 있는 그의 무덤은 이제 잘 정돈되었고, 당시의 상처 또한 치유될 만큼 시간이 지났다. 하지만 절대 치유될 수 없는 아픔도 있다. 그건 그가 직접 손으로 남긴 노트와 자료가 사라졌다는 것이다. 그의 영혼과 대화를 나눌 수 있는 기회가, 값진 배움을 청할 수 있는 기회가 우리 곁에서 영원히 사라져버린 것이다.

사그라다 파밀리아 성당 지하 가우디의 무덤.

# 바르셀로나가 들려주는
## 이야기

가우디와 만났다. 그런데 지금껏 소개한 내용은 그의 대표작만을 가볍게 다룬 정도에 불과하다. 건축학적이나 미학적인 차원에까지 들어가면 가우디가 만든 세상은 바다만큼이나 넓고 깊다. 하지만 가우디를 느끼기 위해 그 바다를 모두 다 둘러봐야 하는 건 아니다. 이들 몇몇 걸작들만으로도 그의 위대함을 확인하기엔 충분하다. 가우디가 살았던 시대엔 뛰어난 경쟁자들이 있었다. 그중에서도 카탈라나 음악당을 설계한 도메네크나 카사 바트요의 옆집 카사 아마트예르를 설계한 푸치 카다팔크 등이 가장 유명하다. 같은 시대를 살았던 이 건축가들은 중세 기독교의 양식과 이슬람이 접목된 무데하르 양식을 적극 활용하고, 자연에서 따온 곡선과 비대칭을 적극 도입했으며 카탈루냐의 민족정신을 작품에 반영했다. 이런 특징을 공유하는 이들의 건축을 무더르니즈머<sup>Modermisme</sup>라 한다. 영어의 모더니즘에 해당하는 이 양식은 파리의 아르누보나 네덜란드의 유겐트 스틸, 비엔나의 분리파 등과 시대정신을 공유한다. 즉 산업화의 물결과 함께 새롭게 등장한 신흥 부르주아들의 취향을 반영하고 있었던 것이다. 이러한 무더르니즈머는 건축만이 아니라 실내디자인, 가구, 도자기, 식기 등 생활문화 전반에서 일대 유행을 일으켰다.

앞서 바르셀로나에 새로운 시대 분위기가 만들어진 계기를 살펴본 바 있다. 바로 1888년에 있었던 만국박람회가 그것이다. 무더르

카탈라나 음악당 1층 로비의 모습. 건물 전체를 덮고 있는 모자이크의 화려함을 공연장 아래 로비에서도 확인할 수 있다.

니즈머 건축가의 맏형 격인 도메네크가 바르셀로나를 대표하는 건축가로 올라서게 된 계기도 바로 이 만국박람회를 통해서였다. 또한 이 시기부터 바르셀로나에 대대적인 부동산 투기가 일어나기 시작했다. 에이샴플러에 만사나가 들어서던 초창기에는 아무도 관심을 갖지 않았기 때문에 큰 규모의 건물을 아주 싼값에 살 수 있었다. 그런데 그곳 도로변에 상가들이 들어서고 번화가가 되자 집값이 천정부지로 뛰어오르기 시작했다. 그 지역 주택 소유자들은 더 많은 돈을 벌기 위해 집을 통째로 팔지 않고 쪼개서 하나씩 팔았다. 가격이 계속 오르자 나중엔 분리된 집 하나가 원래 건물 전체의 가격보다 몇 배나 더 높아지는 일이 벌어졌다. 건물로 갑부가 된 사람들이 속속 등장하자 거의 모든 사람들이 부동산 투기에 뛰어들었다. 도심에서 먼 곳도 속속 개발되었는데 이런 지역들의 집값 역시 미친 폭주를 이어갔다. 사기꾼들도 활개를 쳤다. 어느 날

전혀 개발되지 않은 근교에 철도공사 자재들이 산더미같이 쌓였다. 그리고 그 일대에 기차역이 들어서고 대대적인 도시개발이 이뤄진다는 소문이 퍼졌다. 사람들은 이 황금의 기회를 놓칠세라 돈을 싸 들고 몰려왔다. 그런데 한바탕 광풍이 지나가자 인부들이 철도공사 자재들을 도로 가져가 버렸다. 처음부터 철저히 계획된 사기였던 것이다. 비정상이 정상인 시절이 지나면서 에이샴플러 지구는 단 한 곳의 빈 공간도 없이 맨사나로 가득 채워졌고, 지금의 바르셀로나 신시가지 모습이 만들어졌다.

이러한 주택 가격 상승기에 건물주들은 나름 여러 가지 노력을 기울인다. 주위 건물들과 다른 뭔가 있어야 더 많은 돈을 받고 팔 수 있기 때문이다. 독특한 모양으로 주변을 압도하는 건물을 지으려는 이들도 생겨나고 이런 주문을 받은 건축가들은 더 자유롭고 대범한 상상을 펼친다. 가우디가 건축가로 데뷔하던 무렵 바르셀로나에는 이런 분위기가 생겨나고 있었다. 즉 자신의 잠재력을 마음껏 발휘할 무대가 만들어지고 있었던 것이다. 이럴 때 우리는 때를 잘 만났다든가 운이 좋았다는 말을 한다. 그가 시대의 도움을 받은 것으로 크게 두 가지를 들 수 있다. 하나는 생계 문제다. 건설 경기가 가장 좋을 때다 보니 그에게도 일이 끊이지 않았다. 둘째는 자유로움이다. 뛰어난 건축가가 부족하다 보니 건축주와의 관계에서 가우디는 자기 생각을 관철할 수 있었다. 까칠했던 가우디의 성격을 고려한다면 이 요소들이 얼마나 큰 도움이 되었을지 쉽게 이해가 될 것이다.

하지만 가우디의 위대함이 좋은 시대를 만났다는 것만으로 설명될 수는 없다. 그는 시대에 올라타 그 흐름대로 살아간 건축가가 아니다. 오히려 그는 시대를 딛고 그 위에 올라 우뚝 섰고 그리하여 자신이 살아간 도시를 전혀 다른 도시로 바꿨다. 그런 면에서 그는 완벽한 돈키호테였다. 가우디는 돈키호테의 여러 측면 중에서도 구도자적 측면을 가장 잘 보여주는 인물이다. 오직 건축만을 생

각하면서 소박한 거처와 허름한 옷가지를 고집했던 그는 자신만의 건축철학을 우직하게 밀고 나갔다. 고향 카탈루냐에 대한 사랑과 자부심, 위대한 대자연이 주는 끝없는 영감, 절대자를 향한 경건한 신앙심이 바로 그의 건축철학을 이루는 세 개의 뿌리였다. 하지만 가우디는 이들 가치에 얽매이지 않았다. 이런 가치들은 경직된 것이 아니라 그의 내면에서 완전히 소화된 유연한 것이었다. 그러다 보니 그의 작품들은 관습적이지 않고 늘 창조적일 수 있었던 것이다. 이러한 가치들을 작품으로 형상화하면서 그는 결코 타협하지 않았다. 돈키호테에게 포기할 수 없었던 것이 기사도였듯, 그는 자신의 건축철학을 포기할 수 없었던 것이다. 이처럼 거칠고 투박한 가우디가 인생에서 얻은 가장 큰 행운의 하나는 좋은 산초를 만난 것이다. 구엘. 그는 어쩌면 돈키호테가 만날 수 있는 가장 이상적인 산초였다. 철저한 사업가였지만 그에겐 탁월함과 독보적인 것을 알아보는 눈이 있었다. 그것이 그가 추구하는 세속적 가치 또한 배가시킬 수 있다는 걸 정확히 알고 있었던 것이다. 그래서 현실에서는 그가 갑이고 가우디가 을이었지만 늘 가우디를 존중하고 그의 의견을 전적으로 따랐다. 그리고 가우디가 더 많은 기회를 얻고 경제적 어려움 없이 작품 활동을 할 수 있도록 열심히 도와주었다. 그야말로 완벽한 조합을 이룬 팀이었던 것이다. 이들이 존재하지 않았던 바르셀로나를 상상할 수 있을까? 그런 바르셀로나는 있을 수 없다. 오히려 이렇게 말할 수 있을 듯하다. 위대한 돈키호테와 지혜로운 산초가 만나 팀을 이루면 한 도시는 성지가 될 수 있다고.

바르셀로나에서 보내는 마지막 밤이라면 꼭 올라가 봐야 할 곳이 있다. 구엘 공원 조금 동쪽에 자리한 벙커 전망대. 스페인 내전 당시 이 도시를 차지하기 위한 공방이 가장 치열하게 벌어졌던 곳으로, 현장에 가보면 곳곳에 총탄 흔적이 가득하다. 하지만 이제는 이 도시의 아름다운 야경을 즐기기 위해 많은 젊은이들이 몰

려드는 여유로운 장소일 뿐이다. 노을이 짙어지더니 어둠이 내리기 시작했다. 아래로 가우디의 유작 사그라다 파밀리아 성당이 내려다보였다. 가우디는 늘 '신은 서두르지 않는다'는 말을 되뇌었다고 한다. 계속 지체되기만 하는 공정에서 인내심을 추스르기 위한 독백이었으리라. 그간 지어진 오랜 세월에 비하자면 이제 완공까지 남은 시간은 그리 길지 않다. 마무리 공정에 들어가 여러 작업이 동시에 진행되다 보니 성당의 분위기는 예전보다 더 어수선해졌고 공사 소음도 더 커진 느낌이다. 이제 얼마 후면 온전한 모습의 성당을 만날 수 있다는 기대감 또한 점점 커지는 것도 사실이다. 이제 100년 하고도 30여 년의 시간이 지났다. 세상만물 중에 낡고 닳고 흩어지지 않는 것이 있던가. 사그라다 파밀리아 성당 역시 낡고 닳고 흩어지는 중에 있다. 하지만 세월의 그 무시무시한 공세를 견디며 이 성당은 새롭게 태어나는 중이다. 한 위대한 영혼이 마음속에 품었던 모습 그대로 만들어지기 위해.

벙커 전망대에서 바라본 도시의 야경. 사그라다 파밀리아 성당이 내려다보이고 저 멀리 몬주익 언덕도 보인다. 세상을 온통 물들여버릴 것만 같은 파란 하늘 아래 도시의 거리들은 노란 불빛을 피워내 맞선다.

# 현대 건축가들의 경연장

건축가들의 성지. 대단한 찬사다. 그리고 어느 도시에 멋진 건축물이 몇몇 개 있다 해서 붙일 수 있는 찬사는 아니다. 로마도, 파리도, 뉴욕도 얻지 못한 이 찬사는 바르셀로나를 향한 것이다. 건축을 공부하는 젊은이들의 로망은 바로 이 바르셀로나를 거닐며 이곳의 건축물들을 원 없이 살펴보는 것이다. 그리고 그들의 심장 가장 깊은 곳에는 가우디가 살아 숨 쉰다. 우리 시대를 대표하는 건축가들도 이 도시에 자신의 작품을 남길 기회가 찾아온다면 이를 절대 놓치지 않는다. 그래서 지금도 바르셀로나에는 기념비적인 건축물들이 속속 들어서는 중이다. 그럼 이 도시 바르셀로나에 어떤 건축작품들이 들어섰는지 비교적 최근에 지어진 것들을 중심으로 살펴보도록 하자. 건물 하나하나마다 건축가들의 면면이 예사롭지 않다.

서쪽에서 도시를 내려다볼 수 있는 티비다보 언덕에 올라가면 거대한 방송 중계탑을 마주하게 된다. 이것이 바로 영국 건축의 대표자 노먼 포스터가 설계한 콜세롤라 타워다. 300미터에 육박하는 이 거대한 구조물은 독특한 외관을 자랑

바르셀로나를 내려다보는 티비다보 언덕 위에 우뚝 솟은 콜세롤라 타워의 웅장한 모습. 건축의 노벨상이라 일컬어지는 프리츠커상 수상자 노먼 포스터의 작품이다.

한다. 방송 중계 시설로 가득 차 있는 타워지만 10층에는 시민들을 위한 전망대가 있다. 바르셀로나 시내가 조그맣게 보이고 몬세라트를 위에서 내려다볼 수 있을 만큼, 그리고 먼 지중해 바다까지 시야에 품을 수 있을 만큼 높은 곳에서의 조망을 제공한다. 이 타워가 자리한 티비다보 언덕은 놀이공원을 갖춘 바르셀로나의 대표적인 유원지로 벙커 전망대에 이어 전망이 좋은 곳으로 손꼽힌다.

포트벨 항구에서 바르셀로네타 지구로 향하면 그 입구에서 미국 팝아트의 거장 로이 릭턴스타인의 조형물 바르셀로나의 머리가 우리를 맞는다. 황금의 해변이라 불릴 만큼 아름다움을 뽐내는 카탈루냐의 해변 중에서도 바르셀로네타는 가장 많은 사랑을 받는 해변이다. 맛집, 멋집과 볼거리가 가득한 이 해변의 북쪽 끝으로 가면 바르셀로나 올림픽 당시 요트 경기가 열렸던 올림픽 지구가

바르셀로네타 해변 북쪽 끝에 자리한 올림픽 물고기 조형물. 빛이 곡면의 금속 위에서 반사되며 독특한 효과를 빚어낸다. 세계적 거장에 오른 프랭크 게리의 작품이다.

있다. 이곳의 랜드마크는 쌍둥이라는 별칭으로 불리는 두 개의 높은 건물인데 이 건물 앞 해변에 물고기 형상의 거대한 금속조형물이 놓여 있다. 구겐하임 빌바오 미술관을 설계해 세계적인 명성을 얻은 캐나다 출신 건축가 프랭크 게리가 바르셀로나 올림픽을 기념해 만든 '올림픽 물고기'다. 길이가 52미터에 이르는 이 거대한 물고기는 시간이 지날 때마다 색깔이 변한다. 특히 석양이 질 때 이 물고기가 뿜어내는 색채는 신비롭게 느껴질 정도다. '바르셀로나의 얼굴'과 함께 바르셀로네타 해변에서 꼭 봐야 할 조형물이다.

시내에서 바르셀로나 공항을 오가다 보면 대로변에서 모든 이의 눈길을 사로잡는 붉은색의 기괴한 건물이 있다. 바로 일본의 현대 건축가 이토 도요가 설계한 포르타 피라 호텔이다. 일단 외관도 특이하지만 이 호텔의 묘미는 모든 방의 모양이 다 다르다는 데 있다. 또한 방마다 개성 넘치는 아이디어로 실내디자인을 했다. 젊은 감각이 돋보인다고 할 수 있겠다. 시내 중심가에서 다소 멀기 때문에 숙박료도 그렇게 비싸지 않다. 다만 미리 여유를 두고 예약을 해야 한다는 것은 잊지 말자. 이 호텔을 설계한 이토 도요는 바르셀로나와 인연이 많은 건축가다. 시내 중심가 그라시아 거리에서 그의 또 다른 작품을 만날 수 있다. 바로 카사 밀라 대각선 방향이다. 이토 도요는 이곳에 있던 하나의 건물을 리노베이션하면서 카사 밀라의 독특한 외관을 현대적으로 재해석했다. 두 건물을 비교해서 보는 것도 흥미로운 경험이 될 것이다.

시내 동쪽, 사그라다 파밀리아 성당에서 멀지 않은 곳에 글로리에스 카탈라네

공항 가는 길에서 볼 수 있는 포르타 피라 호텔. 일본의 건축가 이토 도요의 작품이다.

바르셀로나의 첨단기술 산업을 상징하는 아그바르 타워. 38층 높이의 이 빌딩 공식 명칭은 글로리에스 타워다. 장 누벨은 총알보다는 몬세라트의 바위에서 이 건물의 형태를 가져왔다고 말했다.

스 광장이 있다. 우리말로는 카탈루냐의 영광이라는 뜻이다. 첨단산업을 육성하는 이 지역에서 단연 눈에 띄는 건물은 아그바르 타워다. 바르셀로나 어디에서든 조금 높은 곳에서 시내를 볼 때 무조건 눈에 띄는 이 건물은 그 외관이 총알처럼 생겼다. 건설 당시부터 많은 논란의 중심이 되었던 이 건물은 프랑스의 세계적 건축가 장 누벨의 작품이다. 건물 내부도 장 누벨 특유의 자유로운 상상력으로 멋진 공간이 연출되며, 특히 밤이 되면 강렬한 파란색과 붉은색으로 변신하여 전혀 다른 모습의 건물이 된다.

지금까지 이 도시의 랜드마크로 불리는 여러 건축물들을 소개했다. 사진으로 소개한 건축가들은 모두 건축의 노벨상이라 불리는 프리츠커상을 수상한 대가들이다. 지금도 많은 건축가들이 이 도시에 자신의 역작을 남길 기회를 기다린다. 그건 건축의 신을 도와 성지를 조금 더 멋지게 만드는 일이 될 것이기 때문이다.

# 카탈루냐의 영적 고향, 몬세라트

세계 어딜 가나 영험하다는 곳은 꼭 있다. 카탈루냐에서는 몬세라트가 그런 곳이다. 몬세라트에서 몬은 산이고 세라트는 톱날이다. 톱날 모양의 바위로 이뤄진 산이라는 뜻이다. 이곳 몬세라트는 민족의 성지이자 기독교에서 보자면 4대 성지의 하나로 손꼽히는 곳

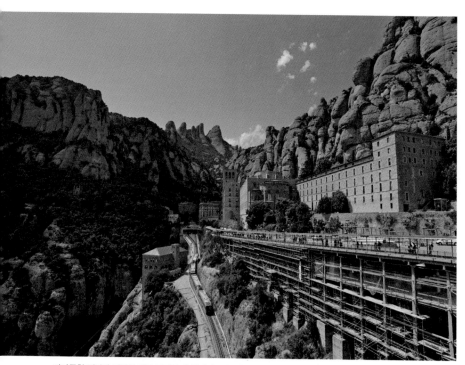

까마득한 절벽에 지어진 산타 마리아 데 몬세라트 수도원. 본관에는 검은 성모 마리아가 있는 성당과 몬세라트 박물관, 에스콜라니아 음악학교 등이 있고, 주위에 산 후안 예배당과 산타 코바 동굴 예배당 등이 있다.

이며, 전설적인 수도사들이 일생을 바쳐 정진했던 영적인 고향이 기도 하다. 6만여 기암괴석 봉우리가 늘어선 이곳은 멀리서 보아 도 신비로운 모습이다. 바르셀로나에서 기차로 한 시간을 달려 케 이블카나 산악기차로 갈아타면, 11세기에 지어져 계속 확장된 수도 원이 우리를 기다린다. 성당에는 치유의 힘을 가진 것으로 알려진 검은 성모상, 라모네레타가 있다. 교황 레오 13세에 의해 카탈루냐 의 수호성물로 선포된 이 성모상은 스페인에서 가장 소중하게 다 뤄지는 성상이다. 전설에 따르면 루가가 예루살렘에서 조각했고 베 드로에 의해 스페인에 보내졌다고 하는데, 이 높은 바위산까지 오 게 된 이유는 무어인들에 의해 파괴될 것을 염려했기 때문이다. 이 후 이곳에 수도원이 세워지게 되었고, 산 이냐시오 데 로욜라가 이 성상 앞에서 여러 기적을 체험하게 되면서 이후 더욱 신성하게 여 겨졌다. 물론 이 조각이 2,000년 전에 만들어진 것인지에 대해서는 논란이 있다. 나무에 유약을 바른 이 조각은 12세기 로마네스크 스타일로 보이기 때문이다. 성당의 미사 시간에 맞춰 가게 되면 세 계 최초의 소년 합창단 에스콜라니아의 음악도 감상할 수 있다.

거대한 바위들 사이 해발 725미터 높이의 절벽에 자리한 이 거 대한 수도원은 그 자체로 경이로운 느낌을 불러일으킨다. 하지만 난 이곳에 오면 수도원을 둘러보는 것보다 다시 푸니쿨라를 타 고 산 정상으로 오르는 것을 더 좋아한다. 몬세라트의 신비로움을 보다 더 온전히 느낄 수 있기 때문이다. 초록색의 산 호안 푸니쿨 라를 타고 가파른 경사면을 올라 승강장에 내리면 그곳에서 여러 갈래의 등산로가 펼쳐진다. 산 호안 전망대와 십자가 전망대는 그 리 멀지 않다. 어디든 좋다. 발길 닿는 대로 능선 길을 따라 걸어보 자. 뭐랄까. 저 아래 속세를 떠난 듯한 일종의 호젓함이 밀려온다. 그래서였을 것이다. 이 산의 정상 부근에는 무수히 많은 움막들이 자리하고 있다. 수도사들이 평생을 기거한 움막들이다. 좀 더 시간 을 낸다면 몬세라트의 정상 산 헤로니에 올라보는 것도 좋다. 조금

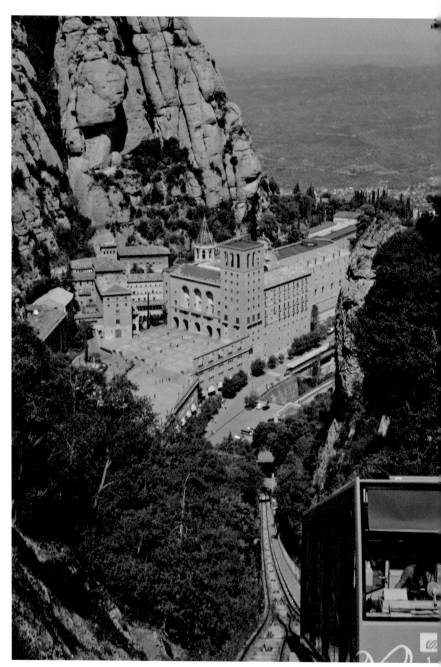

산 후안 푸니쿨라를 타고 올라가며 내려다본 몬세라트 수도원.

산 후안 푸니쿨라에서 내려 그 뒤에 있는 높은 언덕에 홀로 서보았다. 몬세라트의 높은 봉우리들이 손에 잡힐 듯 다가왔다. 날은 더웠지만 오래도록 머물고 싶은 순간이었다.

멀고 힘들 수 있지만 산을 좋아하는 이들에게는 놓칠 수 없는 코스가 될 것이다.

높은 언덕 하나를 정해 그 위에 섰다. 톱날 모양의 바위들이 끝없이 굽이치고 있었다. 가우디가 카사 밀라를 설계할 때 무엇을 머릿속에 떠올렸을지 비로소 감을 잡을 수 있었다. 카탈루냐 사람이라면 누구나 이 장엄한 풍광을 평생 마음속에 품고 살아간다. 가우디도 영락없는 카탈루냐 사람이었던 것이다. 그런가 하면 아그바르 타워를 설계한 프랑스의 건축가 장 누벨도 카탈루냐의 수도 바르셀로나를 상징하는 가장 적절한 상징물은 이 바위일 수밖에 없다고 생각했다. 사람들은 아그바르 타워를 총알이라 생각하지만 실은 하나의 톱날 바위였던 것이다.

푸니쿨라를 타고 수도원으로 내려온다. 시간 여유가 있다면 이번엔 아래쪽으로 내려가는 푸니쿨라를 타고 산타 코바에 들르는 것도 좋다. 산타 코바는 중세 때 검은 성모상이 발견된 동굴로 예배

몬세라트 수도원의 '성스러운 동굴'. 산타 코바로 가는 길에 만날 수 있는 가우디의 작품이다.
영광의 신비 첫 대목인 예수 부활의 순간을 조형적으로 구현했다.

당이 지어져 있다. 예배당보다는 그곳에 가는 길이 볼만하다. 여러
조각가들의 작품들이 우리를 맞아주지만 그중에서도 예수 부활의
순간을 다룬 가우디의 작품은 꼭 봐야 한다. 예수의 관이 비어 있
는 것을 발견하고 놀라는 막달라 마리아와 성모 마리아 그리고 또
한 명의 마리아가 비통함에 잠겨 있다. 눈길을 끄는 건 예수 부활
소식을 전해주는 천사의 처연한 모습이다. 이들 위 바위 사이에는
부활한 예수가 공중으로 솟구친 형상을 하고 있다. 가우디는 이
작품이 있는 자리에 작은 공원을 조성하려 했으나 예산 문제 등으
로 실행하지 못했다. 산타 코바에서 다시 수도원으로 올라가는 길,
올려다보는 풍광이 무척 아름답다.

몬세라트 입구 부근 전망대에 설치된 수비락스의 조형물. 예전엔 사람들이 이 작품 위에 올라가 사진을 찍곤 했었는데 지금은 안전상의 이유로 올라갈 수 없다.

이 산을 떠나기 전에 보고 가야 할 것이 또 있다. 그것은 수비락스의 조각작품들이다. 수도원 옆으로 박물관에서 내려오다 보면 산 조르디의 조각상이 있다. 사그라다 파밀리아 성당 수난의 파사드에서 보았던 수비락스 특유의 단순한 형태가 특징인 조각상이다. 다른 하나는 주차장 쪽으로 내려와 식당 건물 뒤쪽으로 돌아가면 산 아래 절경이 내려다보이는 전망대에서 만날 수 있다. 계단 모양의 웅장한 조형물이 보이는데 이것이 바로 수비락스의 작품이다. 이 계단이 의미하는 건 중세 신학에서 말하는 존재의 서열이다. 가장 높은 곳에 신이 있고 그 아래 천사, 인간, 동물, 식물의 순으로 이 세상의 모든 존재들을 나눴다. 신에 가까운 존재를 추구하는 중세의 세계관이 잘 드러난 작품이다.

# 게르니카에 비처럼 쏟아진

1937년 4월 26일. 바스크 지방의 한 작은 도시 게르니카. 일요일이었다. 장이 서는 날이라 도심에 사람들이 많이 모이는 날이기도 했다. 오후 4시경 독일 전투기와 폭격기가 모습을 드러냈다. 사람들은 모두 대피했지만 결국 아무런 소용이 없었다. 다양한 종류의 폭탄이 비처럼 쏟아졌고 움직이는 물체들은 모두 하늘을 뒤덮은 전

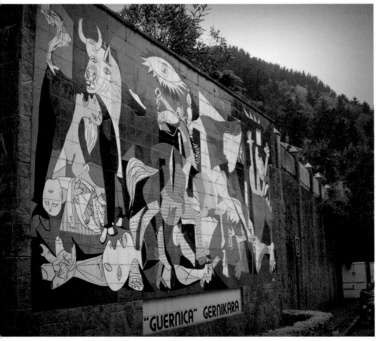

피카소는 이 참담한 비극을 전해 듣고 일생의 역작이 되는 〈게르니카〉를 그렸다. 지금은 게르니카—루모로 불리는 이 도시 서편에서 이 작품을 그대로 재현한 벽화를 만날 수 있다.

투기들의 기총 사격을 받았다. 소이탄이 떨어져 건물들은 불에 타고 오래지 않아 도시 전체가 잿더미로 변했다. 이곳에 살던 사람들은 영문도 모른 채 죽어갔다. 반군들의 퇴로를 차단해달라는 프랑코 장군의 요청을 받은 히틀러는 유럽 정복을 위해 공들여 개발 중인 무기들을 실험할 절호의 기회라고 여겼다. 게르니카 사람들은 2차 대전 모의연습 대상으로 죽어가야 했던 것이다.

20세기를 통틀어 가장 비극적이고 부조리한 사건의 하나로 일컬어지는 게르니카 폭격은 스페인 내전 중에 일어났다. 스페인 내전 자체가 이미 거대한 비극이자 부조리였다. 19세기 내내 이어지

첫 번째 폭탄이 떨어진 자리에 조형물이 세워져 있다. 바스크를 대표하는 조각가 네스토르 바스테레체아가 만든 〈단말마의 불길〉이다. 하늘에서 비처럼 내려와 꽂히는 죽음의 이미지를 형상화했다. 높이는 8미터에 달한다.

던 스페인의 정치적 혼란은 20세기 들어서도 그대로였다. 당시 스페인은 급진적인 사회주의 정권이 들어선 상태였다. 식민지에서의 빛나는 전공과 강력한 카리스마로 군부 내 확고한 지지 기반을 갖고 있던 프랑코 장군은 국내의 혼란을 틈타 국외에서 쿠데타를 일으킨다. 본토 상륙도 못 할 정도로 처음엔 어려움을 겪었으나 프랑코의 뒤에는 히틀러와 무솔리니가 버티고 있었다. 영국과 프랑스 등 주변국들은 파시즘도 싫었지만 공산주의에 대한 두려움이 더 컸기 때문에 이 사태에 개입하지 않았다. 히틀러와 무솔리니의 위험성을 과소평가했던 것이다. 그 결과 스페인 내전의 양상은 쿠데타 세력이 압도적 우세를 장악하게 되었다.

이런 어처구니없는 사태를 보며 서구의 지성인들은 분노했다. 그리고 수많은 이들이 국경을 넘어 의용군으로 참전해 정부군을 도왔다. 이 중에는 앙드레 말로도, 어니스트 헤밍웨이도, 조지 오웰도 있었다. 이들은 순수한 양심들이 속절없이 스러지고 거대한 악이 승리하는 현장을 목격하고 이를 기록으로 남겼다. 『희망』, 『누구를 위하여 종은 울리나』, 『카탈로니아 찬가』는 그렇게 탄생했다. 결국 이 내전의 승리자는 프랑코가 되었다. 그리고 스페인은 기나긴 프랑코 독재시대를 맞이하게 된다. 스페인은 안정을 되찾았다. 하지만 이러한 안정은 모든 반대세력들을 죽이고 추방하고 탄압해 얻은 안정이었다. 프랑코는 무소불위의 권력을 휘둘렀지만 스페인을 되살리지는 못했다. 그저 스페인을 짓눌러 왔던 구체제를 보다 오래 끌고 나갔을 뿐이다.

세상은 둘로 나뉘었다. 프랑코의 독재를 용인할 수 있는가, 없는가. 카탈루냐를 빛낸 위대한 예술가들도 그렇게 나뉘었다. 이는 예술을 어떻게 규정하느냐의 문제이기도 했다. 예술은 고독한 개인의 성취인가, 아니면 더 나은 세상을 만들어가는 작업의 하나인가. 철권통치 아래서 숨도 못 쉬던 사람들이 1970년대에 접어들면서 저항을 시작했다. 회복이 어려운 극심한 혼돈으로 빠져든 가운데 영

프랑코의 명으로 20여 년에 걸쳐 지어진 '전몰자의 계곡'이다. 내전 기간 죽어간 이들을 기리는 성당으로 십자가의 높이는 무려 125미터에 이르며 바위 안으로도 거대한 성당이 있다. 엘 에스코리알 사원에서 멀지 않은 북쪽 산에 자리한다.

원할 것 같던 프랑코의 세상도 막을 내렸다. 프랑코가 쫓겨난 것이 아니라 편안히 죽음을 맞았던 것이다. 그 뒤 스페인은 입헌군주제 나라가 되었다. 부르봉 왕가의 후손인 후안 카를로스가 상징적인 왕위에 올랐고 지금 우리가 알고 있는 스페인은 그렇게 시작되었다.

# FIGUERES × Salvador Dalí

# 5장 | 등장인물

**달리**(Salvador Dalí, 1904~1989) _ 20세기 초현실주의를 대표하는 스페인의 화가. 대중적으로 큰 성공을 거둔다.

**갈라**(Elena Ivanovna Diakonova, 1894~1982) _ 달리의 아내이자 뮤즈로서 달리가 성공하는 데 결정적 역할을 한다.

**엘뤼아르**(Paul Eluard, 1895~1952) _ 2차 대전 중 저항운동을 했던 프랑스의 민족시인. 갈라의 전남편이다.

**에른스트**(Max Ernst, 1891~1976) _ 독일 출신의 초현실주의 화가. 한때 갈라와 연인이 된다.

**피카소**(Pablo Picasso, 1881~1973) _ 스페인이 낳은 20세기 가장 성공한 화가로 입체파를 창시한다.

**호안 미로**(Joan Miró i Ferrà, 1893~1983) _ 바르셀로나 사람들의 사랑을 받는 초현실주의 화가.

현대예술가
**타피에스**(Antoni Tàpies i Puig, 1923~2012)
**치이다**(Eduardo Chillida Juantegui, 1924~2002)
**로페스 가르시아**(Antonio López García, 1936~)
**칼라트라바**(Santiago Calatrava Valls, 1951~)
**바르셀로**(Miquel Barceló, 1957~)

나는 세상의 배꼽이다.

_살바도르 달리

## 카탈루냐 내 지로나 주의
## 위치 및 달리 유적지

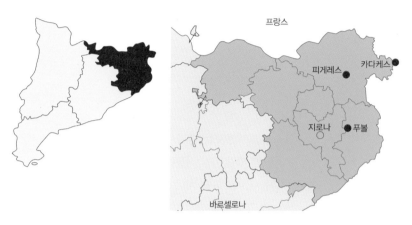

프랑스

피게레스

카다케스

지로나 ● 푸볼

바르셀로나

    스페인을 둘러보는 아트인문학 여행이 이제 막바지로 접어들고 있다. 마지막 여정이 펼쳐질 장소는 카탈루냐 네 주 중 하나인 지로나다. 스페인 북동쪽 끝에 자리했다는 카탈루냐에서도 가장 먼 곳에 위치한 지로나는 프랑스 국경의 역할을 한다. 바르셀로나에서 차를 달려 이 지역의 주도인 지로나에 이르면 프랑스 땅까지 거의 다 온 셈으로, 불과 두 시간이면 국경을 넘을 수 있다. 차량을 선택한 이유는 제법 먼 거리에 떨어져 있는 여러 장소를 둘러보기 위함이다. 가장 중요한 피게레스만 둘러보기로 한다면 바르셀로나에서 한 시간 만에 주파하는 고속열차를 이용하는 것도 좋은 선택이 된다.

    이제 이 고장이 낳은 한 위대한 예술가를 만나러 갈 시간이다. 파리가 세계 문화예술의 중심의 자리를 차지하고 있던 그때, 20세기에 가장 성공한 예술가로 손꼽히며 동시에 가장 괴상한 인물이라 여겨졌던 그는 누구였을까. 그의 삶을 지탱해줄 영원한 뮤즈와 만나는 그 순간으로 가서 그가 살았던 격변의 시대와 그의 예술인생에 대한 이야기를 시작해보자.

# 괴짜 천재가 뮤즈를
# 만났을 때

카탈루냐 동부를 관통하는 고속도로를 따라 달린다. 중간중간 요금소가 있어 잠시 멈추었을 뿐 평일 아침 서둘러 일찍 나서니 도로는 막히는 구간 없이 여유롭다. 지로나를 지나고 얼마 더 달리니

페니 고갯길에서 내려와 마주하게 되는 피게레스 항구의 모습. 달리가 자란 고향마을이다.

피게레스가 우리를 맞는다. 우리의 주인공이 태어난 이 도시엔 그를 기리는 극장—박물관이 있다. 오후 늦게 이곳을 찬찬히 둘러볼 것이다. 피게레스에 도착했지만 차를 그대로 몰아 동쪽 길로 접어든다. 오전에 방문하기로 예약한 곳이 있기 때문이다. 평지를 달리던 차량은 시야를 가로막는 높은 산길로 접어든다. 프랑스와 국경을 이루는 피레네 산맥의 끝자락이다. 굽이굽이 아스라한 낭떠러지가 이어지는 도로를 따라 올라간다. '도대체 얼마나 올라가야 하나!' 투덜거림이 나올 때쯤 갑자기 시야가 열리며 페니 고갯길 정상에 오른다. 저 멀리 펼쳐진 지중해 바다에 감탄을 내뱉은 것도 잠시, 이젠 엄청난 경사의 내리막길이 굽이친다. 급커브 길을 도는 긴장감이 조금 여유로워질 무렵 저 아래 푸른 만이 보이고 아담한 어촌마을이 눈에 들어온다. 우리의 첫 번째 방문지 카다케스다. 화려하지 않지만 소박한 느낌의 정감 가는 고장이다.

작은 전망대에 차를 세우고 카다케스를 내려다보고 있으니 오래전 이곳을 찾았던 이들의 이야기가 떠오른다. 1929년 여름의 일이었다. 휴가를 보낼 겸 몇몇 파리 사람들이 이곳을 찾았다. 화랑을 운영하는 카미유 괴망스가 주동이 되어 막 관심을 갖게 된 스페인의 젊은 화가가 사는 곳을 둘러보러 온 것인데, 이 길에 여러 지인들을 데리고 왔다. 이들 중에는 마그리트 부부도 있었고 딸아이와 함께 온 엘뤼아르 부부도 있었다. 화가 르네 마그리트와 시인 폴 엘뤼아르는 이때가 초면이었다고 한다. 폴의 아내 갈라는 이 여행길이 그리 내키지 않았다. 늘 좋아한 이탈리아나 프랑스 남부 코트다쥐르를 두고 더 멀고 황량하게 느껴지는 스페인으로 휴가를 가자는 남편이 이해가 되지 않았던 것이다. 파리에서 무려 1,000킬로미터. 기차를 내려 차를 갈아탄 뒤 험한 산길을 굽이굽이 한참이나 달리는 것도 고역이었다. 그런데 이 내키지 않았던 여행이 그녀의 삶을 송두리째 바꿔놓으리라는 걸 어찌 알았으랴.

도착 소식을 듣고 달리가 이들을 맞으러 왔다. 구릿빛 피부에 호

리호리한 몸, 통 좁은 바지에 장식이 붙은 실크 셔츠를 입고 진주 목걸이를 한 차림이었다. 새카만 긴 머리카락을 포마드로 단단히 붙인 달리는 얼핏 보면 아르헨티나 탱고 댄서의 모습 그 자체였다. 오는 걸음도 경망하게 통통 튀었다. 이러한 첫인상은 약과였다고 할 수 있다. 대화가 시작되자 이들 모두는 달리가 듣도 보도 못한 엄청난 괴짜임을 실감하게 되었다. 달리는 대화에 끼지 않고 늘 듣고만 있었는데 말할 때가 되면 짧은 몇 마디 말을 외치거나 괴상한 짓을 했다. 사람들을 놀라게 하겠다는 일념 하나뿐인 사람 같았다. 그러다 갑자기 폭소를 터뜨리곤 했는데 한번 웃기 시작하면 멈추지 않았다. 배를 잡고 떼굴떼굴 구르는 통에 저러다 죽는 것은 아닐까 모두가 염려할 정도였다. 웃은 이유는 재미있는 상상이 떠올라서였다고 했다. 당시 그를 미치도록 웃게 만든 상상의 하나는 '부엉이를 다른 사람 머리 위에 얹어보기'였다. 대화 중에 한 명 한 명 바꿔가며 상상의 부엉이를 머리에 얹어보는데 폭소를 유발하는 사람이 꼭 있다는 것이다. 기왕이면 부엉이 머리 위에 똥을 얹는 상상을 더하면 효과가 더할 나위 없이 좋다고 그는 덧붙였다.

왜 이런 미친 인간을 보러 왔느냐고 의아해하는 갈라에게 폴은 달리에 대한 이야기를 해주었다. 폴이 보기에 달리는 천재성이 넘치다 보니 스스로 광기와 기벽을 주체하지 못하는 화가였다. 달리가 절친인 루이스 부뉴엘을 도와 함께 만든 영화 〈안달루시아의 개〉가 얼마 전 파리에서 상영되었을 때 세상에서 가장 앞서가는 아방가르드의 도시라는 파리마저도 이들의 기괴한 상상력 앞에 경악을 금치 못했다. 소녀의 눈동자를 면도칼로 도려내는 장면에서 시작하더니 몇 마리 당나귀 사체가 피아노 위에 축 늘어져 있는 장면이 이어지는 등 영화는 시종 세상에서 가장 엽기적인 것이 무엇인지 보여주겠다는 일념 하나로 진행되었다. 호된 비난도 받았지만 어쨌든 이 영화로 그는 평론가들 사이에서 널리 알려진 예술가가 되었다. 그의 그림도 많은 이들로부터 호평을 받았다. 탄탄한 기

달리와 갈라의 집 박물관에 걸려 있는 〈레다 아토미카〉 복제 그림. 처음 본 순간부터 갈라는 달리의 삶에 뮤즈가 되었다.

본기를 바탕에 두고 깔끔한 필치로 구현된 그의 그림은 다다이즘을 지나 초현실주의로 나아가던 젊은 예술가들의 기대를 제대로 충족시키는 독특한 상상력을 담고 있었다. 그의 괴상한 행동과 사고방식도 초현실주의자에게 필요한 자질처럼 받아들여졌다. 화가로서 달리의 성공은 어느 정도 분명해 보였다. 같은 스페인 출신으로 이미 거장의 반열에 오른 피카소나 당시 대단한 성공을 거두고 있었던 호안 미로도 달리의 재능과 자질을 인정하고 주위에 적극 추천하고 있었다. 파리에서 달리를 소개받고 초면에 술자리를 갖게 된 폴은 달리에게 호감을 느꼈다.

고향으로 놀러 오라는 달리의 초대에 선뜻 응한 이유도 그에 대한 궁금증과 기대가 커서였다.

달리는 당시 아버지의 집에 살고 있었는데 그의 작업실에서 막 완성한 그림을 본 이들은 우선 그의 뛰어난 그림 실력에 감탄했다. 폴은 이 그림을 보자마자 〈애처로운 게임〉이라는 제목을 지어주었다. 하지만 갈라는 역겨움에 눈살을 찌푸렸다. 상상 속 기괴한 존재들이 둥둥 떠 있는 풍경 속에 구석의 한 남자가 등을 보이고 있었는데 그가 팬티에 똥을 잔뜩 묻히고 있었던 것이다. 갈라는 달리가 대변에 집착하는 성도착자가 아닌가 하는 의구심에 사로잡혔다. 그건 오해일 거라며 폴이 둘만의 대화를 해보라고 권했다. 사실 갈라는 어디서든 달리가 늘 자신만을 바라보고 있다는 것을 의식하고 있었다. 그의 눈은 찬탄과 경외감에 빠져 있었다. 그 이유가 무엇인지도 확인할 참으로 그렇게 둘은 산책을 하며 이야기를 나눴다. 그 산책이 시작이었고 그 뒤로도 여름이 가도록 둘은 바위를

**살바도르 달리, 애처로운 게임,** 1929, 개인소장
달리의 내면을 점령한 두려움과 여러 콤플렉스를 상징적으로 그려낸 이 그림은 그해 가을 파
리 전시에서 호평을 받았다.

오르며 산책을 하고 수영을 하는 등 둘만의 시간을 자주 가졌다. 갈라는 달리가 그야말로 비범한 천재임을 확인했다. 그리고 달리가 자신만을 바라보고 있던 이유도 알게 되었다. 달리에게 자신은 숙명적인 뮤즈였다. 달리는 자신을 만나는 순간 그것을 깨달았다고 했다. 늘 어설펐지만 그가 지금까지 자신에게 했던 모든 행동들이 열렬한 사랑의 표현이었음을 갈라는 알게 되었다. 갈라도 묘한 감정에 휩싸였다. 자신의 인생 절반. 그녀는 위대한 한 시인의 뮤즈였다. 그런데 운명은 이제 자신에게 위대한 화가의 뮤즈가 되라고 하고 있는 것 같았다. 남편을 버리고 또 딸도 버리고, 파리에서 기다리고 있는 풍요롭고 화려한 삶도 버리고 이 황량한 고장에서 괴짜 화가의 뮤즈로 살아갈 수 있을까? 갈라는 내면에서 그래야 한다는 목소리가 이겼음을 느꼈다. 바다가 내려다보이는 높은 바위 위에 앉아 갈라는 달리의 손을 잡으며 말했다.

"내 아기, 우리는 이제 헤어지지 않을 거야."

이때 달리는 스물다섯이었고, 갈라는 열 살 위인 서른다섯이었다.

# 달리의 왕국
# 달리의 알

카다케스에서 좀 더 동쪽으로 작은 언덕을 넘어가면 작은 어촌 마을 포르트 리가트가 나온다. 달리와 갈라가 결혼 후 거의 평생을 살아간 집이 여기에 있는데 지금은 박물관으로 관람객들을 맞이하고 있다. 이곳 관람을 위해서는 예약이 필수다. 그리고 입장시간 30분 전에 도착해서 확인을 받아야만 입장할 수 있으니 주의해야 한다. 입장객 관리에 꽤나 까다로운 편인 셈인데, 이는 시간 단위별로 입장객 수를 제한하다 보니 생긴 규정이다. 30분 전까지 도착하지 못하면 입장의 기회는 예약을 못 해 현장에서 무작정 대기하고 있는 예비자에게 돌아간다. 얼마나 기다려야 할지는 알 수 없지만 운을 믿고 기다리는 이들도 꽤 된다.

조금 떨어진 공용 주차장에 주차를 하고 해변을 따라 걷는다. 지금이야 배 몇 척이 매어져 있을 뿐인 평범한 해변에 불과하지만 1970년 전후로는 여름마다 많은 젊은이들로 인산인해를 이뤘던 해변이다. 혹시나 달리를 볼 수 있을까 하는 기대로, 혹은 젊은 날의 달리처럼 이 해변에서 여름을 즐기러 온 젊은이들이 가득했었다. 당시 히피 문화가 절정에 달했을 때 달리는 자신의 욕망대로 살고자 하는 이들의 우상이었다. 건강이 허락하고 또 기분이 유쾌할 때면 달리는 작업을 하지 않는 오후에 집을 개방해 수영장에서 젊은이들과 즐거운 대화를 나누곤 했다. 이들 중에는 달리의 눈에 들어 달리를 위해 일하게 되는 이들도 있었고 모델 등 그의 예술작업

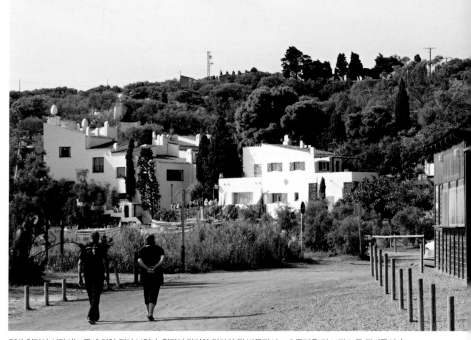

전방 언덕이 시작되는 곳에 하얀 집이 보인다. 왼편이 달리와 갈라의 집 박물관이고 오른편은 짐 보관소 등 관리동이다.

에 참여하는 기회를 얻는 이들도 있었다고 한다.

달리가 이곳에 처음 거처를 마련할 때 상황은 매우 좋지 않았다. 이는 갈라에게도 마찬가지였다. 1929년 여름, 운명과 같은 휴가가 끝나고 갈라는 일단 가족들과 파리로 돌아갔다. 그 뒤 자신의 전시회를 위해 파리에 온 달리가 갈라를 데리고 잠적해버렸다. 자신의 전시회를 이틀 남겨둔 때였다. 파리는 발칵 뒤집어졌지만 주인공 없는 전시회는 놀랍게도 성공을 거뒀다. 아내가 잠적하자 폴 또한 당황했지만 잠시 스쳐가는 바람으로 생각했다. 갈라가 곧 자신에게 돌아올 것이라 믿었던 것이다. 하지만 갈라의 마음은 그렇지 않았다. 갈라로서도 당장 이혼을 하긴 어려웠지만 달리와 미래를 함께하리라는 결심에는 변함이 없었다. 둘만의 시간을 보낸 뒤

크리스마스가 되어 갈라는 파리로 잠시 돌아가고 달리는 집으로 왔다. 집에서 달리는 갈라와 결혼하겠다는 폭탄선언을 했다. 하지만 부친은 이를 허락할 수 없었다. 열 살 위의 유부녀와 애정행각을 벌이는 것도 모자라 평생을 같이 살겠다니 그건 용납할 수 있는 일이 아니었다. 달리의 아버지는 제법 부유한 공증인이었다. 내키지 않았지만 아들의 재능이 너무나 분명해 미술 공부를 시켰다. 유학 등 미술 공부를 시키는 데에도 많은 돈이 들었고, 달리가 워낙 씀씀이가 크고 종종 사고를 저질렀기 때문에 곤란한 일이 많았지만 그때마다 돈을 들여 수습해왔다. 탄생의 사연이 있는 아이였던 데다 어린 시절 어머니를 잃어서라고 생각하며 아들을 늘 감싸왔던 것이다. 하지만 결혼은 전혀 다른 문제였다. 뜻을 굽히지 않는 아들과의 싸움이 이어지던 중에 큰 사건이 터진다. 달리의 어머니는 달리가 열일곱 살에 세상을 떠났다. 달리는 늘 어머니를 잊지 못했는데 그런 달리가 이해할 수 없는 짓을 벌인 것이다. 파리에서 달리가 그린 그림이 문제가 되었다. 당시 달리는 초현실주의의 가장 앞서가는 투사였다. 이성의 권위를 부정하고 잠재의식에서 떠오른 이미지들을 과감하게 그려내던 달리는 〈성심〉이라는 제목의 그림에 이런 글귀를 적었다.

"때로 난 장난삼아 어머니 초상화에 침을 뱉곤 한다."

이는 달리의 진심이라기보다는 일종의 객기라고 보는 편이 맞을 것이다. 당시 초현실주의자들은 서로 경쟁적으로 기존의 가치들을 무시하고 도덕을 파괴하고 있었다. 달리도 이런 분위기에 편승해 동료들마저 깜짝 놀랄 도발을 한 셈이었다. 그런데 문제는 이 도발이 스페인 신문에 소개되고 말았다는 것이다. 갈라 건으로 불만이 가득했던 아버지는 달리에게 이에 대한 해명을 요구했다. 하지만 말문을 닫은 아들은 답변을 하지 않았다. 아마도 달리는 자신이 원치 않는 상황을 마주하고 몹시 두렵고 불편했던 것 같다. 하지만 끝내 아들의 해명을 듣지 못한 아버지는 폭발했고 달리의 상

속권을 박탈했다. 달리는 집을 나왔다. 그리고 머리를 밀었다. 그때 집에 있던 친구 부뉴엘이 아버지에게 사죄하면 다 괜찮을 거라고 말렸지만 달리는 그럴 생각이 전혀 없었다. 오직 갈라를 만나러 갈 생각뿐이었다.

파리에서 초현실주의 그룹에 다시 합류한 달리는 갈라와도 재회한다. 달리는 늘 자신의 재능에 걸맞은 성공이 빨리 오지 않는다며 조급해했다. 갈라는 간섭하거나 조언하지 않았다. 하지만 그의 조급증을 가라앉히고 차근차근 한 발씩 내딛도록 하는 요령을 알고 있었다. 그건 달리가 원하는 것에 늘 맞춰주면서 칭찬하고 지지해주는 것이었다. 이런 갈라가 곁에 있을 때 달리는 여유와 의욕을 되찾았다. 달리는 파리보다는 고향을 좋아했다. 또한 고향에 있을 때 창조성도 샘솟았다. 그런 달리를 완전히 이해한 갈라는 파리를 포기하고 달리와 함께 카다케스로 갔다. 그녀가 산초의 역할을 본격적으로 시작한 순간이었다. 하지만 그들을 기다린 건 차가운 냉대였다. 부친의 집에서 사는 건 기대도 하지 않았지만 고향 사람들 모두 갈라에게 반감을 갖고 있어 그 누구도 이들에게 거처를 제공하지 않았던 것이다. 어쩔 수 없이 이들은 길도 없던 시절 언덕을 넘어 포르트 리가트로 향했다. 너무나 척박해 '버려진 땅'이라 불린 해변이었다. 가진 돈으로 구할 수 있는 집은 작은 오두막 하나였으니 단칸방에서 자고 그림을 그리며 살았다. 파리의 화려한 의상과 장신구들을 버린 갈라는 완벽하게 스페인 여인의 모습이 되었다. 달리의 생활리듬에 맞춰 일어나고 먹고 산책하고 수영하고 낮잠을 잤다. 갈라도 달리처럼 구릿빛 살결이 되었다.

그림이 충분히 그려지면 이들은 파리로 왔다. 승부는 파리에서 내야 했기 때문이다. 갈라가 파리 전역의 화랑들을 누비며 쉼 없이 달리의 그림을 알렸다. 사교모임에 참석해 잠재 고객들과 교분을 쌓는 것도 중요한 일이었다. 사교장에서 갈라는 앞에 나서지 않았다. 늘 달리를 내세우고 자신은 그림자 속에서 달리를 지켜볼 뿐

이었다. 달리는 돈키호테의 여러 캐릭터 중 광기 어린 측면을 대표하는 인물이다. 그런데 그의 광기는 갈라의 곁에선 차분히 정제되어 천재성의 모습으로 표현되었다. 언행이나 행동이 어디로 튈지 몰라 마치 시한폭탄과 같았던 달리는 뮤즈인 갈라가 지켜보고 있을 때면 자신감이 넘쳤고, 남들 눈살을 찌푸리게 하는 악동이 아닌 위트와 재치를 발하는 익살꾼이 되었다. 모두가 달리를 좋아했다. 후원자들이 늘어가는 동안 달리는 갈라의 도움으로 자신만의 캐릭터를 만들어갔다. 트레이드마크인 콧수염을 완성한 것도 이 시기였다. 그림이 팔리고 수입이 생길 때마다 달리는 포르트 리가트의 집을 수리하고 규모를 늘려갔다. 작업실이 생기고 아늑한 침실이 생기고 여러 공간들이 생겨났다. 달리의 말이다.

"우리 집은 말 그대로 생물 세포들이 발아하듯 자라났다."

여름이 다가오면 이들은 다시 고향 집으로 돌아왔다. 충전의 시간이었다. 달리는 갈라와 함께 고향에 있을 때면 주체할 수 없는 영감으로 작업에 몰두했다. 고향 그리고 갈라. 이 두 가지가 함께 있을 때 그의 아이디어는 고갈되는 법이 없었다. 갈라는 그의 아내이자 어머니이기도 했고, 뮤즈이자 산초이기도 했다. 달리의 성공에 결정적 도움을 준 또 다른 이는 스페인 출신의 선배이자 동료였던 호안 미로였다. 초현실주의가 추구하는 그림을 가장 잘 보여준다는 평을 듣는 미로는 자신의 고객이었던 노아유 자작 부부에게 달리를 소개해주었다. 귀족임에도 급진적인 취향을 갖고 있던 자작 부부는 달리의 그림을 구매했을 뿐 아니라 달리를 후원하는 모임을 만들어 안정적인 생활이 가능하도록 해주었다. 생활의 안정은 달리의 창조성을 배가해주었다. 또 갈라의 활약으로 달리의 그림 가격은 가파르게 올랐다. 성공이 밀려오고 있었다.

달리와 갈라의 집 박물관은 가이드의 안내를 받아야만 관람이 가능하다. 응접실과 침실, 도구실, 작업실, 사진의 방 등 갈라와 달리가 생활한 공간들이 본래 모습 그대로 잘 보존되어 있다. 어느

한 곳 빈틈없이 달리의 상상력이 빚어낸 소품들과 장식들이 펼쳐진다. 이곳에서 달리에 대한 부정적 인상을 버리게 되었다는 이들도 많다. 달리는 천재였다는 감탄이 절로 나오는 곳이다. 응접실에서는 박제된 거대한 백조 세 마리가 눈에 띈다. 달리와 갈라가 해변에서 휴식을 취할 때면 친근하게 곁에서 놀던 친구들이다. 달리는 이들이 죽자 박제로 만들어 곁에 두었다. 갈라의 제안으로 달리가 설계해 만든 수영장은 독특한 모양으로 생겼다. 여름마다 정면의 차양 아래 앉은 달리는 이곳을 찾아온 젊은이들과 오후 한때 즐거운 시간을 보내곤 했다. 그런데 이곳 달리와 갈라의 집 박물관을 둘러보다 보면 건물과 벽 위에 거대한 알들이 보인다. 이는 달리가 평생토록 집착한 테마인데 여기에는 두 가지 의미가 담겨 있다. 그중 하나는 태어나기 전에 죽은 형에 대한 것이다. 형의 이름도 살바도르였다. 달리는 형이 죽은 뒤 불과 몇 달 뒤 어머니 배에 생겨났다. 부모는 죽은 아들이 다시 살아난 것이라 여겼다. 그래서 이름을 살바도르라 지은 것이다. 달리는 평생 죽은 형을 의식하며 살았다. 알은 같은 배에서 태어난 형과 자신의 운명을 담고 있는 것이다. 그 속뜻은 '부활'이다. 다른 하나의 의미는 갈라와 관련이 있다. 그리스 신화에 보면 백조로 변신한 제우스에게서 알을 낳은 레다라는 여인이 나온다. 두 개의 알에서 각각 남녀 쌍둥이가 태어났는데 그중 하나가 바로 그리스 최고의 미녀 헬레네였다. 갈라의 러시아 본명은 엘레나 즉 그리스 어원으로 보자면 헬레네다. 달리에게 갈라는 이 세상 최고의 미녀 그 이상이었다. 남녀 쌍둥이가 알 속에서 꼭 안고 있는 모습은 근친 간의 사랑을 연상시킨다. 달리는 갈라에게서 늘 어머니를 느꼈다. 그래서 이때 알이 가진 속뜻은 '갈라와의 사랑'이 된다.

정원으로 올라가는 입구에는 작은 별채 건물이 있다. 이곳에서는 달리가 등장하는 다양한 영상물을 상영한다. 별채 뒤로 올라오면 달리의 알 뒤로 포트 리가트 항구와 저 멀리 지중해 푸른

극단적으로 소심하고 두려움이 많았던 달리는 뮤즈인 갈라에게서 힘을 얻어 마치 알에서 나온 새처럼 세상과 마주할 수 있었다. 달리의 집 곳곳에서 보게 되는 알은 '부활'과 '갈라와의 사랑' 을 상징한다.

바다가 보인다. 감탄이 나오는 멋진 풍경이다. 이곳에 알을 세워둔 달리의 마음을 조금은 알겠다. 뒤로 돌아서면 올리브나무가 가득한 정원이 펼쳐진다. 그 한가운데 〈쓰레기로 만든 예수상〉이 있다. 부서진 배와 돌, 기와 등으로 예수의 모습을 형상화한 거대한 조형 작품이다. 이곳에서 마주하게 되는 몇 개의 장면만 소개하는 데에도 이처럼 많은 시간이 걸린다. 여기서 짐작할 수 있듯 달리와 갈라의 집 박물관은 여유 있는 시간 계획으로 방문해야 한다. 가능한 한 일정을 아침 일찍부터 시작하는 편이 좋을 것이다.

# 뮤즈에게 바친
# 성

다시 달리와 갈라가 처음 만났던 시간으로 거슬러 올라가 보자. 1929년 여름, 달리는 자신을 찾아올 이들을 기다리며 설명할 길 없는 설렘과 흥분 속에 있었다. 무언가 자신에게 중대한 일이 벌어질 것이라는 예감이 왔다. 그리고 마침내 갈라를 처음 본 순간, 그녀가 자신의 운명임을 깨달았다. 과연 이것이 가능할까. 이를 이해하려면 그가 어린 시절부터 가졌던 환상을 언급할 필요가 있다. 달리는 대략 일곱 살 때부터 한 어린 소녀에 대한 환상을 간직해왔다고 한다. 러시아에서 온 그 소녀의 이름은 갈루추카였다. 신비로 가득한 갈루추카의 이미지는 성인이 될 때까지 그의 상상세계와 영혼을 지배했는데 그 이미지가 조금은 희미해질 무렵 그의 눈앞에 러시아 여인 갈라가 나타났던 것이다. 갈라는 대단한 미인은 아니었다. 하지만 전형적인 미인을 좋아하지 않았던 달리의 눈에 갈라는 더할 나위 없이 매력적이었다. 달리는 깊은 눈매와 관능적인 몸매를 중요하게 생각했다. 갈라가 자랑하는 것이었다. 또한 조용한 갈라는 그에게 어린 시절 그의 곁을 떠났던 어머니의 품을 다시금 느끼게 해주었다. 그가 처음 만난 여인 갈라에게 모든 걸 걸었던 데에는 이러한 배경이 있었다.

그런데 달리가 그처럼 적극적이었다 해도 갈라는 어떻게 과거의 삶을 모두 버리고 달리를 선택할 수 있었을까? 여기엔 제법 복잡한 이야기가 있다. 러시아에서 태어난 갈라는 몸이 약했다. 폐결

핵 치료를 위해 스위스 요양소에 머물다 한 살 아래의 폴 엘뤼아르를 만났고 함께 지내며 사랑에 빠졌다. 둘 다 10대였다. 폴은 위대한 시인의 자질이 있었고 갈라는 그것을 알아봐 준 첫 번째 뮤즈였다. 이들은 결혼을 약속하고 각자 고향으로 돌아갔다. 양쪽 집안의 반대가 극심했는데 먼저 이겨낸 쪽은 갈라였다. 갈라는 과거를 돌아보지 않았다. 오직 미래만을 보았다. 폴만을 바라보고 파리에 온 갈라를 결국 시어머니가 받아주었다. 아들의 불행을 더는 볼 수 없었기 때문이다. 1차 세계대전 전장에 나갔던 폴이 돌아오면서 이들의 본격적인 결혼생활이 시작되었다. 폴의 집안은 부동산 개발업을 했는데 제법 풍요로웠다. 하지만 시인으로 먹고살 길은 없었고 폴은 아버지 회사에 다니며 일을 했다.

당시는 다다이즘의 시대였다. 트리스탕 차라와 앙드레 브르통은 기존의 권위와 가치기준을 조롱하고 풍자와 파괴를 찬양하는 예술 활동을 하며 사람들을 모으고 있었다. 폴도 이에 합류하면서 많은 친구들과 어울렸다. 이들의 공연은 늘 난장판이 되어 끝났고 이것이 이들의 재미이자 의미였다. 이런 파괴의 행위들이 진부해질 무

갈라의 성에 전시되어 있는 갈라의 드레스. 갈라는 젊은 시절 샤넬을 즐겨 입었다.

럼 브르통은 프로이트에게서 무의식의 세계를 가져와 초현실주의 운동을 탄생시켰다. 이때 혜성처럼 등장한 독일의 화가가 바로 막스 에른스트였다. 잘생긴 매력남이기도 한 막스의 그림은 파괴적이었고 그러면서도 묵직한 메시지가 있었다. 폴은 막스의 그림을 보는 즉시 그에게 매료되었다. 시적 영감을 되살려준 그에게 강렬한 동료의식을 느꼈던 것이다. 그는 갈라를 데리고 막스가 살고 있는 임스트로 찾아가 휴가를 보냈다. 두 남자는 오래 만난 사이처럼 즉시 통했다. 폴의 시집에 막스가 삽화를 그리는 프로젝트도 논의되었다. 하지만 이 휴가 기간 예상치 못한 일이 벌어졌다. 막스와 갈라가 불꽃같은 연애를 시작한 것인데, 더 놀라운 것은 폴이 이들의 관계를 용인했다는 것이다. 그뿐 아니라 휴가에서 돌아온 그는 출국 금지 신세였던 막스를 위해 가짜 여권을 만들어 프랑스로 오게 한 뒤 집으로 불러들여 함께 지냈다. 그렇게 세 연인의 기묘한 동거가 시작되었다. 이는 아무리 자유분방한 초현실주의 동료들이 보더라도 충격적인 일이었다. 사람들은 폴이 막스를 사랑했기 때문에 그리했으리라 여겼다. 자신이 직접 사랑할 수는 없기 때문에 아내를 통해 대리 만족을 얻었다는 의미였다. 하지만 이들의 관계에서 진실이 무엇인지는 여전히 베일에 싸여 있다. 또한 당시 폴도 갈라도 모두 혼란스러운 상태에 있었다.

하지만 시간이 지나자 폴이 현실감을 되찾기 시작했다. 그리고 괴로워했다. 총각인 동료들과 어울려 술집을 전전하며 다른 여자들과도 어울려보았지만 그럴수록 뮤즈의 빈자리가 커졌다. 폴은 견디지 못하고 1만 7,000프랑이라는 거금을 들고 멀리 떠났다. 이는 1924년 3월 24일의 일로, 막스가 이들 부부 사이에 들어온 지 2년 가까이 되던 때였다. 그는 타히티를 거쳐 사이공으로 갔다. 아내를 버리고 세상을 등질 생각으로 떠난 것이었는데 멀리 갈수록 갈라 생각은 간절해졌다. 그는 자신이 있는 곳을 아내에게 알려주었다. 급전을 마련해 갈라와 막스가 달려갔다. 4개월 만의 재회였다. 미래

에 대한 논의 끝에 삼인조에서 막스가 빠지는 것으로 결론이 정해졌다. 그리고 마치 아무 일도 없었던 것처럼 이들은 몇 주 후 파리로 돌아왔다. 하지만 그 후로 정말 아무 일도 없었던 것처럼 지내는 것이 가능했을까?

갈라가 달리를 처음 만났을 때 이들 부부는 이러한 미묘한 상태의 연장선에 있었다. 폴은 밤마다 술집을 전전했고 만나던 여자들과도 계속 어울렸다. 게다가 새로운 애인도 생겼다. 갈라도 자신을 좋아하는 남자들과 연애를 했고 폴은 이를 대수롭지 않게 여겼다. 때론 자기 지인들과 만나라고 부추기기도 했다. 그러면서도 뮤즈인 갈라에게 사랑을 고백하는 시를 끊임없이 썼다. 다른 여인과 있어도 오직 당신 생각뿐이라는 내용이었다. 쉽게 이해할 수 없는 시인의 사랑이었다. 갈라는 지쳐갔다. 여전히 시인의 뮤즈임은 분명했지만 상당히 변질된 관계였다. 의미를 찾기 어려웠다. 그녀가 달리의 맹목적 사랑에서 새로운 가능성을 발견하고 자신의 미래를 걸게 된 데에는 이러한 배경이 자리한다.

달리를 파리에서 성공한 화가의 하나로 만들어낸 갈라는 2차 세계대전의 소용돌이 속에서 달리를 미국으로 데려갔다. 그리고 그곳에서도 달리를 최고의 화가로 만들어냈다. 미국에서 달리는 캔버스에 유화를 그리는 화가에 머물지 않았다. 온갖 상업광고와 무대장식, 의상디자인, 보석디자인 등 갈라가 계약하는 모든 일을 해냈다. 그리고 유럽에서는 상상도 못 한 엄청난 부를 거머쥐었다. 한편 유럽에 남은 폴은 죽음의 위협에 시달리며 살았다. 그는 독일에 점령당한 파리에서 지내며 지하에서 레지스탕스 운동에 헌신했다. 이때 그가 쓴 시 〈자유〉는 독일과 히틀러에 저항하는 모든 사람들의 마음속에 희망과 용기를 불어넣었다. 그리하여 그는 프랑스의 국민시인이자 온 유럽 사람들의 사랑과 존경을 받는 시인이 되었다.

전쟁이 끝나고 달리 부부는 고향으로 돌아왔다. 그리고 그 뒤로

갈라의 성 응접실 공간의 벽면 장식. 갈라의 생각대로 달리가 만들어준 것이다.

도 파리와 뉴욕을 오가며 왕성한 활동을 벌였다. 활동 규모가 커지자 직원들이 필요해졌고 달리 주변에는 늘 많은 사람이 있게 되었다. 조용한 공간에서 지내는 것을 좋아한 갈라는 이 때문에 적지 않은 스트레스를 받았다. 달리는 이런 갈라를 위해 선물을 해주고 싶었다. 자신을 위해 평생을 헌신한 갈라는 늘 이탈리아를 동경해왔다. 그곳의 역사적 건물들과 고성들을 사랑했다. 이탈리아에 보낼 수는 없지만 카탈루냐에서 대안을 찾던 달리는 그리 멀지 않은 푸볼에서 아주 오래된 고성을 찾아냈다. 그리고 그것을 갈라에게 바쳤다. 『돈키호테』 2부에서 산초가 섬을 다스리는 총독이 되었듯, 달리의 산초 역시 성의 주인이 된 것이다. 갈라도 이 성을 보자마자 무척 좋아했다. 그리고 오랜 시간 공들여 자신만의 성으로 꾸몄다. 달리가 도와준 것은 물론이다.

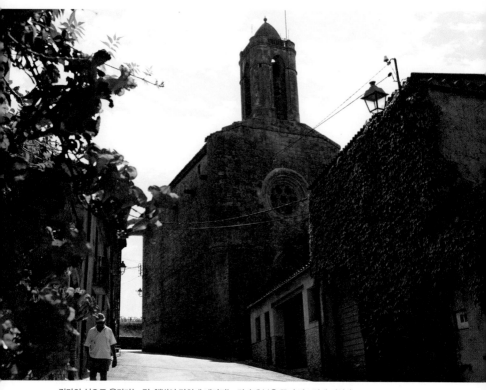

갈라의 성으로 올라가는 길. 햇볕이 강하게 내리쬐는 길가에 붉은 꽃이 탐스럽게 피었다.

　"난 갈라를 닦아 빛을 낸다. 그녀를 최고로 행복하게 해주고, 나 자신보다도 더 그녀를 돌본다. 왜냐하면 그녀 없이는 모든 것이 끝장이니까."

　푸볼 갈라의 성은 박물관으로 변신했다. 이곳엔 갈라의 화려했던 삶이 추억으로 기록되었다. 수많은 사진들로, 그녀가 입었던 옷들과 그녀가 애용한 자동차들로, 그녀가 머문 여러 공간들, 그녀가 사용한 여러 장신구들과 물건들로 우리는 그녀를 추억한다. 그리고 이 성 전체를 뒤덮은 실내장식들을 통해 그녀를 향한 달리의 사랑도 추억한다. 갈라의 성은 해가 긴 계절이면 야간 개장을 한다. 카다케스와 피게레스를 아침과 오후에 둘러보고 바르셀로나로 가

갈라의 성 지하. 조용하고 아늑한 이곳에 본래 두 사람 모두 잠들 공간이 만들어져 있다.

는 길에 이곳 푸볼에 들러 밤에 불을 밝힌 갈라의 성을 둘러보는 방법도 괜찮다. 그러면 한결 여유 있는 일정이 될 것이다. 이 성을 떠나기 전 지하로 왔다. 두 개의 무덤이 우리를 맞는다. 이곳에 누워 있는 이는 누구일까. 달리일까, 갈라일까. 둘 다 여기에 누워 있을까, 아니면 둘 다 여기 없을까. 생각보다 쉽지 않은 퀴즈였다. 한 사람만 여기에 있다는 것이 힌트다. 누구일까. 정답은 다음 이야기에서 밝혀진다.

# 무대 위에서
## 잠들다

달리가 성공을 거두기 시작하던 무렵, 세상엔 새로운 이념의 시대가 열리고 있었다. 자본주의가 만들어낸 대공황으로 모두의 삶은 비극적으로 어려워졌다. 파시즘, 공산주의, 무정부주의 등 각종 이념들이 사람들의 불만을 자양분으로 자라났고 개인들은 점차 어느 편에 속하냐는 다그침을 받았다. 당시 지식인들과 예술인들의 상당수는 공산주의가 더 옳은 것이라고 믿었다. 파시즘은 부조리를 강화하는 것처럼 보였고, 무정부주의는 대안이 될지 의심스러웠기 때문이다. 1차 세계대전으로 생겨난 다다는 초현실주의로 진화했는데 이 운동에 참여한 예술가들 대다수도 공산주의자로 변신했다. 1927년 앙드레 브르통, 폴 엘뤼아르, 루이 아라공 등이 공산당에 입당했고, 다른 멤버들도 입당 권유를 받았다. 이들이 발간하는 잡지도 이름을 바꿨다. 『혁명에 봉사하는 초현실주의』. 최면과 자동기술로 내면의 무의식과 욕망, 트라우마를 탐색하던 이들이 정치의 전면에 뛰어들면서 초현실주의와 공산주의를 어떻게든 연결 지으려 했던 것이다.

달리는 이런 전격적인 변신에 동의할 수 없었다. 초현실주의 예술은 지극히 개인적인 작업인데 이것이 어떻게 공산주의와 결합할 수 있단 말인가. 한편 1930년 아라공은 러시아에서 열린 '국제 혁명 작가 대회'에 참가해 초현실주의를 소개하고 다른 작가들에게 전파하려 했으나 오히려 강력한 비판에 직면하고 결국 자아비

판을 해야만 했다. 이 일화만큼 둘 사이의 이질성을 잘 보여준 사례도 없을 것이다. 스탈린 집권으로 공산주의 또한 크게 변질돼 많은 이들을 실망시키고 있었지만 초현실주의자들의 일방적인 짝사랑은 계속되었다. 그 대표 격인 브르통에게 가장 큰 골칫거리는 달리였다. 달리는 정치색 일변도의 전시회에 매번 예의 포르노와 똥에 대한 취향 등 엽기적인 작품들을 전시하고 그림 속에서 레닌을 희화화하는 등 돌출행동으로 동료들을 당혹하게 했다. 이를 제지하고 훈계하려는 동료들에 맞서 달리는 히틀러 숭배를 선언하고 그의 스타일과 사상을 찬양하는 도발을 벌인다. 돈키호테로서 그의 광기가 폭발하고만 것이다. 이 일로 달리는 결국 초현실주의에서 제명을 당하게 된다.

히틀러를 숭배했다. 이것이 바로 달리에 대한 부정적인 인식이 생겨나게 된 가장 중요한 이유다. 하지만 여기서 생각해보아야 할 중요한 맥락이 있다. 실제로 달리가 파시즘을 추종하고 히틀러를 숭배했을까? 그럴 가능성은 낮다. 달리는 우선 정치적인 인간이 아

달리는 자신을 정치적으로 끌어들이려는 그 어떤 시도에도 단호하게 거부 의사를 밝혔다. 이러한 작품에서 볼 수 있듯 자신의 내면에서 솟구치는 욕망을 그려내는 것만이 예술이라고 믿었기 때문이다. 이념은 그와 맞지 않았다.

니다. 그리고 그는 파시즘을 선전하는 활동에 주도적으로 나선 적이 없다. 달리는 자신의 욕망을 그림에 담아내는 것만으로도 벅차 다른 여유가 없는 사람이다. 그렇다면 그는 왜 히틀러 숭배 등의 이야기를 꺼낸 것일까. 그건 스탈린을 추종하며 공산주의라는 이념에 매몰돼 있는 동료들을 조롱하고 괴롭히기 위해서였다. 달리가 보기에 이들 모두는 명백히 초현실주의의 배신자들이었다. 제명을 당한 뒤 달리는 이런 말을 남겼다.

"초현실주의자들과 나 사이에 차이점이 하나 있다면 그건 내가 (유일한) 초현실주의자라는 거야."

달리 극장─박물관 객석 공간의 전시물. 기존의 극장 건물을 재활용한 건축방식이 잘 보인다.

그리고 이렇게 자신의 소신을 밝혔다.

"난 오로지 달리주의자다. 죽을 때까지 그럴 것이다. 난 어떤 혁명도 믿지 않는다. 내가 믿는 것은 위대한 전통에서 길러진 내 자질뿐이다."

달리의 제명으로 갈라서게 된 관계는 2차 세계대전 중에도 회복되지 않았다. 많은 이들이 뉴욕에 건너와 활동을 하고 있었기 때문에 마주칠 기회도 많았는데, 막스 에른스트는 반갑게 손을 내미는 달리를 외면할 정도로 혐오감을 드러냈다. 앙드레 브르통은 파리에서 하던 방식 그대로 동료들을 모아 모임을 이끌면서 새로운 모색을 했다. 그럴 때 달리는 언급되어서는 안 되는 이름이었다. 그때 달리가 누리던 대중적 인기는 상상을 초월했다. 1941년 뉴욕 현대미술관에서 열린 달리의 회고전은 인산인해를 이루고 큰 성공을 거뒀다. 돈이 되는 것이라면 그 무엇이든 가리지 않았던 달리에 대해 앙드레 브르통은 이런 별명을 붙였다.

Avida Dollars(달러에 굶주린 자).

이는 달리의 이름 Salvador Dali에서 알파벳 순서를 바꾼 것

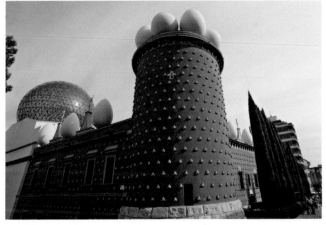

박물관 옆 주차장에 차를 세우고 외관을 감상하면서 입구로 향한다. 벽면 위로는 알들이 줄지어 서 있고, 붉은 벽에는 노란 똥들이 열을 지어 가득 매달려 있다. 달리 특유의 상징물들이다.

이다. 이들이 자신을 조롱하든 말든 달리는 갈라가 계약한 작업들을 끝없이 해나갔다. 세상은 돈키호테의 창조력에 열광했고 산초는 그것을 이용해 돈을 모으고 또 모았다.

1960년대 초부터 달리는 고향인 피게레스에 자신의 박물관을 짓는 일에 몰두했다. 몇 점의 작품을 시 미술관에 기증해달라는 피게레스 시의 요청을 받고 달리는 차라리 규모를 키워 박물관을 짓고 싶다는 생각을 하게 된다. 지난한 논의 끝에 장소는 화재로 타버려 당시 시장으로 사용하던 시립극장으로 정해졌다. 박물관을 만들 만큼 충분한 규모의 공간을 찾기 어려웠던 이유도 있지만, 달리가 이곳에 집착했던 보다 중요한 이유가 있다. 그는 이 극장이 위치한 광장 바로 옆에서 태어났던 것이다. 기본 구조를 살리고 무대 위에는 철골과 유리로 된 구형 구조물을 얹어 모양을 잡았다. 자신이 소장하고 있는 작품들과 미켈란젤로나 마르셀 뒤샹 등 자신의 예술세계에 큰 영향을 미친 거장들의 작품들도 전시하면서 공간을 채워나가는 데 무려 10여 년이 걸렸다. 1974년. 마침내 달리 극장 —박물관이 개관한 해다.

극장 안으로 들어서 보자. 객석이 있던 자리는 달리 자신의 일생을 상징하는 조형물로 장식을 했다. 먼저 자신이 애용한 고급 승용차가 있고 그 위로 포르트 리가트 해변에서 이들 부부를 늘 태웠던 갈라의 노란 보트가 높이 매달려 있다. 그의 삶이란 오로지 어딘가로 달려 나아가거나 물살을 헤치고 나아가는 그런 삶이었다고 말하는 듯하다. 객석을 빙 둘러 특별석이 있던 창가에는 오스카 트로피를 연상시키는 황금색 뮤즈들이 들어서 달리를 찬양한다. 뮤즈들 뒤편으로 반원형 복도가 있는데 이곳이 달리의 여러 회화작품들을 전시하는 공간이다. 무대와 무대 주변에도 많은 전시 공간이 자리한다. 무대에 올라서면 가슴 아래 큰 구멍이 뚫려 성문의 역할을 하는 큰 남자의 그림이 있고 왼편으로 눈을 돌리면 에이브러햄 링컨의 얼굴이 우리를 맞는다. 그런데 가까이에서 링컨

달리 극장─박물관 무대 측면에 전시된 〈링컨의 초상〉. 먼 거리에서 보면 링컨의 얼굴이, 가까이에서 보면 갈라의 뒷모습이 보이는 그림이다.

얼굴을 보자면 갑자기 노을 지는 바다를 바라보고 있는 갈라의 뒷모습이 등장한다. 달리 특유의 번뜩이는 재치가 빛나는 작품이다. 지하로 내려가면 달리가 디자인한 다양한 형태의 금세공작품과 보석들을 볼 수 있다. 갈라를 위해 제작한 세공작품들도 많다. 그런

데 이곳에 진열된 보석들은 극히 일부분에 불과하다. 달리는 보석 디자이너로서도 큰 성공을 거둔 바 있다. 〈시간의 눈〉이나 〈루비 입술〉 등 세상을 사로잡았던 그의 대표작들을 둘러보려면 극장— 박물관 맞은편에 자리한 달리 보석박물관에 들러야 한다. 같은 입장권으로 들어갈 수 있으니 입장권을 잘 챙겨두는 게 좋다.

무대 지하에서 나와 무대 옆으로 발걸음을 옮기면 많은 이들로 발 디딜 틈 없이 북적거리는 방이 나온다. 이름하여 메이 웨스트의 방이다. 메이 웨스트는 1920년대 할리우드를 대표하는 섹시심벌로 게슴츠레한 눈과 쑥 내민 도발적인 입술이 트레이드마크였다. 달리는 1930년 〈초현실주의자의 방으로 사용될 수 있는 메이 웨스트의 얼굴〉이라는 긴 제목의 그림을 그린 적이 있다. 몇 개의 가구와 소품들로 메이 웨스트의 얼굴을 표현한 그림이었다. 달리는 많은 이들이 기억하는 이 그림을 자신의 박물관에 실물로 재현해 두었다. 이 방에 들어와 그저 옆에서 보면 입술 모양의 소파와 특이한 형태의 벽난로 그리고 벽에 붙은 두 개의 그림이 전부다. 그런데 사람들이 줄지어 가는 곳을 따라 계단에 올라 그곳에 놓인 볼록 유리를 통해 바라보면 갑자기 메이 웨스트의 전형적인 얼굴이 등장

한다. 사람들은 이 한순간의 관람을 위해 기나긴 줄을 서는 것을 마다하지 않는다.

아쉽지만 이제 관람을 마치고 다시 무대로 내려가는 길이다. 붉은색 무대 바닥 한가운데 회색으로 된 평평한 돌이 보인다. 그 아래 달리의 무덤이 있다. 달리는 원래 푸볼의 성에서 갈라의 곁에 있고자 했다. 하지만 이 극장—박물관을 지으며 마음이 바뀌었다. 자기가 영원히 있어야 할 곳은 그 어디도 아니요, 바로 자신의 삶을 보여주는 무대 위여야 한다는 것을 깨달았기 때문이다. 그렇게 하여 이들 화가와 뮤즈, 돈키호테와 산초는 서로 다른 곳에 잠들게 되었다.

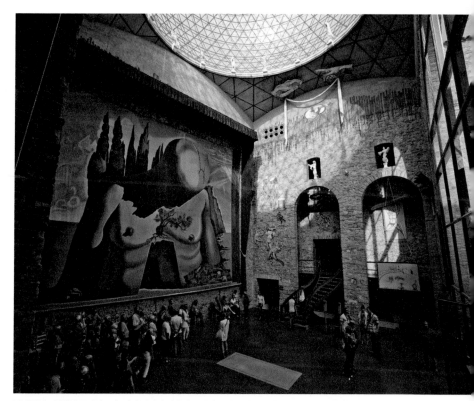

달리 극장—박물관 무대의 모습. 아래 바닥에 달리의 무덤이 보인다. 지하로 내려가면 그의 무덤을 마주할 수 있다.

# 피게레스가 들려주는 이야기

달리는 어떤 사람이었을까. 주체할 수 없는 끼로 가득한 천재였을까, 아니면 돈만 밝히는 영리한 화가였을까? 우리는 달리의 삶을 되짚어 보면서 그가 전자에 아주 가까운 사람이었음을 확인할 수 있었다. 그가 후자처럼 보이는 건 그의 뮤즈인 갈라 때문이었다. 그의 동반자로서 갈라는 지독한 산초였던 것이다. 그런데 갈라가 본래부터 산초였던 건 아니었다. 젊은 시절엔 오히려 전형적인 돈키호테에 가까웠다. 시인의 뮤즈가 될 때에도 또 어린 천재 화가의 뮤즈가 될 때에도 자기 내면의 목소리만을 믿고 자신의 인생 모두를 걸었다. 하지만 무일푼으로 달리와의 삶을 시작한 이후 생계의 절벽에서 두려움에 사로잡힌 갈라는 그야말로 지독한 산초로 변신했다. 그리고 오직 세속적 성공과 돈만을 바라보고 살았다. 큰 성공을 거두고 넘치도록 많은 돈을 벌게 되었지만 갈라는 경직된 상태에서 벗어나지 못했다. 끊임없이 돈에 집착했고 돈 되는 일이면 그 무엇이든 가져와 달리에게 맡겼다. 이것이 달리가 많은 이들로부터 욕을 듣게 된 중요한 이유 중 하나였다. 하지만 달리가 인정하듯, 그가 거둔 성공은 전적으로 갈라의 헌신 덕분이었다. 세속적 성공을 거두기에 그는 여러 면에서 '모자란' 인물이었던 것이다. 이런 그에게 안정감과 창조의 여건을 만들어주고, 고객들과의 관계를 도맡아 성공의 길을 열어간 갈라는 달리에게는 가장 완벽한 산초였다고 할 수 있다.

지독한 나르시시스트였던 달리는 자신을 세상의 중심이라고 생각했으며, 자연히 다른 사람들의 관심과 주목을 추구했다. 이런 성향이 행동으로 드러나면 광기 어린 기행이 된다. 달리는 끊임없이 기행을 일삼았다. 젊어서부터 꾸준히 썼던 여러 편의 자서전도 기행이라면 기행이리라. 하지만 그의 자서전과 전기를 찬찬히 읽다 보면 생각보다 달리라는 사람의 내면이 복잡하고 또 특별하다는 것을 알게 된다. 달리는 출생부터 남다른 사연을 갖고 있었다. 형 대신 살아야 하는 운명은 일종의 속박과 같은 것이었지만 대신 그는 집안에서 이른바 왕처럼 군림하며 살았다. 죽은 뒤 바로 다시 태어난 아들 살바도르는 원하는 것이라면 무엇이든 얻을 수 있었고 무슨 짓을 해도 용서가 되었다. 모두의 시중을 받으며 그는 자신이 가장 좋아하는 그림을 원 없이 그릴 수 있었다.

하지만 집 밖으로 나오면 자기 손으로는 그 어떤 것도 제대로 할 수 있는 게 없는 아이였다. 거친 아이들 틈에서 그는 극도로 소심한 성격이 되었다. 하지만 이는 겉으로 보이는 것일 뿐, 그 어떤 구속도 받지 않고 자랐던 그의 내면에서는 창조의 기운이 용암처럼 끓어오르고 있었다. 이는 끊임없이 분출됐는데 그 방식이 서툴고 엉뚱하고 격렬했다. 어린 시절 그는 계단에서 일부러 몸을 던져 온몸에 멍이 들곤 했다. 주위 아이들을 깜짝 놀라게 하기 위해서였다. 사춘기에 접어들면서 그는 머리를 단발로 길렀고 독특한 옷을 입기 시작했다. 범상치 않은 외모와 끝없는 기행으로 그는 주위 사람 모두에게 괴짜로 여겨졌다.

마드리드 왕립 미술 아카데미에 입학한 뒤 달리는 뛰어난 동기생들 틈에

폴 모리슨 감독의 2008년 영화 〈리틀 애쉬: 달리가 사랑한 그림〉. 달리의 대학 시절을 잘 그려낸 이 영화에는 동창생이자 스페인을 대표하는 시인인 페데리코 가르시아 로르카와의 미묘한 관계도 잘 그려져 있다. 하지만 영화에서처럼 이들이 사랑을 나눈 사이였는지에 대해서는 논란이 있다. 완전한 사랑을 꿈꿨던 로르카에 비해 달리의 감정은 결이 달랐다. 망설이던 달리는 결국은 로르카를 거부하고 그와의 우정도 끝낸다.

서 다시 극도로 위축되었다. 하지만 자신의 그림이 그들을 놀라게 했다는 것을 알게 된 후 자신감을 얻고 평소 모습을 되찾았다. 그리고 학교 내에서 자유분방하고 반항적인 분위기를 주도하는 일종의 '문제아'로 자리 잡은 뒤 징계를 받고 결국 퇴교를 당한다. 이러한 그의 성장기를 통해서 우리는 그의 괴짜 성향과 기벽이 나중에 연출된 것이 아니라 어릴 때 형성되어 본래부터 갖고 있었던 기질임을 알 수 있다.

달리는 인상파나 입체파 등 그에 앞선 모든 사조의 그림을 섭렵했고 모든 그림에서 뛰어난 솜씨를 보였지만 그 어떤 그림에도 만족하지 못했다. 그는 자신의 내면에서 끓어오르는 기괴한 충동과 성적인 집착증을 분출할 적절한 표현방식을 찾지 못했던 것이다. 그러던 그에게 새롭게 대두된 초현실주의는 그야말로 완벽한 답이 되어주었다. 무의식의 세계를 알게 된 순간 그는 물 만난 물고기와 같았다. 당연한 귀결이지만 달리는 정신분석의 아버지로 불리는 지그문트 프로이트에게 무한한 존경과 감사의 마음을 갖고 있었다. 실제로 달리는 지인의 소개로 비엔나에서 프로이트를 만나기도 했다. 고상한 예술만 알고 있던 근엄한 프로이트와 그를 열렬히 찬양하는 괴짜 달리의 만남은 어떠했을까. 그 어색한 분위기를 짐작하기는 어렵지 않다. 먼 훗날 프로이트는 달리를 회고하며 이렇게 말했다.

"그때는 이상한 말만 끝없이 늘어놓는 달리를 이해할 수 없었지만 돌이켜 보니 그와의 만남으로 현대미술에 대한 거부감을 상당 부분 덜어낼 수 있었던 것 같네."

달리의 예술세계는 전적으로 달리 자신의 이야기로 만들어졌다. 그는 과거의 기억들과 떨칠 수 없는 트라우마 등을 치열하게 탐색했다. 그리고 자신이 가장 사랑하는 고향 바닷가 바위들이 보여주는 기기묘묘한 형상들을 빌려와 '고개 숙인 남자'와 같은 그의 전형적인 이미지들을 만들어냈다. 달리에게 초현실주의란 그 어떤 구

달리 극장―박물관에 전시돼 있는 '카다케스 해변을 배경으로 그린 초현실주의 구성'. 오른쪽 아래 굴렁쇠를 든 소년은 달리 자신이다. 이 그림에서 확인할 수 있는 것처럼 그의 상상력의 주된 원천은 내면의 욕망과 고향 풍경이었다.

속도 없이 자기 내면의 자유로운 상상력을 펼쳐내는 것이었다. 하지만 격변의 시대에 초현실주의자 대다수는 공산주의를 추종하면서 초현실주의를 공산주의에 종속시키려 했다. 달리는 이를 온몸으로 거부했다. 그건 더 이상 초현실주의가 아니었기 때문이다. 그런데 여기서 주의할 점이 있다. 달리에게 초현실주의는 수단이지 목적이 아니었다. 그에게 중요한 건 초현실주의의 원칙이나 순수성을 지키는 것이 아니라 초현실주의를 통해 자신을 표현하는 것이었다. 달리와 초현실주의는 분리될 수 없는 하나였다. 그러므로 초현실주의를 공산주의 밑에 두는 것은 더 이상 자신을 온전히 표현할 수 없게 됨을, 즉 더 이상 자기 자신으로 살아갈 수 없게 됨을 의미했다. 그의 내면에서 돈키호테가 발동해 자신의 모든 동료와 싸워야 했던 이유는 바로 이것이었다. 이로써 우리는 그가 단순히 다른 이들의 관심만을 좇는 '관심종자'가 아니었음을 확인할 수 있다. 그의 삶을 지탱하는 중심은 단단하고 확고했다.

카다케스를 떠나기 전 바닷가에 왔다. 해변에 있는 달리의 동상을 보러 온 것이다. 지팡이를 짚고 예의 당당한 자세로 세상을 마주한 달리를 마주한 순간, 그가 최고의 자리에 올랐을 때 남긴 한마디가 떠올랐다.

나는 매일 아침 눈을 뜰 때면
밀려오는 행복감에 전율한다.
오늘 하루도 나 달리로 살아갈 수 있기에….

나로 살아갈 수 있음이 행복해 전율한다. 이 얼마나 지독한 자아도취자인가. 우리는 이런 사람을 만날 때면 본능적으로 거부감이 들곤 한다. 왠지 거만하고 도도한 표정이 연상되고 자기만 아는 지독한 이기주의가 그려진다. 하지만 이런 연상들은 우리의 선입견

달리가 자란 고향마을 카다케스 해변에 세워진 달리의 동상. 달리는 이 주변 바위들 사이를 헤엄치며 놀던 어린 시절을 늘 그리워했다.

이다. 거만함과 도도함, 이기주의는 엄밀히 말해 인격의 문제이지 행복의 감정과는 무관하다. 겸손하고 친근하며 늘 타인을 배려하는 사람이 위의 이야기를 했다고 가정해보자. 전혀 다른 느낌이 들것이다. 그렇다면 이런 생각을 해보자. 마음속에서 왜 거부감이 생겨난 걸까. 이런 감정을 밖으로 표현해서인가, 아니면 감히 이런 감정을 느껴서인가. 문제를 보다 좁혀보자. 스스로 이런 행복감을 느끼는 것은 좋은 것인가, 잘못된 것인가? 난 이에 대해 명확히 답할수 있다. 무조건 좋은 것이다. 하지만 우리는 이런 감정을 느끼는 것조차 불경하게 느낄 만큼 소중한 무언가에서 멀어져 있다. 무엇

이, 어디서부터 잘못된 것일까.

　바닷가에 선 달리는 성공한 사람만이 보여줄 수 있는 자신감을 유감없이 드러낸다. 이런 세속적인 겉옷을 한 겹 걷어내면 거기엔 뼛속까지 광기로 채워진 어린아이가 있다. 그 아이는 돈키호테로 살기로 결심했고 죽는 날까지 돈키호테로 살았다. 푸른 하늘과 바다, 그가 사랑한 해변을 배경으로 그가 들려준 이야기는 이러했다.

　난 달리로 태어난 것에 감사한다.
　그리고 달리로 살아갈 수 있어 행복했다.
　하지만 그 어느 것 하나 쉽게 얻어진 것은 없었다.
　간섭하는 이들과 비난하는 이들에 갇혀 있었지만
　그야말로 미친 듯이 발버둥 치며 겨우 얻어낸 것들이다.
　난 다른 사람들에게 나를 맞추지 않았고
　내가 원하지 않는 일에는 눈길도 주지 않았다.
　그렇게 하여 마침내 달리로 살아갈 수 있게 되었다.
　물론 내겐 여러 행운이 함께했다.
　또한 눈살 찌푸릴 일들도 적잖이 했기에
　날 싫어하는 이들이 많은 것도 잘 안다.
　하지만 난 그대에게 묻고 싶다.
　나로 살아갈 수 없다면
　나로 사는 건 불가능하다고 믿는다면
　혹은 그게 무엇인지조차 알 수 없다면
　그 삶은 대체 무엇인가.
　또 내가 나라는 게 행복감을 주지 않는다면
　행복은 도대체 무엇인가.
　우리는 오직 단 한 번만 살 수 있다.
　그런데 더욱 두려운 건 이것이다.

우리에겐 무한한 자유가 주어져 있다는 것.
어떤 삶을 살든 그건 내가 선택한 것이다.
시든 땅을 박차고 나오라.
그 어떤 어려움이라도 그 뒤에 숨지 말고
결국 그대 자신으로 살아보라.
그만큼의 힘은 그대 안에 있다.
그리하여 어느 날 아침 눈을 뜨면서
밀려오는 행복감에 전율해보라.
그게 삶이다.

# 카탈루냐가 낳은 거장들

　우리가 5장에서 다룬 주인공은 달리였다. 책을 구성하면서 나름 고심했던 부분이다. 피카소와 미로 역시 달리만큼이나 비중 있게 다뤄야 하지 않을까 마지막까지 생각을 했다. 하지만 결국 피카소와 미로는 이처럼 예술 더하기 꼭지로 다루기로 했다. 인문학에 방점을 둔 이 책의 취지로 볼 때 달리와 갈라의 이야기와 그들의 박물관들을 좀 더 자세히 소개하는 것이 좋겠다고 결론을 내렸기 때문이다. 그렇다 해도 피카소와 미로는 20세기 전반을 대표하는 거장으로서 스페인 미술에서 결코 소홀히 다룰 수 없는 인물들이다.

　피카소는 달리보다는 스물세 살 위이고, 미로보다는 열한 살 위다. 셋 중에서 가장 연장자다. 그리고 성공도 가장 빨랐다. 말라가에서 태어나 바르셀로나에서 학창시절을 보낸 그는 1904년 이후로는 대부분의 시간을 해외에서 살았다. 몽마르트르의 열악한 작업실에서 청색 시대와 장미의 시대를 거치며 새로운 그림을 만들어내기 위해 부단히 노력하던 그는 마티스와 비견되는 신진 화가로 발돋움한다. 그의 노력은 연이은 행운으로 이어졌다. 거트루드 스타인이라는 영향력 있는 작가의 지지를 받으며 〈아비뇽의 처녀들〉을 발표한 그는 단박에 파리 화단의 스타로 떠올랐고, 이후 조르주 브라크와 협력하여 입체파를 창시하면서 20세기 미술을 이끄는 화가가 되었다. 그는 성공에 대한 집념이 강했고 자신의 그림에 대한 자신감이 넘쳤다. 이는 영향력 있는 평론가들과 수집가들에게 강한 확신을 주었고 이들의 후원으로 곧 부유한 화가가 될 수 있었다. 그는 입체파에 안주하지 않고 다양한 시도를 보여주었다. 그러나

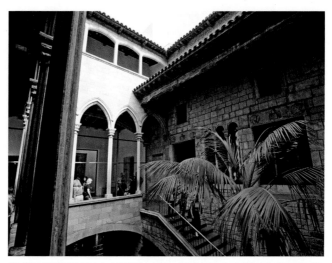

바르셀로나 구시가지 몬카다 거리에 있는 피카소 미술관. 중세 때 지어진 저택 다섯 채를 개조해 만든 것이다. 시간당 관람인원을 제한하지만 많은 이들로 붐빈다.

당시 대세를 이루던 추상이나 초현실주의에는 크게 관심을 두지 않았다. 내전 중 〈게르니카〉를 그려 나치의 만행을 고발했던 피카소는 평생 프랑코의 독재정부를 인정하지 않았다. 이 때문에 죽는 날까지도 스페인으로 돌아올 수 없었다.

피카소 미술관 중 중요한 곳으로는 파리, 말라가, 바르셀로나, 이렇게 세 곳을 들 수 있다. 이 중 가장 먼저 개관한 곳이 바르셀로나 미술관이다. 피카소의 오랜 지인이 소장한 작품을 기반으로 탄생한 이 미술관은 이후 피카소 측의 기증으로 모습을 갖추게 되었다. 주로 피카소가 학창시절 그렸던 여러 스케치와 그림들, 목판화와 석판화 등이 많은데 이 중에서도 어린 시절 자화상과 부모의 초상 등은 눈에 띄는 작품들이다. 특히 이곳만의 특별한 컬렉션을 놓치면 안 된다. 그건 바로 벨라스케스의 〈시녀들〉을 테마로 한 일련의 작품들이다. 피카소는 이 그림에서 받은 감명이 얼마나 컸는지 작품의 테마로 삼아 무려 50여 점의 그림을 그렸다. 주인공인 공주만 그린 작품도 있고 시녀와 난쟁이 등 부분을 그린 그림 혹은 전체

벨라스케스의 〈시녀들〉을 테마로 한 피카소의 연작화가 이곳 피카소 미술관의 하이라이트다.
이 작품에서 피카소는 〈시녀들〉 전체를 재해석했다.

작품을 다시 해석한 그림 등 여러 작품을 남겼다.

　달리가 파리에 진출하던 무렵 피카소는 이미 엄청난 성공을 거두고 있었다. 루브르를 보러 가기 전에 먼저 피카소에게 인사부터 드리러 갔다고 하니 그가 갖고 있었던 존경심을 짐작할 수 있다. 그런데 이후 두 화가는 걸어간 길이 달랐다. 피카소는 파리에 남았고 달리는 고향으로 돌아왔다. 피카소가 시각적 형태에 집중해 평생 대상을 어떻게 재구성할지 고심했다면, 달리는 무의식의 저 밑바닥에서 길어 올린 기이한 이미지들에 몰두했다. 중년에 접어든 달리는 어느 날 피카소의 초상화를 한 점 그렸다. 그다운 기괴한 초상화였다. 머리에 바위를 짊어진 피카소는 해골과 같은 얼굴에 뇌는 밖으로 노출되어 있다. 그의 뇌에서 이어진 숟가락이 입에서 길

달리가 그린 피카소의 초상. 1947년에 그린 이 그림은 달리 극장—박물관에서 만날 수 있다. 피카소는 이 그림을 보고 어떤 반응을 보였을까.

게 뻗어 나와 있는데 그 위에는 류트가 올려져 있다. 류트는 연인들의 상징이다. 그리고 그의 혀와 가슴은 아래로 흘러 내리고 있다. 달리는 피카소에게 헌정한 이 그림에서 피카소를 '추함을 대표하는 파괴자'로 형상화한다. 마치 그의 예술적 영감이 수많은 여인들과의 사랑에서 생겨났다고 비유하는 듯하다. 그리고 바위에 짓눌린 그에게 바치는 한 송이 카네이션. 이는 그의 시대가 끝나버렸음을 알리는 달리의 선언처럼 느껴진다. 피카소에 대비되는 자신은 '아름다움을 대표하는 창조자'다. 이 그림 전반에서 피카소의 뒤를 이어 미술의 왕좌를 차지하겠다는 은근한 속내가 읽혀진다. 하지만 이런 속내를 가진다는 것 자체가 무엇을 의미할까. 달리에게 피카소는 언제나 앞서 있는 선배로서 늘 의식할 수밖에 없는 존재였다는 것이다.

미로는 지금도 바르셀로나 사람들이 가장 사랑하는 예술가다. 미로의 그림은 화사한 색조의 천진난만한 이미지들로 가득한데 이 이미지들에는 카탈루냐 사람들의 정서를 담아내는 힘이 있다. 미로는 어려서부터 그림에 재능을 보였고 1920년부터 파리에서 작업하면서 전시회를 여는 등 활발하게 활동을 했다. 그의 그림은 처음엔 앙리 루소나 피카소의 영향을 받아 농촌의 정서를 담아낸 구상회화가 대부분이었다. 그러다 그는 앙드레 마송을 통해 초현실주의 그룹에 합류하게 되었고 이것이 그의 그림을 완전히 바꿔놓았다. 늘 새로운 그림을 갈망하던 미로는 의식의 아래 잠재의식이 존재함을 알게 되면서 그곳에서 솟구치는 이미지를 화폭에 담아내다

자신만의 작품세계를 완성했다. 1차 세계대전 이후 진보에 대한 믿음을 비롯한 모든 가치가 허물어져버린 세상에서 예술의 가치를 바로 세우고 시적인 것과 이미지를 결합해 기존의 제한된 지각을 폭넓게 확장시킨다는 등의 초현실주의가 내세우는 예술전략에 미로는 전적으로 공감했다. 이는 미로에게 완전한 대안처럼 느껴졌다. 이때부터 미로의 독창적인 상상력이 빛을 발하기 시작한다. 미로는 카탈루냐에 전해져 내려오는 여러 신화와 전설, 유령과 괴물들의 이야기를 시적인 상상력으로 색채에 녹여냈다. 그의 독특함은 많은 이들로부터 찬사를 받았다. 초현실주의를 이끌었던 앙드레 브르통은 미로야말로 초현실주의 회화를 가장 완벽하게 구현한 화가라고 격찬했다.

상업적으로도 큰 성공을 거둔 미로는 앞서 보았듯 달리에게 매우 고마운 은인이다. 달리의 재능을 아꼈던 미로는 여러 수집가들과 후원자들을 소개해주었는데 이것이 달리가 어려움을 극복하고

호안 미로 미술관 내부의 모습. 그의 회화는 물론 판화, 드로잉, 조형물 등 다양한 작품이 넓은 공간에 전시되어 있다.

성공의 길에 접어드는 중요한 계기가 되었다. 미로는 자신의 사재를 털어 1975년 자신의 작품을 전시하는 호안 미로 미술관을 개관한다. 몬주익 언덕 올림픽 경기장 맞은편에 자리한 미술관은 순백색의 색조에 모던한 스타일로 구성되었다. 전면에 보이는 전시관 입구만 생각하고 들어가면 그 규모에 놀라게 될 것이다. 몬주익 경사면에 자리하고 있기 때문에 미술관 옥상에 올라가면 바르셀로나 시내를 한눈에 내려다볼 수 있다. 바르셀로나를 대표하는 예술가이다 보니 바르셀로나의 공공장소에서는 미로의 작품을 많이 만나게 된다. 대표적인 작품으로는 바르셀로나 공항 2터미널 벽면에 그려진 벽화와 람블라스 거리 리세우 앞 보도 포석 디자인을 꼽을 수 있겠다. 또한 스페인 광장에서 가까운 거리에 있는 호안 미로 공원에서도 그의 조형물을 만날 수 있다.

피카소와 미로. 이 위대한 거장들을 이렇게 하나의 꼭지로 다루고 넘어가자니 너무나 아쉽다. 시기를 못 박을 수는 없지만 언젠가 현대미술가들의 삶과 그들의 모험을 다루게 된다면 이들을 만나기 위해 다시 스페인을 찾을 것이다. 그 기회를 기약한다.

호안 미로 공원의 조형물 〈여인과 새〉. 미로의 작품은 남녀노소를 가리지 않고 사랑받는다.

## 스페인의 현대미술

 피카소, 미로, 달리가 이끌었던 스페인 현대미술은 이후에도 뛰어난 후계자들이 등장하면서 화려하게 꽃피웠다. 앞서 가우디의 사그라다 파밀리아 성당을 둘러보면서 수난의 파사드를 담당했던 수비락스를 소개했는데, 그는 스페인을 대표하는 세계적인 조각가다. 회화 분야에서는 안토니 타피에스를 꼽을 수 있다. 바르셀로나에서 태어난 그는 2차 대전 후 미술의 중심이 유럽에서 미국으로 건너간 가운데, 유럽 미술의 자존심으로 불렸다. 그가 추구한 미술은

카사 바트요가 있는 사거리에서 바라본 안토니 타피에스 미술관. 철사로 엮은 구름이 건물 위에 놓여 있다. 이곳에서는 회화, 판화, 조형 등 그의 다양한 작품을 만날 수 있다.

산 세바스티안 항구 왼편에 있는 공원의 조형물 〈바람의 빗〉. 이곳 비스케이 만은 대서양에서 파도를 몰아오는 바람이 연중 강하게 부는 곳이다. 이 고장에서 태어난 예술가는 그 바람의 머릿결을 빗겨주고 싶다는 상상을 한다.

비정형주의<sup>앵포르멜</sup>이었다. 몬드리안 유의 차가운 추상에 반대하여 마음속에서 꿈틀거리는 서정을 추상으로 그려내려 한 그는 기존의 물감 위주 회화에서 탈피하여 진흙이나 대리석 가루 등 다양한 재료를 사용했고, 신문지나 실, 철사와 같은 오브제들을 적극 활용했다. 바르셀로나 시내 그라시아 거리, 카사 바트요와 멀지 않은 곳에 그의 예술과 삶을 소개하는 미술관이 있다.

다음으로 소개할 예술가는 조형예술의 거장 에두아르도 치이다이다. 그는 바스크 지역의 산세바스티안 출신으로 스페인 북부의 현대미술을 대표한다. 그는 독특한 경력을 가졌다. 그는 유명한 축구선수였는데 전성기에 그만 큰 부상을 입고 말았다. 한동안 실의의 나날을 보내던 그는 평소 좋아하던 조각에 뛰어들어 세계적인 명성을 얻었다. 그는 돌과 쇠, 나무 등 다양한 재료로 조각을 하는데, 작품 자체의 완결성이 아니라 조각이 놓이는 주변 지형이나 배

아토차 역 대로변에 놓인 〈밤과 낮〉. 눈을 감은 아기는 밤을, 눈을 뜬 아기는 낮을 상징한다. 극사실주의 예술가다운 로페스 가르시아의 정교한 세부 묘사가 잘 드러난 작품이다.

경과 절묘하게 조화를 이루는 작품을 선보여 예술계의 격찬을 받았다. 히혼 해변의 조형물 〈수평선의 찬사〉와 산 세바스티안 항구 조형물 〈바람의 빗〉은 그의 대표작이다. 산 세바스티안 남쪽에 그의 미술관이 있다. 그리 유명하지 않고 또한 접근성도 다소 떨어지는 곳에 있으나 예약을 하고 찾아갈 이유는 충분하다. 찾은 이들에게 잊을 수 없는 감동을 선사하는 곳으로 유명하기 때문이다.

현재 생존해 있는 예술가들의 면면도 대단하다. 그중 스페인 국민화가로 사랑을 받는 안토니오 로페스 가르시아는 극사실주의의 거장이다. 시우다드레알 주의 토메요소라는 작은 도시에서 태어난 그는 경력 초반에는 초현실주의 경향의 그림을 그렸는데 이후 현대의 도시생활 일상에서 만나는 풍경 등을 정밀하게 그려 명성을 얻었다. 〈그란 비아〉는 그의 출세작이며 〈후안 카를로스 국왕 가족〉

몬주익 언덕 올림픽 경기장에 자리한 방송 중계탑. 칼라
트라바에게 세계적 명성을 안겨준 작품이다.

초상은 도무지 그림이라고는 믿을 수 없
는 놀라운 작품으로 그에게 세계적 명성
을 안겨주었다. 그는 회화만이 아니라 조
각에서도 눈을 의심케 하는 사실적인 표
현을 구사한다.

가우디 이후 여러 건축가들이 활약
했지만 지금 가장 각광을 받고 있는 건
축가는 산티아고 칼라트라바라 할 수
있다. 지중해의 아름다운 도시 발렌시아
에서 태어난 그는 공간—프레임 구조의
건축미를 연구하여 이를 대형 건축물에
적용하는 데 탁월하다. 또한 그는 인체의
기관과 곤충 등 다양한 생물체의 이미지
를 건축 테마로 사용하고, 발상이 자유
로우며 건물의 프레임 구조를 적극적으
로 드러내는 건축을 선호한다. 그의 대표작으로는 발렌시아에 지은
레이나 소피아 예술궁전과 뉴욕 WTC 지하철 역사 건물 등이 있
고 바르셀로나 올림픽 스타디움의 방송 중계탑도 그 독특한 형상
으로 유명하다.

마요르카에서 태어난 미켈 바르셀로도 빼놓을 수 없는 스페인
의 현대예술가다. 그는 조각과 도자기, 콜라주 회화 등을 주로 하
는데 그가 적극적으로 사용하는 테마는 아프리카적인 것이다. 뉴
욕 유니언 광장에 가면 코로 물구나무를 선 거대한 코끼리 조각상
을 볼 수 있는데, 모두가 처음 보면 웃음을 터뜨리게 되지만 멸종
위기에 처해 있는 코끼리가 서커스를 위해 사육되고 있는 현실을
곧 깨닫게 된다. 바르셀로는 또한 유기물질을 혼합하여 회화의 재
료로 사용한다. 대표작으로는 마요르카 팔마 대성당의 가우디 예
배당 벽화와 제네바 유엔 유럽본부 천장 장식이 유명하다.

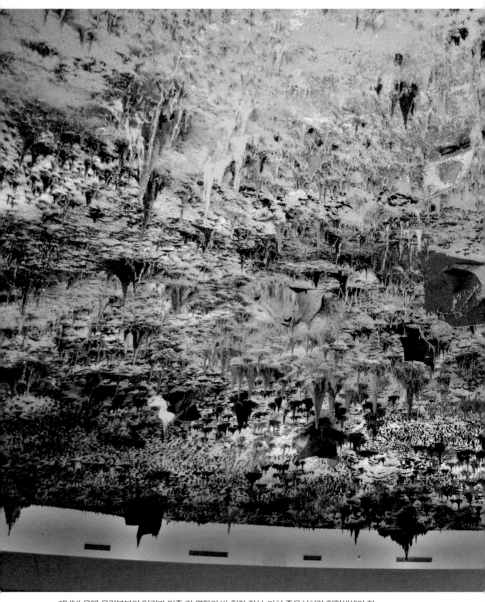

제네바 유엔 유럽본부의 인권과 민족 간 연합의 방 천장 장식. 마치 종유석처럼 형형색색의 장식들이 자라는 듯 보인다. 바르셀로만의 놀라운 상상력이 돋보이는 작품이다.

스페인에서 현대미술을 즐길 수 있는 곳은 많다. 마드리드의 레이나 소피아 국립미술관을 비롯해 주요 도시마다 훌륭한 현대미술관들이 자리하고 있다. 그중에는 스페인 예술을 집중적으로 소개하는 미술관도 있고, 전 세계의 대표 작품들을 소개하는 미술관도 있다. 그중 최근 가장 많은 사랑을 받고 있는 미술관은 빌바오에 자리한 구겐하임 미술관이다. 탄광도시였던 빌바오는 석탄산업의 쇠락으로 맞게 된 위기를 타개하기 위해 빌바오를 미술의 도시로 육성하기로 한다. 뉴욕의 구겐하임 미술관과 제휴하여 분관을 유치한 빌바오는 세계적인 건축가 프랭크 게리를 초빙해 이전에 존재한 적이 없는 놀라운 형태의 미술관을 건설한다. 루이즈 부르주아, 제프 쿤스, 안젤름 키퍼의 작품 등 소장 작품들도 면면이 화려하다. 미술관의 경쟁력을 위해 큰 규모의 대작들을 집중적으로 전시할 수 있도록 공간을 구성했다. 그리하여 상상력에 한계가 없는 우리 시대의 예술을 온전히 받아낼 수 있다는 점에서 대작을 구상하는 많은 예술가들의 로망이 되었다. 우리 시대의 미술을 좋아하는 이들이라면 이곳에 와야만 하는 이유는 확실하다.

네르비온 강변에 자리한 구겐하임 미술관. 강변에 자리한 미술관의 풍광도 압도적이지만, 미술관 내부와 외부를 막론하고 공히 우리 시대를 대표하는 거장들 작품이 다수 전시되어 있다.

# 아누비스 작전

2017년 9월 20일. 스페인 경찰이 바르셀로나 하우메 광장에 있는 카탈루냐 자치정부 청사를 급습한다. 이른바 아누비스 작전이 개시된 것이다. 청사로 난입한 경찰들은 카탈루냐 자치정부 고위 공무원들을 체포하고 주민투표 실시를 막기 위한 전방위적 행동에 돌입하게 된다. 이는 카탈루냐의 독립을 절대 용인할 수 없다는 이른바 선전포고와 같았다.

오랜 저항과 반란의 역사를 갖고 있는 카탈루냐 지역에서 독립 운동이란 완전히 새로운 것은 아니다. 하지만 2017년에 있었던 '스페인 헌정위기'는 그 양상이 전혀 달랐다. 20세기 이후 카탈루냐 지역에 누적된 불만은 부유한 자신들이 다른 지역을 위해 희생하고 있다는 피해의식에서 비롯되었다. 실제 카탈루냐는 스페인 국내 총생산의 20퍼센트가량을 담당하고 있다. 이런 피해의식에 기름을 부은 사태는 안달루시아 위기였다. 2012년 안달루시아는 재정위기를 겪으면서 중앙정부에 50억 유로에 가까운 엄청난 규모의 구제금융을 신청했다. 이로 인해 중앙정부의 부담이 급증하면서 그 피해가 고스란히 카탈루냐에도 미치게 되었던 것이다. 그러자 카탈루냐 사람들은 분노했다. '우리가 왜 게으른 이들까지 먹여 살려야 하느냐'며 분리독립을 요구하는 목소리가 거세지자, 카탈루냐 자치정부는 분리독립에 대해 찬반을 묻는 주민투표를 실시하기로 한다. 스페인 정부의 강력한 경고에도 카탈루냐에서는 2014년 11월 비공식 주민투표가 강행되었고 모든 지역에서 분리독립을 지지하는 결과가 나왔다. 이에 카탈루냐 정부가 구속력을 갖는 주민투표를 개

최하기로 하면서 2017년 스페인 헌정위기가 도래한 것이다.

카탈루냐의 분리독립은 바스크를 비롯해 독립 요구가 높은 여러 지역의 연쇄 독립으로 이어질 수밖에 없으므로 스페인 정부로서는 절대 받아들일 수 없는 일이었다. 산 위에서 굴러떨어지는 바위처럼 독립을 향해 달려가는 카탈루냐를 막아 세우기 위해 스페인 정부는 매우 강압적이고 전격적인 작전에 돌입했다. 이것이 바로 아누비스 작전이었다. 자치정부 각료들을 체포하고 투표에 협력하겠다는 700여 명의 단체장들에 대한 수사에 착수했으며, 투표소를 폐쇄하고 홍보물들을 압수했다. 이 작전으로 타협의 가능성은 사라졌다. 이런 충돌 속에서도 2017년 10월 1일 주민투표가 실시되었다. 경찰의 방해로 70만 명 이상이 투표에 참여조차 할 수 없었다고 하니 그 혼란했던 당시 상황을 짐작해볼 수 있겠다. 투표 결과 독립에 대한 찬성 의견이 높았다. 하지만 임시정부 수반인 카를레스 푸지데몬은 바로 독립을 선언하지 못했다. 주변국 그 어디에서도 지지를 얻어내지 못했으며 군대 등 국가 존립에 필요한 너무나 기초적인 시스템조차 갖추지 못했기 때문이다. 선언 즉시 스페인 정부로부터 진압을 당하는 것은 물론 자치권마저 박탈당하는 건 불 보듯 뻔한 일이었다. 이제 공수가 바뀌었다. 상황을 장악한 스페인 정부는 선언을 할 수 있으면 해보라고 엄포를 놓으며 자치권 박탈도 경고했다. 최소한 중앙정부와의 협상을 통해 자치권을 강화하고 이익을 챙기는 것을 마지막 카드로 갖고 있던 임시정부는 그 퇴로마저도 차단당하게 되었다. 어쩔 수 없는 처지가 되어 마치 내몰리듯 독립을 선언하고 카탈루냐 공화국 수립을 선포하였으나 이는 공허한 선언이 되고 말았다. 스페인 정부가 곧바로 군대를 보내 카탈루냐를 장악하고 임시정부를 해산시킨 것이다.

결과적으로 본다면 과거 반복되었던 이 지역의 반란과 별반 다를 바가 없어 보인다. 하지만 이번엔 달랐다. 처음부터 철저하게 민주적인 절차로 주민투표에 의해 분리독립이 논의되었기 때문이다.

그래서 이 사태를 스페인의 헌정위기라고 부르게 되었다. 카탈루냐 주민들을 다독이지 못하고 민주주의를 짓밟은 모양새로 사태를 진압하면서 스페인 정부는 명분에서 절대적 열세에 놓이게 되었다. 또한 진압은 되었지만 카탈루냐 사람들은 더 철저히 준비해 보다 확실하게 독립을 추진해야 한다는 자각을 하게 되었다. 카탈루냐의 미래는 어떻게 될까. 그리고 스페인의 미래는 어떻게 될까. 보다 많은 지혜가 필요해 보인다.

카탈루냐 자치정부 청사. 중세에 지어진 건물로 전면은 정갈한 르네상스 양식으로 장식되었다.
정문 위로 산 조르디의 조각상이 자리하고 있다. 아누비스 작전 불과 며칠 전에 촬영된 사진이다.

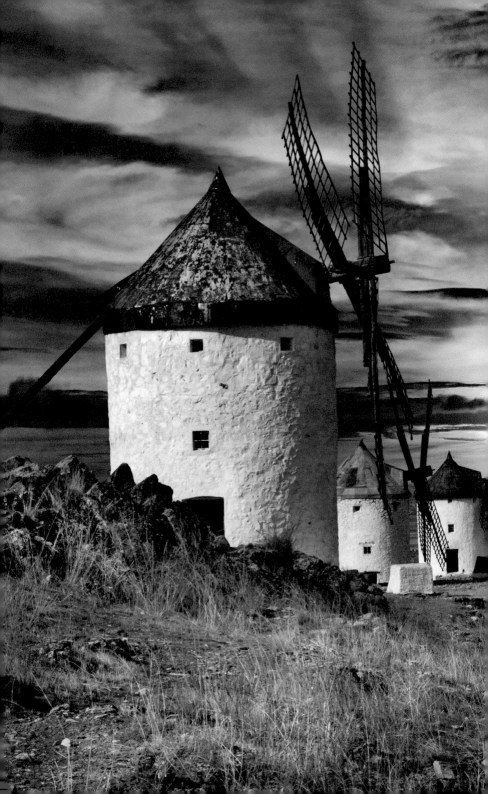

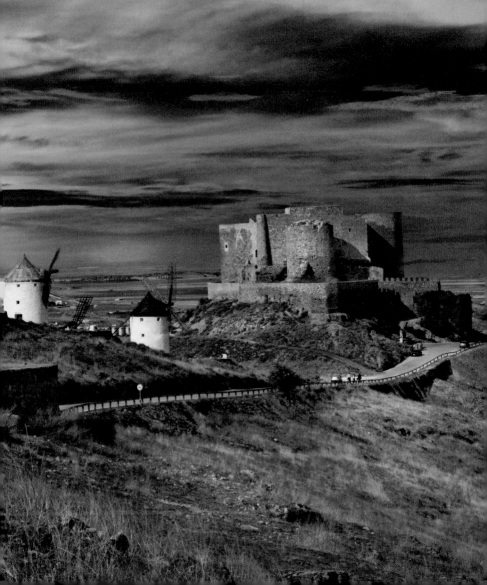

종장

# 돈키호테, 홀로 가다

나는 아무것도 바라지 않는다.
나는 아무것도 두려워하지 않는다.
나는 자유이므로.

_카잔차키스의 묘비명

　시대는 도도히 밀려와 흘러가지만 스스로 역사를 만들어내지는 못한다. 역사란 그 시대 속에서 분투하는 위대한 영혼들이 있기에 비로소 생겨나는 것이다. 우리는 스페인을 지나간 두 개의 거대한 시대 흐름을 펼쳐놓고서 그 시대를 살아가며 역사를 이뤄간 영혼들, 즉 돈키호테와 산초를 만났다. 그들을 다시 기억해보자.

- 여왕과 모험가, 이사벨 여왕과 콜럼버스
- 제국의 왕과 화가, 펠리페 2세와 엘 그레코
- 두 궁정화가, 벨라스케스와 고야
- 건축가와 후원자, 가우디와 구엘
- 천재와 뮤즈, 달리와 갈라

　위 인물들 중에서 당신은 누구를 돈키호테로, 누구를 산초로 보았는가. 정답이 있을 순 없다. 우리 마음이 늘 그러하듯, 이들 마음속에서도 돈키호테와 산초가 교차했을 것이기 때문이다. 그리고 시간이 흐를수록 그 비중도 변해간다. 한 사람의 인생을 펼쳐놓고 그 양상을 지켜보면 대부분은 돈키호테에서 산초로 변한다. 아주 짧은 혹은 거의 보이지 않는 돈키호테의 시기를 지나 결국 산초가 되는 것이다. 완연히 산초가 되어버린 뒤엔 어떤 중대한 계기가 있지 않고선 다시 돈키호테가 되기 어렵다. 많은 이들이 그것을 '철드는 것'이라 믿는다. 그리고 그 믿음으로 인해 삶은 점점 더 안정되지만 또한 평범해진다. 스페인을 살아간 인물들도 이런 경향에서 완전히

자유로울 수는 없었다. 돈키호테다움은 점점 산초다움으로 변해 간다. 하지만 이들 중에서 돈키호테로 분류될 수 있었던 이들의 삶은 분명 달랐다. 이들은 인생을 오로지 돈키호테로 살았거나 적어도 자신의 삶이 결정되는 중요한 순간에서만큼은 돈키호테의 목소리에 따랐던 것이다. 지금 이 대목을 읽는 분들이라면 본문 내용에서 내가 누구를 돈키호테로, 누구를 산초로 분류했는지 알고 있을 것이다. 난 이사벨 여왕과 콜럼버스, 엘 그레코, 벨라스케스와 고야, 가우디 그리고 달리를 돈키호테로 보았다. 그리고 펠리페 2세와 구엘 그리고 갈라 이 셋을 산초로 보았다. 이처럼 돈키호테와 산초를 분류하는 데 내 나름대로 명확한 기준이 있다고 한 바 있다. 위의 인물들의 여러 성향과 구체적 선택—행동을 토대로 돈키호테와 산초가 어떻게 갈라지는지 정리해보았다.

## 돈키호테와 산초의 갈림길

먼저 이들은 추구하는 가치가 다르다. 돈키호테는 반복되는 일상에 만족하지 못하기 때문에 꿈과 비전에 끌린다. 변화와 발전, 새로운 삶을 추구할 수밖에 없다. 그래서 현실을 박차고 도전에 나서는 모습으로 보이는 것이다. 반면 산초는 불확실하고 위험요소가 있는 것을 극도로 싫어하기 때문에 안정된 삶을 원한다. 균형 잡힌 삶, 조화로운 일상 같은 표현을 좋아한다. 그러니 도전적인 모습보다는 방어적이고 안주하려는 모습으로 비치게 된다.

다음으로 이들은 가치 기준을 두는 곳이 다르다. 돈키호테는 자기 내면에 그 기준을 두고 있는 반면 산초는 외부에 그 기준을 두고 있다. 산초에겐 다른 이들의 시선이 무엇보다 중요하다. 만족감은 남들과의 비교를 통해 더 분명해진다. 목표 역시 누군가에게 인정받을 수 있는 것에 더 끌린다. 당연히 세속적인 가치를 긍정한다. 할 수 있다면 최선을 다해 부와 명예를 추구해야 한다고 믿는다. 대부분의 경우 대세에 따르는 것도 이런 맥락이다. 반면 돈키호테

에게는 자기 내면에서 길어낸 주관적인 만족감이 중요하다. 다른 사람의 인정을 받는 성공도 물론 좋지만 그보다는 자기 스스로 인정할 수 있는 성취를 더 높게 평가한다. 산초와 달리 자기 본연의 가치를 추구하다 보면 세속적 가치는 저절로 따라온다고 믿는다. 다른 사람들의 이야기에 쉽게 흔들리지 않는 것이나 고집이 무척 센 것처럼 보이는 건 이 때문이다.

마지막으로는 이들이 좋아하고 즐겨 사용하는 단어들이 다르다. 즉 의미를 부여하는 것들에서도 많은 차이를 보이는 것이다. 산초는 체계적이고 합리적이며 효율적인 것을 좋아한다. 그리고 검증 가능한 것만 믿으려 한다. 스스로에 대해서는 성실하고 책임감이 있으며 도덕적이라 여겨지기를 바란다. 그래서 그렇게 되려고 노력한다. 이런 산초들은 믿을 수 있다. 반면 돈키호테는 틀에 갇힌 것을 갑갑해한다. 그래서 그는 보다 자유로운 것, 호기심을 불러일으키는 것, 창조적인 것을 좋아한다. 또한 잠재력이 있는 가능성의 영역을 탐색한다. 자발적이고 유연하며, 독특하고 탁월한 사람이 되기 위해 스스로 노력한다. 이런 돈키호테들은 모두가 어려워하는 난관을 극복해낼 힘을 갖고 있다. 그래서 주위에 기대감을 불러일으키는 것이다.

이렇게 세 가지 측면에서 돈키호테와 산초를 비교해보았는데, 각각이 일맥상통하는 이야기다. 그런데 주의해야 할 점이 있다. 두 성향 모두 경직될 경우 결정적인 문제점을 드러낸다는 것이다. 돈키호테는 지나치게 혼자만의 생각에 빠져 현실감을 잃으면 독단적이 되고 결국 스스로를 망칠 수 있다. 콜럼버스나 젊은 시절 달리가 보여준 모습이다. 반면 산초는 소중한 것을 잃어버릴지도 모른다는 두려움에 빠지면 경직된다. 한없이 무기력해지거나 이해할 수 없는 행동으로 폭주할 수 있다. 펠리페 2세나 갈라에게서 볼 수 있는 모습이다. 그러므로 두 유형 모두 스스로 경직된 것은 아닌지 의식하고 있어야 한다. 이렇듯 구체적으로 보니, 돈키호테나 산초라는

건 누구나 갖고 있는 일반적인 성향인 듯하다. 그 장점들만을 모아서 볼 때 어느 한 쪽이 옳다거나 더 긍정적이라 말할 수도 없고 그래서도 안 된다는 건 분명해 보인다. 문제는 시대다. 안정된 시대라면, 그리고 선진국을 뒤따르며 성장하던 시대라면 적합한 성향은 오히려 산초였다. 그래서 우리가 오래전부터 유지해온 교육의 목표도, 직원 채용의 기준도, 사회가 제시한 건강한 시민상도 모두 '모범적인 산초'였던 것이다. 하지만 시대가 변했다. 우리는 어느새 창조할 수 있어야만 살아남을 수 있는 시대로 들어와 버렸다. 바로 돈키호테의 시대다. 이는 우리에게 익숙했던 것들과 결별해야 한다는 것을 의미한다. 현실을 보자. 우리 사회 대부분의 분야는 여전히 1970년대 산업화 패러다임과 그 이념의 지배를 받는다. 시대가 급변하다 보니 이러한 이념들은 자꾸 현실과 부딪치며 부작용을 드러내고 있다. 꼰대, 갑질, 전관예우, 미투와 같은 단어들이 그 단적인 예다. 새로운 시대에 걸맞은 패러다임과 새로운 시대의 가치를 집약한 이념이 필요하지만 이들이 자리 잡으려면 시간이 제법 필요하다. 이런 공백 상태에서 우리는 길을 잃어버린 것이다. 변화하기 위한 준비가 되어 있지 않으며 심지어 무엇을 해야 할지도 모른다. 자, 이제 무엇을 어떻게 해야 하는가.

## 사회적 합의를 이끌어내야 하는 것들

새로운 시대는 4차 산업혁명의 얼굴로 찾아왔다. 그리고 돈키호테들을 찾고 또 기다리고 있다. 그렇다면 무엇을 해야 하는지는 분명해진다. 가능성이 있는 이들이 돈키호테로서의 삶에 도전할 수 있도록 여건을 만들어주는 것 그리고 강력하게 동기부여를 하는 것이다. 먼저 여건을 만들어준다는 건 현실적 지원을 말한다. 정보화 역량과 잠재력이 뛰어난 젊은이들이 두려움 없이 도전에 나설 수 있도록 도와주어야 한다. 어떤 이들은 요즘 젊은이들에게 도전정신이 없는 것이 문제라고 한다. 대개 '꼰대'로 불리는 이들이다.

하지만 대학 등에서 젊은이들의 실상을 직접 눈으로 본 사람이라면 그런 이야기를 함부로 할 수 없다. 이들은 과거 모든 세대를 통틀어 가장 많이 노력하고 가장 치열하게 경쟁한 세대다. 이들이 잘못된 곳에 가 있다면 이는 사회시스템의 잘못이지 이들의 잘못이 아니다. 이들은 하라는 대로 잘해왔다. 하지만 부모님의 지원에 의존하거나 그게 불가능하다면 곧바로 생계 절벽으로 내몰리는 이들에게 선택지는 없다. 모두가 산초가 되어 바늘귀처럼 좁은 취업문 앞에 장사진을 치고 있을 뿐이다. 이들을 변화시킬 수 있을까? 여기에는 사회적 합의가 필요하다. 현재 청년복지와 관련해 적극적 정책들이 논의되고 있다. 이를 보다 과감하게 추진할 수 있도록 해야 한다. 물론 여기엔 많은 돈이 필요하다. 부담이 되는 건 사실이다. 하지만 생각해보자. 복지 대상들 중에서 미래를 위한 투자가치가 가장 높은 대상이 누구인가. 바로 청년이다. 이들에게 투자한다고는 하지만 이들의 생계까지 책임져줄 수는 없다. 할 수 있는선이라면 고작 숨통을 조금 열어주는 정도일 것이다. 이들이 돈키호테가 되는 것을 상상할 수 있는 정도만. 그러나 이 정도면 충분하다. 숨통만 열려도 도전할 수 있는 것이 바로 젊음 아닌가. 먼저치고 나가는 젊음이 분명히 나온다. 성공 모델이 연이어 등장하면그를 따르는 이들이 늘어나면서 선순환의 고리가 자연스레 만들어질 것이다. 이를 믿어야 한다. 이 믿음 없이는 우리의 미래 또한없다. 미래는 시한이 얼마 남지 않은 이 결단에 달려 있다 해도 과언이 아니다.

사회적 합의가 필요한 분야가 하나 더 있다. 이는 동기부여를 이끌어내는 것으로, 우리 모두가 당연히 생각하고 있는 1등의 기준을 바꾸는 것이다. 우리는 여전히 산업화 시대의 방식으로 1등을뽑는다. 검증된 지식 외우기와 주어진 공식으로 문제 풀기가 그것이다. 이것을 잘하는 이들에겐 좋은 대학에 가고 좋은 직장을 얻을기회가 주어진다. 하지만 여기에 심각한 문제점이 있다. 먼저 이렇

게 선발된 1등들은 기본 자질은 뛰어날지 모르지만 변화하는 시대에 필요한 경쟁력을 갖추지 못한다. 이들은 새로운 문제를 만나면 공식을 달라고 하지, 자기 스스로 해결할 엄두를 내지 못하는 것이다. 외운 지식이 아무리 많은들, 공식으로 문제 푸는 훈련을 아무리 열심히 했다 한들 인공지능과 경쟁할 수 있겠는가. 더구나 이들이 뼛속까지 산초가 되어버렸다는 건 더 큰 문제다. 1등으로 선택할 기회가 주어졌을 때 이들은 무엇이 되려 할까. 결과는 뻔하다. 이들은 가장 안전한 자리를 찾아 숨어들 것이다. 우리는 지금 가장 자질이 뛰어난 아이들마저 자신의 안전만 생각하는 산초로 길러낸다. 그리고 이들을 1등으로 뽑고, 모든 기회와 지원을 아끼지 않는다. 이런 사회가 결국 살아남을 수 있을까?

그러므로 1등의 기준을 바꿔야 한다. 이제부터 1등은 제대로 된 문제 해결력을 갖춘 이들에게 주어야 한다. 이때 문제 해결력이란 아직 겪어보지 못한 문제와 맞닥뜨려 스스로 그 해결책을 만들어내는 능력이다. 이는 창조성의 핵심이기도 하다. 문제 해결력이 있는 이들에게는 어떤 특징이 있을까. 이들은 당연한 듯 여겨지는 장면에서도 고개를 갸웃거리고 엉뚱한 질문을 던진다. 아무도 풀지 못하는 문제가 있을 때 오히려 더 관심을 보이고 달려든다. 새로운 지식을 알게 돼도 맹신하지 않고 늘 자신의 경험이나 현실 문제 등과 결부시켜본다. 또한 직접 부딪치는 걸 두려워하지 않기 때문에 현장 감각과 전체의 판을 읽는 눈을 갖고 있다. 그렇기에 다른 사람의 이야기만 따라 하지 않고 '자기만의 이야기'를 할 수 있게 되는 것이다. 지난 시대에 우리는 이런 사람들을 문제라고 불렀다. 하지만 이젠 달라졌다. 이들을 문제아가 아닌 다른 이름으로 불러야 한다. 바로 돈키호테다. 이런 돈키호테들 중에서 창조적 문제 해결력을 갖춘 이에게 1등을 주자. 앞으로 살아갈 세상과 연관해 얼마나 창조적인 결과물을 만들어냈는지 평가하면 된다. 이 기준으로 대학생을 뽑고 장학금도 준다면 어떨까. 기업들도 이런 돈키호

테들을 대거 채용하면 어떨까. 창업을 꿈꾸는 이들도 이 기준으로 선발해 충분히 지원해준다면 어떨까. 당연히 많은 젊음이 돈키호테가 되려 할 것이다. 이에 대한 사회적 합의도 시급하다.

우리는 스페인의 20세기를 전후로 카탈루냐가 뿜어낸 창조성의 에너지에 주목해보았다. 자본주의의 시대 흐름이 카탈루냐 사람들의 성향과 섞여들면서 만들어낸 매우 독창적인 창조성이었다. 이 창조의 주인공들은 바로 가우디와 달리였다. 이들은 타협을 모르는 극단적인 돈키호테라 할 수 있다. 그리고 이들은 일생을 오로지 돈키호테로 살아갔다. 카탈루냐만의 놀라운 독창성은 바로 이러한 돈키호테들의 극단적 비타협성과 일관성에서 생겨난 것이다. 자, 이제 중요한 질문이 있다. 가우디나 달리가 등장하면 우리 사회는 이들을 받아들이고 인정해줄 수 있을까? 이들을 독려하고 모든 지원을 아끼지 않을 수 있을까? 현재로선 매우 회의적이라 하지 않을 수 없다. 무엇보다 결정권이 있는 자리마다 산초들이 진을 치고 앉아 있는 걸 떠올려 보면 더욱 그렇다. 하지만 변해야 한다. 가우디와 달리에게 우리의 미래를 걸어야 할 시절이 이미 왔다. 그러니 우리가 먼저 이들을 지켜내야 하지 않겠는가.

## 돈키호테들이 들려준 지혜

사회적으로 합의해야 할 것들에 이어 이번엔 각자 개인이 무엇을 해야 할지 생각해보자. 그 생각의 실마리를 열기 위해 이번 여행에서 만났던 돈키호테들이 들려준 이야기들을 정리해본다.

▶ 주위에 휘둘리지 말고 꿈과 비전으로 향하라.
▶ 경계를 넘어 도전하라. 그리고 최고를 꿈꾸라.
▶ 좋아하는 일에 몰두하라. 그리고 탁월해지라.
▶ 부조리에 맞서 양심이 이끄는 일을 하라.
▶ 소중한 가치를 표현함에 결코 타협하지 말라.

▶ 그리하여 오직 나 자신으로 살라.

　이들 대부분은 우리가 마음 깊이 바라는 것들이다. 주위에 휘둘리지 않기, 꿈과 비전으로 향하기, 최고가 되기, 좋아하는 일에 몰두하기, 탁월해지기, 소중한 가치를 표현하기 그리고 오직 나 자신으로 살아가기. 살 수만 있다면 이런 삶을 마다할 사람은 없다. 다만 어려울 뿐이다. 이를 위해 해야 할 일들이 구체적으로 드러나면 우리 마음속 산초는 바빠진다. 말려야 하기 때문이다. 더구나 경계를 넘어 도전하기, 부조리에 맞서기, 결코 타협하지 않기 등등에 이르면 산초는 거의 비명을 질러대는 수준에 이르고 말 것이다. 돈키호테가 되어야 한다는 걸 아무리 머리로 납득하고 가슴으로 동의했다 해도 실제 행동에 나서기란 이처럼 어려운 것이다.

　돈키호테를 포기할 때 우리를 이해시키는 한마디는 '철든다'는 말이다. 그런데 이 철든다는 말을 잘 새겨봐야 한다. 여기엔 밖으로 드러난 긍정적 측면과 감춰진 부정적 측면이 있다. '철든다'의 긍정적 측면은 지혜롭고 유연해지는 것이다. 이를 통해 세상과 조화를 이루고 시너지를 만들 수 있게 된다. 반대로 부정적 측면은 '나 자신의 삶'을 포기하는 것이다. 나의 개성, 욕망, 비전, 독창성, 잠재력… 이 모두를 버리고 평범해지는 것이다. 철든다는 말에는 이 모든 비극을 가리고 합리화할 수 있는 놀라운 힘이 담겨 있다. 이 두 측면을 뒤섞어 버리면 안 된다. 광기가 절제되지 않아 늘 폭주만 하던 달리가 그의 뮤즈인 갈라를 만나 그 광기를 번득이는 천재성으로 발휘해낸 일화를 기억할 것이다. 이 경우가 바로 '철든다'의 긍정적 사례다. 그런데 이때 달리가 '나 자신의 삶'을 포기했던가? 그렇지 않다. 이 점이 중요하다. 그러므로 철든다는 말을 보다 섬세하게 정의할 필요가 있다. 그건 돈키호테가 산초가 되는 게 아니다. 산초의 장점을 받아들여 주변과도 조화를 이루는 것이고, 그로 인해 자신이 가진 '문제 해결력'을 보완하고 극대화하는 것이다. 지

혜로운 돈키호테는 곁에 있는 산초가 크게 활약하도록 이끈다. 철든다는 말에 속지 말자. 철들기 위해 나를 잃어선 안 된다.

남은 건 결단이다. 가장 먼저 해야 할 일이 있다면 그건 길 잃은 산초들의 무리에서 나오는 것이다. 지금 산초들 무리에 있는 건지 아닌지 잘 모르겠다는 분들이 있을지도 모른다. 그땐 주위를 보라. 산업화 시대의 사고방식과 이념이 지배하는 곳, 아마 문은 점점 좁아지는데 경쟁은 더 치열해지고 있을 것이다. 1등만이 살아남는 곳이므로 '베끼기와 흉내 내기'로 1등을 따라잡아야 하리라. 하지만 이상하게 현실은 간신히 제자리걸음 중이거나 점점 뒤로 밀리고 있을 것이다. 거기가 바로 모두가 패자로 내몰리는 무한경쟁의 장, 산초들의 세상이다. 하지만 그곳은 머지않은 미래에 흔적도 없이 사라지게 된다.

## 홀로 가라

그러니 선택의 여지는 없다. 산초들의 무리에서 나와야 한다. 그리고 묵묵히 홀로 가야 한다. 그러면 비로소 새로운 세상이, 새로운 기회의 장이 보인다. 4차 산업혁명 시대가 본격화하면 인간은 인공지능과 로봇에 밀려난다. 기존 일자리들이 쓸려 가듯 사라져, 산초들에겐 '개미지옥'과도 같은 세상이 펼쳐지는 것이다. 이런 상황을 견디려면 일자리 나누기<sup>잡 셰어링</sup>는 필연이 된다. 국가 존립 자체가 위태로워지니 말이다. 반면 근로시간이 줄어드는 만큼 여가시간이 대폭 늘어나는 것도 필연이다. 여가시간에 사람들은 재미와 의미를 좇는다. 즉 욕망을 추구하는 시간인 것이다. 새로운 일자리의 상당 부분은 바로 여기서 생겨난다. 즉 개인의 욕망에 대응해 재미와 의미를 만들어내면 이것이 새로운 직업이 되고 또 돈이 된다. 재미와 의미. 이는 오직 창조적인 이들만이 만들어낼 수 있다. 무언가에 미쳐 스스로가 재미있는 사람만이 남에게 재미를 줄 수 있고, 잠재력을 길러내 탁월함을 이룬 이들만이 남에게 의미

를 줄 수 있는 것이다. 상상도 못 했던 새로운 기회와 신개념 일자리들이 생겨날 텐데, 이곳이 바로 도전하는 돈키호테들에게 펼쳐지는 기회의 장, 즉 '천국'이다.

그런데 복지 재원 마련이나 일자리 나누기와 같은 대안들이 제대로 작동하려면 한 가지 조건이 있다. 그건 4차 산업혁명을 성공시켜야 한다는 것이다. 여러 기관들이 공통적으로 예측한 바에 따르면 스마트팩토리, 스마트팜, 스마트시티를 성공시킨 사회는 과거에 비해 무려 5배의 생산성을 달성하게 된다고 한다. 이것이 여러 대안들을 작동시키는 여력이 된다. 또한 4차 산업혁명에서 앞서갈 수 있다면, 혹은 세계적 성공모델을 선보일 수 있다면 국가경쟁력은 자연스럽게 높아질 것이다. 이를 위해 기업과 정부, 지자체의 과감한 투자가 이뤄져야 하지만 결국 성패는 이를 이뤄낼 인재들이 있느냐로 판가름 난다. 수많은 벤처기업들이 성공신화를 쓰게 될 텐데 이 또한 도전하는 돈키호테들에게 열릴 천국이다.

냉전시대가 마침내 종식되고 새로운 동아시아 질서가 만들어져가는 지금, 난 우리나라를 둘러싸고 지금까지 경험하지 못했던 새로운 분위기가, 즉 독창성이 창조성으로 발현될 시대 분위기가 만들어지고 있다고 생각한다. 이런 분위기를 잘 살려낼 수 있다면, 그리고 당장 시급한 국가적 과제들을 해결해나가면서 중요한 사회적 합의마저도 무난히 잘 도출할 수 있다면 우리에겐 아직도 기회가 남아 있다고 생각한다. 그러면 보다 안전하면서도 의욕을 북돋우는 여건 속에서 돈키호테들이 많이 쏟아져 나올 것이고 이들의 힘으로 우리만의 독특한 창조의 시대를 열어갈 수 있으리라 생각한다. 여기엔 당신의 의지와 힘 또한 꼭 필요하다.

개인적으로 당장 무엇을 해야 하느냐고 묻는 분이 있다면 앞서와 같이 내 답은 이것이다. 홀로 가는 삶을 시작하는 것. 그런데 용기가 많이 필요한 분들이 있을 것이다. 이런 분들께 들려드리고 싶은 이야기가 있다. 마음속을 상상해보라고. 그 안에서 오랜 세월

묵묵히 당신이 바라봐 주기만을 기다려온 돈키호테를 떠올려 보라고. 어떤 계기로든 그 돈키호테와 만나길 바란다. 그것이 시작이다. 만날 수 있게 되었다면 둘만의 대화를 나눠보라. 그 시간은 길수록 그리고 깊을수록 좋다. 산초가 불쑥불쑥 끼어들더라도 잘 달래주고 돈키호테와의 대화에만 집중해보라. 그러면 오래지 않아 아주 묘한 느낌에 사로잡히게 될 것이다. 아련함이나 뼈저린 후회 같은 느낌 말이다. 이런 신호는 매우 긍정적이다. 잘하고 있는 것이다. 이어 이런 깨달음에도 이르길 바란다. 돈키호테를 품고 있는 나 자신이 정말 괜찮은 사람이라는 자각 같은 것. 희망, 설렘, 웅대함 같은 느낌들과 더불어 어느새 마음 저 밑바닥부터 용기가 차오르며 가고 싶은 길이, 또는 가야 할 길이 보이게 될 것이다. 꼭, 그러길 바란다.

이제 남은 이야기는 단 하나뿐이다. 얼마나 멀리 가야 하는지 궁금해하는 분들을 위한 이야기다. 최종 목표 지점까지는 아쉽지만 알려드릴 수가 없다. 그건 각자가 다 다르기 때문이고, 오직 당신만이 정할 수 있기 때문이다. 다만 중요한 이정표가 놓인 지점만큼은 알려드릴 수 있겠다. 가장 좋아하는 분야든, 꼭 해내야 하는 분야든 당신이 정한 그 길에서 망설임 없이, 흔들림 없이 도달해야 하는 지점은 바로 여기다.

'나만의 이야기'를 마음속에 품게 된 순간.
다른 그 누구의 글이 아닌 '내 글'을 쓰게 된 순간.

이 이야기와 글에 그대 영혼을 담아내 보라. 그것이 더욱 진하게 담길수록 통찰의 희열이 무엇인지 더 깊이 느낄 수 있을 것이다. 이 역시 꼭, 그러길 바란다.
당신만의 위대한 여정을 상상한다.
그리고 진심으로 응원할 것이다.

# 그가 부르는 노래

"굉장히 쉽게 그리고 아름답게 쓴 책이다."

"여행에서 돌아오고서야 더 흥미로운 여행과 만났다."

"이 책을 읽으며 알게 된 것을 그때 알았더라면…"

"어떤 삶을 살 것인가에 대해 깊은 여운을 남기는 책."

두 권의 아트인문학 여행이 나온 지 벌써 3년이 지났는데 독자분들의 분에 넘치는 사랑은 여전히 이어지고 있다. 유럽여행 카페에 필독서로 소개되고 가이드분들이 추천하는 책이 되었다니 그저 감사한 마음뿐이다. 다음 책을 기다린다는 독자분들의 압박 아닌 압박을 많이 받았음에도 이번 스페인 여행의 마무리는 예정보다 많이 늦어지게 되었다. 다뤄야 하는 시대도 더 길고 돌아봐야 할 지역도 꽤 넓다 보니 그만큼 준비에 많은 시간이 필요했던 것이다. 어쨌든 이렇게 하여 처음 계획했던 3부작 여행 시리즈가 마무리되었다. 관광이 아닌 진정한 여행을 떠나려는 분들에게, 유럽에서 영원히 잊을 수 없는 소중한 순간들과 만나려는 분들에게 조금이나마 도움이 되었으면 한다.

이탈리아 여행을 마무리할 무렵 머릿속에 떠오른 이미지는 밤하늘을 가득 메운 예술가들이었다. 보티첼리, 다 빈치, 미켈란젤로, 티치아노… 르네상스라는 창조의 은하를 유영하며 그중 가장 밝게 빛나는 별들과 만났다. 우리에게도 르네상스가 품었던 창조의 기운이 그 어느 때보다 필요했기 때문이다. 파리 여행에서는 어두운 밤바다가 떠올랐다. 마네, 모네, 반 고흐… 그 누구도 가지 않았던 칠흑 같은 어둠 속으로 배를 저어 가 결국 벨 에포크라는 아름다운 시절을 만들어낸 이들과 만났다. 압축성장의 끝자락에서 길을 잃은 우리에게 새로운 길을 열어간 예술가들의 지혜가 필요했기

때문이다. 이제 몇 년의 세월이 지나 예상보다 더 큰 변화의 물결과 실제 맞닥뜨린 지금, 세 번째 여행지였던 스페인을 돌아본다. 그런데 머리에 떠오르는 건 그 아름답던 풍경들이 아니라 유독 거칠고 황량했던 라만차의 대지뿐이다. 그리고 그 대지 위에는 늘 그랬듯이 두 사람의 모습이 보인다. 그들은 바로 돈키호테와 그를 따르는 산초다. 안달루시아에서, 카스티야에서 그리고 카탈루냐에서 스페인을 이토록 매력적인 나라로 만든 이들과 만나면서 우리는 그들 마음속에서 살아간 돈키호테와 산초의 이야기를 했다. 그건 우리 마음속 이야기이기도 했으니 결국 이번 여행은 '내 마음속으로의 여행'이었던 셈이다.

난 세르반테스의 위대함이 돈키호테라는 캐릭터를 창조한 것에서 그치지 않는다고 생각한다. 그의 진정한 위대함은 산초도 함께 창조했다는 것에 있다. 그것도 산초를 돈키호테의 하인으로 두었다. 이 얼마나 절묘한 설정인가. 즉 주인을 모시는 신분으로서 산초는 돈키호테의 말에 무조건 따라야 한다. 이를 우리 마음속에도 그대로 적용해보자. 마음속에서 돈키호테와 산초가 다툰다. 왜 그런가. 그건 내가 신분 관계를 정해주지 않았기 때문이다. 돈키호테를 주인으로 산초를 하인으로 정해주자. 이러면 다툴 일이 없다. 아무리 해도 마음속 산초의 손아귀에서 벗어날 수 없다고 낙담하는 분이 있을지 모르겠다. 그럴 땐 구엘과 갈라를 떠올려 보라고 말해주고 싶다. 주위에서 돈키호테를 찾아 그와 팀이 되라고. 또 하나의 대안이 될 수 있을 것이다.

이 책의 첫머리에서 뮤지컬 〈맨 오브 라만차〉의 대표곡 '이룰 수 없는 꿈'에 대한 이야기를 했다. 그 노래를 계기로 내 마음속 돈키호테를 깊이 알게 되고 여행의 화두를 정하게 되었다는 이야기였다. 부족한 책을 여기까지 읽어주신 독자분과는 마무리를 겸해 이 노래를 같이 듣고 싶다. 책으로는 노래를 들려드릴 길이 없기에 대신 영어로 된 가사를 우리말로 옮겨보았다. 원어도 좋고 우리말도 좋으니 영상이든 음원이든 함께 들어주시길. 우리말 버전을 가장 잘 소화한 가수로는 개인적으로 홍광호를 추천하고 싶다.

## 이룰 수 없는 꿈

이룰 수 없는 꿈을 꾸는 것
쓰러뜨릴 수 없는 적과 맞서 싸우는 것
견딜 수 없는 슬픔을 견디는 것
용감한 이들도 선뜻 가지 못하는 곳으로 홀로 달려가는 것.

바로잡을 길 없는 불의에 맞서는 것
멀리 떨어져 있어도 순수하고 고결하게 사랑하는 것
닿을 수 없는 별을 잡기 위해
지쳐 도저히 들어 올릴 수 없는 팔을 뻗어보는 것.

이것이 나의 길입니다.
일말의 희망조차 없다 해도
아무리 멀게만 보인다 해도
저 별을 향해 가는 것입니다.

의심도 망설임도 없이
올바름을 위해 싸우는 것이며
숭고한 이유를 위해서라면
지옥에라도 기꺼이 뛰어드는 것입니다.

난 알고 있습니다.
오직 진실로서 이 명예로운 여정에 나설 때에만
어딘가 오래도록 내 몸 누일 때
내 심장이 평화롭고 차분해지리라는 것을.

세상은 이로 인해 더 나아질 것입니다.

멸시받고 상처투성이인 한 남자가

마지막 남은 용기를 모두 발휘해

닿을 수 없는 별에 닿으려 여전히 분투하고 있음으로 인해.

_뮤지컬 〈맨 오브 라만차〉 중에서

# 참고도서

## 예술 전반 및 스페인 예술

『Arts in Spain: From Prehistory to Postmodernism』, John F Moffitt, 1999, Thames & Hudson

『Barcelona and Modernity: Picasso, Gaudí, Miró, Dalí』, William H. Robinson, 2006, Yale University Press

『스페인 회화』, 재니스 톰린슨, 2002, 예경

『스페인 미술관 산책』, 최경화, 2013, 시공사

『프라도 미술관에서 꼭 봐야 할 그림 100』, 김영숙, 2014, 휴머니스트

『이슬람 미술』, 조너선 블룸·세일라 블레어, 2003, 한길아트

『스페인은 건축이다』, 김희곤, 2014, 오브제

『클릭, 서양건축사』, 캐롤 스트릭랜드, 2003, 예경

## 안달루시아

『크리스토퍼 콜럼버스』, 주경철, 2013, 서울대학교출판문화원

『콜럼버스 항해록』, 라스 카사스, 2000, 범우사

『알람브라 1·2』, 워싱턴 어빙, 2013, 더스타일

『가고 싶다, 그라나다』, 신양란, 2015, 지혜정원

『유럽의 첫 번째 태양, 스페인: 처음 만나는 스페인의 역사와 전설』, 서희석, 2015, 을유문화사

『어느 멋진 일주일, 안달루시아』, 이은혜, 2015, 봄엔

『안달루시아에 반하다』, 곽세리, 2014, 혜지원

## 톨레도

『El Greco of Toledo』, Fernando Marías, 2014, Ediciones El Viso America

『엘 그레코』, 미하엘 숄츠 헨젤, 2006, 마로니에북스

『엘 그레꼬: 지중해의 영혼을 그린 화가』, 김상근, 2009, 연세대학교출판부

『돈키호테 1·2』, 미구엘 드 세르반테스, 2015, 시공사

『송동훈의 그랜드투어: 지중해 편』, 송동훈, 2012, 김영사

『세계사 지식향연: 영국과 스페인, 제국의 엇갈린 운명』, 송동훈, 2016, 김영사

『지중해: 펠리페 2세 시대의 지중해 세계 1·2·3』, 페르낭 브로델, 2017, 까치

『홍익희의 유대인 경제사 4: 스페인 제국의 영광과 몰락 중세경제사 下』, 홍익희, 2016, 한스미디어

『스페인 은의 세계사: 1500~1800년, 아메리카의 은은 역사를 어떻게 바꾸었는가?』, 카를로 M. 치폴라, 2015, 미지북스

## 마드리드

『Velazquez: Life & Works in 500 Images』, Susie Hodge, 2013, Lorenz Books

『스페인의 바로크 예술』, 나송주, 2012, 월인

『디에고 벨라스케스』, 노르베르트 볼프, 2007, 마로니에북스

『벨라스케스: 인상주의를 예고한 귀족화가』, 자닌 바티클, 1999, 시공사

『벨라스케스』, 이수억, 2007, 서문당

『고야, 계몽주의의 그늘에서』, 츠베탕 토도로프, 2017, 아모르문디

『고야 1·2·3·4』, 홋타 요시에, 2010, 한길사

『혼돈의 시대를 기록한 고야』, 조이한, 2008, 아이세움

『고야, 영혼의 거울』, 프란시스코 데 고야, 2011, 다빈치

『뚜쟁이인가, 예술가인가: 고야의 벌거벗은 마하와 옷 입은 마하』, 이반 나겔, 1999, 효형출판

『야만의 시대를 그린 화가, 고야』, 박홍규, 2002, 소나무

『스페인 종교재판소』, 박종욱, 2006, 부산외국어대학교출판부

## 바르셀로나

『Gaudi: The Entire Works』, Pere Vives·Ricard Pla, 2007, Triangle Postal

『Gaudi 1928』, 주셉 프란세스크 라폴스·프란세스크 폴게라, 2015, 아키트윈스

『신은 서두르지 않는다, 가우디』, 김용대, 2012, 미진사

『경이로운 도시 1·2』, 에두아르도 멘도사, 2010, 민음사

『그들을 만나러 간다, 바르셀로나』, 볼프하르트 베르크, 2016, 터치아트

『가고 싶다, 바르셀로나』, 신양란, 2014, 지혜정원

『바르셀로나, 지금이 좋아』, 정다운, 2017, 중앙북스

『카탈로니아 찬가』, 조지 오웰, 2001, 민음사

『누구를 위하여 종은 울리나 1·2』, 어니스트 헤밍웨이, 2012, 민음사

『스페인 내전, 우리가 그곳에 있었다』, 애덤 호크실드, 2017, 갈라파고스

**피게레스**

『세 예술가의 연인』, 도미니크 보나, 한길아트, 2000

『달리』, 로버트 래드퍼드, 2001, 한길아트

『살바도르 달리』, 살바도르 달리, 2002, 이마고

『나는 세계의 배꼽이다!: 살바도르 달리의 이상한 자서전』, 살바도르 달리, 2012, 이마고

『달리, 나는 천재다』, 살바도르 달리, 2004, 다빈치

『피카소』, 쥘리 비르망·클레망 우브르리, 2016, 미메시스

『피카소 만들기』, 마이클 C. 피츠제럴드, 2002, 다빈치

『호안 미로』, 롤랜드 펜로즈, 2000, 시공아트

**역사 여행 인문 교양**

『The Story of Spain: The Dramatic History of Europe's Most Fascinating Country』, Mark R. Williams, 2009, Golden Era Books

『스페인 제국사: 1469-1716』, 존 H. 엘리엇, 2000, 까치

『스페인역사: 다이제스트 100』, 이강혁, 2012, 가람기획

『기독교의 역사: 인간의 역사에서 기독교란 무엇인가』, 폴 존슨, 2013, 포이에마

『인간의 역사를 바꾼 전쟁이야기』, 남경태, 1998, 풀빛

『로마 멸망 이후의 지중해 세계 상·하』, 시오노 나나미, 2009, 한길사

『유럽사 속의 전쟁』, 마이클 하워드, 2015, 글항아리

『스페인 기행』, 니코스 카잔차키스, 2008, 열린책들

『카사노바의 스페인 기행』, 조반니 카사노바, 2002, 예담

『베스트 오브 스페인 101』, 이재환, 2016, 테라출판사

『스페인, 마음에 닿다』, 박영진, 2016, 마음지기

『일생에 한번은 스페인을 만나라』, 최도성, 2009, 21세기북스

『스페인은 맛있다!: 셰프 김문정이 요리하는 스페인 식도락 여행』, 김문정, 2009, 예담

『스페인에 빠지다: 자유로운 스페인 생활자 이야기』, 김지영, 2016, 넥서스북스

『다시, 책은 도끼다』, 박웅현, 2016, 북하우스

『명견만리 1·2·3』, KBS 명견만리 제작팀, 2017, 인플루엔셜

『사피엔스: 유인원에서 사이보그까지, 인간 역사의 대담하고 위대한 질문』, 유발 하라리, 2015, 김영사

『호모 데우스』, 유발 하라리, 2017, 김영사

**사진으로 도움을 주신 분들**

p.36 Toni Castillo Quero

p.153 Tomas Fano

p.172 Barcex

p.208 Fernando Garcia

p.223 Harvey Barrison

p.230 Jiuguang Wang

p.241 Son of Groucho

p.279 Serge Melki

p.336 Robertgombos

p.59 Birkenhoch

p.155 Carlos Delgado

p.187 Jl FilpoC

p.210 David Corral Gadea

p.224 Isiwal

p.234 Bernard Gagnon

p.268 Canaan

p.285 Josep Bracons

p.340 Luis Garcia

Creative Commons Attribution-Share in Wikimedia Commons

스페인 문화예술에서 시대를 넘어설 지혜를 구하다

# 아트인문학 여행×스페인

**초판 1쇄 발행** 2019년 3월 18일
**초판 6쇄 발행** 2024년 8월 7일

**지은이** 김태진
**펴낸이** 민혜영
**펴낸곳** 오아시스
**주소** 서울시 마포구 월드컵로 14길 56, 3~5층
**전화** 02-303-5580 | **팩스** 02-2179-8768
**홈페이지** www.cassiopeiabook.com | **전자우편** editor@cassiopeiabook.com
**출판등록** 2012년 12월 27일 제2014-000277호

ⓒ 김태진, 2019
ISBN 979-11-88674-55-8  03600

- 오아시스는 (주)카시오페아 출판사의 인문교양 브랜드입니다.
- 잘못된 책은 구입하신 곳에서 바꿔 드립니다.
- 책값은 뒤표지에 있습니다.